KB187296

간추린 미술가들의 사회사

달콤하지만
깨물면 안 돼!

달콤하지만 깨물면 안 돼!

초판1쇄 인쇄 2014년 11월 10일
초판1쇄 발행 2014년 11월 15일

지은이 김진엽
펴낸이 김진수
펴낸곳 사문난적

출판등록 2008년 2월 29일 제313-2008-00041호
주소 서울시 강서구 염창동 268번지
전화 02-324-5342
팩스 02-324-5388

ISBN 978-89-94122-39-7 03600

이 서적 내에 사용된 일부 작품은 SACK를 통해 ARS와 저작권 계약을 맺은 것입니다.
저작권법에 의하여 한국 내에서 보호를 받는 저작물이므로 무단 전재 및 복제를 금합니다.

간추린 미술가들의 사회사

달콤하지만
깨물면 안 돼!

김진엽 지음

사문난적

화가의 두 얼굴

O. 헨리의 단편 〈마지막 잎새〉는 20세기 초반 뉴욕의 뒷골목에 있던 '화가들의 마을'에 대해 다음과 같이 묘사하고 있다.

"워싱턴 광장 서쪽으로는 큰길들이 제멋대로 뻗고 엇갈려 따로 작은 길들을 만들고 있었다. 그 작은 길들은 플레이시즈라고 불리웠다. 이 작은 길들은 굉장히 복잡하고 요상하게 나 있었다. 언젠가 어떤 화가가 이 거리의 소중함을 발견하였다. 길이 복잡해 돈을 받으러 온 사람이 이 거리에 들어오면 돈 한 푼 받지 못하고 자기도 모르는 사이에 온 길로 되돌아간다는 사실이었다. 이 기묘하게 오래된 그리니치 마을에 얼마 안 있어 화가들이 몰려들기 시작했다. 화가들은 북쪽으로 창이 난 집과 박공지붕, 네덜란드식 다락방과 값싼 셋방을 찾아다녔다. 그리고 이들이 6번가에서 백랍제 컵이며

식탁용 풍로 한두 개씩을 사들이게 되자 드디어 이곳은 '화가들의
마을'이 되어 버렸다"

이 소설은 병든 화가 지망생 소녀와 인생과 예술에서 실패
한 늙은 화가의 슬픈 인연을 소재로 하고 있다. 병에 걸려
죽어가는 소녀는 창밖의 담쟁이덩굴 잎이 다 떨어지면 자신
이 죽을 것이라고 생각한다. 마침내 하나씩 둘씩 잎새들이
떨어져 나가고 마지막 잎새만이 담벼락에 붙어 외로이 떨고
있다. 비바람 심하게 치는 날 이제 마지막 담쟁이덩굴 잎은
곧 떨어질 것이라고 소녀는 생각했다. 그런데 다음날 화사
한 햇살 속에 마지막 잎새는 '나 괜찮소!'하고 웃고 있는 것
이다. 소녀는 희망을 가지지만 사실 그 잎새는 아래층의
술에 찌든 허풍쟁이 노인이 그려놓은 것이다. 비바람 속에
과로했는지 노인은 폐렴으로 소녀 대신 눈을 감는다.

〈마지막 잎새〉는 당시 미국 사회의 실상을 위트 있게 묘
사하던 O. 헨리의 단편 중에서도 유명한 작품이다. 이 얼마
나 아름다운 이야기인가! 화가로서 한물간 노인이 마지막
인간애를 발휘하여 어린 화가지망생에게 자신의 최후의 작
품으로 희망을 준 것이다. 그러나 여기서 우리가 주목하는
것은 아름다운 이야기가 아니라 바로 '화가'이다.

20세기 초반 뉴욕의 그리니치 빌리지에는 가난한 예술가
들과 반체제적인 사회운동가들이 모여들었다. 소설에 묘사
된 것처럼 당시 그리니치 빌리지는 미로같은 골목길들이

펼쳐져 있어 고리 대금업에는 강인한 체력과 더불어 뛰어난 달리기 실력이 필수조건이었다. 오늘날처럼 주먹과 문신만으로는 사업을 유지하기는 힘들었던 것이다. 그런데 문제는 사채를 빌려 쓸 만큼 당시 화가들이 가난했다는 것이다. 그것은 지금도 마찬가지인데, 미래를 장담할 수 없는 예술의 길에 꽃다운 젊은이들은 왜 뛰어드는 것일까?

예술은 현대사회에서 보면 이상향이다. 기계적인 일상생활과 계산적인 인간관계, 돈 앞에는 가족과 친구들마저도 버리게 만드는 냉혹한 사회 현실에 우리는 절망한다. '예술은 다르지 않은가?', 아름다움을 논하고 아방가르드적인 무모함도 가지고 있는 예술이야말로 가장 인간다운 삶을 살 수 있는 것이 아니겠는가. 그래서 늙은 화가는 마지막 잎새를 그렸던 것이고, 예술 앞에서 우리는 본래적인 인간성을 회복할 수 있을 것이다.

그러나 그것은 맞기도 하지만 아니기도 하다. 예술은 모든 것을 포용한다. 예술에 대한 논쟁은 종교나 권력처럼 맹목적이지도 냉혹하지도 않은 것이다. 그러나 예술을 만만하게 봐서는 안 된다. 거기에도 사회라는 특히 냉혹한 현대사회가 뒤에 선 채 음흉한 미소를 짓고 있다. 예술은 달콤해 보이지만 함부로 베어 물면 안 되는 아담과 이브의 사과같은 것이다. 예술은 위험한 유혹이다.

그 동안 나는 참으로 많은 화가들을 만났다. 그 중에는 유명한 화가들도 있고 그렇지 못한 화가들, 한국뿐만 아니라

유럽, 미국, 아시아 각국에서 활동하는 작가들도 만났다. 그들의 공통점을 이야기 하라면 복잡해지는데, 오히려 '화가는 과연 어떤 사람인가?'라는 물음으로 정리하는 것이 빠를 것이다. 여기서 화가라고 하면 소위 미술이라는 장르에서 활동하는 창작을 위주로 하는 사람을 통칭하는 것이다.

화가들은 보통은 세 가지 부류로 정리할 수 있다고 생각한다. 주로 만나는 화가들이 한국 화가들이기 때문에 그들을 중심으로 정리하는 것이 맞을 것이다. 첫 번째는 소위 잘나가는 화가들, "내가 제일 잘 나가"라고 생각하는 그들은 원로 화가가 될 수도 있고 젊은 나이에 성공을 거둔 화가들도 있다. 대개가 자부심 때문인지도 모르지만 건방진(?) 것이 특징이다.

두 번째 부류 역시 자부심을 가지는데 "사실 내가 제일 잘 나가인데"라고 생각하는 부류이다. 어느 정도 이름이 알려졌지만 단지 한 때였거나 또는 교수나 여타 사회적 지위 또는 지역적인 명망 등으로 인해 화가로서의 명맥을 유지하는 지역구 스타 화가들이다. 그들은 자신에 대한 평가를 냉정하게 하기도 하지만 대부분 자신들은 여러 가지 사정 때문에 제대로 평가받지 못하고 있다고 생각하는 부류이다.

세 번째는 참 힘든 부류인데 주로 나하고 술을 많이 마시는 화가들이다. 요즈음에는 잘 안 마신다. 그들과의 술자리에는 많은 인내와 경제적 지출을 감수해야 하기 때문이다. 그들은 항상 "세상이 나를 버렸도다!"라고 생각한다. 왜 이

세상은 자신들의 작품을 몰라주는 것인가, 작업에만 집중하여야 하는데 주변이 나를 밀어주지 않는다(내가 알기로는 주변도 할 만큼 한 것 같은데), 건방진 비평가들과 화랑주들이 인기에 영합하는 화가들만을 찾는데 흥분한 그들은 세월이 갈수록 신경만 날카로워지고 있는 상태이다. 그래서 술자리에서 시비도 잦은 편이다.

사실 위의 부류들과 다른 작가들도 많다. 자신을 겸손하게 생각하며 나이가 들어서도 작업에 정진하고, 타인의 비판을 너그럽게 받아들이며 현실을 있는 그대로 긍정하는 작가들도 있는 것이다. 그들은 화가 이전에 인간으로서도 존경 받을 만한 가치를 가지고 있는 사람들이다. 특히 동양적 가치관에 영향을 받고 자란 우리들로서는 고고한 정신의 화가들을 좋아할 것이다. 그러나 미술의 입장에서 보면 그러한 개인적 인성은 중요하지 않다.

우리들에게 '화가'라고 하면 책이나 영화 등에서 묘사된 화가들이 떠오를 것이다. 고흐나, 고갱, 샤갈, 클림트 등의 이름들은 작품을 모르더라도 대중 매체를 통해 귀에 익숙한 이름들이 되었다. 그리고 대개 그러한 화가들의 모습은 속물적인 현실에서 진지한 예술혼을 추구하는 진정한 예술가로 우리에게 각인되어 있다.

그러나 속사정을 들여다보면 화가들은 많은 고민을 가지고 있다. '예술혼을 불사르는 예술가', 얼마나 멋진 말인가? 그러나 그림을 팔아 생계를 꾸려나가는 것은 한 마디로 불가

능하다. 그런 화가들도 물론 있겠지만 아주 극소수이다. 특히 현대에서 생활인으로서의 화가는 바로 모순덩어리 그 자체인 것이다. 소위 예술적 진리를 추구하면서 현실의 생활을 이어가야 한다는 이중성은 현대 화가들의 독특한 존재 방식이다. 하나의 얼굴에서는 현실과의 타협을 거부하고 순수한 예술의 세계에만 몰두하는 고상한 태도가 발견된다. 하지만 또 다른 얼굴에서는 예술 자체의 순수성을 부인하면서 현실과 타협하며 인생을 즐기는 화가의 얼굴이 있다. 우리라면 어떤 얼굴을 택할 것인가?

순수하며 현실을 도외시하고 예술에 집착한 화가로 많이 이야기되는 인물은 고흐이다. 생전에 고흐는 아무에게도 관심을 받지 못한 화가였다. 그가 유명해진 것은 죽고 나서부터이다. 사실 이것도 그의 작품보다는 작품 외적인 부분에서 주목받은 경우이다. 동생과 주고받은 서간집의 출판, 고흐를 다룬 소설, 팝송, 영화 등으로 우리에게는 불우하지만 천재적인 작가의 대표적인 인물로 각인된 것이다. 정규 엘리트 교육을 받지 않고 독학으로 정상에 선 신화적인 존재, 무관심한 현대 사회에 나타난 전형적인 "광기"의 예술가 등 극적인 영웅을 열망하는 대중에게 고흐는 부합되는 인물이었다.

그러나 실제 반 고흐는 생애는 연속된 불운의 결과물이었다. 실직, 실연, 실패투성이 경력, 매끄럽지 못한 인간관계 등 끊이지 않는 불행이 그의 삶을 가득 채웠다. 생전에 고흐

는 그렇게 작품을 판매하고자 하였지만 단 한 점의 작품을 팔았을 뿐이며(여기에는 논란이 있다), 정신병으로 고통 받던 마지막 인생의 행로에서 결국 자살을 선택하였다. 고흐는 작가로서 뛰어난 인물이었지만 친구로서는 별로 가까이 하고 싶지 않은 인물이다.

앤디 워홀은 그와는 정반대이다. 그는 20세기 최고의 화가로 추앙받으면서 순수예술과 상업예술의 경계를 허무하게 무너트렸다. 그는 소위 고상한 미술에 반기를 들고 저급한 대중문화를 끌어들여 팝아트의 교황으로 등극하였다. 그의 더욱 무서운 점은 저급한 대중문화를 소재로 하는 팝아트를 고상한 예술의 반열에 올려놓았다는 것이다. 워홀은 미쳐있었다. 자신 스스로 기계가 되고 싶다고 이야기 하면서 작업실을 '팩토리'로 부르는 등 기존의 예술에 대한 상식을 뛰어넘은 작가였다. 상업 디자이너 출신인 워홀은 예술에 대한 현대인의 무지한 미신과 가식적인 교양을 조롱했다. 성적으로도 게이임을 공표하고, 저급한 대중문화의 메인 페이지를 장식하는 영화배우의 얼굴 등을 그리면서 부와 명예를 동시에 누렸던 작가이다. 물론 친구로서도 '나이스 가이'이다.

고흐와 워홀은 현대사회 전반기와 후반기를 대표하는 화가의 얼굴인데 너무나 다른 삶을 살았다. 고흐가 골방에 처박혀 머리를 감싸 쥘 때 워홀은 팩토리의 스테이지를 누비며 미녀들과 춤을 췄다. 극단적인 경우이지만 사실 고흐와 워홀의 얼굴은 모든 화가들에게 투영되어 있다. 예술의 열

정과 사회적 성공을 함께 한다면 얼마나 좋은 것인가? 그러나 꿈은 꿈으로 끝나는 경우가 많다.

고흐와 워홀만이 화가가 아니다. 화가 즉 미술가들은 '미술 이전에 미술가가 존재했다'는 말처럼 인류 문명 속에서 지금과는 다르지만 각각의 사회에서 예술가는 아니지만 특징적인 역할을 하고 있었다. 다만 이제 그러한 역할들이 종합되어 미술가, 화가로 불리우게 된 것이다. 역사적으로 보면 주술가, 노동자, 기술자, 장인, 수도사, 왕이나 교황, 귀족들의 가신, 과학자, 엘리트 지식인 등 다양한 모습으로 화가들은 존재해 왔다.

지금의 예술가로서의 화가라는 사회적 지위를 획득하고 인정받은 것은 18세기 중반에서야 가능했다. 그리고 빛보다 빠른 속도로 오늘날의 예술가는 이제 완전히 독립된 사회계층으로 자리 잡은 것이다.

고흐나 워홀같은 우리가 생각하는 화가들은 우리 시대 일이백 년 사이에 나타난 화가들의 특징일 뿐이다. 오늘날 유물로 또는 예술작품으로 인정받는 고대 이집트의 유적들이나 고대 그리스로마의 유물들도 사실상 우리가 생각하는 미술의 의도에서 제작된 것이 아니었다. 미술이라는 양식 이전에 미술이라는 행위를 했던 많은 사람들이 있다. 물론 그 당시에 그 작업들은 예술이 아니었다. 자신들을 예술가로 자각하지 못했지만 그들의 행위는 이후 예술로 받아들여졌으며 시대를 대표하는 상징물이 된 것이다.

여기에서 우리는 짧지만 미술가들의 사회적 위상을 살펴 보면서 바로 미술에 대한 새로운 이해를 얻고자 한다. 미술 이라는 박제에 삶의 생기를 불어 넣어 유구한 역사와 함께 흘러온 미술의 본래적인 모습을 발견하고자 하는 것이다. 기존의 미술사적인 방법이나 작품의 분석, 화가들의 전기적 생애 대신 화가들의 사회적 위상에 주목하는 방식으로 이 책은 진행된다.

2014년 11월
김 진 엽

■목 차

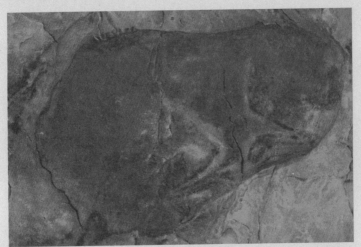

상처입은 들소, 〈알타미라 동굴벽화〉, 기원전 3만~2만 5000년, 스페인 〈본문 p.33 도판〉

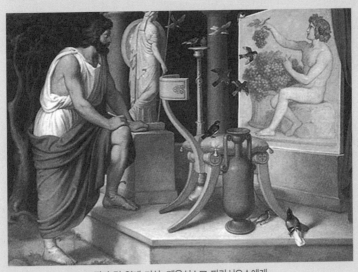

작자 및 연대 미상, 제욱시스타 파라시오스에게
"나는 새의 눈을 속였지만, 자네는 새를 속인 예술가의 눈을 속였다." 〈본문 p.65 도판〉

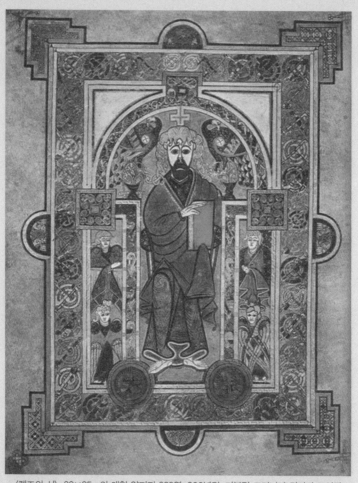

〈켈즈의 서〉, 33×25cm의 대형 양피지 339엽, 800년경, 더블린 트리니티 컬리지 도서관
〈본문 p.80 도판〉

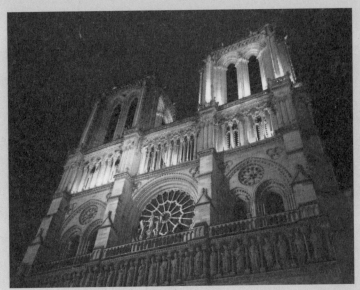

노트르담 대성당(고딕양식), 1163 〈본문 p.82 도판〉

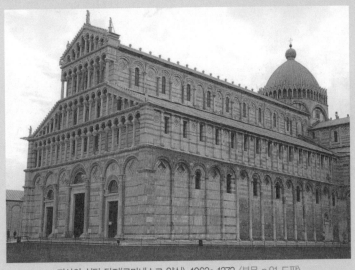

피사의 성당 단지(로마네스크 양식), 1063~1272 〈본문 p.91 도판〉

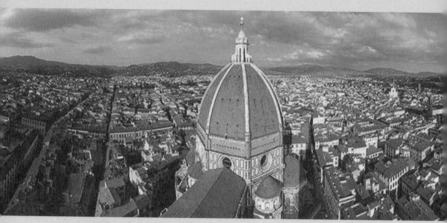

필리포 브루넬레스키, 피렌체 대성당 돔, 1420~36년경 〈본문 p.99 도판〉

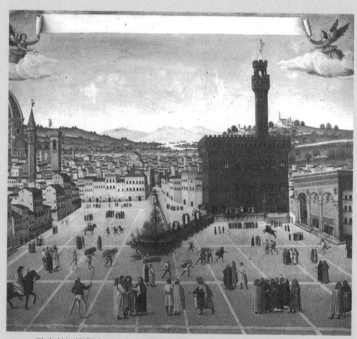

작자미상, 〈화형당하는 사보나롤라〉, 1498, 산마르코미술관 〈본문 p.105 도판〉
그림 속의 광장은 한산하지만, 실제로는 수많은 군중이 모여들었다고 한다.

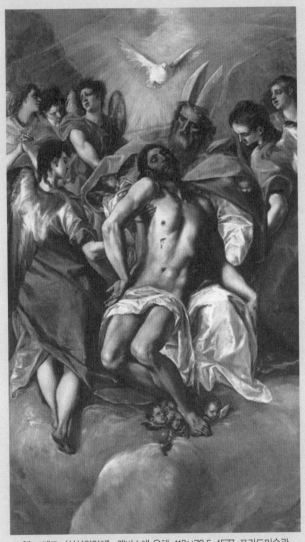

엘 그레코, 〈성삼위일체〉, 캔버스에 유채, 118×70.5, 1577, 프라도미술관
〈본문 p.137 도판〉

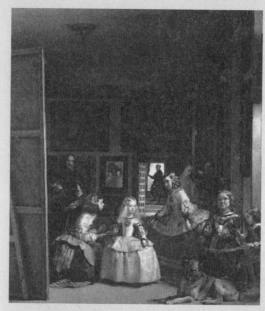

디에고 벨라스케스,
〈시녀들〉, 캔버스에
유채, 316×276cm,
1656, 프라도미술관
〈본문 p.143 도판〉

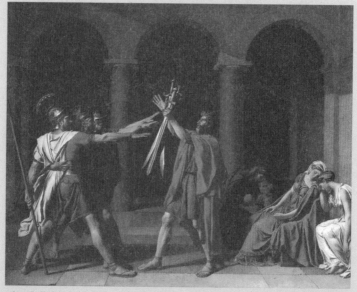

자크 루이 다비드, 〈호라티우스 형제의 맹세(The Oath of the Horatii, 1784)〉, 330×425cm,
루브르미술관 〈본문 p.157 도판〉

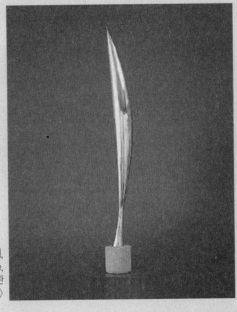

콘스탄틴 브랑쿠시,
〈공간속의 새〉, Bronze,
137.2cm, 1928, 뉴욕현대미술관
〈본문 p.208 도판〉

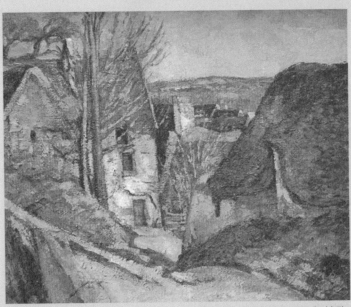

폴 세잔, 〈오베르에 있는 목매단 자의 집〉, 캔버스에 유채, 55×66cm, 1873, 오르세 미술관
〈본문 p.218 도판〉

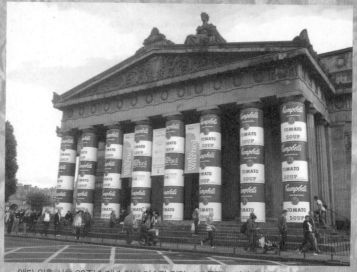

앤디 워홀 사후 20주년 기념 전시 미술관 전경, 스코틀랜드 아카데미 〈본문 p.203 도판〉

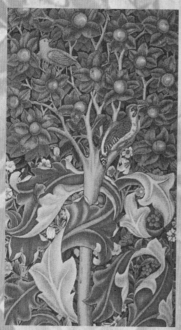

윌리엄 모리스, woodpecker, 벽지
〈본문 p.251 도판〉

선사시대와 고대문명의 미술가

구석기 시대부터 다양한 유물들에서 오늘날 우리가 미술이라고 하는 흔적들을 발견하게 된다. 원시인들이 그림을? 그들은 물감을 발명하였고 그림뿐만 아니라 조각도 하였고 심지어 공예 작업도 하던 인간들이었다. 기원전 약 4만 년 전부터 지구에 네안데르탈인이 등장하는데 그들의 흔적이 바로 선사 시대의 유적들이다. 기원전 약 2만년에는 크로마뇽인이라는 새로운 종족이 등장하여 선배 네안데르탈인들과의 피 터지는 싸움을 벌였다. 최후의 승자는 크로마뇽인들로 오늘날 유럽이라 불리는 땅덩어리를 전리품으로 받았다. 이후 구석기라는 본격적인 인류 문화의 기원이 형성되기 시작했고 동굴벽화도 그 때 만들어졌다.

구석기 시대 동굴벽화에는 순록, 매머드, 말, 멧돼지, 곰 등 동물이 소재인 경우가 가장 많다. 이것들은 당시 원시인들이 쉽게 사냥할 수 없는 동물들이었고, 따라서 구석기인들의 가장 선망하는 사냥감이자 최고의 음식이었을 것이다. 우리가 동굴벽화를 중요하게 생각하는 것은 당시의 시대상을 알 수 있다는 것 외에도, 구석기 시대 화가들의 뛰어난 조형적 창조 능력과 문명을 형성한 인류의 능력이 어디서 왔는지에 대한 답을 얻을 수 있기 때문이다. 분명한 것은 그 동굴의 그림들은 지금의 화가들로서도 제작하기 힘든 것이라는 평가를 받고 있다는 것이다.

르네상스 시대의 뛰어난 화가들인 다 빈치나 미켈란젤로의 작품들도 과연 이만년 뒤에도 크로마뇽인의 그림들처럼

높은 평가를 받을 수 있는 지는 의문이다. 그렇다면 구석기 인들 중에서도 어떤 구석기들이 그러한 동굴벽화를 제작한 것인가? 아마 그가 인류 최초의 화가이자 예술가인 것은 분명한 사실이다.

"구석기 인류 중에도 전업예술가가 있었을 수 있다. 혹시 그는 누추한 동굴에서 배를 곯는 보헤미안이 아니었을까? 상업주의에 찌든 부르주아를 욕하고, 학벌의 종말을 꿈꾸면서 공들여 예술품을 벼려냈을 자유분방한 예술가들 말이다."

문명의 시대에 접어들면서 오늘날의 사회 구조의 토대가 만들어졌다. 지금으로부터 대략 칠천여년 전부터 인류는 문명을 형성하고 역사시대의 문을 열었다. 이때부터 오늘날 우리가 접할 수 있는 예술품들의 원형이 만들어졌다. 인류 의 본격적인 문명은 근동이라는 이집트와 바빌로니아 지방, 인도와 중국에서 문명은 시작되었는데, 특히 지중해를 중심 으로 한 유럽 문명의 기원은 이집트와 바빌로니아 문명에서 유래한 것이다. 바빌로니아 지방은 수많은 전쟁과 고온 다 습한 지역의 특성상 많은 유물이 보존되기가 힘들었다. 그 렇지만 이집트는 상대적으로 이민족의 침입이 많지 않고 건조한 기후 탓에 수많은 유물들이 잘 보전되고 있었다. 그리고 한동안 잊혀졌던 이집트 문명이 18세기에 재발견되 면서 서양의 현대문명이 바로 이집트 문명에게서 유래하였

다는 사실이 파악되었다. 따라서 미술가들의 구체적인 사회
적 역할도 이집트 문명을 통해 발견할 수 있는 것이다.

동굴에 미술관을 차리다

1868년 어느 날 스페인 산티아나의 알타미라 언덕 주변에 있는 수렵장을 감시인이 개를 데리고 순찰하고 있었다. 그런데 갑자기 개가 땅 밑으로 사라졌고, 놀란 감시인이 주변을 수색하던 중 조그만 구멍을 발견하였다. 마침 개가 짓는 소리가 들려 감시인은 조심스럽게 구멍 속으로 들어갔다. 그런데 그 구멍은 단순한 구멍이 아니라 점점 커지면서 동굴로 이어졌고 그 끝은 알 수가 없었다. 감시인은 곧 수렵장 주인인 마르셀리노 드 사우투올라 후작을 데려왔고 그들은 동굴 내부를 탐험하기 시작했다. 그러나 동굴 내부는 발 디딜 곳이 없을 정도로 험했고 또 장소에 따라 천장이 낮아 더 나아가기가 힘들었다. 후작이 살펴보기에도 특별한 것이 없었기 때문에 동굴을 폐쇄시켰고 곧 그 사실을 잊어버렸다.

1878년 후작은 파리에서 열린 만국박람회에 전시된 선사

시대의 도구나 공예품들을 보고서는 깊은 감명을 받았는데, 그 때 자신의 영지 안에 있는 동굴이 생각이 났다. 집으로 돌아온 후 후작은 전문가들과 함께 수차례 동굴을 탐험했다. 후작은 탐험 때마다 어린 딸과 함께 동행했는데, 동굴의 높이가 어른 키보다 살짝 높은 정도였기 때문에 위쪽은 잘 쳐다보질 않게 되었다. 그러나 아직 어린 딸은 동굴 위를 쳐다볼 수 있었기 때문에 천장에 그려진 희미한 그림들을 발견한 것이다. 이것이 바로 인류 최초의 동굴벽화인데, 그러나 그 놀라운 발견은 후작에게 불행만을 안겨다 주었다.

벽화의 발견에 흥분한 후작은 전문가의 확인을 받아 자신이 발견한 벽화가 구석기 시대의 것임을 세상에 알렸다. 그러나 소위 또 다른 전문가들인 책으로만 공부한 학자들은 그 사실을 믿지 않았다. 그들은 과학적인 관찰이나 경험보다는 이론을 중시하는 사람들이었다. 그리고 당시의 충격적인 진화론의 입장에서 보아도, 인간은 원숭이에게서 진화하였고, 따라서 인간과 원숭이의 중간 단계인 미개한 원시인이 그와 같은 훌륭한 그림을 그릴 수가 없다는 것이 그들의 주장이었다.

또 다른 반대의 근거로, 대부분의 원시인들은 동굴 입구 근처에서 살았는데 그림이 발견된 곳은 동굴의 깊숙한 곳이라는 것이다. 불빛이나 조명도 없는 캄캄한 장소에서 그림을 그렸을 리가 없다는 것이었다. 또한 그렇게 세월이 흘렀다면 그림이 지금까지도 선명하게 보존되고 있을 수가 없다는 것이다. 여기에다 당시 후작의 집에는 어린 시절 충격으

로 벙어리가 된 일꾼이 있었는데, 우연히 그가 페인트칠을 하는 것을 사람들이 보고는, '후작은 사기꾼이다. 진실이 폭로되지 않도록 일부러 벙어리 화가를 고용해서 동굴의 벽에 그림을 그리게 했다.'는 식으로 후작의 발견을 깎아 내렸다. 후작은 분노에 가득 찬 채 세상을 떠났고, 후작의 발견이 사실로 증명된 것은 20세기 초 프랑스에서 유사한 동굴벽화들이 발견된 후였다.

동굴의 그림에 대해서는 사람들의 호들갑인지 모르지만, 마치 '들소들이 우루루 달려드는 것 같다.', '동굴의 장면들이 마치 우리들을 과거 마법의 세계로 인도하는 것 같다.'는 식의 감탄사들이 나온다. 사실 동굴의 그림들에 대해서는 전문가들조차도 뛰어난 것임을 인정하고 있다. 처음에는 몇 가닥 선을 통해 대상을 딱딱하고 어색하게 모사했지만, 점차 형태 묘사를 넘어서 감동을 주는 수준으로까지 나아갔다. 무엇보다도 오늘날의 화가들도 흉내 낼 수 없는 대상의 역동성과 사람들의 마음을 끌어들이는 거대한 압박감같은 것이 그림들에서 뿜어져 나오는 것이다.

현재까지 발굴된 선사시대 암채화나 암각화는 450만점에 이르는데, 전 세계 곳곳에서 진기한 유물들이 계속해서 발굴되고 있다. 이것은 단순한 역사적 유물이 아니라 문명이나 예술의 기원의 연구에 있어서 중요한 자료이다. 그러나 여전히 의문스러운 것은 원시인들이 왜 예술적인 행위 비슷한 것을 통해서 그와 같은 그림을 그렸냐는 것이었다.

그러한 의문에 대해 당시 19세기 중반의 학자들은 조금 한심한 견해를 피력하였다. 구석기시대 원시인들은 아무런 목적 없이 심심해서 그렸다는 것이다. 이것은 단순한 생각인데, 원시시대에는 지금보다는 숲과 녹지가 많기 때문에 사냥할 동물들과 과일들이 풍부했을 것이라는 엉뚱한 생각이었다. 그러한 가설은 당시 종교나 미개인의 문화에 비판적이었던 계몽주의의 영향 때문이었다.

이후의 연구에서 당시 원시인들은 지금보다 훨씬 냉혹한 생존 경쟁에 시달렸다는 연구결과가 나왔다. 예측할 수 없는 기후와 맹수, 무시무시한 자연의 위협은 우리가 상상할 수 없을 정도로 냉혹한 것이었다. 그렇기 때문에 원시인의 동굴벽화는 다른 의미가 있을 것이라고 추측할 수 있다. 즉 사냥의 성공이나 맹수나 자연의 위협을 막아줄 수 있는 마술이나 주술의 의미가 벽화에 담겨져 있다고 생각한 것이었다.

20세기에 들어와서는 동굴벽화뿐만 아니라 동굴벽화를 그린 원시인들에 대한 추측도 나왔다. 당시 집단생활을 하던 원시인들 중에 식량조달을 하는 일 외에 다른 일에 몰두하던 계층이 있었다는 것이다. 그들은 집단의 평안을 위한 주술 의식을 행하는 등 오늘날의 무당이나 영매의 역할을 하고 있었다. 그들은 최면 상태에 빠져 영혼을 부르거나 의술을 베푸는 등 원시인들이 두려워한 자연의 무서운 힘을 중화시켰다. 이에 대한 유사한 사례가 최근까지도 존재했던 미개부족의 주술사이다. 동굴벽화도 아마 그러한 주술 의식

의 일종으로 제작된 것이 아닌가 하는 가정을 할 수 있다.

이러한 해석이 등장하는 것은 우선 동굴벽화가 사람들이 접근하기 힘든 곳에서 제작되었다는 것에 있다. 동굴의 입구에 벽화가 있는 것이 아니라 소위 좁은 바위 틈새로 난 미로를 한참 따라가는 고행을 펼쳐야만 벽화가 있는 동굴의 광장으로 접근할 수 있기 때문이다.

현재 우리가 보면 정신 나간 짓이지만, 주술적 믿음으로 무장한 구석기인들은 동굴 벽에 순록이나 들소를 사냥 장면 등을 벽화로 그려 놓고, 맘모스같은 거대한 동물들은 진흙으로 형상을 만들어 창으로 찌르고 손발을 잘랐다. 이러한 그림이나 형상의 제작에는 주술이나 축제가 수반되었는데 이와 비슷한 행위가 북아메리카 초원의 인디언들 부족들에게도 나타나는데, 그들의 행위는 구석기 당시의 상황을 짐작할 수 있게 해준다.

인디언들은 하나의 상황극을 연출하면서 춤을 춘다. 춤추는 사람들은 사냥꾼들인데, 저마다 들소 머리에서 벗겨낸 가죽이나 들소의 가면을 쓰고 손에는 활이나 창을 들고 있다. 그들의 춤은 들소 사냥을 상징하는 것으로, 한참 후 들소 가죽을 쓴 사람이 지친 시늉을 하고 쓰러진다. 그러자 다른 한 사람이 화살촉이 빠진 활을 들소에게 쏘는 것이다. 부상당한 들소는 사냥꾼들에 의해 칼로 죽임을 당하게 된다. 그러면 또 다른 들소 가면이 투입되고, 그러한 춤은 1분의 휴식도 없이 2~3주 동안 계속된다.

우리가 볼 때 춤은 오락이나 예술이지만 구석기인들이나

인디언들에게서는 삶과 죽음을 가르는 중요한 의식이다. 그러한 춤을 주도하는 주술사는 의식을 통해 들소를 불러들이는 행위를 한 것이다. 동굴벽화에 나타나는 춤추는 사람도 바로 그러한 의식을 표현한 것이 아닐까?

당시 화가들의 외모에 대한 추측들도 있다. 동굴 벽이나 천장의 높이 때문에 그들의 키가 오늘날 현대인들의 키보다 컸고 신체가 장대하였다는 설과, 반대로 오히려 체구가 왜소하여 사냥에 참여하지 못하는 대신 성공적인 사냥의 기원을 위해 그림을 그렸을 것이라는 설 등이 있다. 공통적인 의견은 그들이 단순히 부족의 일원이라는 사실보다는 부족을 이끄는 제사장이나 지도자였다는 것이다. 아웃사이더 예술가는 아닌 것이다. 그림을 그리는 그들의 재능은 원시인의 시각에서 본다면 마술이었고, 자연에 대한 두려움에 가득 찼던 원시인들의 입장에서는 자연을 다룰 줄 아는 화가들이야말로 자연처럼 경외의 존재였을 것이다.

최초의 화가는 오랜 기간 연습을 통해서만 미술의 기법을 자유롭게 다룰 수 있었기 때문에 자신의 후예들도 교육을 시켰을 것이다. 이것은 당시 원시인들의 짧은 수명과도 관계가 있는데 시초부터 자신의 후계자를 정해 놓고 작업을 하였을 것이라고 생각된다. 따라서 인류 최초의 화가들은 주술사이며 숙련된 기술자이면서 또한 최초의 교육자들로 활동한 것이다. 인류 최초의 예술가이자 화가들은 다방면에 뛰어난 재능을 가진 인물들이라고 생각할 수 있다.

노동자로서 죽도록 일만 했음!

"이제 신들과 교섭하는 것도 어렵게 되었다. 전에는 누구나 기적을 나타내고 주술적 의식을 행할 수 있었는데, 무엇보다도 주술 그 자체가 간단하였기 때문이다. 예를 들면, 비를 부르기 위해서는 입에 물을 머금고, 춤을 추면서 여기저기 뿜어내면 되었다. 비구름을 물리치려고 생각하면, 지붕 위에 올라가서 바람의 시늉을 하면서, 그 근처를 푸우푸우 하고 불면되었던 것이다. 그러나 이제 사람들은, 이런 방법으로 비구름을 쫓아내는 것도, 비를 부르는 일도 할 수 없음을 깨달았다. 신들은 그리 쉽게 인간들의 기원에 응해 주지 않았다. 그래서 보통 사람과 신들 사이의 복잡한 의식을 비롯해 신비로운 신들의 전설을 모두 아는 신관이 나타나게 되었던 것이다."

원시시대의 화가는 주술사의 역할을 겸하였지만 고대 문명에 접어들면서 직업의 분화가 나타났다. 이제 주술사와

화가의 역할은 분리되어 육체노동자로 힘겨운 생활을 할 수밖에 없었다.

서구 문명은 기원전 3500년경에 이집트와 메소포타미아 지역에서 시작되었다.[1] 특히 이집트의 나일강은 오랜 세월에 걸쳐 거대한 협곡이 형성되면서 기름진 토양이 만들어졌다. 이곳의 토양은 매우 기름져 오늘날에도 힘든 삼모작이 가능한 부러운 땅이었다. 발달된 농업은 풍족한 삶을 고대 이집트인들에게 선사하였고 자연적 방어물이 전혀 없이 노출된 메소포타미아의 도시들과는 달리, 이집트는 사막과 바다가 외부의 침입을 막아주었기 때문에 파라오를 중심으로 한 강력한 통일 왕국을 형성할 수 있었다. 그리고 여러 왕조를 거치면서 이집트는 고대문명은 최고점에 도달하였다.

이집트는 천년 이상 잊혀진 문명이었다. 이집트는 모래 바람과 지저분한 낙타들이 어슬렁거리는 게으름뱅이의 땅일 뿐이었다. 이집트 다신교 고대문명이 4세기 로마의 일신교 기독교 문명에 의해 순식간에 사라졌다. 이집트가 문명 사회에 등장한 것은 18세기 말 나폴레옹에 의해서이다. 나폴레옹의 이집트 정복 원정에서 발견된 로제타석은 세 가지 언어로 긴 문장이 새겨져 있었다. 내용은 천재적인 프랑스

1) 최초의 문명의 특징은 강을 끼고 형성되었는데, 메소포타미아라는 말 자체는 그리스어로 '강들 사이의 땅'이라는 의미를 가지고 있다. 즉 강은 문명의 토대이고 농업을 바탕으로 한 정착생활과 문자의 사용 등의 하나의 사회체계가 바로 문명의 성립 조건을 의미한다. 이러한 사회 체계는 생활에도 중요한 변화가 나타났는데 독립적인 상업과 수공업의 시작, 도시와 시장의 발생, 인구의 집중과 분화이다.

학자 오귀스트 마리에트에 의해 해독되었고, 이를 토대로 이집트 학에 대한 열풍이 불었다. 수많은 유럽인들은 고고학 탐사라는 미명 하에 이집트 유물들을 약탈했으며 심지어는 사원 전체를 뜯어가는 경우도 있었다. 우리가 아는 이집트라는 환상은 1930년대부터 현재까지 미이라, 피라미드, 나일 강의 신비 등 이집트 문명을 소재로 한 영화와 소설들이 쏟아지면서 시작되었다.

그러나 대중문화를 통한 환상은 단순한 환상이 아니라 실제였다. 이집트인들이 인류에게 남겨준 유산은 너무나 방대하였다. 쇠를 다루는 일, 건축, 건물의 기둥, 수레 제작과 선박 건조, 석관과 매장 풍습, 서양의 사제 제도와 수도원 제도, 학교, 로마제국이 이어받은 국가조직과 관료 제도를 비롯해 유리와 달력, 시계의 발명 등이 모두 이집트에서 비롯된 것이다. 당시 서구문명 이외에는 모두 미개한 것으로 간주하던 유럽의 사람들은 정신적 충격에 빠졌고 당시의 서구문명에 대한 회의를 가져오기도 하였다(여기서부터 서구중심주의를 부정하는 현대 미술, 현대 철학의 새로운 경향들이 쏟아져 나왔다).

그리고 고대의 이집트와 오늘날 우리 생활도 조금씩의 차이는 있지만 별반 다른 것이 없었다는 것은 이집트의 풍부한 유물을 보면 확인할 수 있다. 이집트에서는 여자들이 저잣거리에 나가 장사하고 남자들이 집에 들어앉아 옷감을 짰다(이것은 조금 이상하지만). 물건을 옮길 때 남자들은 머리에 이고 여자들은 어깨에 얹어 날랐다. 음식은 길거리에 나가먹

었다. 점잖지 않은 불가피한 일들은 남의 눈에 띄지 않는 곳에서 하고 그렇지 않은 일은 공공연하게 했다(요즘 사람들보다 백배가 나은 이집트인들이다).

이집트 왕국이 파라오라는 살아있는 신을 통해 절대적 왕권을 구축한 고대 문명 최고의 왕국이었기 때문에, 이집트 예술은 파라오의 영원불멸과 신들을 찬양하는 작업을 주로 하였다. 특히 강력한 왕권을 신성한 존재로 만드는 선전도구의 역할이 이집트 예술의 의무였다. 그러나 그 선전도구는 허술한 것이 아니라 너무 뛰어난 것이었다.

이집트 예술의 중심은 건축이었다. 제3왕조 파라오 조세르의 시대에는 건축가이자 천재적인 재상 임호테프(가끔 이집트 관련 영화에 나오는 유명한 인물이다)를 앞세워 계단식 피라미드를 축조하였다. 임호테프는 상형문자의 문양, 건축 형태, 조각상의 조각방법같은 것들을 강렬한 우아함과 아름다움을 지닌 표준양식으로 통일시켰고, 이 방식은 이집트 미술이 지속된 3000년 동안 이집트 미술의 전형이 되었다.

람세스 2세 때 이룩한 건축과 조형 기술은 상상을 초월할 정도로 우리를 압도하고 있다. 투탕카멘의 묘지에서 나온 18 왕조의 예술품도 그 섬세함을 따를만한 것이 없었다. 아메노피스 3세의 장인 장모인 '주자'와 '투자'의 묘에서는 고상하고 우아한 솜씨로 만든 관과 가구가 쏟아져 나왔다. 이 물건들은 발견될 때까지 드물게도 도굴꾼의 손이 닿은 흔적 없이 그대로 남아 있었다. 존귀한 신분이었던 부부의 미라는 정성스레

방부 처리되어 마치 금방 숨을 거둔 사람같았다.

고대 이집트 미술의 특색은 장엄하고 권위를 상징하는 것에 중점을 두었고, 현실적이지 않은 묘사를 양식화한 것이다. 신이나 왕을 숭배하는 물품들을 제작하는 것에는 그들의 권위가 중요한 것이었다. 작품은 전체적으로 장엄하여야 하고 사실적인 묘사가 중요한 것이 아니기 때문에 발과 머리의 위치가 비현실적이더라도 상관이 없는 것이었다. 미술은 균형과 엄숙한 조화라는 규칙들이 중요한 것이었다.

미술가들은 엄격한 규정을 당연시했기 때문에 문제될 것은 없었다. 좌상坐像의 경우 두 손은 무릎 위에 올려야 하며, 남자의 피부는 여자보다 더 검게 칠해져야 했다. 이집트에서는 각각의 신들의 모습도 엄격하게 정해져 있었다. 조각상에 있어서도 우선 '신체의 구조를 21등분하고, 다시 거기에 한 등분의 사분의 일을 더 해주어 전체 상을 균제적인 비례'로 구성하였다. 그러면 예술적인 가치가 떨어지지 않느냐는 우려가 생길 수도 있지만, 그것은 현존하는 당시의 작품들을 보면 기우에 그칠 뿐이다. 당시 미술가들의 뛰어난 솜씨도 바탕이 되었지만, 이집트 미술의 대상이 고귀한 신분이나 신과 같은 위치인 파라오의 위엄을 표현하는 것이기 때문에 그것만으로도 높은 수준에 도달하는 것이었다.

이집트의 부조와 벽화들에는 주로 당시 사람들의 생활상이 담겨져 있다. 오늘날의 시각에서 보면 그것들은 낯설게 보이는데, 그들이 중시했던 것은 아름다움이 아니라 완전함

이었다. 이것은 지도 제작 방식과 비슷하다 만약 우리가 어떠한 대상을 그린다면 어떤 각도에서 접근해야 할지를 먼저 생각할 것이다. 나무들의 생김새와 특징은 측면에서 보아야만 명확할 것이고, 연못의 형태는 위에서 보아야만 명확할 것이다. 이것은 이집트 미술가들에게서 거리낌이 없는 것이었고, 그들은 연못은 위에서 내려다 본 것처럼 그리고 나무들은 옆에서 본 것처럼 그리면 그만이었다.

이집트 미술의 또 다른 특징은 상형문자와 조형미술을 구별하지 않았다는 것이다. 문자와 미술은 두 가지 다 의사소통과 설명의 과정에서 나온 것이다. 3차원의 조각에 상형문자의 선을 탁월하고 정교한 기술로 정렬시킴으로써 문자들은 부드럽고도 과도하지 않게 배치되었다. 조각의 형태와 본래적인 의미를 훼손하지 않고서도 탁월한 조화를 이루데 만든 것이다. 벽화 작품이나 얇은 부조에서도 상형문자는 공간을 구성하고 작품 전체의 균형과 의미를 전달하는데 중추적인 역할을 한다. 이것이 바로 문자를 수직이나 수평 등 자유자재로 문자들을 배치시킨 이유이다.

일단 선사시대와 고대문명에서의 미술가의 차이점은 주술적인 성격은 신관이 담당하고 미술가는 장인으로서의 역할만을 담당하게 되었다는 것이다. 이것은 이집트 미술가가 종교적이며 주술적인 영역에서 벗어나 현세의 직종으로 한정되었다는 것을 의미하기도 한다. 그리고 그들의 직업은 고된 육체노동자로 존경받는 직업은 아니었다.

반면에 신관들은 신전에서 학문을 연구하며 기하학, 천문 등 오늘날 학문, 과학이라고 불리는 것들을 주로 담당했다. 특히 이집트의 경제가 사원을 중심으로 한 분배구조이기 때문에 실제 생활에 필요한 다양한 지식을 습득하고 가르치는 최고의 교육자들이 되었다. 이제 미술가들은 마술도 잃고 교육도 잃고 몸으로 하는 일밖에 할 수 없게 된 것이다.

그렇지만 장인으로서의 미술가들의 사회적 역할은 육체 노동자로 규정되었지만 그 전문성은 인정되었다. 농업이 발달로 인한 경제적 안정은 수공업 생산을 촉진시켜 다양한 새로운 수요가 생겨나면서 분업화 과정이 촉진되었다. 수많은 신들과 요정들, 인간들의 상을 만들고 장식이 달린 가구와 장신구들을 만드는 일은 점차 가내 수공업의 테두리를 벗어나 전문적인 장인들의 손으로 옮아갔다.

이집트 미술에서는 미술작품과 공예작품의 구별은 없었고 장인이 되려고 하는 사람들은 소년시절부터 작업장에 도제로 일하여야만 했다. 왕실의 지원을 받는 작업장은 거의 교육기관에 준하는 규모로 엄격하고 체계적이었다. 아텐 신전이 발굴된 아마르나에서는 왕실 조각가였던 투스모시스의 작업장도 함께 발굴되었다. 무엇보다도 이집트 3대 '얼짱 미녀(클레오파트라, 아낙수나문)'로 불리우는 네페르티티 여왕의 유명한 두상 조각이 발견되었다. 수많은 조각들은 섬세한 얼굴 표정과 정교한 형태 묘사로 보건데 당시 이집트 미술가들이 마치 기계공과도 같은 고도의 훈련을 받았다는

것을 짐작 할 수 있게 한다.

사실 당시 이집트 미술가에 대한 구체적인 기록은 없다. 이집트의 벽화에는 도공, 목수 대장장이, 농부 등의 모습들이 보인다. 이집트의 미술가 역시 힘든 노동을 대신하는 노예나 장인이었을 것이다. 대영박물관에 보관되어 있는 이집트의 파피루스 기록에는 아버지가 아들에게 글공부를 해야 하는 이유라는 글이 기록되어 있다.

"작업장의 직조공은 여자보다 훨씬 나빴다. 넓적다리가 배에 닿도록 잔득 쪼그리고 앉아있는데다 숨도 제대로 쉴 수 없을 정도다. 화살 만드는 사람도 사막으로 나가면 형편이 좋지 않다. 빨래하는 사람은 악어가 득시글대는 강 언덕에서 일한다. 그런 일들은 편치 않은 직업이다. 자기 뜻대로 행동하는 학자 말고는 감시받지 않는 직업이 없다는 것을 알아야 한다." 따라서 힘든 장인의 길을 택하는 것은 너의 인생이 실패했다는 것이니 까불지 말고 공부나 열심히 하라는 소리인데, 이것은 당시 장인의 위치에 있던 미술가들의 사회적 위상을 단적으로 보여주는 것이다.

그러나 수공업은 점차 고대 이집트 사회를 떠받치는 중요한 기둥 가운데 하나로 받아들여졌다. 어느 시대에나 뛰어난 미술가와 그렇지 않은 미술가들이 있듯이, 고대 이집트에서도 실력이 뛰어난 장인은 다른 장인들과는 다른 대접을 받았을 것이라고 생각할 수 있다. 훌륭한 장인들은 뛰어난 기술자로 대접을 받고 높은 사회적 지위에도 오를 수도 있었

다. 예를 들어, 계단식 피라미드를 건설한 유명한 건축가 임호테프도 처음에는 한낱 돌항아리를 만드는 사람이었다. 하지만 그는 조세르 왕 때 궁중건축가로 이름을 떨쳤고 미술 외의 뛰어난 정치적 능력을 인정받아 재상이 되었다(요즘에도 예술가가 고위 관료가 된다는 것은 거의 불가능한데, 하물며 이집트에서 그 정도의 위치에 올랐다는 것은 대단한 일이다).

"이집트에서는 애초부터 조형예술 작품들, 특히 무덤의 장식을 위한 작품의 수요가 대단했던 만큼 예술가라는 직업 이 상당히 일찍부터 독립되었을 것이라 짐작된다." 그리고 다른 평민이나 노예 계층과는 달리 미술가들에게는 다른 안목이 존재하였다.

고대 이집트의 사회계급은 왕족, 사제, 귀족, 중간계급(서기, 장인 부농을 포함하는) 그리고 밑으로는 인구의 대다수를 차지하는 농민의 순이었다. 특이한 것은 농민보다 상인과 장인이 주도적인 역할을 했다는 것이다. 궁정이나 사원경제 속에 포함된 장인이나 예술가들은 평민출신이기는 했지만 상류층을 위한 예술 생산을 전담하였다. 그들에게는 상류층의 세계관이 투영되어 있었고 그들이 속해있던 중간계급 사람들과는 말이 통하지가 않았다. 특히 이집트 중제국 시대에는 과거의 엄격한 양식적 규제가 사라지면서 장인들의 창의성이 이전보다 더 많이 요구되었다. 장인들의 숫자가 많아지면서 그들은 하나의 세력권이 되었으며 관리로 나아가는 길도 열리게 되었다.

이제 장인이 되면 좋은 대접을 받을 수 있었기 때문에 농민들 중에서도 장인이 되고 싶어 하는 사람들도 나타났다. 비록 장인들이 국가기관이나 신전에 소속되어 있었기 때문에 작업에 많은 제약을 받았지만 주택과 생필품, 의료 혜택을 지원받는 등 안정된 생활을 할 수 있었다. 그러나 제6왕조에 접어들면서 피라미드와 신전 건축이 갑자기 중단되는 바람에 250년 이상 지속되어 오던 장인들의 생활 형편이 악화되었다. 정부와 신전으로 부터 지원받던 생활비가 끊기자 장인들은 기원전 2260년 수도로 집결하여 대규모 봉기를 일으켰다. 이것은 파라오의 권위와 통치권을 약화 시켰을 뿐만 아니라 정치적, 사회적 무질서를 가져왔다. 이 사건으로 인해 고왕국 시대가 막을 내리고 제 1중간기로 전환하는 계기가 되었다.

고대 이집트에서 나타난 예술가들의 사회적 위상은, 사회 지도층에 대한 봉사와 수공업자로서의 전문성의 획득이라는, 인류 최초로 전문적인 장인집단의 계층이 사회에서 형성되었다는 것이다. 이러한 집단 계층은 국가와 신전에 대한 봉사 외에, 만들어진 잉여의 생산품들을 시장에서 개인으로 판매 할 수 있었다. 이것은 향후 문명의 발전에서 예술 작업의 토대가 형성되는 것이었다. 이집트 등의 고대 문명은 예술가들의 사회적 위상과 역할에 대한 최초의 자리매김이 이루어졌고 이후의 전개를 암시하는 다양한 예술적 기반이 만들어지게 되었다.

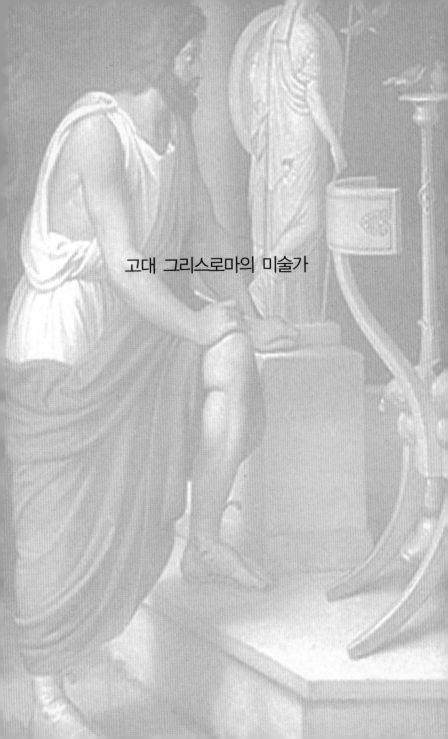

고대 그리스로마의 미술가

대서양와 지브롤터 해협을 뒤로하고 모든 바다 중에서 가장 아름다운 바다에 발을 담그는 순간, 고대 그리스인의 역사 무대가 우리 눈앞에 펼쳐진다. "마치 연못 주변에 모이는 개구리들처럼 우리는 이 바다 연안에 정착했다."라고 플라톤은 말했다. 에게해는 그리스 역사가 숨 쉬는 곳으로 트로이전쟁, 페르시아와의 전쟁 등 그리스의 흥망성쇠가 담겨져 있는 곳이다(이 전쟁들은 영화나 문학의 단골 소재인데 그 만큼 그리스 문명이 바로 서양문명의 근원이라는 것을 보통 서양 사람들도 인식하고 있다는 것이다).

　　그리스 본토와 에게해의 섬들은 원래는 연결되어 있었으나 지진이나 해일 등으로 분리되었다. 사실상 그리스 문명은 그리스 본토보다는 에게해의 섬들에서 시작되었다. 크레타섬을 중심으로 한 미노스 문명과 이를 뒤이은 미케네 문명 등 고대 그리스 문명의 기초는 에게해를 통해 성립되었으며, 뛰어난 예술가와 장인들에 의해 탁월한 작품들이 생산되었다.

　　그런데 그리스 예술작품들은 파괴된 경우가 대다수이기 때문에 허물어져 뼈대만 남은 신전이나 복제품 등을 통해 당시 미술을 짐작하여야만 한다는 안타까운 한계를 가지고 있다. 그렇지만 각종의 기록과 유물을 검토해 보면 그리스 예술의 원천은 표현 및 장식 욕구, 그리스 종교의 의인화, 강건한 인물과 이상을 표현하는 것이었다. 이집트 예술과 마찬가지로 그리스 예술도 기본적인 원칙과 규제를 가지고 있었다. 다만 다른 점은 대상을 사실적으로 묘사하기 위한 규제였기 때문에 예술가들의 창조성은 이전의 고대 문명

시대보다는 자유롭고 창의적인 될 수밖에 없었다.

　기원전 5~4세기 경 페리클레스 시대에 고대 그리스는 정치적으로 경제적으로 황금시대에 접어들게 된다. 그리스는 예술 역시 최고점에 이르는데, 그리스 예술에 대한 정의도 이때에 명확하게 만들어졌고, 그것은 "이성"이었다. 그리스 회화는 선의 논리이고, 조각은 대칭에 대한 숭배이며, 그리고 건축은 대리석의 기하학이다. 예술의 목적은 실제 세계의 난잡한 무관계성을 표현하는 것이 아니라, 사물의 밝은 정수를 포착하고 인간의 이상적인 가능성을 그리는 데 있다. 이러한 시대정신을 표출하는 예술가들은 분명 다른 고대문명과는 다른 대접을 받았다. 여전히 장인이나 기술자의 신분을 벗어나지는 못했지만 프로메테우스, 제욱시스, 페이디아스 등 뛰어난 미술가들의 이름은 지금도 전해진다. 따라서 미술가들은 편차가 있었지만 단순한 고용인의 신분을 넘어 조화로운 미를 창조하는 예술가들의 역할을 조금씩 인정받기 시작한 것이다.

　고대 로마의 경우에는 미술가들의 사회적 위상이 그리스 시대보다는 나은 편이었다. 특히 개인적으로 부를 축적한 귀족계급들이 자신들을 과시하기 위해 뛰어난 예술가들을 초빙하였다. 이러한 현상은 고대 그리스 말기부터 진행되었는데, 헬레니즘시대에도 그리스미술은 전혀 쇠퇴하지 않았다. 미술작품들은 풍요로웠고 독창적이었다. 과거 어느 시대보다 화려한 건축물들이 세워졌고 수많은 조각상들이 거

리와 집안을 메워나갔다.

　이 당시의 예술가들에게서 신은 더 이상 관심거리가 되지 못하였다. 그들은 지상으로 눈을 돌려 인간 세상의 지혜와 아름다움, 부조리와 모순을 즐겨하기 시작했다. 로마는 그러한 세속적인 미술가들의 표현 방식에 열광했다. 로마 제국은 확장된 영토를 통해 경제적으로 풍요로운 삶을 만들어나갔고 다양한 제국의 통치 방식을 확립하였지만, 다만 문화만은 고대 그리스를 추앙하였다. 그들은 헬레니즘의 세속화에 열광하면서 고대 그리스의 다양한 예술작품들 감상하는 것이 상류층의 귀족취미가 되었던 것이다. 로마 제국의 멸망까지 장인들의 기술은 더욱 세밀하게 발전되어 갔고, 건축물들은 마치 황혼에 빛나는 마지막 불꽃처럼 모든 것을 태울 것처럼 환하게 빛났다.

신의 능력을 가졌지만 신을 넘어설 수 없는 운명

신화 속의 미술가들

서양 미술사에서 고대 그리스 미술가들의 삶이나 작품 등에 대한 기록은 거의 남아있지 않다. 특정 미술가들의 이름이 나타나는 최초의 기록들은 호메로스의 《일리아드》 같은 신화를 바탕으로 한 문학작품들이다. 그 기록들은 미술가를 신과 연결시켰는데, 미술가는 살아 있는 듯한 인물을 만드는 것이고 신은 거기에 생명을 불어 넣는 것으로 묘사되어 있다. 최고의 예술가로서의 신의 역할은 13세기 필사본의 한 삽화에 표현되어 있는데, 여기서 신은 캠퍼스를 가지고 우주를 그리고 있다. 이 그림은 예술이란 신의 영감을 받는 것으로, 따라서 미술가의 내면은 신성하거나 고귀한 원천을 토대로 하고 있다는 것이다.

신화에 나타나는 미술가들의 이야기는 그리스 신화의 다른 이야기들처럼 상징적이다. 프로메테우스가 자기가 만든 조각품들에게 생명을 불어넣어주기 위해 신들에게서 불을 훔쳐왔다가, 이에 분노한 신들에 의해 바위산에 결박된 채 독수리에게 간을 쪼이게 된다. 반대로 피그말리온의 신화에서는 미술가가 조각품을 실제로 살아있게 만든다. 그는 생명을 몰래 훔치지 않고 비너스에게 기도하여 허락을 받아낸다(예술가는 재치도 있어야 하는 것이다). 예술가는 신적인 능력을 가지고 있지만 신을 넘어서는 안 된다는 운명을 가진 인물이다. 능력은 인정되지만 한계를 넘어설 수 없는 운명은 근대 이전까지 예술가에게 씌워진 족쇄였다.

《일리아드》에는 또 다른 예술가의 모습이 더욱 자세히 나타나 있다. 아킬레우스의 어머니이자 '은빛 발'의 여신 테티스는 전쟁에 참여하는 아들 아킬레우스를 보호하기 위해 올림피아의 대장장이 신 헤파이토스에게 갑옷과 방패를 주문한다. 태어나자마자 절름발이였기 때문에 어머니인 헤라 여신에게 버림받아 테티스의 보살핌을 받아야 했던 헤파이토스는, 자신의 불우한 어린 시절의 보살핌에 대한 보답이라도 하듯이 최고의 방패를 만들어 낸다. 헤파이토스는 동심원으로 된 원형 방패를 제작했는데, 방패에는 하늘과 태양, 달과 별, 바다와 대지 등 인간 세상의 모든 것이 담겨져 있는 등 이전까지 볼 수 없었던 훌륭한 예술작품이었다. 그러나 그는 뛰어난 대장장이였지만 절름발이였고, 열악한

작업 환경 탓인지 기침을 달고 산 천식 환자였다. 여기다 성적 능력도 약한 것으로 묘사되고 있는데, 숭배를 받기보다는 뭔가 부족한 신으로 평가절하되고 있다.

장인으로서는 뛰어난 능력을 가지고 있을지는 모르지만 인간적인 매력이 없는 또한 천한 일에 종사해야 하는 것이 헤파이토스를 조상으로 모시는 예술가들의 운명이었다. 여기에는 고대 사고방식의 잔재가 숨어 있는데, 즉 화가, 조각가 등의 예술가들은 전쟁이나 전투에 부적합 사람들 가운데서만 나올 수 있다는 것, 예술가는 선천적으로 무언가 결핍된 사람이라는 것이다(그래서 우리는 로트렉이나 고흐에게서 진정한 예술가의 상을 찾는지도 모른다).

신에 버금가는 뛰어난 능력을 가지고 있지만 인간의 한계를 넘어설 수 없는, 또 아무리 훌륭한 작품을 만들 수는 있지만 인간적인 약점을 가지고 있는 사람들, 이것이 고대 그리스 신화에서 상징적인 예술가들의 위상인 것이다. 그렇지만 그리스인들이 모든 것을 신에게만 의지한 것은 아니었다.

플리니우스의 《박물지》에는 회화의 기원에 대해서 이야기하고 있는데, 사랑하는 사람이 연인의 그림자를 벽면에 남긴 것이 회화의 기원이라고 설명하고 있다. 고대 그리스 시키온 지역의 도공 부타데스의 딸이 한 젊은이와 사랑에 빠져있었다. 그러나 딸의 연인은 곧 전쟁터에 나가게 되었고, 그가 전쟁터로 떠나기 전날 딸은 연인의 모습을 하나하나 호롱불에 비추고 거기에 생긴 그림자의 윤곽을 따라 선을

그어 나갔다. 이것이 바로 회화의 시초이다.[2]

여하튼 회화의 기원에서 우리는 그리스의 정신적 맥락을 읽을 수 있다. 회화를 발명한 공로를 인간에게 돌렸다는 것은, 그리스인들이 신은 숭배하지만 그들이 전능한 창조주가 아니라는 의미가 담겨져 있다. 비록 인간이 신과 같지는 않지만 인간 세계의 중심은 인간이며, 인간의 의지는 신의 소명까지도 거부할 수 있다는 것이 바로 그리스의 정신인 것이다. 예술작품은 바로 신에게 도전하는 고대 그리스인들의 진취적인 사고가 숨겨져 있는 것이다.

조화와 균제 속에서 피어난 미술

그리스 문명에서 가장 큰 특징을 이야기하라면 '다양성'일 것이다. 외부적으로는 에게해를 중심으로 한 수많은 섬들 때문에, 다양한 무역로와 여행로가 만들어졌고 자연스럽게 외부와의 교류가 이루어졌다. 내부적으로는 자치적인 공동체로 운영되는 폴리스들이 생겨나면서 제 각각의 독특한 문화를 만들어냈다. 지리적 요인과 그리스 국내의 여건에 따른 '다양성'은 고대 그리스만의 특징적인 세계관이 되었고, 이후 자기만의 문화를 고집하는 것이 아닌 다른 문화를 수용하

2) 그리스 사람들은 그림자를 좋아하는지 플라톤의 동굴의 비유에서도 불에 비친 그림자를 가지고 자신의 이데아를 설명한다. 플라톤의 입장에서 보면 연인의 그림자는 진실의 세계가 아니라 허상의 세계이다. 그래서인지 플라톤은 예술을 싫어했다.

고 자기화 시킨다는 서양사회 정신의 원형을 이루게 되었다.

또 다른 그리스 문명의 특징은 동시대의 다른 문명들과는 다르게 우주 만물 중에서 가장 중요한 존재로서 인간을 내세 웠다는 것이다. 그리스인들은 자연과 인간을 분리하지 않았 고 신들마저도 그리스인들이 '아난케(당위)'라고 부르는 원리 의 규제를 받았다. 따라서 사제나 전제 군주의 명령에도 인간은 복종을 거부할 수 있었다. 심지어는 자신들이 믿는 신 앞에서도 웬만해서는 굴복하지 않았다.

기록에 따르면 그리스인들은 엎드려 절하는 동방의 관행 을 보고 충격을 받았다고 되어있는데, 그리스인은 신에게 기도할 때에도 인간을 대하듯 서서 하였다. 물론 그리스인 들은 자신들이 신이 아님을 알았지만 그래도 그들은 인간이 었다. 그리스인들은 신과 인간이 같은 부모에게서 유래하였 다고 생각한 것이다.

'다양성'과 '인간 중심'을 바탕으로 한 그리스적 사고는 추 상적인 것보다는 현실적인 것에 관심을 두는 것인데, 다만 이 현실은 소위 '이상Ideal'을 염두에 두는 것이었다. 이것은 모든 현상들의 배후에 무엇이 있는가를 탐구하는 것으로, 수 많은 구체적인 것들의 혼란의 배후에는 영원불변한 형식이 존재하는 것이다. 이러한 이상은 그리스 예술 전반을 지배하 는 법칙으로서 미술 역시 그러한 이상을 표현하여야만 했다.

그리스 미술의 기본은 신의 이미지를 만들어내는 것이다. 그리스 조각에 나타나듯이, 인물의 얼굴 표정보다는 인간

신체의 이상적인 기본 형태를 보여주는데 중점을 두고 있다. 그 형태는 정적이거나 동적인 모습, 이를 테면 온 몸의 긴장을 풀고 쉬고 있거나 죽음의 사투를 벌이고 있는 모습이다. 그 어떤 경우에도 우리는 거기에서 인간 태도의 이상적인 기본 양상을 발견할 수 있다.

그리스의 조각은 이집트의 영향을 받았는데 처음에는 엄격한 규정을 따랐지만 기원전 7~6세기경부터는 종교적 성향의 예술작품이 감소하고 세속적인 작품 생산이 늘어났다. 따라서 그리스 조각가들의 재능과 재량권도 확대되어, 표현에 있어서 이집트 조각의 단순성을 넘어서게 되었다. 고대기의 미술이 끝나고 고전기가 시작되는 시점에 제작된 작품들에도 여전히 규범적인 특징이 남아있다. 그러나 이것은 과거의 종교적이거나 관습적 신념과는 다른 실제로 측량하여 평균을 낸 것에 기초를 두는 것이다. 즉 관찰을 기초로 하는 것에 중점을 두면서 예술가의 시각이라는 개인주의가 역사상 최초로 등장한 것이다.

기원전 5세기 전반 집단적 기술적 장인들의 시대에서 거장의 시대로 접어들면서, 5세기 중반에는 그리스 조각은 정점으로 접어든다. 이 시기는 실제 크기 혹은 거대한 입상의 청동 주조술의 발달을 통해 조각의 발전이 가속화되었다. 속이 빈 청동을 주조하면서부터는 대리석보다 가볍고 보다 강력한 느낌을 만들 수 있었으며, 더 효과적으로 과장된 동작까지도 표현할 수 있었다.

프락시텔레스를 비롯해서 그리스의 유명 조각가들은 지식을 통해서 인체의 아름다움을 성취해냈다. 기원전 5세기 후반에 활동한 폴리클레이토스는 예술에 관한 논문에는 비록 요약본이지만 인간 형상의 이상적인 신체비율이 나열되어 있다. 이것은 모든 예술가가 따라야 하는 규범으로, 기하학적 비율을 통해 완벽함에 이를 수 있다는 그리스인들의 믿음을 반영한 것이다. 나폴리 고고학박물관에 있는 폴리클레이토스의 〈도리포로스(창을 든 소년)〉는 진품이 아니라 모조품이지만 그 자체가 훌륭한 예술작품이다. 이 조각상은 고전적 형식으로 완전히 자리 잡은 콘트라포스트를 보여주는데, 어떻게 체중이 고른 분배를 통해 인간 근육의 구조를 나타낼 수 있는지를 알려주기 위해 만들었던 작품이다.

현실적으로 그리스 조각상들처럼 뛰어난 균형과 잘 생기고 아름다운 살아있는 듯한 육체는 사실상 존재하지 않는다. 사람들은 그리스미술가들이 많은 모델들을 관찰하여, 그들에게서 나타나는 부족한 부분과 완벽한 인체라는 이념에 일치하지 않는 불규칙성이나 특징들을 제거하였다고 생각한다. 또한 사람들은 그들이 자연을 이상화 했으며, 마치 사진사가 작은 결점들을 삭제하고 초상화에 덧칠을 하여 사진을 다듬는 방식으로 이상적인 작품들을 만들었다고 생각한다. 그러나 잘 보정된 사진이나 이상화된 조각에서는 대개 개성이나 활력이 부족하기 마련이다(우리가 인터넷 상에서 보는 소위 미남 미녀들의 사진은 무언가 부족한 듯이 보이는 것을 생각해 보라).

그리스의 방법은 정반대이다. 그리스의 거장들은 수백 년을 통해서 고대미술의 껍데기에 생명력을 불어넣는데 관심을 기울였다. 프락시텔레스의 시대에 와서 그들의 수법은 절정에 이르게 된다. 능숙한 조각가들의 부드러운 손길이 닿을 때 마다 무표정한 동상들은 기지개를 펴기 시작했고, 그 조각들은 이제 거리를 활보하는데 그들의 눈부신 모습은 우리가 감히 접근할 수 없게 만든다. 그들은 진짜 사람들처럼 우리 앞에 서 있으나 우리의 세계와는 다른 저 먼 천상의 세계에서 온 사람들 같이 보이는 것이다. 사실 그 조각상들은 다른 세계에서 온 사람들이 맞다. 그들은 오로지 우리가 상상하는 세계에만 존재하는 인물들이었다. 그 당시 그리스 미술은 이룰 수 없는 세계를 창조하는 그런 경지에까지 도달했던 것이다.

그리스미술에서 회화의 걸작들은 거의 남아 있지가 않다. 기원전 4세기 중반 마케도니아의 무덤들과 복제품으로 추정되는 폼페이에서 발견된 벽화에서 그리스 회화의 흔적을 알 수 있을 뿐이었다. 입체감을 주는 '선원근법'은 막 이해되기 시작했을 뿐이며, 각 주제에 관한 주요 구성은 각각의 그려진 방향의 선이 하나로 모이는 '소실점'을 지닌다(고대 그리스로마의 원근법이나 소실점 등은 르네상스에서 재발견되어 르네상스문화를 꽃 피우게 된 원동력이다).

회화 작품은 아니지만 회화의 흔적을 확인할 수 있는 것이 채색 도자기이다. 당시의 도자기들은 오늘날까지 완전한 상태

로 남아있는 것이 꽤 많은 편이다. 이 항아리들은 다양한 형태와 여러 가지 용도를 지니고 있다. 예를 들어 뿔모양의 술잔은 대개는 동물 머리 모양을 하고 있다. 이것은 현재의 술잔과는 비교가 안 될 정도로 큰 것인데 알렉산더 대왕을 알콜 중독자로 만들어 죽음으로 몰아넣기도 하였다(우리가 환영식 자리에서 사발주를 돌리는데 그러한 크기를 생각하면 될 것이다. 조심하시라 당신들도 언제든지 갈 수가 있다). 화장품 단지 혹은 성체 용기로 사용된 원통 모양의 상자는 후일 기독교에서 성찬식을 할 때 사용되기도 하였다.

아테네의 화가들은 도자기 그림에 원근법의 요소를 도입하고 단축법을 사용해서 인물들을 표현하였다. 다소 엉성하지만 대기원근법의 형태를 가지고 있는데, 이 효과는 묘사된 인물을 화면의 각각 다른 높이에 위치시키고, 전경으로부터 거리에 따라 인물의 크기를 조절하는 효과를 가져왔다.

조각이나 건축과는 달리 도자기는 일상 생활용품으로 저속하고 조잡한 면이 있었다. 도자기 제작은 오늘날로 치면 기업의 형태로 주로 도공과 화가들의 동업 형태로 운영되었다. 여기서는 자본 및 시설투자를 하는 도공들의 지위가 높았고 화가들은 피고용인의 신분이었다. 그리고 판매가 목적이기 때문에 질보다 양을 앞세울 수밖에 없었다. 따라서 오늘날의 관점에서도 기술은 조잡한 편이었고, 약간의 예외를 제외하고는 품질도 나쁜 것이었다. 그렇지만 고대 그리스 화가들은 깊이감, 원형감, 음영, 눈속임 화법을 구성하여 화면에 사실감과 역동성을 가져왔다. 문제는 남아있는 회화

적 유물들이 적은 관계로 고대 그리스 회화에 대한 체계적인 분석이 이루어질 수 없다는 아쉬움이 남는다.

그리스 예술에서 신전 건축은 가장 중요한 부분을 차지하는데, 신전 건축은 대부분의 도시 국가에서 유행으로 받아들여졌다. 신전 형식은 시행착오를 거쳐 점차 발전했는데, 건축 형식은 공동체의 토론과 투표를 통해 대부분의 사람들이 동의할 수 있게 조정되어 완벽한 규범으로 정착했다. 그러나 세부적인 부분에서는 건축가와 미술가들의 창조력이 충분히 발휘할 기회가 많았다.

신전은 동쪽을 향한, 지붕이 없는 외부제단 형태로부터 제단을 건물 안에 만드는 식으로 진행된다. 또 이 제단은 처음에는 나무 기둥을 사용하다가 기원전 7세기에는 석조 건축으로 변화해갔다. 건축에서의 양식은 건물의 비례를 논할 때도 사용하지만 무엇보다도 기둥을 설명할 때 가장 많이 사용된다.

기원전 7세기경 땅딸막하고 수수하며 단순한 도리아 양식이 나타났는데, 고대 세계 7대불가사의 중 하나로 간주되는 제우스 신전이 대표적인 건축물이다. 도리아 양식은 주춧돌이 없이 기둥을 바로 기단 위에 세우는데 절제와 장중함이 특징이다. 기원전 6세기 경 소아시아에서 건너 온 이오니아 양식은 기둥이 높고 가는 것이 특징으로, 도리아 양식이 남성적인데 비해서 여성적인 것으로 평가받고 있다. 두 양식은 비슷한 부분이 많은데 이오니아 양식 기둥머리 부분

에 끝이 말린 듯한 소용돌이 장식이 특징으로 매력적인 느낌을 준다.

기원전 5세기에 아테네에서 자생한 코린트 양식은 그 중 가장 유명하고 화려한 양식이다. 그러나 고대 그리스가 화려함 보다는 장엄함을 택했기 때문에 코린트 양식은 그리스에서 그다지 유행하지 못하였고, 헬레니즘 이후 번성하여 로마시대에 대부분의 건축물에 대부분 사용되었다. 영화 〈십계〉 및 고대 그리스로마를 소재로 한 영화들에 등장하는 양식으로, 현대에서도 라스베이거스, 할리우드 그리고 유럽과 미국의 거의 모든 시청 건물에서 볼 수 있다. 코린트 양식의 특징은 세로로 된 홈 장식이 있고 꼭대기는 아칸서스와 같은 식물 잎 모양으로 화려한 장식물이 있다.

그리스의 신전의 우아하고 장엄한 형태는 오랫동안 고수되어 로마로까지 이어졌고, 몇몇 부분의 변형을 통해 현대에까지 이어지고 있다. 그리스 건축 역시 조각과 마찬가지로 균형, 조화, 질서, 중용 등의 이상을 구현하는 것으로 한정되었다. 그리스인에게서 혼란과 무절제는 혐오스러운 것이었지만 반대로 지나친 억제 또한 그들의 정신에는 거슬리는 것이었다.

그리스 미술은 소박함과 동시에 위엄에 찬 자제를 보여주어야만 했다. 다시 말해 지나친 장식을 삼가면서 동시에 인습적 규제로부터도 벗어나 있어야 했던 것이다. 그러나 그리스 미술 역시 다른 고대문명들처럼 국가 생활의 표현이

었다. 예술의 목적은 단순히 심미적인 것이 아니라 정치적인 것으로 도시국가에 대해 갖는 시민들의 자부심을 표방하고, 또 시민들의 단결심을 고양하고자 하는 것에 우선적인 목적이 있었던 것이다.

손이 지저분한 미술가들

고대 그리스 시대에 나타난 고전적 예술 개념은 창조가 아니라 기술적 능력이었다. 예술성은 중요한 것이 아니고 '무엇을 어떻게 만들 것'인가가 중요한 것이었다. 귀족주의 사상에 젖어 장인들의 작업을 비하했던 플라톤 '나는 비이성적인 작업을 예술이라 부르지 않는다'라고 이야기 하면서, 예술이란 것은 제작하거나 행위 하는 일정한 방법들의 체계일 뿐이라고 주장했다.

고대 그리스 예술은 따라서 오늘날의 예술[3]과는 매우 다른 개념이었다. 고대 말기까지 '예술을 위한 예술'은 생각지도 못한 개념이었고 미술시장이나 소장가들도 없었다. 모든 미술은 기능성이 우선이었기 때문에 미술가는 구두 제조업자처럼 일상의 생활용품을 제공하는 사람일 뿐이었다.

3) 당시 예술이라는 용어는 '테크네(techne)'라는 그리스어였는데, 이 말은 오늘날의 'art'의 원형이다. 오늘날의 아트라는 단어에도 '방법, 솜씨'라는 뜻이 남아있다. 모든 방법은 테크네이며 그것이 중세의 '아르스(ars)'를 거쳐 오늘날의 아트로 변천해 왔는데, 대신 기술적이고 방법적인 의미는 점차 사라지게 되었다.

그리스어에서도 현대의 의미에 준하는 정리된 예술 개념이 없었다. 단지 공예craft, techne가 있었다. 고대의 뮤즈Muse들은 미술가가 아닌 시인에게 신적인 영감을 불어넣었다. 아테네의 미술가들은 신들(아테나와 헤파이토스)의 보호 하에 있었지만, 그들의 공예는 실용적이거나 기술적으로 한정되어야 했다.

따라서 당시에는 '천재'도 없었다. 예술은 이성적이어야 하고, 영감이나 직관, 환상에 의지하는 것이 아니라 지식을 바탕으로 하는 것이었다. 그러한 당시의 제작 개념은 크게 두 가지로 구분할 수 있는데, '머리를 사용하느냐'와 '몸을 사용하느냐'는 것이다. 머리를 사용하는 직업이 오늘날에도 대접을 받는 것처럼 당시에도 마찬가지였다. 학문적인 기술은 머리를 사용하는 이성적인 것으로, 몸을 사용하는 것은 육체노동을 의미하였다. 그런데 오늘날 미술로 구분되는 회화, 조각, 공예 등의 작업들은 육체적인 것으로 저급할 수밖에 없었다. 따라서 미술가들의 사회적 지위도 낮은 계층[4]인 장인에 속할 수밖에 없었다.

《호메로스의 찬가》에서 장인을 가리키는 말은 데미오에르고스demioergos인데, 이 말은 '공공'을 뜻하는 데미오스demios와 '생산적임'을 뜻하는 에르곤ergon의 합성어이다. 이들은

4) 당시 고대 그리스의 도시국가에서의 사회 계층은, 귀족과 지주들이 맨 위에 있었고, 그 다음이 사회를 위해 일하는 행정관이나 장인들로 이어진다. 다음이 용병과 일용 노동자, 최하위층이 노예들이었다. 따라서 미술가들은 장인으로서 사회를 위해 유용한 물건들을 생산하는 기술자들이었다.

중간계급으로 그릇을 빚는 도공같은 숙련 노동자들 외에도 의사와 하급관리, 직업 가수, 전령(고대 사회에서 언론인에 해당) 등이 있었다. 이들은 서민층을 구성하였으며 귀족보다는 못하지만 노예들보다 나은 생활을 할 수는 있었다.

고대 그리스시대에서 특징적인 것은 예술가들 사이에서도 신분의 차이가 났다는 것이다. 시는 기술이 아니라 일종의 철학이며 예언이었다. 시는 물질적 의미에서의 제작도 아니며 법칙의 지배를 받는 것도 아니었다. 기술이 아닌 영감의 소산으로 시인은 예언가로 간주되었다. 회화와 조각은 신체적 노력이 요구되고 일정한 법칙을 따라야 하기 때문에 솜씨 있는 제작이 되는 것이다. 따라서 화가와 조각가들은 장인의 위치에서 벗어나지 못하고 돈만 주면 일을 하는 부류인 것이다.

기원전 5~4세기의 고대 그리스에서는 예술이 절정에 이르는 시기였다. 회화와 조각 분야에 있어서의 업적은 분명히 경이로운 것이었지만 대부분의 화가와 조각가들은 여전히 수공업자로 인식되었다. 로마시대 시인이며 정치가인 플루타코스는, 재능 있는 젊은 귀족들이 페이디아스의 유명한 제우스 상을 보고 경탄할지라도 그처럼 조각가가 되길 원하는 사람은 아무도 없었다고 전한다.

미술가들은 놀라운 작업들을 하였지만 장인의 위치에서 벗어나지 못한 것에는 당시 사회의 편협한 시각 때문이었다. 우선 미술가들이 보수를 위해 일했다는 것과, 조각가와 화가는 지저분한 재료나 도구를 사용하여 손을 더럽히는

직업이고, 시인은 산뜻하고 단정한 옷을 입고 깨끗이 씻은 손을 간직할 수 있는 직업이라는 편견이 존재했다.

아리스토파네스가 도공 키토스와 바키오스를 도자기나 굽는 멍청이라고 천대했다는 것과, 아리스토텔레스가 《형이상학》에서 "수공업 장인들에 비하면 각 직종의 설계자들이 지식도 많고 존경할 만하며 더 현명하다. 왜냐하면 물건을 만드는 이치를 알고 있기 때문이다."라고 한 것도 당시 그리스 사회의 통념을 반영한 것이다.

정치, 전쟁, 수렵, 스포츠 등은 체력과 단련, 용기와 숙련을 요하는 것으로 상류층 본연의 일이라고 생각되었다. 이에 비해 미술가의 행위는 예속, 봉사, 복종을 토대로 끈기와 세심한 주의, 힘겨운 노동이 따르는 일은 모두 약함의 증거로 보였고 천한 것으로 여겨졌다. 이러한 인식에 따르면 거의 모든 생산적 활동, 생계를 위한 모든 노동은 비천한 것으로 간주되는 것이었다.

그렇지만 그리스미술은 분명 뛰어난 것이었고 단순한 장인이 아니라는 것은 뛰어난 그리스 화가들과 조각가들 때문이었다. 기원전 700년을 전후한 시기에는 작가의 서명이 있는 최초의 작품도 등장하였다. '아리스토노토스'라는 이름이 새겨진 항아리인데, 이것이 인류 최초로 작가의 서명이 있는 예술작품이었다. 또 기원전 6세기에는 이제까지 볼 수 없었던 현상인 개인적인 성격을 강조하는 예술가라는 존재가 처음으로 나타나기도 했다. 그리고 이 시기에 '예술

을 위한 예술'의 최초의 징조라고 할 수 있는 순수 예술작품들도 등장하기 시작했던 것이다.

호메로스와 어깨를 나란히 한 서사시인 헤시오도스는 미술가의 활동이 지닌 긍정적인 측면을 언급한다. 그의 저술 《노동과 나날》에서는 인간에게는 두 가지 경쟁이 있다고 선언한다. 첫 번째 경쟁은 사악한 것으로, 논쟁과 전쟁, 폭력을 일으키는 경쟁이다. 두 번째 경쟁은 유익한 것으로, 이 경쟁을 통해 인간은 천성적인 게으름에서 벗어날 수 있다. 그리스 화가들에게는 이러한 유익한 경쟁심이 존재했다.

고대 로마를 대표하는 지식인 플리니우스의 저술인 《박물지》 제35권에는 미술가들에 대한 일화들이 소개되고 있다. 기원전 4세기에 아펠레스와 프로토게네스 사이에 벌어진 경쟁에 대한 이야기도 나오는데, 아펠레스가 프로토게네스의 작업실에 몰래 숨어들어가 긴 직선을 긋고 나갔는데, 이를 본 프로토게네스는 그보다 곧고 바른 직선을 그 위에 평행으로 그었다. 그러나 아펠레스가 다시 돌아와서 더욱 반듯하고 곧은 직선을 긋고 나감으로써 결국 최후의 승자는 아펠레스가 되었다.

비슷한 이야기로 역시 플리니우스가 기술한 제욱시스에 관한 이야기가 있다. 제욱시스는 뛰어난 기술 때문에 재산을 모았고 명성을 쌓았다. 그는 그의 부만큼이나 공명심이 많은 사람이었는데 자신의 이름을 박은 황금옷을 입고 다니기도 하였다. 또 그의 그림에 걸 맞는 값을 치를만한 사람이 없었

기 때문에 나중에는 그림을 그냥 선물로 주기도 하였다.

제욱시스가 포도송이를 들고 있는 소년을 그린 적이 있었는데, 그 포도 그림에 새들이 몰려왔다는 이야기가 퍼져나가자, 당시 그의 경쟁자 파라시오스는 '나는 새뿐만 아니라 사람도 속일 수 있다'고 큰 소리를 치고 다녔다. 제욱시스가 파라시오스를 찾아가 그 증거를 보여 달라고 하자, 파라시오스는 태연히 휘장을 열어보라고 하였다. 그러나 제욱시스는 그 휘장을 열수가 없었다. 그 휘장이 바로 그림이었기 때문이다. 제욱시스는 화가답게 일생을 마쳤다고 전해진다. 그가 한 노파의 그림을 그려놓고 그 앞에서 한참 웃다가 숨을 거두었다는 믿거나 말거나 하는 전설같은 이야기가 유래한다.

미술가의 신분이나 사회적 위치를 떠나 고대 그리스 미술의 위대함은 부인할 수 없는 것이다. 미술사학자 빈켈만은 고대 그리스 미술에 대해 '고귀한 단순과 고요한 위대'라는 찬사의 말을 남겼다. 작품에 대한 위대함은 당시의 그리스 사람들도 동감하는 견해였다. 그렇지만 비천한 수공업 장인들이 만든 작품들인데 어떻게 찬양을 받을 수 있었을까?

육체노동에 대한 경멸과 예배수단 및 선전도구로서의 예술에 대한 존중이라는 모순은, 예술가 개인과 그 작품을 분리를 통해 해결할 수 있었다. 즉 화가는 경멸하면서도 그가 만든 작품은 존중하는 것이다. 따라서 예술품에 대한 대중의 선호도는 높아졌지만 화가나 조각가들은 지식이나

교양과는 상관없는 장인의 위치에 계속 머무는 것이었다. 이것은 대부분의 예술품을 국가가 발주하는 것에서 기인한다. 거대한 규모의 예술 작업은 많은 비용 때문에 개인이 발주하는 것은 엄두도 낼 수 없는 일이었다. 또한 예술품 시장이 형성되지 않았기 때문에 미술가들이 부를 축적할 기회도 없었다.

대부분의 미술가들이 사회적 인정을 받지 못했지만 상황에 따라서는 중용되기도 하였다. 아테네가 페르시아 침략을 물리친 후 페리클레스는 파괴된 아테네를 재건하기 시작했다. 페리클레스는 신전의 설계를 건축가 익티노스에게 위임했고 신상들의 제작과 신전의 장식은 조각가 페이디아스에게 위임하였다. 페이디아스는 최고의 권력자 페리클레스의 비호 아래 공공 작업을 책임 맡았으며 이를 통해 공직으로 진출하기도 하였다. 당시 페이디아스의 작품들은 지금은 비록 남아있지 않지만 그 명성은 현재까지도 전해지고 있는 것이다.

예술작품은 인정하지만 예술가들을 인정하지 않았다는 것은, 하층 계급들이 문화에 대한 관심을 가지는 것을 싫어하는 귀족들의 권위적인 생각 때문이었다. 플라톤 역시 실용성과 관계없는 작품들도 있다는 것을 인정하였지만, 그 경우조차도 신의 '도구론'으로 예술가들의 위치를 격하시켰다. 시와 같은 예술작품이라는 것은 기술적인 능력이 아니고 신으로부터 주어진 영감으로 만들어지는데, 설령 미술가

가 실용적인 목적이 없이도 누구나 감탄하는 작품을 제작했더라도, 그것은 신이 목적 실현을 위해 잠시 미술가를 빌려서 한 행위 이상은 아니라는 것이다.

그러나 이 말은 역으로 예술가와 장인의 분리 가능성을 인정한 것이 된다. 신의 도구라고 비하하였지만, 미술가들도 시와 사색의 경지에 도달한 작업을 할 수도 있다는 인정을 한 것이었다. 아리스토텔레스도 《시학》에서는 시각예술에 관해서는 별 다른 언급을 하지 않았지만, 미술가도 시인의 창조와 유사한 것을 만들 수 있다고 하였다. 예술 작품은 사적인 창조물로 간주되었지만, 그것을 창조한 사람들은 장인들과는 다른 자부심을 가질 수 있는 것이었다.

기원전 4세기에 이르러 그리스에서는 미술가를 보는 사회적 인식이 크게 바뀌었다. 예술가의 생애가 기록물의 주제로 다루어지기 시작한 것도 변화의 중요한 징후였다. 또한 예술가들이 젊은 나이에 최고의 명성을 누린다든지, 군주나 제왕의 측근으로서 활동하기도 하였다. 예술에 문외한인 알렉산드로스 대왕이 그림을 두고 엉터리 지적을 늘어놓자 화가 아펠레스가 화를 낸 이야기나, 대왕이 사랑에 빠진 아펠레스에게 자신의 총희를 양보한 이야기들은 예술가들의 향상된 사회적 지위를 보여준다.

따라서 알렉산드로스 대왕 치하에서 미술가들의 생활 조건은 눈에 뛰게 향상되었다. 이것은 대왕을 위해 행해진 선전 활동과 직결된다. 새롭게 나타난 영웅숭배의 풍조에서

생긴 개인숭배 경향은 미술가들에게 행운을 가져다주었다. 알렉산드로스 후계자들의 궁정에는 인간의 형상을 신의 경지로 모사하는 미술품들에 대한 관심들이 생겨났고, 개인들도 부를 축적함에 따라 미술품에 대한 수요도 많아졌다. 따라서 미술품의 가치가 올라가면서 미술가들의 사회적 지위도 향상되었다. 철학 및 문학의 소양이 점차 조형예술가들 사이에도 필요하게 되었고, 이들은 무지한 수공업 장인집단과는 다른 독자적인 계층을 형성하기 시작했다.

파라시오스는 그의 그림에 서명을 하며 자신의 기술을 자랑하곤 했는데 이것은 이전까지만 하더라도 상상조차 못했던 일이다. 또한 화가 제욱시스는 작품을 팔아 예술가로서 전대미문의 재산을 얻었고, 아펠레스는 알렉산드로스 대왕의 궁정 화가였을 뿐만 아니라 그의 측근이었다. 엉뚱한 짓을 하는 화가나 조각가에 대한 관한 가십 따위에도 일반 대중들도 관심을 가지게 되었고 마침내는 예술가를 숭배하는 현상까지도 나타났다.

특히 기원전 5세기와 4세기의 그리스에는 당대 미술에 대한 관심이 집중되면서 그리스 미술품들은 예술적 가치나 심미적 기준을 넘어 투기와 과시의 대상으로 주목받기 시작했다. 이러한 현상은 수백 년 뒤 고대 로마시대에까지 이어져 그리스 미술품들은 엄청난 고가에 거래되기도 하였다.

네로도 화가였다며?

고대 로마는 세계의 중심으로서 현재까지도 서구의 정신적 지주로서 남아있는 도시이다. 고대 로마는 서양을 문명사회로 이끌었고 특히 왕이 없이 공화제로 국가를 운영하였다는 것에서 다른 고대국가들과는 달랐다.

"그처럼 영예롭고 본받을 것이 많은 위대한 국가는 없었다. 청빈과 절제가 높이 평가되고 오랫동안 존중된 곳은 없었다. 사람들은 가진 것이 적으면 그만큼 욕심내는 것도 적었다. 그러나 이런 상태는 오래가지 못했다. 넉넉해지면서 탐욕이 생기고 풍요로움과 관능의 만족, 방탕한 생활 때문에 모든 것이 파멸의 길 들어섰다." 이 말은 로마의 역사가 타투스 리비우스의 말인데, 그의 아쉬움대로 로마는 노예폭동과 내란으로 화려한 황금기가 저물어갔던 것이다.

로마의 풍요로움은 광장, 거대한 원형극장, 격투기장들

과 도서관 등의 대형 건축물들에서 잘 나타난다. 따라서 예술수요는 많았지만 예술가들의 지위는 그리스와 별 차이가 없었다. 다만 건축 수요가 많아짐에 따라 일반적으로 높은 보수를 받았다. 장식을 전문으로 하는 장인은 보통 기술자보다 50퍼센트 가까이 높은 임금을 받았고, '예술가'라는 카테고리 안에 포함된 이들은 그 위에 100퍼센트를 더 얹어 받았다. 하지만 시각예술에 종사하는 사람들은 그 황금기에조차도, 문필업에 종사하는 사람들처럼 사회에서 높은 지위를 차지하지 못하였다.

초기의 로마에서도 아직 육체노동의 가치와 미술가라는 직업에 대해서도 그리스 시대와 같은 견해가 지배적이었다. 그렇지만 농민층이 대부분이었던 로마에서는 그리스의 경우와 달리 노동 경시의 풍조가 거의 없는 편이었다. 그러나 기원전 3세기 및 2세기의 로마를 지배하고 있던 전투적 농경민족은 노동과 밀접한 관계가 있었음에도 불구하고, 예술이나 예술가에 대해서는 무지하였다. 시간이 흐름에 따라 로마에서 점차 그리스 문화를 숭배하는 현상들이 나타나면서 미술가들에 대한 인식도 바뀌게 되었다.

그리스 문화의 찬양으로 나타난 로마의 그리스 미술품 수집 현상은 지배층과 대중들에게 미술에 대한 새로운 인식을 불어넣었다. 제정시대에는 상류계층이 심심풀이로 그림을 그리는 일이 상당히 유행하였는데, 황제 중에도 그러한 유행을 따르는 경우도 있었다. 네로나 하드리아누스 황제도

아마추어 화가로서 활동하였는데, 폭군 네로는 사실 예술을 사랑하고 장려한 황제였다. 자신이 직접 배우가 되기도 하는 등 자신의 재위 기간 건축에서 많은 업적을 남긴 황제이다. 그래서 그가 화가였다는 것에 의문을 가질 필요가 없다. 그리고 그림을 그리는 것은 당시 상류층에서 유행하는 고급 취미였다.

그러나 조각은 그림에 비해 아무래도 힘이 들고 거추장스러운 도구도 필요했기 때문에 하층민의 일로 인정되었다. 그리고 그림도 보수를 바라지 않고 그리는 경우에만 고급 취미로 인정되었다. 그래서 이름난 화가들은 그림을 그려도 돈을 받으려고 하지 않았다. 예를 들면 플루타르코스가 촐리그노토스를 천한 인간으로 취급하지 않은 것은 이 화가가 벽화를 그리고 보수를 요구하지 않았기 때문이었다.

세네카 역시 예술작품과 그 작자를 분리해서 생각한다는 고전적인 생각을 대변하고 있었다. 그는 "사람들은 신들의 상像을 숭상하고 재물을 바친다. 그러나 이들 상을 만든 조각가는 경멸한다."라고 말하고 있다.

헬레니즘이나 로마시대에도 위대한 예술품들은 계속 제작되었는데, 그렇다고 미술가들의 사회적 지위가 변한 것은 아니었다. 다만 예술작품에 대한 관심과 애정이 높아졌다는 것과, 비록 미술가들과 분리해서 생각하였지만, 예술작품에 대한 이해도가 높아지고 있었다는 것은 중요한 현상이었다.

중세의 미술가

중세는 고대 그리스로마가 붕괴되고 난 후 천여 년의 기간을 말한다. '암흑의 시대'로 중세를 통칭하기에는 중세는 지역적·시대적으로 너무 다른 모습을 가지고 있다. 특히 중세 초기에는 일정한 수준에 다다른 기술적인 예술가들의 활동이 중단되었고, 그들은 오로지 교회에 부속된 육체노동자의 수준으로까지 사회적 위상이 추락하였다. 그러나 중세 말에 가까워지면서 상업과 무역의 활성화로 부를 축적한 도시 귀족들이 등장하면서 다양한 예술적 수요가 생겨났다. 이를 통해 많은 수의 장인들과 기술자들이 등장하였고, 수많은 장인 조합에서는 각각의 특색을 살린 전문적인 장인들을 배출하였다. 그리고 늘어난 장인들과 작업장들이 바로 르네상스의 토대가 된 것이다.

중세 초기 장인들은 수도원에 부속되어 활동을 하였다. 그렇지만 폐쇄적인 수도원의 특성상 그들의 일은 단순 육체노동이 대부분이었고 중요한 기술적 작업은 수도사들이 진행하였다. 그러나 시간이 흐를수록 미술품은 점차 세속적인 장인들의 손으로 넘어왔고, 그들은 '길드조합'을 구성하여 중세시대의 미술작업을 체계적으로 진행시켰다. 그리고 몇몇 뛰어난 장인들은 장인의 신분을 넘어 예술가로 대접받았으며, 다른 일반 장인들과 달리 경제적 풍요와 사회적인 인정도 받았다.

중세의 미술이 비록 종교적인 한계의 틀에 묶여 있었지만, 수도사들과 장인들은 종교적 규제 내에서도 최고의 기

술을 선보였다. 무엇보다도 기술적 완성도를 중시하는 장인 조합에서는 최고의 장인은 오늘날의 관점에서 보면 최고 수준의 예술가였던 것이다. 고대 때부터 이어져오던 수작업의 기술은 중세 때 최고조에 도달하면서, '기술의 끝에서 예술로 넘어가는' 최종 과정이 나타난 것이다.

신비로운 중세와 그냥 미술

독일 나치의 국가 선전물로 이용당하기도 했지만 중세문학을 대표하는 《니벨룽겐의 노래》는 '중세'라는 묘한 시대를 환상적으로 만들고 있다.

네덜란드 왕자 지그프리트는 부르군터왕의 여동생 크림힐트의 미모가 뛰어나다는 소문 때문에 왕국으로 찾아간다. 크림힐트에게 한 눈에 반한 지그프리트는 청혼을 하게 되었는데, 마침 부르군터의 왕도 보름의 강력한 여왕인 브륀힐트를 사모하고 있었다. 그런데 여왕이 내건 결혼의 조건은 자신을 제압할 수 있는 강한 남자였다. 여왕의 강력한 힘에 밀린 왕은 지그프리트에 자기를 도와 여왕을 제압해준다면 자신의 여동생을 주겠다고 약속한다. 지그프리트는 마법 모자를 이용하여 몸을 숨긴 후 왕의 승리를 돕고 크림힐트와 결혼을 하게 된다(여기까지는 평범하며 즐거운 이야기이다. 비극은 지금부터다).

지그프리트가 우연히 결혼의 비밀을 아내에게 털어 놓았고, 이후 아내와 여왕의 말다툼 도중에 그 비밀이 밝혀지게 된다. 여왕의 원한과 왕국의 사기 저하를 우려한 부르군터의 재상 하겐은 지그프리트가 가진 유일한 약점인 등에 칼을 꽂았고, 마침내 지그프리트는 죽게 된다. 원한에 사무친 크림힐트는 남편의 복수를 위해 훈족의 왕 에첼과 정략 결혼을 하게 되고, 결국 부르군터족을 몰살시켜 지그프리트의 원한을 갚는다. 이 모든 것을 지켜보고 있던 망명객 힐데브란트는 그 잔인한 포악상을 참다못해, 크림힐트를 베어버림으로써 마침내 니벨룽겐의 노래는 모두의 몰살로서 막을 내린다(중세 文學은 굉장히 잔인한 측면이 있다). 《니벨룽겐의 노래》는 후에 바그너에 의해 오페라로 만들어지면서 중세를 대표하는 문학으로 자리 잡게 되었다.

기사들의 헌신과 봉사, 순수한 사랑 등 영화나 소설에 등장하는 중세는 낭만적인 분위기에 젖어있다. 그러나 마녀사냥, 유대인학살, 맹목적인 중세 유럽인들을 이용한 십자군 전쟁 등 우리에게 알려지지 않은 중세는 여전히 존재하고 있다. 사실상 중세는 이해하기도 힘들거니와 이해된 일도 없는 시대였다. 중세는 어둡고 암울하며 불행한 시대이지만, 동시에 기사도, 연인에 대한 봉사, 고딕 예술 등 고귀하고 아름다운 것들이 공존하는 시대였다.

역사적으로 유럽의 중세는 완전히 독자적인 성격을 가진 세 시기와 세 지역으로 구분된다. 자연경제에 바탕을 둔 중세 초기의 봉건제도, 전성기의 궁정기사 시대, 말기의 도시 시

민계급 문화의 시대, 지역적으로는 비잔틴 문명과 이슬람문명, 서유럽의 기독교 문명 등의 경쟁적인 세 문명이 자리를 잡았다. 이 세 가지 문명은 종교도 달랐고 계승하는 전통도 달랐다. 또 서로의 문명에 대해 배타적이었기 때문에 중세는 하나의 동일한 관점에서 조망하기는 힘든 것이다. 낭만적인 서구 중심주의에 익숙한 우리들은 서유럽-비잔틴-이슬람식으로 문명의 우월성을 생각할지 모르지만, 사실상 그것은 정반대이다. 중세의 문화와 예술, 경제는 이슬람이나 비잔틴이 월등하게 우월했고, 유럽의 부흥은 이슬람이나 비잔틴의 문화유산을 받아들인 후에야 진행되었을 뿐이다.

중세라는 복합성 때문에 중세의 예술을 논하기도 힘든 상황이다. 사실상 유럽문화에서 중세의 예술은 열등한 것으로 평가된다. 이것은 당시 중세의 종교적 세계관이 모든 문화를 지배하고 있었고, 이성적인 개인의 판단보다는 성직자 집단의 판단이 절대적이었다. 모든 것은 종교적 판단이 내려진 뒤에야 진행되었다.

중세예술은 과거 고대 그리스로마 문명을 비판적으로 보는 시각에서 출발한다. 과거의 위대한 유산은 세속의 쾌락에 젖은 아담과 이브의 유산일 뿐이었다. 정교한 기법과 자연을 계산하는 과거의 예술 방식은 철저히 폐기되어야 했다. 중세의 미술은 그러한 종교적인 정신성을 철저히 수행하는 것이 주된 과업이었다.

중세의 미술은 크게 두 방향으로 나아갔다. 하나는 상징

주의적 방향으로서, 대상의 사실적인 모사보다는 대상이 가진 정신적 가치에 따라 대상을 조절하여 표현하는 것이다. 중세 회화를 보면 인물의 크기가 각각 다르게 그려져 있는데, 인물의 중요도에 따라 크기가 조절되고 있다. 물론 여기서 원근법은 무시된다. 또 다른 방향은 특정한 상황을 예술성은 무시한 채 이야기로 구성하는 것이다. 여기에는 예술적 가치보다는 이야기를 명확히 전달하는 것에 초점이 맞추어질 수밖에 없었다.

중세 기독교가 가진 고대 그리스로마 문화에 대한 부정적인 입장은 생활 전반을 지배하였다. 현실을 죄악시하는 그들의 눈에는 현실을 찬미하고 이상화시키는 고대 문명은 악의 근원이었다. 과거와의 단절의 일환으로 나타난 것이 중세 초에 나타난 문자 교육의 금지였다. 일반 민중들은 글을 배울 수가 없었기 때문에, 수도사들은 민중 교화를 위해 설명적인 그림판이나 조각들을 이용해서 성서의 내용을 가르치게 되었다. 이것은 나중에 딱딱한 나무나 금속에 그림을 그리는 패널화로 발전하여 중세의 특유한 회화 양식이 되기도 하였다.

중세 초기의 미술을 담당한 것은 주로 수도원이었다. 성당을 장식하고 일반 민중을 교화하는 자료들은 수도원에서 만들어졌다. 그러한 교육용 자료에 중세초기의 미술의 양식이 나타났는데, 그것들은 단순히 성경의 내용을 전달하는데 그치지 않고 나름대로의 예술적 양식을 가미한 것이었다. 특히 아일랜드에는 일찍이 6세기에 기독교가 전파되었는

데, 아일랜드 수도사들은 필사본의 삽화에서 철저히 반고전주의적이고 지극히 초현실주의적인 양식을 발전시켰다.

"게르만의 농민예술에서 볼 수 있는 기하학 양식이 아일랜드 수도사들의 손으로 만들어진 미니어처 예술에 의해 계승된 데 그치지 않고 그 장식적 형식 원리가 인체묘사에까지 확장됨으로써 새로운 차원에 도달했다는 것은 주목할 만한 사실이다." 이러한 예술적 감성과 솜씨는 당연히 기독교에 흡수되었고 서유럽 도처에 널려있는 수도원 필사실에 보급되었다.

이때의 대표적인 작품은 《켈즈의 서》인데 삽화가 곁들여진 복음서로서 '미술사상 가장 정교한 장식 예술품'이라는 평가를 받고 있다. 이 외에도 많은 뛰어난 필사본들이 출간되었다. 필사본들에 나타난 집중된 기교는 현대에서도 보기 힘든 것들로서 압도적일 뿐만 아니라 경외감마저 주는 것이었다. 한 장을 장식하기 위해 몇 달 혹은 몇 년 동안 작업한 필사가들의 마음을 우리는 차마 이해하지 못한다(혹독한 육체노동도 아무 것도 아니다. 육체와 정신을 쏟아 부어야 하는 고통. 추운 날 손을 호호 불며 한자 한자 써내려가는 그들을 생각해 보라). 추상적 모티브와 동물이나 다른 생활을 본 뜬 무늬, 첫 대문자와 정교한 본문 등 이 모든 것들이 역동적인 움직임으로 이루어진, 불후의 디자인으로 결합되어 한 장 한 장의 페이지 속에 담겨 있다.

게르만 족은 북방 야만족들이었지만 그들 장인들이 가진 전통적이며 정교한 공예장식은 중세 미술에 유입됨으로써,

다양하면서도 정교한 공예품들을 생산할 수 있게 되었다. 엄격한 종교적 폐쇄성을 바탕으로 한 수도원이지만 고대의 전통과 다양한 이민족의 전통을 수용함으로써 중세 초기 미술이 형성되었다. 또한 수도원에는 학문 탐구의 전통이 은밀하게나마 이루어져 있었고, 유럽 문화의 전통을 일부나마 보존하고 있었기 때문에 수도사들도 일정 부분 고대 문명에 대한 지식을 가지고 있었다. 따라서 중세 초기 미술에는 미약하지만 고대 문명의 흔적들이 남아있는 것이다.

중세 전성기의 미술은 종교 개혁운동의 영향을 받아 로마네스크, 고딕 양식이 등장하였다. 중세 미술의 가장 큰 특징은 교회예술인데, 궁정의 경우 전쟁을 통해 많이 훼손되었지만 교회는 상대적으로 보존이 잘 된 편이었다. 그리고 중세의 교회는 단순히 예배를 드리는 장소 이상의 의미를 가지고 있었다. 특히 이 시기는 많은 교회가 건축되기 시작하였다.

"성당은 예배당이자 공회당, 여행자들의 숙소였으며 전시에는 피난처, 평상시에는 가축, 포도주, 곡물보관소로 쓰였다. 주일 예배가 끝나면 성당 앞 공터에는 시장이 열렸고, 성탄절, 부활절같은 명절에는 축제가 펼쳐졌다. 설교사들의 잔소리와 교회 당국의 제재에도 불구하고 사람들은 이런 재미를 쉽게 포기하지 않았다."

로마네스크와 고딕 양식은 마치 전혀 다른 양식처럼 보이는데, 이것은 마치 서사시와 로망의 차이처럼 해석되고 있

다. 로마네스크 건축이 덩어리 건축Massenbau이라면 고딕 건축은 지주건축Gliederbau이라고 부를 수 있다. 즉 로마네스크는 벽이 주도적인 요소이고, 고딕에서는 지주支柱. pier가 그러한 요소이기 때문이다. 고딕 양식은 로마네스크 양식보다 창조하는 예술가의 개성이 훨씬 더 밀접하게 스며들어 있다. 로마네스크 양식에서는 예술가가 구속되어 있었다면, 고딕양식에서는 자신의 재능과 상상력에 따라 자유롭게 창조할 수 있었다. 따라서 고딕양식이 단순히 금욕적인 내세적인 것만을 표현한 것은 아니었다.

고딕성당의 가장 훌륭한 장식은 외부에 집중되어 있었고, 스테인드글라스 창문과 정교한 나무 세공, 제단을 제외하면 내부는 간소하면서도 엄격함을 유지하였다. 그렇다고 내부가 칙칙한 것이 아니라 스테인드글라스 창문 때문에 풍요로운 온기를 유지하고 있었다. 이러한 스테인드글라스에는 신의 영광 대신 가끔 일상 생활의 풍경도 담겨지곤 했다. 여기서 중요한 것은 예수, 성모 마리아, 성인 등의 고딕 조각상들이 당시까지 중세 서유럽에서 제작된 어떤 조각상보다도 훨씬 자연스럽게 표현되고 있다는 것이다. 식물과 동물들에 대한 조각적인 표현 또한 마찬가지였다. 왜냐하면 인간과 자연의 아름다움에 대한 관심이 이제는 더 이상 죄악으로 간주되지 않았기 때문이다.

고딕 건축의 가장 특징적인 점은 중세의 지적 정수를 담고 있다는 것이다. 수많은 상징들이 가득한 고딕성당은 당시 대부분 문맹이던 사람들을 위한 백과사전의 역할을 하였다.

또한 고딕성당은 예외 없이 그 당시에 성장을 거듭하던 중세 도시의 정중앙에 위치했고, 성당은 공동체 생활의 중심이자 동시에 그 도시의 위대성을 표현하는 것이었다. 이것은 당시 발달하던 도시들의 자존심이었고 각기의 도시마다 최고의 성당을 건립하는 것이 유행이었다. 또 너무나 지나친 욕심으로 미완성으로 남는 성당들도 있었다.

중세 후반기의 미술은 자연주의 시기였고 전문 장인들이 활동하던 시기였다. 중세 예술의 초중반이 추상적인 구도를 강조한 것과는 달리 중세 말기에는 사실적인 구도가 중시되는 시기였다. 풀잎과 꽃잎 조각들은 지나치게 사실적이어서 그 종種까지 파악될 정도였다. 인물 조각 역시 얼굴 표정의 묘사가 점점 자연스럽게 균형이 잡히고 사실적으로 변화하였다. 합스부르크가의 독일 황제 루돌프의 묘지 인물상을 조각하던 한 조각가는, 황제의 얼굴에 주름이 하나 더 생겼다는 소식을 듣고 실물을 확인하기 위해 서둘러 황제를 찾아갔다는 이야기도 전해진다.

회화에서도 자연주의 경향이 주류를 이루었다. 기법적으로는 벽화형식인 프레스코 화법이 통용되었으며, 템페라를 사용하여 처음으로 캔버스나 나무에 그림을 그리는 방식들도 등장하였다. 특히 1400년경 북유럽에서는 유화가 처음으로 제작됨으로써 화가들의 활동 폭이 넓어졌다. 화가들은 부유층 가정에 종교화를 그려주기도 하였으며, 또 당시 처음으로 나타난 초상화는 군주나 귀족의 자부심을 채워주면서 직업 화가들이 등장하는 기회를 제공하기도 하였다.

수도사와 장인

중세의 대표적인 미술가들은 수도사와 장인으로 구분할 수 있는데, '종교적 신성성'과 '기술적 완성도'로 대변되는 두 집단은 미술의 경지를 과거와는 또 다른 차원으로 승화시켰다. 수도사들은 필사본 제작에서 건축에 이르기까지 다양한 예술 생산을 담당하였다. 초창기 수도사들의 역할은 11세기부터 상업이 부활하고 도시가 발달하면서부터 세속장인들로 대체되기 시작했다. 중세 후기로 갈수록 성당 건축을 비롯해 예술 생산에서 장인들의 역할이 확대되었다. 수도사들은 장인들과 함께 중세예술을 발전시킨 양 축이었지만, 수도사들의 입장은 장인들과 달랐다. 물건의 판매나 주문에 의한 제작이 장인들의 주된 업무라면 수도사들은 오로지 신에게 보상한다는 사명감이었다.

초기 중세미술을 이끌었던 수도원은 폐쇄적인 종교집단

이었다. 성직자가 일반 신자들의 영혼을 들여다보는 역할을 하는 사람들이었다면 수도사는 자신의 구원을 위해 속세를 떠난 사람들이었다. '청빈', '순결', '복종'이라는 이상에 따라 엄격한 규율을 지키면서 자급자족을 원칙으로 하였다. 따라서 육체노동은 생존을 위해 필요한 것이기도 하였지만, 당시 수도원 문학작품에 자주 기록된 사도 바울의 "일하지 않는 자는 먹지도 말라"는 구절처럼 육체노동은 종교적 의미를 지니고 있었다. [5]

수도원의 구성 역시 중세 사회의 지배적인 신분질서를 반영했다. 즉 고위 교회 성직자가 될 귀족 출신의 수도사와 농민층에서 충원된 수도사 간에는 차별이 존재하였다. 주로 하급 수도사는 수도원 영지나 부속 공방에서 다양한 잡다한 일에 종사하였는데, 육체적으로 아주 힘든 일은 하인들이나 장인들 외에 농민들의 부역을 이용하기도 하였다. 장원관리와 필사본, [6] 예술품 제작같이 특별한 기술이 필요한 일들은

5) 수도사들은 열악한 환경에서 생활하였다. 신입 수도사들은 새벽 2시에 일어나 기도를 드렸고 몇 시간 간격으로 잠들 때까지 계속 기도를 드렸다. 수도사들은 힘든 수련 생활뿐만 아니라 엄격한 규율도 감내해야 했다. 30분을 더 자면 어떤 벌을 받는다와 같이 다양한 규율 위반에 대한 처벌규정이 정해져 있었다. 형벌 유형은 채찍질부터 동료 수도사들 앞에 엎드리는 벌까지 다양했다. 하지만 규율은 대부분 자기가 스스로 집행했다. 수도사들은 육체가 영적인 삶에 방해된다고 믿었다. 그들의 혹독한 수련은 우리들의 상상을 초월하는 것이었다.

6) 필사작업은 주로 기독교 문화를 보존하기 위한 노력의 일환인데, 수도사들은 성경과 전례서, 신학서 뿐만 아니라 플라톤, 아리스토텔레스의 저작들도 필사하였다. 수도사들은 난방이나 채광이 잘되지 않는 곳에서 작업을 하였고, 힘들고 지루한 작업 때문에 많은 수도사들이 병에 걸리기도 하였다. '필사작업은 너무나 어렵다. 눈도 피곤하고 허리도 아프고 손발에서는 경련까지

수도사들이 전담했는데 이때에는 귀족 출신의 수도사들도 함께하기도 하였다.

중세의 육체노동에 대한 생각은 고대 때의 생각과 크게 다르지 않았다. 다만 종교적인 이유로 완화된 시선이 있었다. 실제로 초기 기독교에서는 장인의 작업은 존엄한 의미로 받아들여졌다. 예수가 목수의 아들이었기 때문에 초기 기독교에서는 장인의 작업을 신성시하기도 하였다. 인간 스스로 파멸로 치달을 수 있는 성향을 노동이 막아줄 수 있다는 점에서 종교는 장인의 노동을 환영하였다. 대장장이 신인 헤파이토스를 찬양하는 《헤파이토스 찬가》에 묘사된 것처럼 실기 작업은 평화롭고 생산적인 것이었으며 폭력과는 거리가 멀었다. 이런 이유로 중세에는 새롭고 이상적인 장인이 출현하는데, 성직자이면서도 장인이기도 했던 기독교 성인들이다. 영국의 수도사 출신으로 나중에 대주교와 성인의 반열에 오른 둔스탄과 에텔왈드는 금속을 다듬는 장인 출신으로, 묵묵히 일하는 부지런함으로 덕망이 높았다.

수도사들에 의해 행해졌던 조직화된 수공업 작업은 중세 미술을 대표하는 작업이었지만 사실상 수공업이 미덕으로까지 찬양된 것은 아니었다. 비록 가치 있는 일이지만 그 자체가 목적이 될 수는 없었다. 특히 중세의 엄격한 신분제 사회에서는, 종교적 이유로 상위계급의 수도사들이 참여하

인다.' '주님 춥나이다.' '드디어 끝났다. 포도주 한 병만 다오.'라는 낙서들이 작업실 벽면에 적혀 있기도 하였다

는 경우가 있었지만 고대 때부터 지속된 육체노동에 대한 근본적인 멸시는 계속 남아있었다. 고대 그리스로마 시대와 같이 아직 미술가들은 그들만의 독자적인 사회적 위치를 형성할 수가 없었다. 다만 수도원을 통해 노동의 고통이 노동에 대한 찬양으로 변해가고 있다는 점은, 향후 예술가들의 사회적 지위 향상의 변화의 토대가 된 것이다.

12~3세기 도시가 발달하고 세속 장인의 수가 늘어나면서 수도원의 독자적인 지위도 점차 상실되었다. 수도원의 작업장은 예전과 달리 성과 속이 뒤섞인 공간으로 변했다. 도시권의 주교 관할 교구에는 사적인 작업 공간이 많았다. 교회 소유의 건물 일부를 장인들이 작업장으로 임차하거나 매입했다는 점에서 '사적'이었고, 또 수도사나 다른 성직자들이 그 작업장을 마음대로 들락거릴 수 없다는 점에서도 '사적'이었다. 점차 예술을 담당하는 전문적인 작업은 장인들의 차지가 되었다. 13세기 중엽에는 왕권으로 상징되는 국가가 교회와 대등한 권력을 확보하였다. 국가와 교회, 두 권력은 똑 같이 건축 직종의 일들을 높이 평가하였고, 조각과 유리성형, 직조, 목공 등 육체노동을 하는 장인들의 확보를 우선시하였다.

무엇보다도 장인들의 활동이 활발해진 것은 도시 중심의 시민 사회의 형성 때문이었다. 중세의 도시는 고대 도시들처럼 통치의 중심은 아니지만, 시민들은 도시 자치권을 획득하기 위해서 왕과 황제에게 복속하기도 하였다. 이 경우

도시는 비록 국가 조직에 부속되어 있지만 도시 운영에서는 완전한 자치권을 보장받았다. 이러한 자치권은 문화의 형성에서 중요한 역할을 하였다. 특히 장인들의 동업조합인 길드가 12~15세기의 기간에 중세 도시의 기초를 세우는데 큰 역할을 하였다. 예술가의 특징적인 위치를 나타내는 길드 역시 그러한 도시의 자치권을 통해 발전되었다.

길드는 마스터, 저니맨Journeyman, 도제의 세 단계의 수직적 위계로 구분되었다. 계약을 통해 도제로서 견습하는 기간과 그 비용이 정해졌다. 견습 기간은 보통 7년이었고, 견습 비용은 대개 나이 어린 도제의 부모가 부담하였다. 어느 길드에서든지 7년차 견습 마지막 해에 선보이는 '걸작'이 도제가 쌓은 실력을 인정받을 수 있는 시험대였다. 이 과제물에서는 기초적인 기능을 얼마나 습득했는가를 시험한다. 여기서 성공적으로 인정받으면, 그 때부터 5년에서 10년간을 더 배우고, 이 과정은 그가 상급의 걸작을 만들어서 마스터가 될 자격이 있는지 입증할 수 있을 때까지 계속된다(간혹 빈곤 탓이나 자발적인 선택으로 마스터가 저니맨이 되는 경우도 있다. 즉 작업장 운영에 실패한 마스터가 다른 마스터 밑으로 들어가는 경우도 있는 것이다).

길드는 장인들을 보호하기 위한 전문단체로 상인 길드와 수공업자 길드로 구분되는데 미술가들은 수공업자 길드에 속했다. 독립된 예술분야마다 각각 분리된 길드가 있는 것은 아니었다. 화가는 주로 약제사 길드, 조각가는 금속공예가 길드에, 건축가는 석공길드에 속했다. 중세시대에도 로

마 시대처럼 구조적인 작업과 장식적인 작업 간의 견고한 유대가 예술 활동의 조직적인 기본 틀로 중요시 되었다. 그 조직의 수장은 화가, 대장장이, 목수들의 작업과 그에 따르는 일꾼들의 작업을 연결시키는 역할을 했다. 따라서 그 작업들은 뛰어남에도 불구하고 집합적이고 익명으로 남을 수밖에 없었다.

초창기 길드의 고객이 교회나 지배계층에 국한되었다면 중세 전성기에는 도시 시민계급으로까지 확대되면서 미술품 수요의 고정적인 고객층이 넓어졌다. 화가, 조각가들은 그들만의 독립적인 길드조직을 만들고 후에 건축 장인들도 여기에 합류하였다. 이러한 예술가들의 길드는 최상의 품질을 가진 작품들을 생산했다.

중세 전성기의 교회와 시청은 그 지역 사회에서 창조한 모든 생산품, 예술 활동의 최종 결과물이었으며, 질적인 면에서도 최고의 기술적 성취를 보여주었다. 또한 자율적인 길드 조직을 통해 작품 제작의 법칙을 제정함으로써 작품의 예술적 품질과 탁월함을 보증했다. 예술가들은 그들의 작품이 종교적 기능을 갖고 있기 때문에 여전히 종교적인 수장의 가르침을 받고 있었지만, 기술적 측면과 각자의 작업 조건을 실현하는 조직 내에서는 자유로웠다. 이제 예술가와 후원자 간의 관계는 집단과 특정 기술을 가진 구성원들 간의 관계로 평등하지 않지만 인정을 받는 존재로까지 격상되었다.

중세 시대의 미술가들이 수도원과 길드를 통해 활동하면

서 기술과 예술의 통합이 나타났지만, 그 세계관의 중심에는 종교가 있었다. 고대에 이어 미와 예술에 관한 논쟁은 중세 시대에도 계속되었으나, 그것은 항상 고도의 이론적 수준에서 논의되었고 예술가의 사회적 지위에 관해서는 다만 간접적으로 다룰 뿐이었다. 예술가의 교육에 대한 여러 기술 서적들과 매뉴얼을 통해 입증된 사실은 예술가[7]는 무엇보다도 기술자라는 것이다.

중세 시대의 미술가는 기술자들이었고 막일을 하는 것보다는 나았지만 육체노동을 하는 천한 계급이었다. 수도원에서도 필사나 교회의 장식일도 평민출신의 수도사들이 하는 것이었다. 길드라는 조직의 장인 역시 물건을 생산하는 생산자의 역할에 머무는 것이었다. 특히 장인들은 사실상 떠돌이였는데(이효석의 《메밀 꽃 필 무렵》처럼 그들은 많은 '정'을 흘리고 다녔다. 그런데 한국의 장돌뱅이들은 아무것도 아닐 정도로, 중세 장인들의 난잡함과 만행은 글로 옮길 수 없을 정도였다), 마스터가 되지 않는 한 일거리를 찾아 이리저리 떠돌 뿐이었다.

중세 후기에 와서는 조금씩 사정이 달라졌다. 황제의 권력에 초점을 맞추면서 나타난 기술적 발전과 종교 간의 갈등이 나타났다. 샤를마뉴 대제로부터 프레데릭 2세에 이르기까지 모든 황제들은 고유한 예술 정책을 갖고 있었다. 그들

7) 중세시대의 'artist'라는 용어는 주로 교양예술을 배우는 이들을 가리키는 말이었다. 반면에 여러 기계적 예술 가운데 생산이나 공연 분야에 종사하는 이들은 'artife'라고 칭했다. '화가', '조각가', '건축가' 같이 좀 더 구체적인 용어들도 있었으나 오늘날 우리가 사용하는 의미와는 달랐다.

은 예술가의 지위와 권위를 상승시키는데 도움이 되는 고대의 '고전주의'를 장려했다. 따라서 미술가들의 창조적인 작업은 어느 정도 인정을 받는 것이었고 이것이 이후 르네상스가 발생하는 계기가 되었다.

특히 중세 후기에 나타난 기독교 숭배물의 수요는 작품 제작의 원동력이었다. 1200년과 1500년 사이에 신자들의 기부가 많아지면서 교회의 재산이 크게 늘어났는데, 이를 통해 베른 성당과 같은 대형 교회들이 건축되었다. 그러한 기부는 사실상 교회의 술수였는데, 가난한 사람들에게 선행을 베풀면 연옥의 불길을 피할 수 있다는 선전이 받아들여진 것이었다. 부자들은 자신들의 재산을 기부하는 대신 현세의 탐욕을 용인 받을 수 있었다. 그러나 이러한 기부가 실생활 경제에는 도움이 되지 않았지만 예술가와 수공업자의 일거리를 늘어나게 하였다.

교회를 통한 예술 수요의 확대는 종사자 수의 확대뿐만 아니라, 각 작업장 간의 경쟁을 유발했다. 예술가들은 실력을 키우기 위해 끊임없이 노력했고, 완전히 종교적인 규제를 벗어난 것은 아니었지만, 자신들의 작품을 점점 더 화려하게 만들어 감상자를 압도할 수 있도록 노력했다. 경쟁과 수요의 확대는 예술가들에게 독창성이라 것을 생각하게 만들었고, 몇몇 예술가들은 자신의 이름을 건 작업을 생산하게 되었다.

지오반니 피사노는 피사 성당의 대리석 설교판을 조각하던 중 제자로 하여금 자신의 초상을 새겨 넣도록 하였다.

평범한 인간으로서 성인 대열에 합류하고자 했던 이와 같은 뻔뻔스러운 행동은, 이제 자신이 단순한 수공업자의 지위에서 벗어났다는 인식에서 오는 자신감이었다. 마그데부르크 대성당을 건축한 마이스터 보넨삭은 건물이 교차하는 직사각형 공간에 까치발 모양으로 튀어나온 들보에 자신의 모습을 새겨 넣었다. 아담 크라프트는 자신을 실물 크기로 조각한 다음, 자신이 직접 건축한 뉘른베르크 성의 로렌초 교회 안에 있는 감실을 떠받치도록 배치하였다.

중세 시대에는 종교적 목적에서 시작된 예술은 수도원을 통해 점차 발전되었고 중세 후반 도시를 중심으로 한 공공 건축물에 장인들이 참여하면서 종교적 의미는 점차 약화되었다. 대신 부를 축적한 귀족계급이나 상인계층을 위한 세속적인 생산물이 늘어나면서 기술적 기교와 장식적인 방식이 강화된 것이다.

중세말기에는 그러한 장인들의 숫자가 늘어났고, 기법과 표현에 있어서 이미 중세시대의 예술적 성취를 넘어서고 있었다. 중세의 미술가는 기술적 완성을 중요시하면서도 기술을 넘어서는 새로운 경지를 탐색하기 시작한 것이었다. 이를 통해 뛰어난 예술가들이 등장하였고 그들이 바로 르네상스를 이루어낸 것이었다.

르네상스가 만들어낸 시대의 천재들

'르네상스Renaissance'라는 용어는 르네상스 예술가들의 전기를 기술한 것으로 유명한 조르조 바사리에 의해 처음 사용되었지만, 사실상 19세기에 이르러서야 개념 정의가 되었다. 르네상스는 예술분야, 특히 미술 분야에서 가장 많이 언급되는 말이다. '재생', '부흥'이라는 용어적인 의미에서 시작하여 사실에 바탕을 둔 자연주의 기법의 완성, 그리고 기법을 뛰어넘는 예술의 새로운 경지가 바로 르네상스인 것이다.

고전에 대한 관심, 인간 이성에 대한 중시 등이 르네상스의 특징인데, 그 당시의 복잡한 시대 상황과 중세와 얽힌 시대 구분 등을 명확한 개념으로 정의하기는 힘든 편이다. 르네상스는 보다 더 복합적인 것이다. 지리적으로 르네상스는 이탈리아에서부터 시작하였다. 지오토가 활동하던 14세기부터 16세기 라파엘로의 사망 즈음의 기간 동안을 르네상스가 가장 찬란하게 꽃핀시기로 볼 수 있다. 15세기와 16세기 이탈리아인은 당대를 로마 제국 멸망 이래 가장 우월한 시대로 생각하였다. 당대의 철학자이며 저술가인 피치노는 편지에서 다음과 같이 쓰고 있다.

"이 세기는 황금시대로서 명맥이 끊기다시피 했던 자유학예에 다시 빛을 밝힌다. 문법, 시학, 수사학, 회화, 조각, 건축, 음악, 오르페우스의 리라에 맞춰 부르는 고대 송가 등 모든 일이 이곳 피렌체에서 일어났다. 고대인의 경배를 받았으나 거의 잊혀졌던

것들이 이제 실현되고, 지혜와 웅변 그리고 신중함과 전술은 한데 겸비된다. (…) 당신도 알다시피 이 세기에 천문학은 완벽한 수준에 다다르고, 피렌체에서는 어둠 속에 묻혀있던 플라톤의 가르침이 광명을 되찾는다."

르네상스는 잊혀졌던 라틴 문학 부흥과 영광스러운 시각 예술의 부흥 모두에 해당되는데, 이것을 촉진한 것은 중세 후반부터 이탈리아 도시들이 금융업과 무역을 통해 이룩한 부의 축적 때문에 가능한 것이었다. 또한 이들은 14세기에 나타난 교황과 왕의 반목으로 일어난 아비뇽의 유수 등과 같은 교회의 분열 양상을 틈타, 인문주의에 바탕을 둔 새로운 정치 종교 권력을 탄생시키려고 하였다. 르네상스는 그러한 시대적 변화의 산물로서, 특히 예술분야에서 이러한 시대정신을 반영하는 최고의 예술작품들을 탄생시킨 시기인 것이다.

르네상스 시대에 접어들면서 미술가들은 비로소 오늘날의 예술가들로 향하는 이정표를 보게 되었다. 그러나 그 길은 많은 함정과 고난이 이어지는 길이었다. 그리고 장인과 예술가 사이의 갈등 양상이 르네상스 시대에 전개되었지만, 이것은 예술에 대한 개념을 정립하는 계기가 되었다. 르네상스의 수많은 천재들은 이후에 등장할 화가들에게 모범과 도전 의식을 불러일으키는 역할을 하였다.

르네상스 미술의 탄생 배경

　서양문화의 두 가지 원천을 들라면, 하나는 유대교를 바탕으로 한 것이고 다른 하나는 그리스의 신화이다. 그리고 각각의 중심 텍스트는 《성서》와 호메로스의 《일리아드》와 《오디세이》이다. 중세가 유대교를 바탕으로 한 기독교 중심이었다면, 르네상스는 근대의 이성 중심주의로 나아가는 과도기의 단계였다. 내세와 현세에 대한 갈등이 르네상스 시대에는 내재되어 있었고, 지식인과 예술가들을 중심으로 현세에 대한 정당성을 확립하려는 움직임이 바로 르네상스였던 것이다.

　그렇지만 르네상스의 미술의 탄생 배경은 시대정신 외에도 숙련된 미술가들이 준비되어 있었기 때문에 가능했다. 중세 후기부터 대규모 상업과 은행업이 발달한 베네치아나 피렌체 등으로 부가 집중되면서 라인강을 중심으로 자치적

인 도시들이 형성되었다. 부를 소유한 사람들은 문학과 예술을 후원하여 자기만족에 빠졌는데, 그러한 수요 때문에 북유럽과 독일, 이탈리아 등에 수천 곳의 작업장이 생겨났다.

작업장들에서는 돌과 가죽, 금속, 나무, 석고, 화학 약품, 직물 등으로 구분된 전문적인 작업들이 진행되었고, 사치스런 물건과 기계류 등 다양한 생산 품목들이 있었다. 여기서 일하던 장인의 후예들이 르네상스와 근대에 걸쳐 뛰어난 예술가들로 활동하게 되었는데, 풍부한 자본과 뛰어난 예술가들의 결합이 바로 르네상스 문화와 예술 발전의 토대가 되었던 것이다.

고전에 바탕을 둔 르네상스 미술을 발흥시킨 또 다른 배경은 15세기 중엽의 인쇄술의 발명이었다. 인쇄술이 발전됨에 따라 인문주의자들이 재발견한 고대의 저술들이 인쇄가 되어 배포되었다. 르네상스미술의 소재가 되는 고전시대의 저술들은 귀족 계층뿐만 아니라 일반인들에게도 퍼져나감으로써 자연스럽게 고전에 대한 지식이 미술가들에게도 전달되었다.

고대 그리스로마 문화의 유행은 영주들이나 신흥 부유층들이 자신들의 권력과 부를 과시할 수 있는 기회였다. 그들 대부분은 고대예술을 모방한 문화와 예술을 선호하였으며, 영주들은 자신들의 궁정과 극장을 고대 영웅들과 신들이 사는 하늘의 모델에 따라 장식하였다. 여기에다 제우스와 아폴론, 아르테미스와 아프로디테 조각상들을 배치함으로

써 르네상스라는 문화적 양상을 구체화할 수 있었다.

르네상스 미술과 르네상스의 문화적 배경은 서로 연관될 수밖에 없는 상황인데, 다음 네 가지 요인은 르네상스 미술의 직접적인 배경으로 언급할 수 있다. '이탈리아에서의 원근법의 발견', '플랑드르에서의 새로운 회화술의 확산', '자유 7과목에 미친 신플라톤주의의 영향', '사보나롤라에 의해 조장된 신비주의적 분위기'는 르네상스 미술의 배경을 형성하였다고 볼 수 있다. 이러한 배경들은 현실에서 나타날 수 없는 초자연적인 완벽한 미의 조화를 표현하는 것이다.

원근법의 발견

13세기와 14세기에 걸쳐 이탈리아 화가들은 유클리드 기하학에 바탕을 둔 공간 법칙, 정확히 말하면 서로 간격을 두고 떨어져 있는 사물들을 어떻게 표현할 것인가를 연구하기 시작했다. 평면에서 대상을 입체감 있게 표현하는 방법이 원근법인데, 특히 르네상스의 원근법은 물체의 크기 차이에 따른 환영을 만들어냈기 때문에 선원근법으로 불리운다. 이것은 유화가 발명됨에 따라 가능해졌는데, 유채 물감의 다양한 색채는 공간감과 깊이감을 더 할 수 있는 것이었다. 사물을 어떻게 배열하느냐에 따라서 감상자는 그림 속 대상을 마치 손에 닿을 듯 가깝게 또는 멀게 느끼게 되는 것이다.

회화에서 원근법의 사용은 사실상 창조와 모방의 합치를 의미한다. 현실은 정확하게 재현되지만 동시에 그것은 관찰자의 주관적 관점을 따르는 것으로, 어떤 의미에서 보면 주체에 의해 관찰된 미를 대상의 정확성에 덧붙이는 것이다.

15세기 들어서는 화가들보다는 오히려 건축가들이 다양하게 원근법을 연구하기 시작했다. 15세기 초 피렌체의 르네상스는 고대의 예술과 과학은 인간 정신의 정수를 표현하는 것에 목적을 두고 있다고 생각하였다. 그런데 이것이 야만족에 의해 파괴되었기 때문에 과거의 영광을 복원해야 한다는 열망에 가득차 있었다. 특히 중세시대에 사라진 고대의 환각형식과 그 기법을 복원하는 것은 중요한 일이었다. 치마부에와 지오토에 의해 시도된 원근법을 브루넬레스키, 도나텔로, 우첼로 등이 확립함으로써, 원근법은 르네상스 미술의 발전의 가장 중요한 토대가 되었다.

조각가이며 건축가인 브루넬레스키는 모든 선을 하나의 소실점으로 모으는 투시 원근법을 이용하였다. 그의 가장 뛰어난 업적은 내부 작업대가 없이 원형의 지붕을 세우는 기술을 재발견한 것이다,

"즉 둥근 천장의 표면은 대기 속에서 연장되는 면들의 교차점들이다. 또한 둥근 천장은 자기가 위치한 중심에서 신비스런 지점들과 자기를 연결시켜주는 모든 상상적 선들이 있는 기하학적 장소이기도 하다. 이 공간은 도나텔로의 〈다비드상〉처럼 빛으로 가득 차

있는데, 이 조각도 역시 하나의 덩어리로서 구상된 것이 아니며, 운동의 축이 되는 기하학적 면들의 교차점으로 구상된 것이다. 이 산타마리아 디프라리 성당의 천장은, 상상적 관계를 조직하는 거대한 체계의 중심으로, 여기에서 기하학이 그 체계의 열쇠이다."

중세가 건물을 하나의 밀폐된 봉투로서 보았던 반면, 르네상스는 건물을 면과 선을 가지고 둘러싸기도 하고 둘러싸이기도 하는 개방성을 구체화한 것이다. 중세가 채색된 빛으로 이상적 공간을 창조하였다면, 르네상스는 투명한 빛으로 이상적 공간을 창조하였다. 눈에 보이지는 않지만 초자연적인 세계의 질서가 바로 기하학을 바탕으로 한 원근법인 것이다.

플랑드르의 새로운 회화술

회화적 관점에서 보면 플랑드르 사실주의 회화는 동시대에 상업 도시라는 공통의 기반을 가지고 탄생한 피렌체 사실주의 회화와 근본적인 차이를 보인다.

플랑드르 회화는 형식적인 면에서 볼 때 모든 기법을 동원하여 사물의 외관을 정확하게 재현하는 것으로, '사물은 객관적으로 존재 한다'라는 존재론적 믿음에서 출발한다. 내용적으로는 당시 등장한 시민계급의 사회상을 반영하고 있었다. 시민계급은 상업과 수공업을 통해 발전한 계급이다.

철학적 사고는 결여되어 있었으나, 고전적인 스콜라 전통의 모든 속박으로부터 자유로운, 오로지 물질에만 전념하는 현실적·물질적 의식은 그들에게는 천부적인 것이었다. 그러므로 시민계급이 가지는 새로운 생활양식에 걸맞은 새로운 형태의 사실주의가 플랑드르 회화의 내용인 것이다.

플랑드르 회화의 또 다른 특성은 종교적 상징성이 숨겨져 있다는 것이다. 15세기 플랑드르 사실주의 회화를 완전하게 이해하기 위해서는 사실주의 기법 이면에 감추어진 '숨겨진 상징hidden symbolism'을 도상적인 관점에서 해석하는 전반적인 작업이 필요하다. 왜냐하면 당시의 회화는 외형적으로는 사실적이고 세속적인 모습을 띠고 있더라도, 본질적으로는 신과 성인을 주제로 한 종교화이기 때문이다. 지상에 존재하는 모든 사물들의 존재들은 신의 다양한 도움으로 해석되었고, 그 사물들의 외관과 세부를 정교하게 묘사하고자 한 14세기말~15세기 초의 국제 양식기 회화를 플랑드르 사실주의가 계승하였다. 따라서 중세 말기의 신적이며 귀족적인 사회 분위기를 마치 마지막 타오르는 불꽃처럼 표현해 냈던 것이 바로 플랑드르 회화의 본질인 것이다.

르네상스를 대표하는 미술이 바로 피렌체와 플랑드르 미술인데 기본적으로 기법에서도 차이가 나타났다. 이것은 기후에서 기인하는데, 건조한 지중해성 기후에 속하는 피렌체가 벽면을 사용하는 프레스코기법을 발전시켰다면, 항상 습기 찬 날씨가 많은 플랑드르지방에서는 나무판을 사용한

제단화가 유행할 수밖에 없었다. 따라서 피렌체의 템페라 기법과는 다른 새로운 유화기법이 나타난 것이다.

유화기법은 얀 판 에이크 형제가 기존의 유화 방식을 새롭게 개선하여 사용하였는데, 안료에 섞는 계란 노른자가 금세 말라버리는 기존의 템페라 기법은 빠른 붓질이 요구되는 까다롭고 불편한 것으로, 화면 효과가 불투명하였다. 반면에 유화기법은 오랫동안 마르지 않는 아마인유 덕분에 틀린 부분을 천천히 수정할 수도 있었고 화면 효과도 투명하여 화가들에게 인기가 있었다. 무엇보다도 가장 큰 장점은 〈아르놀피 부부의 초상〉에서 보듯이 작은 부분도 세밀하게 표현할 수 있었다는 것이다. 이후 유화는 15세기 후반 나폴리 왕국의 궁정화가였던 아토넬로 다 메시나에 의해 이탈리아로 수용됨으로서 전 유럽으로 퍼져 나갔으며 19세기에는 서양회화의 대표적인 기법이 되었다.

자유 7학예에 미친 신플라톤주의의 영향

자유 7학예의 유래는 고대 때의 개념을 바탕으로 한 것인데, 중세 도시에 대학이 생겨나면서 '자유 7학예'가 정규 교과과목으로 채택되었다. 3학(문법·논리학·수사학)과 4학(음악·산술·기하학·천문학)으로 구성된 자유 7학예 외에도 중세의 대학에서는 법률학, 의학, 철학(신학)이 연구되었다. 이 모든 분과를 지배하는 철학자는 아리스토텔레스이다. 중세에 배척받

아 이슬람으로 전해졌고, 그것을 다시 아랍인들을 통해 전수받은 아리스토텔레스의 저술들이 자유 7학예의 바탕이 되었다. 특히 중세 신학의 바탕을 이룬 토마스 아퀴나스의 《신학대전》은 이전까지 이단시되었던 아리스토텔레스의 저작들을 중심으로 완성된 것이다. 이제 기독교 신앙도 무조건적인 믿음이 아니라 이성적 접근을 통해 다가갈 수밖에 없다는 것이 당시 시대의 변화된 요구였다.

그러나 중세 말부터 그러한 자유 7학예에 대한 변화의 움직임이 나타났다. 철학, 신학, 법학, 의학을 중심으로 대학의 교과목이 재편성되기 시작했다. 이것은 플라톤 철학을 계승한 신플라톤주의의 영향인데, 신플라톤주의는 플라톤의 이데아 개념을 기독교 사상과 결합시켜 르네상스의 세계관을 완성한 것이다. 특히 피치노는 15세기의 아리스토텔레스주의를 변질되고 반反종교적 관점으로 해석함으로써 르네상스의 관점으로 플라톤 사상을 수정했다. 그는 플라톤 사상을 정신이 낳은 가장 고귀한 표현 중 하나이며, 단지 그리스도교의 진리만이 플라톤주의를 능가할 수 있다고 생각했다.

피치노는 플라톤의 이데아에서 나오는 사랑 개념이 그리스도교의 사랑 개념과 비슷하다고 보았고, 인간의 사랑과 우정의 최고 형태는 결국 신을 향한 영혼의 사랑에 기초한 만남이라고 설명했다. 이런 정신적 사랑, 즉 '플라토닉' 사랑의 논리는 16세기 이후 시와 문학에서 유행하였다.

자유 7학예에 반영된 플라톤주의는 미술에도 영향을 미쳤는데, 플라톤의 이데아사상을 변형시킴으로써 플라톤이 무시했던 예술을 신의 의지를 반영한 것으로 포장한 것이다. 이것은 기능술이라는 한계에서 벗어나고자 하는 미술가들의 열망이 작용한 것인데, 순수예술과 공예를 분리하려는 움직임이 대표적인 것이다. 이제 미를 산출하는 화가, 조각가, 건축가들은 장인들과 다른 존재가 되기를 원했고, 당시 활성화되고 있던 미술품 투자에 새로운 의미를 부여하려 하였다.

그러나 회화와 조각이 공예와 분리하여 새로운 개념을 형성하는 것에 대해서는 심각한 논쟁들을 불러일으켰다. 밧치오 반디넬리가 자신의 저서 《회상록》에는 다음과 같은 이야기가 나온다. 반디넬리의 사촌과 샤르트르의 주교 대리 간에 결투가 벌어졌는데, 그 이유는 주교 대리가 피렌체의 귀족들이 회화와 조각에 지나치게 관심을 보이는 것이 문제라고 주장했고, 회화와 조각이라는 것은 손으로 하는 일이기에 천한 것이라는 주장에 사촌이 울컥한 것이었다.

당시 예술에 나타난 또 다른 변화는 순수예술을 학문과 분리하려는 움직임이었다. 그러나 이것은 르네상스시대에는 달성되지는 못하였다. 화가와 조각가들은 그들이 장인과는 구별되기를 원했지만 학자들과 구별되기를 원하지 않았다. 당시 학자들의 사회적 위치는 높았고, 르네상스 예술가들의 이상은 자신들의 작업을 지배하는 법칙을 충분히 이해

하고, 작품을 정확하게 수학적으로 산정하는 과학의 법칙을 활용하는 것이었기 때문이었다.

지롤로모 사보나롤라—성인인가 미치광이인가?

수도사 지롤로모 사보나롤라처럼 논란이 많은 인물도 없을 것이다. 그는 선지자이며 가난한 이들의 대변자로 부패한 성직자들과 군주들에 맞서 싸운 종교 개혁가로 알려져 있지만, 다른 한편으로는 거짓말쟁이며 위선적인 예언자로 그려지기도 하였다. 그는 수도사 시절부터 인간 본성에 내재한 탐욕과 싸우기 위해 금욕을 실천하였다. 그러나 대부분 실패했다고 본인도 자인한다. 그러나 오랜 수도 생활 끝에 천사의 말을 통해 신의 계시를 받았다고 생각했고, 따라서 자신을 선택받은 예언자로 믿었다. 그는 일반 속인보다 성직자와 교황청을, 또 보통 사람들보다 권력을 가진 사람들을 격렬하게 비난했다. 그의 정치적 과격주의는 대중들을 열광시켰으며 모두들 그의 예언에 빠져들었다.

1490년 중부 이탈리아의 정치적 상황은 그 어느 때보다 혼란스러운 시기였다. 특히 피렌체에서는 로렌초 데 메디치가 사망하고 후계자가 도시에서 추방되는 엄청난 사건이 뒤를 이었다. 사보나롤라의 종말론적 설교는 도시 전체의 이목을 집중시켰다. 특히 사보나롤라는 계속 신의 노여움이 내릴 것이라고 질타했고 그의 예언은 프랑스의 침공으로

증명되었다.

사보나놀라의 비판에는 피렌체의 통치자였던 로렌초도 벗어날 수 없었다. 문학과 예술을 후원한다는 이유로 독재가 사면되는 것은 아니며, 오히려 문학과 예술을 옹호하는 것은 이단이었다. 인문주의자들이 칭송하는 고대의 예술이란 단지 이교도 잡신들이거나, 아니면 수치심도 모르고 벌거벗은 남자들과 여자들을 보여주는 것뿐이라고 강렬히 비판했다.

사보나롤라는 프랑스의 침공으로 메디치가가 추방되자 프랑스 국왕 샤를 8세와 협상을 통해 도시의 통치권을 획득하였다. 사보나롤라는 피렌체가 일찍이 경험해보지 못한 민주 정부를 도입했다. 세금의 감면, 도덕 정치의 실현 등으로 마치 피렌체는 새로운 질서에 적응하는 것 같았다. 그러나 내면적으로는 지나친 개인적 욕구의 억압과 지배권을 박탈당한 귀족들의 저항도 강하게 나타났다. 그의 신정神政체제는 자유분방한 피렌체인들의 기질에는 맞지 않았던 것이다.

결국 사보나롤라는 교황에 반대하고 민중들을 선동했다는 죄목으로 반대파에 의해 사법적 살해를 당했다. '예언자냐 사기꾼이냐'라는 사보나롤라에 대한 극도로 상반된 평가는, 사보나롤라의 이름이 언급되는 한은 계속 따라다니는 물음표이다. 사실상 사보나롤라는 중세가 살아남아 르네상스에 출현한 경우이다. 그는 부가 영향력을 확대하고 종교적 믿음이 쇠퇴하는 도덕적 붕괴를 용납할 수가 없었다.

중세 성인들의 도덕적 열의와 정신적 단순성으로 무장한 그는, 다시 등장한 이교도적인 고대 그리스로마를 찬양하는 피렌체를 두고 볼 수 없었다.

당시로는 무모한 사보나롤라의 이상은, 종교개혁기 프로테스탄트들에 의해서 선구자로 추앙되었고 심지어 루터는 그를 성인이라 불렀다. 도덕 혁명을 이루려는 그의 노력은 그리스도가 몇몇의 지지자들을 이끌고 행했던 성스러운 행동과 동일시되기도 하였다. 사보나롤라의 혁명은 비록 실패로 끝났지만 그것은 인간의 진보를 상징하는 것이었다.

사보나롤라가 르네상스 예술에 미친 영향은 그렇게 크지가 않았다. 사실 그는 르네상스 예술을 비난하고 고대 정신을 이단으로 몰아붙였다. 그러나 중요한 것은 그의 정신이었다. 종교의 경건함을 통해 인간의 탐욕을 제어하고 고귀한 정신으로 이 혼탁한 세상을 씻어내고자 하는 그의 설교는 많은 예술가들에게 감동을 주었다. 특히 미술에 끼친 영향은 엄청났다.

프라 바르톨로메오는 사보나롤라의 초상화에 '하느님이 보낸 예언자 페라라의 지롤라모의 초상화'라고 적었고, 보티첼리는 사보나롤라의 설교를 듣고 이교에서 그리스도교 신앙으로 돌아왔다. 미켈란젤로는 사보나롤라의 설교에 매료되어 있었고, 시스티나 예배당 천장에서 붓을 움직이고 또 제단 뒤편에 장엄한 '최후의 심판'을 이끌어 간 것은 바로 사보나롤라의 정신이었던 것이다.

르네상스의 천재들

르네상스를 완성한 화가들

르네상스 미술은 고대 그리스로마 이후 사라졌던 자연주의 미술, 즉 현실을 상징적인 것이 아니라 있는 그대로 재현하고자 하는 염원의 실현이었다. 르네상스 미술의 시초로 불리우는 지오토는 여기에서 한 걸음 더 나아가 미술에 좀 더 인간적인 시각을 부여하고자 하였다. 그는 성경 또는 성인의 생애를 전하면서도 중세 시대의 딱딱한 그림들과는 달리 극적인 몸짓과 얼굴 표정을 보여주었다. 이러한 그의 작업은 고대 조각의 영향인데, 이전 시대와는 다른 사실적인 인체묘사에 큰 진전을 가져왔다.

지오토 이후 흑사병 등으로 인해 명맥이 끊어졌던 자연주의에 바탕을 둔 사실적인 미술은, 15세기 초 마사치오, 도

나텔로, 기베르티 등 회화와 조각에서 거장들이 출현하면서 본격적인 르네상스 미술의 주류로 등장하게 되었다. 무엇보다도 평면적인 미술이 원근법을 통해 깊이감을 더해 가면서 화가들의 기법과 테크닉이 중시되었다. 특히 중세 시대와는 달리 르네상스 시대는 예술을 종교, 과학, 철학, 문학과 함께 동등한 입장으로 바라보았다. 급증하는 예술 수요와 고전에 관심을 둔 인문주의의 영향으로 미술가들은 수공업자에서 자유로운 정신노동자의 위치를 넘볼 수 있게 되었다.

르네상스 시대의 화가는 도덕적 사명 말고도 자연을 모방해야 할 의무가 생겼다. 중세의 화가도 자연 형상을 출발점으로 삼았지만 그것을 충실하게 모방해야 한다는 의무감에 사로잡히지는 않았다. 화가는 '하느님의 발판'인 대자연을 꼼꼼히 관찰해야 한다. 그것이 바로 하느님을 경모하는 방식이다. 이런 원칙은 과학자가 추구하는 원칙과도 같은 것이다. 따라서 대부분의 르네상스 화가들은 자신을 '자연 철학자' 즉 과학자로 여겼다. 그들은 원근법과 해부학을 통해 외부 세계를 과학적으로 탐구하였다. 로마시대의 시인 호라티우스가 '삶을 모방하는 것이 문학의 이상'이라고 역설했는데, 르네상스 미술에서도 삶, 즉 자연의 모방은 중요한 주제가 되었다. 따라서 화가를 바라보는 사회적 시선도 달라졌는데, 뒤러는 화가들이 존경받는 당시의 베네치아를 보고는 감탄하면서 '왜 독일은 그렇지 못한가?'라고 한탄하였다.

그렇지만 르네상스 초기 미술가들은 여전히 숙련 기술자

였으며 출신 성분이나 교육 수준도 다른 길드의 구성원들과 큰 차이가 없었다. 안드레아 델 카스타뇨는 농부의 아들이었고, 파울로 우첼로는 이발사의 아들이었으며, 필리포 리피는 푸주간집 아들이었다. 그들의 이름은 아버지의 직업이나 출생지 아니면 스승의 이름에 따라 붙여졌으며 사람들은 마치 급사를 대하듯 그들에게 반말을 썼다. 또한 일반 가정에서도 아이들이 화가가 되겠다고 하면 반대를 하는 것이 일반적이었다. 소년 미켈란젤로가 학문의 길을 버리고 예술을 선택했을 때 아버지와 삼촌들은 그를 마구 때렸다고 전해진다. 예술의 고귀함을 알지 못했던 그들은 예술가라는 직업이 그저 수치스러웠던 것이다.

르네상스가 진행될수록 이제 일반 가정의 아이들도 미술을 배우기 시작했다. 르네상스 초기 저명한 미술가의 작업장은 여전히 수공업적 방식에서 벗어나진 못했지만 자기 나름의 독자적인 교수 방법을 도입하였다. 특히 작업장의 최고 책임자는 훌륭한 선생님이었을 뿐만 아니라 유명한 화가이자 장인들이었다. 도제들도 옛날처럼 유명한 작업장이 아니라 유명한 장인Master의 문하에 들어가려 하였고, 유명한 장인일수록 더 많은 도제들을 끌어들였다. 과거의 도제와 일꾼들은 학생이 되었고, 스승이 그들에게 작업 과정을 제시하고 고대 예술의 감상을 통해 자연을 바라보는 법을 가르치게 되었다.

르네상스의 인문주의는 미술가들에게 회화와 조각은 기

법적인 면 외에도 기하학, 해부학, 고대 신화에 대한 지식까지도 필요하다는 믿음을 주었다. 더 중요한 것은 미술가들이 학자들과 중요한 철학적 문제를 토론했고, 고대의 지식을 배우면서 사회를 바라보는 진보적인 생각을 발전시키게 된 것이다.

르네상스의 중심이 문화와 예술이었기 때문에 미술가들의 역할이 커져갔고 더불어 점차 자율성을 인정받게 되었다. 특히 자신들의 직업을 '자유학예'의 수준으로 인정받고자 노력하였는데, 자신들의 작업에 과학적인 방법을 접목시키면서 단순한 장인보다 우월하다는 주장을 하기 시작했다. 이것은 화가와 조각가가 길드로부터 해방되어 수공업자의 위치가 아닌 시인과 학자의 위치로 자신들의 지위를 상승시키고자 하는 열망이었다.

인문주의자들도 그리스나 로마의 기념비적인 문학작품과 미술작품은 서로 분리될 수 없을 정도의 통일체를 이루고 있다고 생각하였다. 또 고대에는 미술가들도 시인과 마찬가지로 똑같은 명망을 누렸다고 믿었기 때문에, 수공업자의 위치를 벗어나려고 하는 미술가들을 옹호하였다. 여기에는 미술가들의 인문주의자들에 대한 구애도 작용하였는데, 인문주의적 사고에 젖어 있던 상류층 계급의 인정을 받기 위해서는 인문주의자들의 보호가 필요했던 것이다. 여기에다 당시 상류층에서 유행하던 신화적·역사적 주제를 가진 작품에 대한 주문이 많았기 때문에 인문주의자들의 학문적

지식을 얻을 필요도 있었던 것이다.

　미술가들이 자신들의 지위상승에 있어서 인문주의자들의 보호가 필요한 것은 길드에 대한 저항뿐만 아니라, 인문주의가 미술의 정신적 가치를 인정해주는 보증이었기 때문이다. 또 인문주의자들은 미술이 그들의 이념을 효과적으로 선전할 수 있는 수단이라는 것을 인식하고 있었다. 이러한 상호 필요에 의해서 오늘날 우리에게는 당연한 것으로 생각되는 통일적인 예술개념의 토대가 형성되었다.

　이제 도시 귀족들이 뛰어난 미술가들을 적극 후원하면서 다른 직종의 장인들과 구별되기 시작했다. 미켈란젤로가 메디치가의 저택에서 먹고 자면서 상류층의 생활 방식을 접했고, 그 곳에서 학자들과 사귀면서 인문학과 과학에 눈 뜨기도 했다는 것은 이전의 미술가들과는 분명히 다른 것이었다.

　1475년에 피렌체에서 태어난 미켈란젤로는 실제 활동 기간만 따져도 70년이나 되는 오래 기간 동안 예술에 종사했다. 그는 이 기간 동안 쉬지 않고 조각가, 화가, 건축가로 일하였으며 시를 쓰기도 하였다. 미켈란젤로의 아버지는 피렌체의 중산층으로 야심이 많은 사람이었다. 그래서 미켈란젤로가 조각가가 되겠다고 하자 조각은 수작업으로 비천한 직업이라며 몹시 탐탁해하지 않았다. 그러나 미켈란젤로는 화가 도메니코 기를란다요의 도제가 되었고, 산마르코의 메디치가의 조각 정원 작업장에 들어가 독학으로 고대 반인

반양(半人半羊)의 두상을 본뜨는 방법을 배우게 되면서, 메디치 가의 '위대한 로렌초'의 눈에 들게 되었다.

당시 피렌체는 남유럽 르네상스의 중심으로서 의식적으로 제 2의 아테네가 되고자 하였다. 도시 귀족들은 고대 그리스, 로마의 서적과 예술품 수집에 열을 올렸고 학자와 예술가들은 고대 문화의 부흥을 소명으로 삼았다. 피렌체의 통치자 로렌초는 앞장서서 고문서를 수집하고 자신의 저택에서 플라톤의 아카데미아를 모방한 학교를 개설하였다. 그러한 분위기에서 미켈란젤로는 메디치 궁에서 수많은 장서와 고대 미술품들을 접하였으며 당대의 유명 시인 학자들과 교류하면서 교양을 쌓았다.

미켈란젤로를 비롯한 르네상스 미술가들은 인문학을 통해 풍부한 교양을 쌓았고 고대 그리스로마 문화를 이해하게 되면서, 그들은 장인이 아니라 인문주의자로 또 시인으로 또는 학자로 자신들의 입지를 넓혀나갔다. 브루넬레스키는 원근법을 수학적으로 제시하였으며 기베르티와 알베르티는 회화 이론에 관한 논문을 썼다. 레오나르도 다 빈치는 한 걸음 더 나아가 화가가 수학적 지식뿐만 아니라 시인의 '천재성'에 필적할만한 재능도 가지고 있어야 한다고 주장했다. 미켈란젤로 역시 그림을 '손으로' 그리는 것이 아니라 '머리로' 그리는 것이라고 말했다.

다 빈치는 과학적인 모방을 강조하면서 기계적인 장인의 작업과는 거리를 두었다, 또한 '좋은 화가는 사람의 모습과

사람 마음속에 있는 정신'이 두 가지를 잘 묘사해야 한다고 주장했다. 과학적인 관찰자와 상상력이 풍부한 창조자로서의 예술가의 역할을 요약한 다 빈치는 르네상스시대 예술가의 이상을 제시하고 그것을 실천하기 위해 그의 일생을 바쳤다.

'아드리아해의 여왕'이며 고대 로마의 법통을 이어받았다고 주장하는 베네치아는 시민들에게는 하나의 자부심이었다. 르네상스의 전통은 피렌체, 로마에 이어 16세기 중반에 베네치아로 이어져 화려한 꽃을 피우게 되었다. 티치아노는 바로 그러한 베네치아를 대표하는 화가였다. 티치아노는 장인신분이 아니었다. 그의 부모는 귀족이었고 지역의 유명 인사였다. 티치아노는 어릴 때 꽃잎을 빻아 즙을 만들어서 성모를 그렸다고 전해진다.

모자이크 도제 생활로 본격적인 미술을 접한 티치아노는 베네치아의 공식화가인 젠틸레 벨리니의 공방에 들어갔지만 늙은 스승과 자주 마찰을 일으켰다. 벨리니는 빠른 속도로 드로잉 하는 것을 좋아했던 티치아노를 못마땅하게 여겼고, 그가 천재로 성장하지 못할 것이라고 이야기 했다. 결국 다른 공방으로 옮긴 티치아노는 스물다섯 살 즈음에 거대한 벽화 주문을 받고 곧 베네치아의 최고 화가로 임명되었다. 티치아노는 이제 베네치아 사회의 중심인물로 부상했으며, 이후에 성취한 국내외의 명성으로 사실상 귀족의 지위에까지 올랐다.

티치아노의 사회적 지위는 카를 5세의 초상화를 그리고

있을 때, 붓을 떨어뜨리자 황제가 몸소 허리를 굽혀 집어주었다는 이야기에서 절정에 다다른다. 마치 이것은 알렉산더 대왕이 화가 아펠레스 앞에 앉아 있었을 때의 일화를 연상시킨다.[8] 티치아노의 생활은 이전 어떤 화가들이 누리지 못했던 화려한 삶이었다. 티치아노가 주최한 파티에 참석한 동시대인은 다음과 같이 기술한다.

"테이블에 각자 자리를 잡기 전, 우리는 주최자의 멋진 그림에 감탄하면서 집을 여기저기 둘러보았다. 해가 저물기 시작하자 작은 호수에는 지상에서 가장 아름다운 여인들이 타고, 다양한 목소리와 악기의 아름다운 선율이 흐르는 곤돌라가 여기저기 수도 없이 눈에 띄었으며 자정이 될 때까지 행복한 만찬이 이어졌다. 만찬 그 자체는 더할 나위 없이 풍성했다. 그도 그럴 것이 가장 맛 좋은 고기와 값비싼 포도주를 비롯해 이러한 축제의 자리에 걸맞은 온갖 쾌락과 여흥이 더해졌기 때문이다."

그렇지만 르네상스 미술가들의 누리는 자유가 이후 근대 미술가들이 누리게 되는 자유와는 차이가 있었다. 우선 그

8) 알렉산더 대왕이 자신의 초상화를 그리던 아펠레스에게로 와서 그림을 들여다보았는데, 자기와 닮지 않았다고 불평했다. 난처한 아펠레스를 구한 것은 대왕의 애마였다. 애마는 그림을 보고는 자기의 주인을 보는 양 콧바람을 뿜어대며 좋아했다. 이 때 아펠레스는 "그림을 보는 눈이 주인보다 낫구만"이라고 불경스러운 말을 입에 담았는데, 대왕의 너그러움 때문인지 아펠레스의 뛰어난 실력 때문인지 아펠레스는 무사했고 그 초상화 역시 신전에 걸리게 되었다.

들은 예술적 문제에 있어서 후원자들에게 종속되어 있었다. 미술가는 작업 대상과 작품의 주제를 스스로 결정할 권리가 없었다. 지위가 높아졌어도 미술가는 여전히 권력을 가진 수요자들에게 고용된 존재였다.

또한 소수의 거장을 제외하면 대다수 미술가들은 여전히 길드에 속한 채 공동 작업을 하는 장인 신분이었다. 그림 그리는 일은 비천한 직업으로 간주되었고 미술가들은 주로 중하층 시민계급에서 충원되었다. 라파엘로의 스승 페루지오는 값비싼 안료인 울트라마린을 남용하지 않을까 의심하는 후원자에게 붓을 행군 물까지도 버리지 않고 대야에 모아 두었다가 보여주기도 했다. 미켈란젤로가 조카에게 보낸 답장에서 '조각가 미켈란젤로'라고 하지 않고 그냥 '미켈란젤로'로 쓰려고 했다는 일화는 미켈란젤로가 도달한 사회적 지위와 전반적인 르네상스 예술가 사이의 괴리를 말해준다. 예술가로서 전례 없이 높은 지위에 도달했지만 자신의 일을 조각가라는 직업으로 규정하는 순간 다른 대다수 미술가처럼 비천한 지위로 떨어져 버리고 만다. 그래서 그는 조각가라는 한정사를 거부하고 그냥 미켈란젤로, 즉 자신이 도달한 천재 예술가의 지위에 머물러 있기를 원했던 것이다.

완전한 자유를 위한 단초들

르네상스 시대는 미술가들이 중세 장인 공동체로부터 근

대의 미술가로 변해가는 과도기의 시기였다. 예술은 무엇보다도 천년의 세월이 쌓인 중세의 지반을 뚫고 새로운 세계로 나아가고자 하였다. 미술가들은 과감히 자기 주관을 표현할 수 있는 특권을 요구했다. 이전의 장인은 외부를 향해 그의 공동체를 바라봤지만, 미술가들은 내부를 향해 자신을 바라보았다.

자유로운 독창적인 예술가로 자신들을 인정해 주길 원했지만 아직도 사회는 그들을 장인으로 취급함으로써 르네상스 미술가들은 갈등에 휩싸였다. 15세기말부터 대부분의 미술가들은 고객의 주문에서 벗어나 점점 자유롭게 그림을 그릴 수 있게 되었다. 이것은 화가들 자신이 학자들 못지않은 인문학적 지식을 소유할 수 있기 때문에 가능한 것이었다. 〈비너스의 탄생〉 등의 작품을 남긴 보티첼리는 미리 화면을 구상해 놓은 상태에서 그림을 그리는 것이 아니라, 평소에 쌓아둔 인문학적인 지식과 성경에 대한 해박한 지식을 총동원해서 즉석에서 주제를 섬세하게 표현해 내는데 성공하였다. 그렇지만 보티첼리의 경우는 특별한 예외에 속하는 것으로 미술작품을 주문하는 고객들은 여전히 미술가들을 전문가로 인정하지 않았다.

당시 화가들과 고객들간의 계약서 대부분에는, 화가는 밑그림과 채색작업을 맡고 작품의 수준은 전문가들에게 인정받을 수 있는 정도여야 한다는 등의 내용이 명시되어 있다. 또 하나의 그림에 사용할 수 있는 가장 값비싼 재료는

무엇인지(여기서 금과 은을 얼마만큼 사용해야 할지가 결정된다), 정확히 어떤 종류의 푸른색을 사용해야 할지도 적혀있었다. 뿐만 아니라 납품일, 비용, 지불 방법도 상세히 기록되어 있었다. 여기에다 가격이 달라지지만, 등장 인물의 수, 건물, 나무, 도시, 산, 언덕, 야생동물 등 배경을 어떻게 풍부하게 할지 등도 세부적으로 기술되어 있었다.

당시 미술가들의 등급도 다양했는데, 신분이 미천하며 재능도 변변치 못한 화가와 조각가, 차라리 수공업자로 불러야 마땅할 금세공사와 판화작가에게는 가장 낮은 등급이 매겨졌다. 이들 삼류 미술가들은 평범하기 그지없는 작품을 주문받았고, 그럭저럭 돈을 벌며 생계를 유지했다. 반대로 야심이 많고 교양 수준도 높은 미술가에게는 가장 높은 등급이 매겨졌다. 이외에도 중간 등급의 화가들도 많았는데, 여기에는 한때 최고의 권세를 누리다가 추락한 화가들도 있었고, 비록 시작은 어려웠지만 결국 인정을 받은 미술가들도 있었다. 그렇지만 대부분의 화가들은 현대의 화가들처럼 가난했을 뿐이었다.

그렇지만 르네상스시대에는 미술가들의 노력과 인문주의자들의 옹호 덕분에 회화, 조각, 시, 음악 등과 같은 예술들은 특별한 위치를 차지하므로 분리시켜야 한다는 움직임이 있었다. 그러나 이들을 하나의 부류로 독립시키기 위해서는 다른 예술, 그리고 기능과 구별시키는 한편 그것들을 한데 결합시키는 무엇인가를 정의할 필요가 있었다. 사실 이 문

제에 관해서는 오랜 동안 논의가 있었지만 의견의 일치를 보지는 못하였다.

그렇지만 장인의 지위를 벗어나 상층부로의 신분 상승을 위해서는 예술가의 특정한 위치에 걸맞은 무엇인가가 반드시 있어야만 했다. 르네상스시대 미술가들은 그들 나름의 독립심과, 자유, 창조성에 대한 감각에 대한 적절한 용어를 찾아내기 위해 부단한 노력을 하였다.[9]

창조성이나 독창성 그에 수반되는 천재의 개념은 18세기에 이르러서야 정립되는데, 르네상스는 그러한 사유 방식에 대한 여명이 나타나는 시기였다. 이러한 창조성과 천재로서의 창조자는 당시 화가들에게는 혼란스러운 것이었다. 프란체스코 바사노와 프란체스코 보로미나와 같은 미술가들은 자살을 하였는데, 동시대 사람들은 그들이 천재성으로 말미암아 절망에 빠졌을 것이라고 판단했을 것이다. 주관성의 표출과 함께 나타난 이러한 변화는 직업적 예술가에게만 국한된 것이 아니라 르네상스 문화 전반에 나타난 현상이었다.

창조자로서의 개성을 강조한 대표적인 사례가 '서명'이었다. 군주를 포함하여 교양 있는 미술 애호가들의 인정을

9) 피치노는 예술가가 '작품을 생각해낸다(excogitatio)', 알베르티는 '작품을 예정한다(preordinazione)', 라파엘로는 '예술가 자신의 관념에 따라 회화작품의 모양을 짓는다'라고 정의 했고, 레오나르도는 '자연에 존재하지 않는 형체들을 예술가가 사용한다', 미켈란젤로는 '예술가가 자연을 모방하기 보다는 자신의 상상력을 실현시키는 것'으로 '창조성'에 대한 유사한 표현들을 사용했다.

받은 최고의 화가와 조각가들은 서서히 자신의 가치를 자각하기 시작했다. 그 결과 자신의 작품에 서명을 하기 시작했고 유행처럼 널리 확산되었다.

13세기말부터 확산된 서명은, 성상을 중심으로 한 작품들에서도 개성이 중시되는 작품들을 나타나게 만들었다. 자화상 역시 그러한 예술가들의 개성이 표현되는 것이었는데, 최초로 개인의 모습을 그린 것은 지오토이다. 피렌체의 바르젤로에 있는 〈최후의 심판〉에는 지오토의 자화상이 숨어있다. 독일의 조각가 아담 크라프트는 뉘른베르크에 있는 장크트로렌츠 성당의 성체 감실을 조각하면서 자신의 모습을 배경에 새기기도 하였다. 가장 유명한 것은 얀 반 아이크의 〈아르놀피니 부부의 초상〉이다. 그림에서 볼록 거울에 비친 아이크의 모습이 보이는데 '반 아이크가 여기에 있노라'는 문구까지 삽입되어 있다.

서명과 문구의 삽입은 화가들 스스로 자신의 지위를 상승시키고 싶은 욕구를 여실히 보여주는 것이었다. 독창성과 개성의 강조를 통해 미술가의 지위는 상승되었고 대부분은 아니지만 몇몇 인문학자들은 미술가들을 자신의 동료로 인정하기도 했다. 또 의뢰인과의 관계도 변화되었고 작품에 결정권을 가진 미술가들이 늘어나기 시작했다.

창조력의 근원은 신으로부터 나온다는 자신의 믿음을 보여주기 위해 알브레히트 뒤러는 예수의 형상을 닮은 모습으로 자신을 그렸다. 뒤러가 보기에 예술가는 신을 반영한다.

왜냐하면 예술적 작업으로서 어떤 창조물에 자신의 창조력을 투사했을 때 신에 대한 찬미가 우러나오기 때문이다.

창조의 개념은 미에 대한 확장된 해석을 가져왔다. 복원된 신플라톤주의에 따라 '자연의 모방'을 넘어, 이전까지 금기시된 '자연의 모방으로서의 미'라는 개념이 나타났다. 미의 고유한 성질을 형성하는 것은 부분의 조화라는 미가 아니라, 감각적인 미속에서 관조된 초감각적인 미이다. 그리고 신적인 미는 인간 세계만이 아니라 자연 속으로도 확산된다. 여기에서 미는 마법적인 특색을 가지며 다소 자유로운 자연 해석의 열쇠가 되는 것이었다.

미를 창조하는 미술가들은 신분적으로 상류계급과 교류할 수 있었고 지적으로도 인문학자들과 동질감을 느낄 수 있게 되었다. 미술가들이 권력자들로부터 작위를 받는 것은 익숙한 일이었고 16세기 후반에는 60여명의 미술가가 작위를 받기도 하였다. 귀족 작위와 문장은 미술가들에게는 꿈이었으며 사회적 신분과 재산이 보장되는 이상적인 경우였다. 라파엘로와 다빈치, 티치아노 등은 검소했지만 상대적으로 다른 미술가들보다 부유했고 뒤러와 홀바인은 엄청난 재력가였다. 물론 엘 그레코처럼 낭비벽과 작업 스타일이 시대에 뒤쳐져 사람들의 외면을 받아 말년에 비참하게 생을 마감하는 경우도 있었다.

창조자로서의 예술가의 단초가 르네상스 때 만들어져 예술가의 자율성과 독창성이 강조되었지만, 예술가들의 일

탈, 변덕과 괴팍한 성질, 방탕한 생활 등 반사회적 성향도 동시에 나타났다.

화가 피에르디 코시토는 그에게 작품을 의뢰한 피렌체의 보육원장의 요구를 무시하였다. 보육원장은 작품 완성 이전에 작품의 진행과정을 보여주지 않으면 작품 대금을 지불하지 않겠다고 으름장을 놓았지만, 피에르디는 작품을 완성하기 전에 공개하느니 차라리 작품을 파기하겠다고 반격하여 자신의 고집을 지켰다. 미켈란젤로 역시 시스티나 예배당 천장 그림을 미리 보여 달라는 교황 율리우스 2세의 간청을 거부하였다. 이렇게 의뢰인들의 작품에 대한 간섭을 배제함으로써 미술가들이 작품에 대한 독자적인 권한을 획득하는 경우도 있었다.

미술가들은 작품에 대한 완고한 고집 외에도 강한 개성과 쾌락의 추구로 말썽을 빚기도 하였다. 궁정생활에 잘 적응한 다빈치, 티치아노, 라파엘과는 달리, 열정적이고 극도로 예민한 성격을 가진 미켈란젤로는 사교계에 전혀 발을 들이지 않았고 초라하고 지저분한 생활을 영위했다. 당시 잘나가던 미술가 피오렌티노는 갑자기 자살을 했고, 우첼로는 강박증에 가까울 정도로 원근법에 집착하였고, 후고 반 데르 휴스는 미쳐서 죽었다.

사회적으로 물의를 일으킨 미술가들도 많았다. 독일의 조각가 바이트 슈토스는 폭행과 위조죄로 감옥을 들락거렸고, 첼리니는 사고뭉치로 유명하였는데 경쟁자를 칼로 찔러

죽이고 도망가기도 하였다. 신경쇠약에 시달린 미술가들도 많았는데 일반인들은 그러한 미술가들을 예민하고 창의력이 넘쳐서 그런 것이라고 생각하기도 하였다. 폰토르모는 말년에 죽을 것을 두려워한 나머지 죽음의 'ㅈ' 조차도 듣기 싫어하였다. 그는 산 로렌초 성당의 벽화 작업 시 세부장식에 너무 신경을 써서 일상생활이 엉망이 되기도 하였다. 관리인이나 조수와 다투고 약을 복용하고 식습관을 바꾸기도 하였다.

삶을 찬미하고 사랑과 파티, 그리고 부르주아를 신랄하게 냉소하는 데서 자부심을 느낀 미술가들도 많았다. 15세기 말, 쾌활한 성격의 미술가이자 수도사인 필리포 리피는 아름다운 수녀와 그녀의 동료 셋을 유혹했고, 라파엘로는 포르나리나라는 아름다운 여인과 사랑에 빠졌다. 특히 리피는 복잡하고 과도한 성생활로 인해 기력이 쇠했는지 서른일곱 살의 나이로 요절했다. 사실 미술가들의 난잡한 여자관계에 관련된 이야기들은 헛소문인 경우도 많았지만 티치아노와 홀바인의 경우처럼 소문보다 더 한 경우도 있었다.

금기시한 사생활에 대한 소문도 많았다. 다 빈치의 경우도 동성애에 관한 많은 소문은 있었지만 확인 되지는 않았고, 미켈란젤로와 폰토르모와 남색을 즐겼다. 미켈란젤로는 자신의 동성애를 소네트를 통해 고백한 적이 있고, 폰토르모는 바타스타라는 이름의 남자 하인과 열애에 빠져 그의 노예를 자처했다고 한다. 첼리니 역시 동성애자였는데, 한

걸음 더 나아가 내연의 여자를 정부로 두고 스와핑을 즐겼으며 여장남자를 좋아했다는 이야기도 있다.

예술과 광기의 상관관계를 많이 이야기 하는데 이것을 최초로 이론화한 사람은 프로이드이다. 예술가란 과다한 본능적인 충동 때문에 실제 현실과 쉽게 화해할 수 없다고 이야기 한다. 미치광이와 다른 것은 예술가들은 승화능력을 가졌기 때문이다. 예술가는 환상의 세계로 눈을 돌려 자신의 욕구를 만족시켜주는 대체물을 찾는데, 그것이 예술작품인 것이다.

르네상스 시대에는 예술에 대한 과도한 집착과 경쟁 때문에 예술가 특유의 병적 현상을 보여준 예술가들이 나타나기 시작했다. 현대 철학자 푸코가 언급한 것처럼 광기는 이성으로 판단하면 비이성적인 것이고 사회의 적이다. 예술작품은 광기를 통해 '침묵, 불화, 대답 없는 물음, 빈 공간'을 열어 보인다. 이성의 시대에 유일하게 도전을 하는 것은 예술뿐이었다. 즉 예술은 광기를 제공한다. 여기서의 광기는 그 시대의 이성에 대한 도전이었다.

신학을 떠나 이성의 시대로 나아가는 르네상스에서는 예술의 개념 변화와 오늘날의 예술가상의 기초가 형성되었다는 것은 당연한 일이었다. 그러한 반사회적이며 이성에 도전하는 예술가의 상은 르네상스를 거쳐 근대에 이르러서 완성되었다.

르네상스 특히 16세기의 미술가들은 미천한 수공업자의

이미지를 떨쳐버렸지만, 생활은 여전히 불안정했기 때문에 어떻게라도 남들의 눈에 드러나고자 하는 욕구들이 대부분의 미술가들에게는 있었다. 그러한 욕구 때문에 자유분방하거나 변덕스럽게 행동하고 툭하고 화를 내는가 하면, 투박하고 특이한 성격 때문에 축제와 자극적인 행위들에 쉽게 빠졌는지도 모른다.

이것은 중세시대부터 일을 찾아 방랑하는 장인들의 습관에서 기인하는데, 르네상스시대에도 고전에 탐닉하면서 많은 예술가들이 고대의 유적을 보기 위해 자주 여행을 떠났다. 그렇기 때문에 생활 자체가 절제가 없었고 일반인들의 생활방식과는 다를 수밖에 없었다.

르네상스 말엽에 예술가들은 '부르주아' 계급으로 정착하면서 예술가들의 사회적 지위 향상 등에는 더 이상 관심을 갖지 않게 되었다. 16세기에 들어서는 문외한이더라도 교육받은 사람이면 예술에 대해 유익한 의견을 제시하는 것이 당연시되었다. 이제 미술가들은 교회의 성직자나, 군주, 귀족들뿐만 아니라 교양을 갖춘 일반 대중들을 상대해야 했다. 그리고 주문 받은 작품뿐만 아니라 자신의 독창성을 검증할 수 있는 작품들을 제작해야만 했다. 아직까지도 완전한 예술가상의 정립은 이루어지지 않았지만, 르네상스의 전통이 이후 유럽 예술의 기본 방식이 된 것처럼, 미술가들도 이후 변화하는 사회의 소용돌이의 전면에 위치하게 되었다.

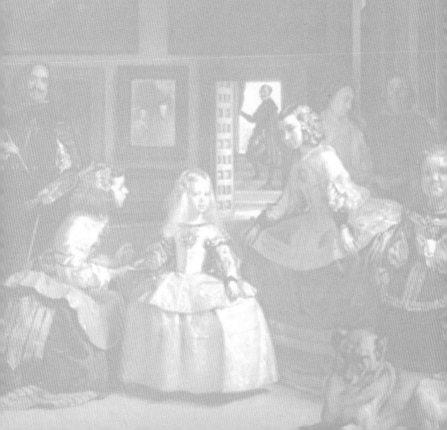

근대 세계의 등장 - 예술가로 불러주세요!

근대 유럽은, 지배계급에 대항하여 피지배계급인 시민들이 저항하는 정치 혁명과, 신정 중심에서 왕정 중심의 국가로 진행되는 과정에서 나타나는 갈등과 혼란의 시기였다. 항해술과 과학기술의 발전을 등에 업고 유럽의 제국들이 세계로 뻗어나가 식민지를 건설하는 등, '국가'와 '세계'라는 추상적인 용어가 현실에서 구체화되는 시기이기도 하였다.

인간의 이성은 외부 세계를 대상화시켜 마음대로 재단할 수 있었는데, 여기에는 종교나 신분적 권위도 마찬가지였다. 이것은 새롭게 등장한 시민계급을 통해 이루어졌다. 교육 기회의 확대와 산업의 발전, 식민지 정복을 통한 부의 증대를 통해 중산층이라는 새로운 시민계급이 형성된 것이다. 이러한 점은 예술에 유익한 것이었다. 예술작품을 소장하는 계층이 중산층이나 일반 대중에게로 확산되면서 예술 구매 수요가 늘어났고, 계몽주의 지식인들의 등장으로 문화라는 개념이 삶에서 중요한 요소가 되었다. 그리고 무엇보다도 '순수예술'이라는 개념이 확립되기 시작하면서 예술가들의 사회적 위상이 높아진 것이다.

미술가들은 사회의 변화에 맞추어 자신들의 예술적 자유를 확대시켜 나갔다. 그러기 위해서는 새롭게 확립된 국가의 도움이 필요했다. 왕과 귀족들의 인정을 통해 자신들의 예술을 고양시켰는데, 당시의 궁정화가라는 직업은 반드시 필요한 것이었다. 궁정화가로 인정받으면 신분의 상승과 함께 작품 판매에서도 안정정적인 수요층을 확보할 수 있었

고 상류 계층에도 진출할 수 있었다.

근대 중반에는 아카데미라는 국가 공인기관이 등장하는데, 미술가들은 비로소 사회적으로 공인된 존경 받는 계층이 되었으며, 이를 바탕으로 예술과 예술가의 현대적인 개념이 확립된 것이다. 그런데 이 시기에 생겨난 또 다른 충격적인 사건은 미술시장이 출현하였다는 것이다.

미술시장이 형성되면서 수요와 공급이라는 경제적인 측면으로 미술작품이 평가되었다. 물론 다른 상품시장과 달리 미술시장은 주관적이며 심지어는 투기적인 측면을 가지고 있다. 그래서 미술시장의 형성은 미술가들이 기존의 후원제도에서 시장으로 내몰리는 상황이 연출되었고, 작품의 수준보다는 대중의 인기에 영합하는 작품도 만들어 내야했다. 여기에는 무엇보다도 명성의 획득이 중요한데, 그러기 위해서는 미술가들은 부지런해야 했고 오늘날의 증권시장의 딜러들보다 명석해야 했다. 그러나 예술가들은 부지런하다는 것과는 거리가 먼 사람들이다. 그래서 시장제도는 예술가들에는 성공의 기회를 주지만 작품만으로 성공(그런 경우는 거의 없다. 일단 작품으로 명성을 얻더라도 계속적인 관리가 필요하다. 케이팝의 걸그룹의 예를 보더라도 관리가 얼마나 힘든 것인가)하기는 힘든 일이다.

예술이 돈으로 환산된다는 것은 예술가들이 결국 대다수의 가난한 예술가와 상위 소수의 부유한 예술가라는 신분조직으로 재편되는 것이다. 현대에는 그러한 현상을 당연시하지만 근대 세계는 그러한 제도가 확립되기 시작하는 갈등의

과정이었다. 이제 미술가가 되는 길은 신분과 계층의 편견
을 넘어서 자유로운 편이었지만, 가난과 사회의 편견이라는
새로운 강적과의 결투를 미술가들은 염두에 두어야만 했다.

교회와 왕의 결투

한 명의 이탈리아인과 한 명의 독일인

르네상스의 종말은 의외였다. 130여 년간 지속되던 르네상스가 한명의 이탈리아인과 한명의 독일인에 의해 사라지게 된 것이다. 문제는 르네상스를 지탱해주던 이탈리아의 돈줄이 씨가 마른 것이다.

콜럼버스는 지구의 크기를 두 배로 늘리고 인간의 시야를 수평선 너머까지 확대한 인물이다. 이탈리아인이라고 알려져 있지만 그가 자기네 고장 출신이라고 우기는 8개의 민족과 이탈리아 17개 도시가 있다. 콜럼버스는 자신의 유언장에서 자기가 제노바사람이라고 밝히고는 있지만 그 유언장은 원본이 아니라는 설도 있다. 그리고 말년에 자신을 버린 스페인을 욕하면서, 죽어서도 스페인 땅을 밟지 않겠다는

유언을 남겼다. 그래서 그의 묘는 신대륙 쿠바에 만들어졌는데, 나중에 쿠바가 독립하면서 그의 유해는 스페인 땅으로 다시 옮겨 세비아 대성당에 안치되었다. 그런데 문제는 그의 유언인데, 그래서 콜럼버스의 관은, 스페인 왕들이 관을 떠받치는 형태로 바닥에 닫지 닿지 않게 만들어져 콜럼버스의 유언은 지켜지게 되었다.

콜럼버스가 새로운 항로를 개척하면서 이베리아 반도 구석에 있던 리스본과 세비야는 국제 교역의 중심으로 떠올랐다. 동양의 향신료, 아프리카와 아메리카의 금과 은이 리스본과 세비야로 몰려들었다. 상인들은 이것들을 플랑드르의 안트베르펜에 가져가 북서부 유럽의 공산품과 교환했다. 따라서 16세기 후반 스페인과 포르투갈은 문자 그대로 황금이 넘쳐나는 시대를 맞이했다. 그러나 포르투갈은 세계 무역을 조직하기에는 너무 작은 나라였고, 스페인은 왕과 귀족층의 분에 넘치는 사치 때문에 공업을 근대화시키지 않아서 역사에 뒤쳐졌다. 그 결과 17세기의 경제적 주도권은 프랑스, 네덜란드, 영국으로 넘어갔다.

이 시대의 또 다른 변화의 징후는 16세기에 나타난 종교개혁이었다. 당시 교황 레오 10세는 성 베드로 성당을 건축하기 위한 면죄부를 발행하였다. 그는 돈을 모으기 위해 노련한 수도승 판매원들을 유럽 각지로 파견하였는데, 각 나라의 군주들은 거액의 돈이 로마로 흘러들어가는 것을 원치 않았다. 교황은 결국 판매이익을 나누는 것으로 군주

들을 설득하였다.

레오 10세의 판매원 중 테첼이라는 탁발승이 있었다. 그는 작센의 국경에 대리점을 차리고 비텐베르크의 주민들에게 연설을 하였다. '돈이 상자 속에 딸랑 떨어지는 소리가 나자마자, 돈 낸 사람의 영혼은 하늘나라로 점프 합니다'라는 테첼의 놀라운 언변에 사람들은 서둘러 면죄부를 샀다. 문제는 과연 면죄부가 효력이 있느냐는 의심이었다. 주민들은 비텐베르크 대학의 교수에게 감정을 의뢰했는데 그 교수가 바로 루터였다. 다음날 루터는 슬르스키르헤 교회에 대자보를 써 붙였다. 거기에는 인증을 거부하는 이유가 95가지나 적혀 있었는데, 이것이 그 유명한 '95개조 반박문'인 것이었다.

당시 지식인들이 교회 벽에 격문을 붙이는 것은 일반적인 행위였다. 그렇지만 루터의 격문은 당시 사회의 공감을 얻었고, 또 인쇄술의 발명으로 루터의 격문은 인쇄되어 루터에게 다시 배달될 정도였다. 신교도들이 만든 전단에는 크라나흐, 뒤러같은 당대 일급화가들의 판화가 삽화로 들어갔다. 이것은 문맹자들을 끌어 들이는 데는 가장 효과적인 선전술이었다. 또 인쇄술은 루터의 성서 번역본을 일반 대중들에게 보급하게 되는데, 이것이 종교개혁을 전 유럽으로 확산시키는 계기가 되었다.

모든 사람은 사제이고 자유로운 주체이며 교회가 필요 없다는 선언은 놀라운 것이었다. 당시 기독교의 부패상에

염증을 느끼던 대중들은 이에 공감하였고 그러한 개혁은 전 유럽으로 확산되었다. 17세기 중반까지 유럽은 신교와 구교간의 갈등으로 전쟁 상태였다. 폭동, 전투, 약탈, 학살이 이어졌는데, 특히 독일에서 발생한 30년 종교전쟁은 유럽을 극단적으로 분리시키기도 하였다.

새로운 항로의 발견을 통해 부를 축적한 절대 군주정의 궁정 문화가 발전한 것이 귀족주의 정치와 관련이 있다면, 종교 개혁은 도시와 시민계급의 문화와 연관이 있었다. 이들 두 문화는 르네상스 이후 미술의 새로운 양상의 신호탄이 되었다.

혼란기의 미술과 미술가들-매너리즘과 바로크

근대의 기초는 국가의 확립에 있었다. 국가와 교회 중 어느 쪽이 더 우위를 차지하느냐고 묻는다면 중세 사람들은 교회라고 답하였을 것이고, 르네상스 시대라면 머뭇거렸을 것이다. 근대에는 바로 국가라는 대답이 나왔다.

종교개혁 역시 교회와 국가 간의 대립의 소산물이다. 교회의 개혁의 핵심은 교황권의 위축인데, 이것은 왕권의 강화로 나아가는 길이었다. 이렇게 강화된 왕권은 르네상스시대부터 나타난 궁정예술의 활성화로 이어졌고 특히 건축과 음악분야에서 두드러진 발전을 하였다. 특히 바로크 풍의 왕실건축은 베르사유궁전 등 유럽 각국에서 경쟁적으로 궁

전 건축을 불러왔다. 바로크는 포르투칼어로 '일그러진 진주'로 '과장된'이라는 뜻을 가지고 있는데, 종교개혁에 대한 반발로 반종교개혁이 성행한 스페인 등의 구교지역 국가에 나타난 예술 장르이다.

종교개혁이 일어나면서 1520년과 1620년 사이의 유럽에는 '성상파괴운동'이 나타났다. 이때 교회의 예술품들은 이교도적인 우상숭배의 표시로 여겨져서 대량으로 파괴되는 사태가 발생하였다. 그러나 교회의 분열이 예술사적인 측면에서 볼 때 부정적인 결과만 초래한 것은 아니었다. 유럽의 개신교 지역에서 교회 관계자들의 주문이 줄어들어 예술 활동이 위축되긴 했지만, 다른 한편으로 교회로부터 독립한 예술은 다루는 주제가 점점 세속적이며 다양해졌다. 그리고 교권을 회복한 구교지역의 교회들도 자신들의 교회를 위한 인상적인 작품들을 더 많이 주문함으로써 예술발전에 기여하게 된 것이다.

16세기 초반 매너리즘이 등장함으로써 르네상스의 조화로운 신체 표현법은 점차 쇠퇴하고 점차 새로운 유형의 표현법이 등장하였다. 엘 그레코와 틴토레토로 대표되는 새로운 사조는, 신체 비율을 늘이고 포즈도 인위적으로 꾸며 해부학적으로 기형을 이루는 방식을 표현하였다. 상징과 암시도 일부 전문가들만이 이해할 정도로 복잡해졌다. 이제 인간은 신기한 모습으로 표현되거나 또는 부자연스러운 모습으로 왜곡되었다(마치 꿈을 꾸는 것 같은 환상적인 세계).

매너리즘은 두 가지 의미로 해석된다. 하나의 미술사조로서의 왜곡된 이미지라는 매너리즘과 일상적으로 사용하는 말인 '매너리즘에 빠졌다'는 부정적인 의미이다. 부정적인 의미가 우리에게 먼저 떠오르는 이유는, '매너'라는 개념을 '가식적이고 진부한 생활양식'이라는 관념으로 해석한 17세기 고전주의자들 때문이었다. 그러나 매너리즘은 단순히 르네상스의 완벽함에 반기를 들었다기보다는 내적인 이상을 추구했다는 것이 어울릴 것이다. 그리고 이탈리아 중심의 유럽이 무너지고 새로운 질서가 도래함에 따른 불안의 표현이 미술에 나타났다.

당시 이탈리아의 젊은 미술가들은 전성기 르네상스의 조화와 균형을 거부하고 보다 넓은 방향으로 새로운 길을 모색해 나갔다. 불안한 징후가 최초로 포착된 것은 1520년경 피렌체의 몇몇 젊은 화가들의 작품에서였다. 신성으로서의 인간성에 신뢰를 두었던 전성기 르네상스는 그들에게 아무런 의미를 주지 못했다. 인간은 스스로의 힘으로는 아무것도 이룰 수 없는 어떤 절대적인 힘의 노예가 되었다고 느낀 이 젊은 화가들은 꿈과 환상의 세계로 빠져 들었다.

당시 스페인 톨레도는 세계의 중심이었다. 돈키호테의 작가 세르반테스가 이 도시 광장을 활보하고 있었고, '정말 놀라운 음료'인 커피가 중앙아메리카에서 들어왔다. 또 담배 파이프가 유럽에서 최초로 이 도시에서 연기를 내뿜었다. 그 외에도 망원경, 안경, 중국도자기 등 톨레도에는

모든 유럽 최초가 나타났다. 그 당시 매너리즘을 대표하는 화가 엘 그레코는 세상 누구도 본 일이 없는 그림을 톨레도에서 구상 중이었다.

"제 정신이 아니군, 반쯤 눈이 멀었거나 고약한 눈병에 걸렸을 거야." 귀족들은 엘 그레코의 그림을 바라보면서 곱게 손질한 머리를 내저었다. 그들은 유럽 최초로 손잡이가 달린 안경을 맵시 있게 얼굴에 대고 그림을 자세히 보았다. "꿈속에서 그림을 그리는 사람인데 하느님, 천사와도 이야기 한다는군. 마법사니까 형틀에 매달아야 할 걸. 그런데 사람들은 진실을 공공연하게 말하길 꺼린다 말이야…"

본명이 도메니코 테오토코풀리였지만 그리스 사람이었기 때문에 엘 그레코라 불리웠던 그 사람은 은둔자이면서 기인이었다. 그는 베네치아에서 티치아노, 바사노, 틴토레토를 스승으로 하여 그림을 배웠다. 당시 로마 가톨릭 교회는 동쪽으로부터 이슬람, 북쪽으로는 신교로부터 위협을 받고 있었기 때문에, 베네치아의 화가들은 그리스도, 성모, 사도들과 순교자들을 현란한 색채로 그리면서도 자연스럽고 정확한 사실적 묘사를 강조했다. 그러나 엘 그레코는 그림은 당대의 요구와는 거리가 먼 것이었다. 더 이상 비평가들의 수군거림을 듣기 싫었던 엘 그레코는 당시 세계의 중심인 스페인 톨레도로 이주하였다.

엘 그레코의 파격은 당시 스페인에서도 문제가 되었다. 엘 그레코는 벌거벗은 그리스도를 그렸는데 이 문제로 조사위원회에 회부되기도 하였다. '문제 없음'이라고 판정받은 후에야 엘 그레코는 계속 작업을 할 수 있었다. '정확성'의 문제 때문에 엘 그레코에 대한 평가는 당시에는 그 다지 호의적이지 않았다. 오히려 정확성을 문제 삼지 않은 현대에 와서야 그의 작업은 재평가 되었으며, 위대한 화가이자 매너리즘의 대표자로 추앙받기 시작한 것이다.

매너리즘을 뒤 이은 바로크 역시 르네상스의 정통에서부터 벗어나 있었기 때문에 두 사조는 서로 뒤섞여 이야기되고 있다. 16세기 말경에 나타난 기형적이며 우스꽝스러운 또는 과장된 양식으로 불리우는 바로크는 관능적이며 감정적이고 일반적으로 이해하기 쉬운 양식이다. 매너리즘이 차갑고 복잡하며 주지주의적이었다면, 바로크는 이에 반발하여 르네상스의 단순성과 아름다움을 복원시키고자 하였다. 두 예술 양식의 대립은 실제로는 양식적인 측면의 대립이라기보다는 오히려 사회학적인 대립이다. 매너리즘이 정신적이고 귀족적이며 본질적으로 전 유럽적인 교양계층의 예술양식이었다면, 바로크는 좀 더 민중적이고 비록 교양계층이 주도하긴 했어도 좀 더 광범위한 대중을 고려한 예술이었다.

바로크 시대의 예술은 처음에는 가톨릭교회의 선전예술이었다. 종교개혁에 대항하여 교황청은 더욱 웅장하고 화려한 교회건축을 발주했다. 그러한 현상은 국왕들에게도 나타

났는데 자신들의 권위를 위해 화려한 분위기의 건축물들을 지었다. 각 지역의 귀족들이 궁정으로 모여듦으로써 궁정은 국가의 대표적인 상징물이 된 것이다. 따라서 바로크 양식은 국왕이나 군주의 위대함을 과시하는 대표적인 상징물이 되었다. 루이 14세에 의해 건축된 베르사유궁전이 대표적이다.

베르사유궁전은 당시 루이 14세 휘하의 재무상이던 푸케의 대저택이 지나치게 화려한 것을 시기한 왕의 결정으로 만들어졌다. 그러므로 푸케의 르네상스풍의 저택보다는 더 구모가 크고 화려해야만 했다. 베르사유 궁전은 왕실가족과 일천 명의 귀족, 사천 명의 수행원이 함께 생활하는 작은 도시였다. 한 때 베르사유시민의 약 4분의 1이 왕실에서 남긴 음식을 먹고 살았다고 전해진다. 그리고 유럽의 각국이 베르사유 궁전을 본 떠 화려한 궁전을 짓기 시작하였다.

바로크 양식은 궁중과 신의 조화를 과시하는 양식으로서, 그러한 과시를 위해 건물의 개별적인 부분들을 전체의 틀 속에 끼워 맞췄다. 곡면 형식의 강력한 유동성을 통해 전체와 부분의 긴장감이 표현되었다. 장식 부분들이 아주 많았고, 내부 공간은 그림을 통해 형상화되면서 내부 공간은 장중한 효과를 연출하게 되었다.

바로크 시대 회화가 가장 번성한 곳은 네덜란드였다. 현재의 네덜란드는 당시에는 신교지역인 홀란드와 플랑드르로 나뉘어져 있었다. 르네상스의 한 축을 담당했던 플랑드

르에는 유명한 화가들이 많이 배출되었고 지역적인 특유의 화풍이 있었다. 네덜란드 출신의 화가들은 항상 다채로운 사물의 표현에 큰 관심을 가지고 있었다. 그들은 옷감과 살아있는 신체의 감촉을 표현하기 위해서, 다시 말하자면 눈으로 볼 수 있는 모든 것을 가능한 한 최고로 충실하게 그리기 위해서, 그들이 알고 있는 모든 기법과 수단을 이용하였다. 그들은 이탈리아 화가들이 그렇게 신성시했던 아름다움의 기준에 대해서도 별로 개의치 않았으며, 또 품위 있는 주제에 대해서도 별로 큰 관심을 보이지 않았다.

루벤스는 어릴 때부터 그림에 재능을 보였지만 어머니의 고집으로 백작부인의 시동으로 들어갔다. 시동으로서의 역할을 마친 후에야 루벤스는 베네치아로 그림 공부를 위해 떠날 수 있었다. 그러나 루벤스는 이탈리아 미술에 대해 경탄을 하였지만 네덜란드의 전통에서 벗어나려 하지 않았다. 루벤스의 신념에 따르면 화가의 임무는 자기 주위의 세계를 그리는 것이다. 자신이 좋아하는 것을 그림으로써, 그림을 보는 사람도 화가 자신이 느낀 사물의 생동감 넘치는 다양한 아름다움을 느낄 수 있도록 해주어야 한다는 신념이 있었다.

1608년 네덜란드로 돌아왔을 때 루벤스는 붓과 물감을 자유자재로 구사하여 나체이든 옷을 입은 인물이든, 또한 갑옷이나 보석, 동물이나 풍경 등을 탁월하게 묘사하였으며 대규모의 작품을 거침없이 구성할 수 있게 되었다. 동시에

루벤스 이전의 플랑드르화가들 대부분이 작은 그림만을 그리던 경향이 있었는데, 루벤스는 이탈리아처럼 교회와 궁전을 장식하는 대규모의 작업들을 네덜란드에 도입하였는데, 이것은 당시의 귀족들이나 군주의 취향을 따르는 것이었다.

루벤스가 그 이전의 어떤 화가도 누려보지 못한 명성과 성공을 거두게 만든 것은 다채로운 화면을 손쉽게 구성하는 천부적 솜씨와, 그 속에 활기가 충만하게끔 하는 비할 데 없이 탁월한 재간과 조화의 능력이 있었다. 그의 예술은 궁정의 사치와 화려함을 더욱 돋보이게 하였는데, 그것은왕족들의 권력을 미화하는데 대단히 적합했다. 그의 작품은 네덜란드뿐만 아니라 스페인, 영국, 프랑스 등 전 유럽의 왕국에 소장되었다.

화가로서의 루벤스뿐만 아니라 외교관으로서의 루벤스도 탁월한 인물이었다. 루벤스의 〈평화의 축복에 대한 알레고리〉는 스페인의 부탁으로 영국과의 평화조약을 위해 영국의 찰스 1세에게 기증한 작품이다. 루벤스는 스물여섯 살부터 외교사절의 역할을 하기 시작했는데, 당시 스페인과 만투아의 동맹을 추진하여 성사시키기도 하였다. 외교관으로서의 루벤스의 역할은 계속되었고 이를 통해 국왕이나 귀족들과 친분을 쌓음으로써 그의 작업이 더욱 유명해진 것이었다.

루벤스와 대립되는 인물은 그 보다 한 세대 뒤의 인물인 렘브란트였다. 루벤스가 구교지역을 대표하는 화가였다면 렘브란트는 부를 축적한 신교세력의 시민계급과 도시의 관

료 각종 단체의 지지를 받았다. 렘브란트는 미술공부를 위해 이탈리아로 가지 않았고 독자적인 아틀리에를 열었다. 이런 점에서 그는 당시의 화가들과는 달랐다. 루벤스의 영향으로 신고전주의가 나타났다면, 렘브란트의 영향으로 낭만주의가 나타날 정도로 두 사람의 생각과 화풍은 서로 달랐다.

렘브란트는 암스테르담에서 초상화가로서 눈부신 성공을 거두었고 부유한 집안의 딸과 결혼해서 미술품과 골동품을 수집하기도 하였다. 그러나 말년에 가면서 대중들의 인기를 잃었고, 그의 집과 수집품들이 경매로 넘어가는 등 불행한 말년을 보낸 인물이었다. 그렇지만 최악의 상황에서도 걸작들을 생산하였는데 특히 그의 자화상 작품들은 그의 위대함을 보여주는 것이었다.

렘브란트의 자신의 후원자이자 친구인 얀 지크스의 초상화를 그렸는데, 그 그림은 동시대에 활동했던 유명 화가 프란스 할스의 초상화와 비교된다. 할스의 그림은 우리에게 실감나는 스냅 사진같은 느낌을 주는 반면에 렘브란트는 인물의 전 생애를 다 보여주는 것이다. 할스와 마찬가지로 렘브란트도 그의 예술적인 기량, 즉 금실로 짠 끈의 광택이나 주름 깃에 아롱거리는 광선 등을 세밀하게 표현하였다. 그는 하나의 그림이 완성되었다고 판단할 권리는 화가에게 있다고 주장했다. 그는 작품의 완성을 '화가가 그의 목적을 달성한 때'라고 했으며, 그래서 그는 얀 지크스의 장갑 낀 왼손을 단순한 스케치 형태로 남겨둔 채 완성해 버렸다.

그럼에도 오히려 이 인물상에서 느껴지는 생명감은 더욱 고양되는 것이었다.

다른 거장들의 초상화가 인물의 성격과 지위 등을 요약해서 묘사하는 방법이었다면, 렘브란트의 초상화는 실제 인물과 직접 대면하여 마치 그 사람의 체온을 느낄 수 있을 듯한 느낌을 주는 것이다. 우리가 렘브란트의 많은 자화상에서 보아서 잘 알고 있는, 그 예리하고 침잠한 눈은 마치 인간의 마음속을 곧 바로 꿰뚫어 보는 것 같다.

바로크의 또 다른 대가는 스페인의 벨라스케스였다. 루벤스와 벨라스케스는 스페인에서 만나 친분을 가졌고 루벤스는 여러 가지로 벨라스케스에게 조언을 아끼지 않았다. 로마에 그림 유학을 다녀온 후 벨라스케스는 루벤스에 버금가는 마력을 내뿜었다. 궁정화가로서 벨라스케스의 주된 업무는 왕과 왕족의 초상화를 그리는 것이었다. 그들은 사실 매력이 없는 인물들이었고 재미있는 얼굴을 가지지 않았다. 그들의 의상에서 드러나듯 딱딱하고 권위에 찬 모습은 상종하고 싶지 않은 사람들이었다. 그러나 벨라스케스는 마술을 부린 것처럼 그들의 초상화를 사상 유래 없는 가장 매혹적인 그림들로 바꾸어 놓았다.

벨라스케스의 그림 중 높이가 3m가 넘는 〈시녀들〉은 벨라스케스 자신의 모습이 화면 속에 등장함으로써 더욱 유명한 그림이다. 이 그림은 한 순간의 인상을 캔버스에 담아냈다는 점에서 독특하다. 비록 한 순간을 그린 것이지만 세세

한 부분까지 심사숙고한 흔적이 역력하며 후대의 수많은 예술가들의 경탄을 자아내는 작품이다. 피카소도 이 작품을 모델로 삼아 수십 점에 이르는 연작을 남겼을 정도이다. 이 그림의 뛰어난 점은 여러 가지이지만, 우리가 박물관에서 보는 왕이나 황제를 그린 초상화들은 사실상 따분하기 이를 데 없는 작품들이다. 하지만 이 그림은 절대 그렇지 않다. 어떻게 예술가가 왕의 가족을 그리면서 자신의 모습을 함께 담을 생각을 할 수 있었을까?

더 정확하게 말하면 벨라스케스는 캔버스에서 가장 크게 그려진 인물이다. 더욱 이해하기 힘든 것은 왕과 왕비가 거울에 등장한다는 것이다. 당시 궁정에는 왕이나 왕족을 그릴 때는 엄격한 지침이 있었다. 벨라스케스의 이러한 그림은 '예술이야말로 이 그림의 주제이며, 벨라스케스는 권력 위에 올라선 것'이 아닌가 하는 생각이 들 정도다. 벨라스케스는 궁정보다 높은 위치에 예술가들을 올려놓으려 한 것이다.

화면을 새로운 눈으로 바라보고 관찰하며, 색채와 빛의 조화를 끊임없이 발견하며 즐기는 것이 바로크시대 화가의 덕목이었다. 유럽의 가톨릭 지역에 살던 위대한 화가들이나, 정치적 장벽의 또 다른 쪽인 신교도의 네덜란드에 살던 위대한 미술가들이나 이 점은 모두 같았으며, 이러한 새로운 임무에 그들은 열정을 분출시켰다.

궁정화가

16세기는 유럽의 국가들이 민족 국가로 발전하면서 지역의 군주들은 궁정으로 모여 왕의 신하가 되는 시대였다. 종교개혁의 결과 민족 국가들의 원형이 만들어졌고 여기에 따라 궁정을 무대로 하는 독특한 문화가 성립되었다.

궁정은 새로운 문화의 중심이 되었고 궁정에서의 생활은 새로운 규범을 요구했다. 특히 여자들의 경우 많은 변화가 있었다. 권력을 쟁취하려는 암투에서 여자들의 역할은 필요했는데, 잔인함과 인내와 관찰, 계획 그리고 무엇보다도 우아한 세련미가 필요했다. 우리가 텔레비전 사극에서 보듯 신하들뿐만 아니라 왕비, 후궁들이 막후에서 벌이는 음모와 암투가 권력으로 가는 중요한 경로인 것이었다. 궁정은 따라서 좋은 매너, 자기 통제, 위장, 음모, 연극 그리고 자기 연출을 특징으로 하는 새로운 행동문화를 만들어나갔다. 인문주의자들과 르네상스를 통해 재발견된 고대문화는 이 시대에는 군주와 신하들의 자기연출을 위한 의상실 역할을 했다. 마키아벨리의 《군주론》도 이러한 상황에서 탄생하였다.

왕권이 강화되면서 수요가 급증한 궁정화가는 미술가들의 주요 선망의 대상이 되었다. 궁정에서 화가를 고용한 것은 13세기부터였다. 당시 궁정에 고용된 화가들은 궁정에서 머물며 작업을 했다. 당시 귀족들은 화려한 분위기를 위해 수도원 아틀리에가 아닌 궁정화가들에게 작업을 의뢰

하였고 몇몇 군주들은 아예 화가와 계약을 체결하기도 하였는데, 이것이 궁정화가의 시초가 되었다. 궁중예술은 르네상스 말기 이래 거의 중단 없이 지속되어 18세기 정체될 때까지 유럽예술을 대표하였다. 르네상스 이후 미술의 대가들도 당연히 궁정화가가 되는 것이 최고의 목표가 되었다.

15세기에 접어들면서 궁정화가와 일반 아틀리에 화가의 중간 정도에 위치하는 새로운 개념의 미술가가 등장하였는데, 바로 '궁정의 전속화가'였다. 궁정의 전속화가는 대부분 도시에 살았기 때문에 궁정이나 귀족들의 저택에 거주하지는 않았지만, 궁정으로부터 칭호와 보수 등 제반 생활에 대한 지원을 제공받았다. 또한 이들은 작품마다 돈을 받는 것이 아니라 고정적인 급여를 받았다. 이후 궁정화가의 개념은 궁정의 전속화가라는 개념으로 정착되었다.

르네상스 이후 매너리즘, 바로크, 신고전주의, 낭만주의 등 근대 전반을 대표하는 대부분의 화가들은 직간접적으로 궁정화가와 연관성이 있었다. 당시의 궁정화가는 최고 권력자들을 든든한 후원자로 둘 수 있는 최고의 기회였다. 궁정화가는 영주나 군주를 위해 봉사하는 것이 의무이기 때문에 길드의 규정을 따르지 않아도 되었다. 따라서 제자나 조수의 고용도 길드의 간섭 없이 마음대로 고용할 수 있었고 창작에도 어느 정도 자유를 보장받았다.

길드가 해체되고 궁정이나 국가에 의한 예술생산의 통제가 붕괴되자 화가들은 치열한 경쟁이 시작되었다. 바사리는

1500년대의 상황에 대해, "요즘 미술가들은 명성을 얻기 위해서가 아니라 배고픔에서 벗어나기 위해 고군분투합니다. 그러다 보면 미술가는 결국 재능을 잃고 사람들의 뇌리에서 사라지게 되지요"라고 기술하고 있다. 이것은 하급의 미술가들뿐만 아니라 엘 그레코같은 유명 화가들도 초창기에는 다 이런 상황에 처할 수밖에 없었다. 따라서 당시의 궁정화가들은 선망의 직업이 될 수밖에 없었다.

유명 화가들의 경우는 교황이나 각국의 왕들이 서로 초빙하기 위해 경쟁적으로 나서기도 하였다. 그렇지만 궁정화가가 안정된 생활을 한 것은 사실이지만 사실상 왕이나 귀족의 하인 신분이었다. 이른바 수석화가로 임명되는 궁정화가는 궁의 내부 장식을 책임지는 중요한 역할을 하였다. 축제와 연극 상연이 있을 때는 얼굴이나 몸에 색칠하는 일을 하기도 하였다. 당시 그러한 임무는 비록 전체적인 일을 다 하지 않고 스케치 정도만 참여할지라도 명예로운 일로 여겨졌다.

대표적인 궁정화가로는 루벤스, 벨라스케스, 푸생 등이 있었지만, 궁정화가들 역시 뛰어난 예술성에도 불구하고 여전히 주문자의 요구에 따라 일해야 하는 제약이 따랐다. 미술가의 지위가 점차 높아지고는 있었지만 아직까지 근대적 예술가 개념이 확립되지 않은 초반기에는 지배계층과 화가의 관계는 지속적인 갈등 관계가 유지되고 있었다.

루벤스같은 화가들도 예외는 아니었다. 그의 작품들이 각국의 왕실에 걸려있었지만 대다수 귀족들은 화가들을 여

전히 무시하였다. 루벤스는 화가 외에도 외교업무를 통해 가톨릭교권의 국가들에게 많은 기여를 하고 있었다. 루벤스가 왕의 부름을 받아 네덜란드에서 중요한 역할을 하고 있었는데, 루벤스가 플랑드르의 한 공작에게 그의 행동의 정당성을 역설하는 정중한 편지를 보냈더니, 막상 그 공작은 그런 말투는 계급이 같을 때만 쓸 수 있는 것이라며 면박을 주었다. 그 고상한 나으리께서는 반박문을 아예 인쇄물로 찍어 돌리기까지 하였다. 화가 난 루벤스는 외교업무에서 손을 떼고 집에 은둔하였다. 루벤스가 가진 당시 가식적이고 권력욕에 가득 찬 귀족들에 대한 반감은 그의 결혼에서도 나타났다. 루벤스가 나이 어린 평범한 중산층 집안의 처녀와 재혼하려고 하였는데, 친구들은 이를 말리며 유서 깊은 귀족 집안의 딸과의 결혼을 권유했다. 루벤스가 두려워 한 것은 '붓을 놀리는 남편을 수치스러워' 할지도 모르는 '귀족 특유의 그 썩어빠진 허세'였다. 루벤스처럼 정치적으로도 인정받는 인물 역시 화가에 대한 사회의 편견에서 벗어나지 못하고 있었던 것이다. 결과적으로 그의 선택은 옳았고 그의 젊은 아내는 루벤스에게 끝없는 영감을 주는 존재가 되었다.

푸생의 경우 우여곡절 끝에 루이 13세의 궁정화가가 되었다. 1630년 후반 프랑스 화가 푸생은 로마에서 조용히 작업을 하면서 살고 있었다. 루이 13세는 푸생에게 조국을 위해 재능을 펼쳐 보이라고 초청장을 보냈다. 푸생이 응하지 않자 당시 프랑스의 실력자인 리슐리외 추기경이 사람을

보내 푸생을 설득했다. 명예보다는 마음이 편해야 한다고 생각했던 푸생은 일년 반을 끌다가 완곡히 거절하였다. 화가 난 밀사는 "왕은 발이 넓으십니다"라고 협박하였다. 즉 로마에 있는 연줄들을 이용해 푸생을 고달프게 만들겠다는 협박이었던 것이다. 결국 푸생은 굴복하고 말았다.

파리로 왔지만 푸생은 비사교적인 성격 때문에 궁정 사람들과 잘 지내지 못하는 경우가 많았다. 제단화, 책표지 디자인같은 잡다한 일까지 도맡았고, 당시 파리에서 이름을 날리던 화가 부에는 푸생을 질투하여 그를 제거하기 위해 온갖 술책을 부렸다. 푸생은 결국 지치고 말았다. 로마에 있는 아내가 아프다는 핑계로 사직하고 로마로 재빨리 도망쳤다.

당시 시대 풍조는 권력을 가진 후원자는 일방적인 지시를 통해 화가들을 다스렸다. 심지어는 그 지시가 청지기를 통해 전달되는 때도 많았는데, 청지기는 상전의 주방에 식량을 공급하는 것과 똑같은 자세로 미술품을 공급하라고 닦달을 했다.

디에고 벨라스케스는 달랐다. 스페인의 왕 펠리페 4세와의 계약 관계를 넘어선 유대감으로 인해 귀족 신분으로 격상되기도 하였다. 1627년 어느 날 스페인 펠리페 왕은 궁정 화가들에게 '스페인에서 벌어진 무어족의 추방'이라는 주제를 놓고 경쟁을 시켰다. 벨라스케스는 이 경쟁에서 승리를 거두었고 왕궁에서 확고한 자리를 굳혔다. 그는 정규 월급과 함께 왕궁 아틀리에, 그리고 의료서비스를 받았다. 게다

가 왕궁 침실의 경호원으로도 임명되었다. 그가 실제로 침실 앞에서 경호를 서면서 왕의 요강을 비웠는지는 알려져 있지 않다. 아마 그의 관직은 실제업무와는 무관한 공식적인 관직에 불과했을 것이다. 그러나 일반적으로 화가가 오를 수 있는 최고의 지위는 군주의 시종이었기 때문에 벨라스케스의 위상은 화가로서 최상의 위치였다.

궁정화가로서 벨라스케스 역시 엄격한 규정을 따라야 했다. 당시 궁정의 스타일은 구태의연한 것으로, 중요한 것은 인간 자체가 아니라 그 사람이 가진 지위였다. 벨라스케스는 그러한 규칙을 따르지 않고, 당시 세비야에 떠돌던 유명 화가들의 복사본을 보며 기법을 익혔으며 카라바조의 예술에 심취하였다. 카라바조의 힘찬 사실주의 기법과 명암대조법을 익혀 자신만의 독창적인 화법을 개발했기 때문에 당시의 궁정화가들과 많은 마찰을 일으키기도 하였다.

기법적으로나 양식적으로도 시간이 갈수록 정체된 궁정예술은 18세기 중반에 이르러서는 거의 사라지게 되었다. 궁정적 전통과는 또 다른 예술 방식을 미술가들이 모색하였기 때문이었다. 귀족의 이상적인 생활을 표현하고 궁정적 목적에 봉사하는 예술은 진부한 것으로, 특히 귀족계급이 시민계급에게 완전히 밀려나면서부터는 장식 대신에 표현을 추구하는 예술 경향의 변화가 나타나기 시작하였다.

이성을 따르라!

모든 것을 뒤집자! 똑똑한 나만 빼고?

18세기에 프랑스를 중심으로 등장한 계몽주의는 새로운 시대의 지식이었다. 이것은 과학적 사유를 기반으로 하는 것으로 과거의 전통에 상관없이 모든 의문에 이성을 적용한다. 세상의 모든 의문은 언젠가는 다 밝혀지는 것으로, 지식만이 모든 의문을 해소할 수 있다는 자신감이 바로 계몽주의인 것이다. 자연과 정신을 탐구한 결과를 세상에 퍼뜨리는 궁극적 이유는 최종적으로 전 인류를 합리주의와 인도주의에 바탕을 둔 하나의 정신으로 통합하는 데 있다. 언어, 민족, 풍습, 종교가 만들어내는 깊은 골은 옛날 이야기가 되어버린 것이다.

이성을 강조하는 계몽주의는 합리성을 이야기하지만 한

편으로는 이성을 과장하는 측면도 있었다. 인간의 이성적인 능력은 수천 년 동안 별 변함이 없었는데 사람들이 갑자기 이성적인 존재가 되고 훌륭한 사람이 될 수 있을까? 그러나 계몽주의 지식인들은 지식이 있으면 무엇이든지 해낼 수 있다고 믿었다. 그들은 사람들에게 행복을 가져다 줄 수 있는 사회를 만들려고 노력했고 인간의 진보를 확신했다. 특히 중요한 것은 모든 인간은 평등하다는 생각이었다.

계몽주의를 가장 완벽하게 체득하고 구체화한 인물이 볼테르다. 볼테르는 《역사와 비판사전》이라는 책을 쓴 피에르 벨의 사상을 대중적으로 전파하였다. 벨의 주장은 간단했다. '창세기'는 한 가지는 맞다. 신은 우주를 정말 창조했다. 하지만 어떻게 만들었는지는 아무도 모른다. 신은 우주의 법칙, 다시 말해서 자연과학의 법칙에 따라서 움직이도록 정해 놓았다. 신이 그 법칙을 어지럽힐 이유가 없다. 이것이 바로 이신론으로. 이성을 신봉하는 사람을 위한 종교다. 그리고 제례라든가 기도, 촛불같은 것은 버려라. 두려움도 잊어라. 그리고 오직 신부, 수도사, 주교, 교황 좋은 일만 해주는 교회가 부리는 협잡을 똑바로 응시하라는 것이다.

볼테르는 벨의 가르침을 이어받아 대중을 선동하였다. 그는 온갖 수단과 매체를 닥치는 대로 이용했으며 대중교화를 위한 수단으로 소설을 썼다. 그는 소설에서 현실이 아닌 마치 먼 나라의 일을 다루는척하면서 당시의 사회 현실을 날카롭게 비판했다. 그의 소설에는 긍정적인 측면은 거의

없었고, 온갖 약점을 들추어내고 집요하고도 대담한 공격을 퍼부었다. 세상의 불의, 자의적인 법집행, 신뢰할 수 없는 증인, 고문, 혼인법, 결혼을 파탄으로 이끈 부녀자에 대한 야만적인 처벌, 비정상적인 성관계에 대한 복수 등을 비롯해, 인간의 거친 행동과 포악함, 어리석음, 신앙이나 전통에 따라 뿌리 깊게 박힌 고정 관념 등이 공격의 대상이었다. 볼테르의 방식은 많은 사람들에게 공감을 불러일으켰으며 수많은 추종자들을 양산하였다.

볼테르의 주요 공격대상은 교회와 정부였는데, 사람이 사람한테 비인간적인 짓을 하는 이유는 바로 몹쓸 교회 때문인 것이다. 정부도 마찬가지인데 정부도 합리적으로 통치를 하여야 하는데 그렇지 못하다는 것이다. 볼테르의 과격한 행동은 젊은 시절의 한 사건에서 기인한다. 청년시절에 볼테르는 지체 높은 귀족의 심기를 건드리는 말을 하였다가 귀족의 하인에게 얻어맞았다. 열이 받은 볼테르는 하인의 귀족에게 결투를 신청하였다가 바스티유 감옥으로 끌려갔고 국외 추방 명령을 받은 것이다.

계몽주의의 궁극적인 목적은 과거의 권위와 전통을 붕괴시키고 이성에 바탕을 둔 새로운 세계의 건설이었다. 미국의 독립전쟁과 프랑스의 시민혁명은 계몽주의의 영향이었다. 이 두 곳에서 절대주의가 붕괴되자 급진적인 민주주의가 서구 세계에 자리를 잡게 잡았다. 영국을 기점으로 한 세계의 유럽화, 프랑스혁명이 전파한 각국의 시민혁명, 미국, 프로

이센 그리고 러시아 등 새로운 열강의 탄생이 나타났다.

근대 계몽사회가 만든 최고의 결과물은 프랑스혁명이었다. 프랑스 혁명은 루소와 볼테르를 비롯해 18세기의 철학적 세계관을 예비한 백과전서파로부터 정신적인 토양을 얻었다. 디드로, 달랑베르, 몽테스키외 등이 백과전서파였는데 루소와 볼테르 역시 중심적 역할을 하였다. 이들 '백과전서파'들은 이미 '국가와의 계약이 국가형성의 기초'라는 주장을 국민주권의 이상으로 삼았다. 따라서 프랑스혁명은 시민, 상인, 법률가, 정부 관리 등 '제 3계층'에 의해 주도될 수밖에 없었다. 세습귀족과 성직자들의 제 1, 2계층은 세금부담이 적었고 각종의 특권을 누리는 계층이었다. 제 3계층은 신분상의 구분은 있었지만 일종의 엘리트 계층으로 농민이나 수공업자 계층과는 구별되는 계층이었다. 제 3계층이 주도하고 하층민들이 이어서 가담한 프랑스혁명은 시민혁명으로 진행되었고 시민사회가 세상을 지배하는 혁명이었다. 결과는 봉권 권력의 제거, 조세부담의 형평, 시민들의 공직 진출 허용, 인권선언으로 나타났다. 특히 인권선언은 평등과 개인의 자유, 사유재산 보호와 압제에 대한 저항권 및 국민의 주권을 명시했다.

프랑스혁명의 직접적인 유산은 민족주의에 반대하여 개인의 권리와 대의제를 추구하는 자유주의였다. 19세기 유럽 정치사는 민족주의와 자유주의라는 이 두 사상이 경쟁하는 용광로였다. 민족주의는 20세기 들어 전체주의로 전환

되면서 제국 간의 투쟁을 불러왔고, 자유민주주의 혁명은, 전쟁과 민족주의를 바탕으로 한 국가들 간의 경쟁으로 인해 이름만을 남기고 사라지게 되었다. 그러나 혁명을 통한 시민계급의 약진은 향후 현대 사회 전반에 영향을 끼쳤으며 직접적은 아니지만 문화예술의 흐름을 뒤바꾸는 계기가 되었다.

혁명의 유산들─그림으로 기록되다

계몽주의의 결정체인 프랑스혁명은 그저 그런 식으로 끝난 것은 아니었다. 프랑스 혁명은 보편 이성에 대한 백과전서파의 확신이었고, 인간과 시민의 권리에 대한 인류의 열정이었다. 특히 지식인들에게는 끼친 영향은 엄청난 것이었다. 영국의 시인 윌리엄 워즈워스의 회상에 따르면 그것은 천국이 찾아온 느낌이었고, 독일의 철학자 칸트는 "공변된 문제를 다스리는 임금의 자리로 이성이 올라선 것"이라 했다. 당시 마흔이었던 괴테는 희열을 느꼈으며, 영국에서는 프랑스혁명을 본받아 정치 개혁이 진행되었다.

혁명은 예술에도 영향을 미쳤는데 문학, 회화, 조각, 음악을 관장하던 기존의 아카데미는 다섯 개의 전문 아카데미로 개조되어 지금까지 이어지고 있다. 왕립도서관은 국립도서관으로 재편되었고 음악원이라는 새로운 교육 기관이 만들어져 모든 분야의 음악인을 국가 예산으로 양성했다. 예

술이라고 하는 혁명가들의 마지막 관심사는 축제를 통해 대중의 신명을 창조하는 차원으로 연결되었다.

프랑스 혁명을 전후로 예술가들과 감상자들은 작품에 도덕적 교훈을 요구하고 정치적 주장을 제기하기 시작했다. 예술은 미적 만족이나 오락을 제공하는 것이 아니라 더 높은 이상을 보여주어야 했다. 이러한 예술적 자극은 역사적인 인물이나 사건을 통해 표출되었는데, 특히 고대 그리스로마의 일화가 선호되는 주제였다. 이 모두는 엄격하고 짜임새 있는 구성, 명료한 윤곽, 그리고 선이 부각되는 양식으로 표현되었는데, 색채가 주는 감각적 효과는 사라지게 되었다. 이러한 예술양식이 신고전주의였다.

바로크와 상대적인 의미로 지칭되는 신고전주의는 혁명을 대표하는 미술사조였다. 서양에서의 고전적 전통은 완벽한 상태를 의미하는 고대 그리스로마 문명을 본받는 것인데, 15~6세기 르네상스가 가장 대표적인 고전주의이고, 바로크와 로코코에 반발한 17~8세기의 고전주의는 후에 '신고전주의'라는 명칭이 붙여졌다. 따라서 신고전주의 양식에 강력한 영향을 준 고전은, 고대로부터 직접 유래한 것일 뿐만 아니라 르네상스와 17세기를 거치면서 여과된 것이기도 하다.

신고전주의의 특징은 절도와 이성이다. 바로크의 지나친 호화스러움을 배격하면서 미술에 대한 고전법칙을 충실하게 따르는 것이다. 바로크적 미가 삶의 감미로움에 자신을

맡긴 귀족들의 취미 속에서 존재 이유를 찾았다면, 신고전주의의 엄격한 논리는 그 당시에 부상하고 있던 부르주아의 전형적인 특성인 이성, 규율과 계산 가능성이라는 합리성의 신앙을 강조하는 것이었다.

자크 루이 다비드는 프랑스 혁명직전에 로코코 화풍과 결별한다. 그리고 프랑스 왕실의 주문을 받아 제작된 〈호라티우스 형제의 맹세〉에서 과거 고전주의 화풍에서 강조되던 엄격한 형식을 다시 도입하였다. 다비드는 영웅주의와 애국적인 자기희생이 결합된 사건을 선택했다. 호라티우스 세쌍둥이 형제는 기원전 7세기 당시 소규모 도시국가에 불과하던 로마에 살고 있었다. 당시 로마의 국경지대는 분쟁이 끊이지 않았는데, 이웃한 알바롱가왕국과는 잦은 분쟁으로 전쟁을 치를 상황이었다. 이 갈등을 해소하기 위해 양쪽 국가는 승부를 가릴 세 명의 용사를 각각 선출하기로 합의했다. 로마 쪽은 호라티우스 삼형제와 알바 쪽은 쿠라티우누스가의 삼형제가 뽑혔다. 그런데 문제는 호라티우스가의 형제 중 하나가 쿠라티우누스 가문의 딸과 결혼한 사이였고, 반대로 쿠라티우누스가의 형제 중 한명이 호라티우스가의 딸과 약혼한 사이였던 것이다.

다비드는 가문에 얽힌 가족들의 복잡한 감정은 뒤로 하고 삼형제가 아버지에게 드리는 맹세를 부각시켰다. 개인의 비극보다는 국가에 대한 봉사가 우선하는 것으로 이것은 프랑스 왕실에 충성을 맹세하는 의미였다. 그러나 프랑스

혁명의 시기에 이 그림은 반대 방향으로 흘러가 공화정을 갈구하는 시민들의 마음을 대변하는 것이 되었으며 혁명의 상징물로 추앙받기에 이르렀다.

〈호라티우스의 맹세〉에는 도전적이고 자신감에 넘치는 남자들과는 달리 불가피한 상황 속에서 체념을 의미하는 고개 숙인 모습의 여자와 아이들이라는 분명한 대조를 보여주고 있다. 한 쪽은 능동적인 다른 한쪽은 수동적이지만 양쪽은 모두 절제된 모습이다. 남자들은 흥분해서 소리 지르지 않으며 여자들은 울지 않는다. 격렬한 감정은 표출하는 것보다 암시하는 것이 더 나은 것이다. 이것이 바로 빈켈만이 고전미술의 가장 중요한 특성이라고 강조했던 바로 그 절제이다. 이로서 다비드는 신고전주의를 대표하는 화가가 되었다.

다비드는 아주 정치적인 인물이었다. 프랑스 혁명에 동조하여 1792년 국민의회 의원이 되었고 1793년에는 자코뱅파의 국민의회 의장에 취임하여 본격적으로 정치를 시작하였다. 그의 그림들은 정치적 행위가 열정적이고 도덕적이어야 함을 보여주었으며 〈마라의 죽음〉은 그의 정치적 의도가 잘 드러나는 작품이었다. 프랑스 혁명이 무산되고 나폴레옹이 집권하였을 때 다비드는 재빠르게 나폴레옹에 접근하였다. 나폴레옹은 '궁정 수석화가'라는 지위를 다비드에 수여했고, 이에 다비드는 비굴하게 굽실거리면서도 최상의 전문가다운 솜씨를 발휘하였다. 나폴레옹과 다비드의 대화

에서 우리는 예술적 경지에 다다른 다비드의 능수능란 처세술과 진정한 아부를 배울 수가 있다.

> "(나폴레옹) 미술관 이름을 뭐라고 지어야 할 것 같소? (다비드) 대관식 기념미술관은 어떨까요? (나폴레옹) 아니야. 다비드미술관이 좋아. 루벤스 미술관도 있잖소. 그러니까 이곳은 다비드 미술관이오. (다비드) 그렇지만 방금 말씀에는 큰 차이점이 있습니다. 왕비이던 메디치가의 마리보다 루벤스가 더 뛰어난 화가로 알려져 있는데, 소인은 일개 화가일 뿐 나폴레옹 황제께서 훨씬 더 훌륭하십니다."

다비드의 위험한 줄타기는 계속되었다. 나폴레옹을 쫓아낸 부르봉 왕가에 충성을 맹세하게 되는데, 다시 복귀한 나폴레옹에게 재빨리 머리를 조아렸다. 나폴레옹이 다시 쫓겨나자 처세의 달인 다비드도 어쩔 수 없이 브뤼셀로 추방되어 쓸쓸하게 생을 마감할 수밖에 없었다. 정치가로서는 모르겠지만 화가로서 그의 활동은 제자인 장 도미니크 앵그르에게 계승되어 19세기 중반까지 프랑스에서 고전주의가 찬란한 꽃을 피우게 만들었다.

프랑스혁명이 정치적 이념을 달리한 정파들 간의 투쟁으로 변질되면서 비극으로 치달았고, 그러한 혼란기를 평정한 나폴레옹이 등장하였지만(헤겔은 그를 절대정신이라고 불렀다) 그는 영웅이 아니라 폭군으로 변해갔다. 결국 영국에 패해 추방되는 나폴레옹의 몰락은 혁명정신의 몰락으로 이

어져 많은 지식인들과 시민계급을 공허와 상실에 빠지게
만들었다.

이러한 상황에서 신고전주의를 뒤이어 등장한 낭만주의
는 저항과 슬픔에서, 사회적 위기 상황에서, 그리고 개개인
에게 닥친 충격의 틈바구니에서 태어났다. 낭만주의는 따라
서 혁명의 실패에 대한 보상으로 상상 속에서라도 대안의
제국을 건설하고자 하는 열망이었다. 따라서 낭만주의 옹호
자들은 급진적이고 자유로운 성격을 띠는 만큼이나 보수적
인 성격, 심지어는 수구적인 성격도 보여주었다.

현실에 대한 체념과 분노 때문에 나타난 낭만주의는 다양
한 계층으로 전파되었다. 보들레르처럼 부르주아 체제에서
버림받은 '상실감'에 젖은 예술가들, 과거의 봉건시대를 그
리워한 구체제의 생존자들, 프랑스에 침략당해 자유를 상실
한 독일인들과 스페인사람들, 심지어 상대적으로 안전한
땅에 있었지만 혁명적 이상의 실패에 정신적으로 충격 받은
시인 윌리엄 워즈워스를 비롯한 영국의 자유주의자들도 낭
만주의의 영향에서 벗어날 수 없었다. 낭만주의의 시대정신
은 워즈워스의 친구 토마스 눈 탈퍼드가 언급한 "음울한
상상력을 키우며 위대한 시의 시대를 우리에게 안겨준 보편
적 가슴의 표현"으로 시대의 상징이 된 것이다.

낭만주의에 대한 정의는 여러 군데서 나타난다. 평론가
슐레겔 형제는 낭만주의 시에 대해 "만인을 위한 진보적
성격을 띤 시"라고 언급하였다. 낭만주의는 이전의 특수한

계층에만 한정된 시의 개념을 대중적으로 확산시켰다고 강변하였다. 소설가인 슈탈부인은 '기사도 정신과 기독교 정신으로의 회귀하고자 하는 향수'로 정의하였고, 보들레르는 낭만주의를 곧 근대예술로 정의하고, "예술에 적용할 수 있는 온갖 수단으로 표현된 친근감과 영성으로 가득찬 색 그리고 무한을 향한 열망"으로 정의하였다. 다양한 해석이 낭만주의를 설명하였지만 무엇보다도 뚜렷한 것은, 낭만주의 예술가들은 반항적이고 소외되어 고통 받는 사람들로 비춰진 것이었다.

화가 외젠 들라크루아는 위대한 미술의 혁명가 중의 한 사람으로 풍부하고 다양한 감정을 지닌 복잡한 인물이었다. 그러나 그 자신은 반항아로 간주되는 것을 별로 좋아하지 않았다. 특히 그는 다비드의 제자인 앵그르의 신고전주의에 반대하는 구심점이었는데, 그 이유는 그가 아카데미의 기준에 반대했기 때문이었다. 그는 대상의 정확한 모사에 반대했는데, 특히 그리스로마 조각상의 모사뿐만 아니라 그리스로마 사람들에 대해 말하는 것조차도 못 견뎌 했다. 그는 회화에 있어서 소묘보다는 색채가, 지식보다는 상상력이 훨씬 더 중요하다고 생각했다.

들라크루아의 복잡한 성격은 자신이 낭만주의자라는 꼬리표 자체도 부담스러워 했다는 것이다. 그가 1822년 살롱전에 출품한 〈단테의 조각배〉는 새로운 화풍의 진수를 담아 낸 작품으로 낭만주의의 대표작이다. 대담한 구도, 극단적

인 감정, 과장된 자세, 강렬한 색조로 요동치는 스틱스 강을 건너는 천재 시인 단테와 그의 조상 베르길리우스의 모습을 담고 있다. 저주받은 영혼들이 그들을 공격한다. 천재는 공격받지만 모든 것을 초월한 모습이다.

프란시스코 고야의 〈1808년 5월 3일〉은 무고한 시민들이 총살당하는 장면을 묘사한 그림이다. 총살은 한 밤중까지 계속되었는데 수백 명의 민간인이 처형당하는 모습을 그렸다. 이 그림에서 하얀 셔츠를 입은 사내는 항복이라도 선언할 듯이 겁에 질린 눈빛이다. 하지만 얼굴을 감춘 총살 집행자들은 피로 물든 시체더미에 시체를 더하려 할 뿐이다.

천재와 영웅, 투쟁 등 고전주의와 낭만주의는 소재에서도 많은 유사점을 보인다. 하지만 낭만주의 그림은 양식적인 틀을 벗어나 내면에 관심을 보였다. 고야의 〈사트루누스〉는 그가 점점 내면의 세계로 빠져드는 것을 보여주는 작품으로, 상상의 세계에서나 있을 법한 괴물들이 득실대는 그림이다. 그림 속의 인물은 과거의 신이나 영웅처럼 인간의 본보기가 아니라 자신의 자식까지 잡아먹는 괴물이었다.

영국의 화가 터너는 인상주의 화풍이 등장하기 이전에 유사한 화풍을 선보였다. 기존의 화가들이 돈벌이에 급급하여 풍경화를 그렸다면, 터너는 풍경을 회화의 주제로 삼았다. 터너는 빛으로 가득차고 눈부신 아름다움을 지닌 환상세계를 그렸지만, 그것은 정적인 세계가 아니라 동적인 세계였으며 단순한 조화의 세계가 아니라 현란하고 화려한 세계였다.

터너의 바다 풍경화 〈눈보라-항구어귀에서 표류하는 증기선〉은 화가의 천재적 재능, 즉 자연을 보는 독특한 시각을 보여준다. 한 친구가 그의 어머니도 그 그림에서 바다에서 만난 폭풍우를 떠올렸다고 말하며 터너를 칭찬하자, 터너는 통명스레 "자네 어머니도 화가인가?"라고 되물었다. 사실상 터너는 자신의 그림을 누구에게도 이해받고자 하는 마음은 없었다.

낭만주의의 핵심 주제는 고독한 의식과 광활한 자연 사이의 반향같은 것이었다. 이러한 연관성은 일반적으로 '분위기'로 설명된다. 명료하지 않고 흐르는 듯한 분위기가 시적인 것으로 간주되는 것이다. 터너는 대상의 윤곽을 확정짓는 수단으로서의 선을 과감하게 포기하고, 형태를 색채를 통해 해체함으로써 동시대인들을 깜짝 놀라게 만들었다. 그림에 묘사된 자연의 빛과 구름, 그리고 물은 역동적으로 연출하는 소용돌이로 변모한다. 소용돌이치는 듯한 이러한 광경은 윤곽이 모든 대상들과 마찬가지로 인간의 형태까지도 집어삼켜버리고 만다. 그렇게 함으로써 터너는 낭만주의의 심장을 명중시킬 수 있었다.

자연에 대한 객관적인 재현이 아니라, 자연이 화가나 관찰자에게 환기시켜주는 느낌을 중시하는 화풍은 독일의 낭만주의자인 카스파르 프리드리히에게서도 나타난다. 프리드리히의 풍경화는 슈베르트의 가곡을 통하여 우리가 보다 친숙하게 알고 있는 당시의 낭만적 서정시의 분위기를 반영

하고 있다. 그의 〈실레지아 산악 풍경〉은 그 발상에 있어 시와 가까운 중국산수화의 정신을 상기시키기까지 한다.

아카데미 화가

근대에 궁정 화가들 외에 주요 작가의 집단은 아카데미이다. 아카데미는 이전의 공동 작업장이나 도제식 교육이 아닌 실제적인 경험 이전에 추상적인 디자인 원칙들부터 교육하는 곳이었다. 특히 바로크 시대에 예술 수요가 왕실로 집중되면서, 왕의 보호를 받는 아카데미는 예술 생산, 예술가 교육 양면에 걸쳐 막강한 권력을 휘둘렀으며, 예술의 중심지가 되었다.

아카데미라는 말은 플라톤이 그의 제자들을 가르쳤던 올리브숲 이름에서 나온 말로, 후에는 지혜를 추구하는 학자들의 모임을 가리키게 되었다. 이러한 아카데미가 점차 학생들에게 미술을 가르치는 기능을 맡게 된 것은 16세기부터 시작하여 18세기에 걸쳐 확립되었다.

16세기 피렌체의 미술가 사설 교육기관에 기원을 두는 아카데미는, 17세기 프랑스에서 문학, 미술, 음악 등 분야별로 아카데미가 설립되었다. 아카데미는 길드보다 훨씬 일사불란하고 장기적인 인력 동원 체제가 요구되었다. 베르사유궁전같은 거대한 건축 작업에는 한 나라의 예술가들이 총동원되기도 하였다.

아카데미 교육의 확립은, 길드에 속한 공방의 작업장에서 이루어지던, 안료를 갈고 윗사람들을 도와가면서 직접적인 기술을 전수받던 방식에서 탈피하여 전문적인 교육이 가능하게 된 것이다. 아카데미 교사들은 당대의 유명 화가들이었고, 아카데미가 국가의 기관이 됨으로써 길드와는 다른 공인된 정통성을 인정받았다.

아카데미 미술가들에게는 공적인 칭호, 연금, 국가 예술 사업 참여 같은 많은 특권이 주어졌지만 그 대신 미의 규범이며 작품의 세부 사항까지 일일이 감독을 받아야 했다. 아카데미를 통해 미술가들의 지위가 상승되었지만 완전히 자율성을 가진 것은 아니었다. 아카데미의 미술가들은 국가의 충성스러운 직원일 수밖에 없었기 때문이었다. 이러한 아카데미는 자연스럽게 화가의 지위를 상승시켰으며 '이상적인 미'를 추구한다는 학적인 개념도 도입하였다. 이것은 예술의 교육적 기능을 확대시키는 것으로 꽃, 벽화, 인물 등 자신의 장르를 가진 화가들의 전문화가 이루어졌다.

아카데미가 가장 활성화된 곳은 파리였다. 1648년 파리에 왕립 회화·조각 아카데미가 처음 문을 열었다. 프랑스 문학 아카데미가 창설된 지 13년 후의 일이었다. 프랑스의 미술 아카데미는 막강한 영향력을 가지고 있다. 왕실과 귀족들의 미술품 주문을 전담 관리하고, 살롱에서 전시를 주관하는 등 미술계 전반을 관장하는 역할을 하였다. 아카데미의 설립과 함께 기존의 교육 체제도 변화를 맞게 되었다.

과거에는 미술가 지망생이 대가 밑에 도제로 들어가 공부했지만, 이제 모든 이론과 실무교육은 개인교습 형태로 아틀리에에서 진행되었다.

아카데미에서는 교육뿐만 아니라 연구도 함께 이루어졌으며 재료를 준비하는 기초교육 과정은 생략되었다. 따라서 아카데미 신입생들은 입학하기 전에 다른 곳에서 붓이나 끌을 다루는 법을 배워야 했다. 아카데미에 합격한 미술가 지망생들은 수업료를 내고 그림을 배웠다. 교과 과정은 유명화가들의 작품들을 모사하는 것에서 시작하여 석고 데생, 누드 모델을 그리는 법을 배웠다. 그러나 18세기말까지 여성을 모델로 하는 것은 금기시되었기 때문에 누드 모델은 당연히 남자였다(곤란한 문제라도 생길 수 있기 때문이다). 또 학생들은 시험을 통해 평가를 받았고 성적이 우수한 학생들은 경연대회에서 메달을 수상하기도 하였다.

아카데미 교과 과정에는 이론 수업과 세미나 과정도 있어 미술 이론 교육에도 도움이 되었고, 그 외에도 다양하고 폭넓은 교육의 기회가 제공되었다. 특히 세미나 과정은 미술가들뿐만 아니라 잠재 고객들에게도 아름다움의 이상을 제시해주었다는 점에서는 아카데미의 궁극적인 목표를 보여주는 것이었다. 또한 아카데미는 미술가라면 반드시 숙지하여야 할 원칙들을 제시했고, 만일 그 원칙들을 따르지 않는다면 작품 판매에 지장을 받기도 하였다. 그런 규제들은 나중에는 미술가들의 창작에 제한을 두는 걸림돌로 작용했고 후일 아

카데미 폐지를 주장하는 목소리를 불러 오기도 하였다.

예를 들어 아카데미는 오로지 고상한 그림들만을 고집하여 비천하거나 해학적인 것은 그리지 못하게 하였다. 르 브룅은 푸생의 작품 〈우물가의 레베카와 엘리에제르〉에 대한 비평을 하면서, 푸생이 낙타를 그리지 않은 것에 대해 칭찬을 하였다. 르 브룅의 주장은 낙타가 호기심이 많고 천한 동물이기 때문에 그림의 품격을 떨어트린다는 것이다. 그러나 이 작품은 낙타가 등장하는 이야기가 중요한 것인데, 아카데미에서는 이야기의 내용이 달라지더라도 그림에 대한 엄격한 기준을 내세웠다. 르 브룅은 이탈리아 화가 카라치의 〈탄생〉을 언급하면서 비천한 동물인 당나귀와 소가 중요한 위치에 배치되었다고 비판했다.

아카데미의 또 다른 문제점은 아카데미가 지나치게 옛 거장들의 위대함을 강조하는데 역점을 두었다는 것이다. 바로 이 사실들이 후원자들로 하여금 당시 생존해있는 화가들에게 그림을 의뢰하기 보다는 거장들의 작품을 구매하도록 만들었다. 이에 대한 대책으로 아카데미는 파리에서 처음으로 회원들의 작품을 매년 전시하기로 계획하였다. 이후 런던에서도 그러한 전시회가 연이어 개최되었다. 오늘날 화가와 조각가들이 비평가들의 관심을 끌고 구매자를 찾기 위해 전시회를 여는 것은 당연한 일이다. 또 그것을 위해 작품을 주로 제작한다는 것이 당연한 일로 받아들여지지만, 당시로서는 그러한 계획은 굉장히 획기적인 것이었다. 그러

한 연례 전시회들은 상류 사교계에 화젯거리를 제공해주는 사회적 행사였으며, 미술가들에게 명예를 가져다주기도 혹은 빼앗기도 하는 것이었다.

아카데미 회원들이 누리는 혜택뿐만 아니라 아카데미의 미술계 독점은 많은 화가들의 반발을 불러왔는데, 아카데미를 통해 유명 화가로 성장했던 다비드까지도 동참하였다. 아카데미는 소재를 가지고 작품의 가치를 판단할 뿐만 아니라 화가들의 순위도 정하였다. 풍경을 그리는 화가는 사물을 그리는 화가보다는 우월했고, 움직이는 동물을 그리는 화가는 움직이지 않는 정물을 그리는 화가보다 우월하고, 신의 가장 완벽한 피조물인 인간을 그리는 화가는 다른 그림을 그리는 화가보다 우월한 것이었다. 이제 화가들은 서열이 매겨져 초상화가와 풍경화가는 이류로 취급받고 역사화가는 일류로 대우받았다.

따라서 화가들은 자신의 분야와 관계없이 역사화가로 인정받고 싶어 했다. 루이 14세의 초상화가 리고는 1687년에 초상화가로 아카데미 회원이 되었지만, 역사화 부문의 회원이 되고자 역사화가로 1700년에 아카데미에 재가입하였다. 이후 리고는 부교수, 교수를 거쳐 마침내 아카데미 학장자리를 차지하게 되었다. 그 사이 그는 국왕에게서 인정을 받았고 작위까지 받았다. 이러한 아카데미의 국가 기관화는 그 영향력 때문에 이탈리아와 영국, 스페인에도 도입되었고, 이제 아카데미는 전 유럽을 대표하는 화가들의

기관으로 자리 잡았다.

특히 18세기 프랑스에서 개최된 미술전람회는 주로 살롱에서 열렸는데, 살롱에서는 단지 아카데미 회원들만 전시할 수 있었다. 그렇지 않은 화가들은 훨씬 격이 떨어진 전시장에서 전시를 하여야만 했다. 다비드 역시 아카데미 출신으로, 당시 파리에 있었던 가장 중요한 예술무대이며 정기적으로 전시회가 개최되던 '살롱 카레'에서 명성을 떨쳤다. 다비드는 역사적인 주제를 거대한 화폭에 담는데 발군의 재주를 보였는데, 나중에 왕까지도 그의 열성팬으로 만들었다. 살롱전을 열 때마다 그의 그림 앞에 꽃을 놓는 관람객이 많아졌고 그 수도 점차 늘어났다. 여자들은 그의 그림에 등장하는 로마의 여인들이 입었던 드레스와 머리 모양을 흉내 냈고, 남자들은 로마식으로 머리를 짧게 잘랐다. 그의 작품은 그야말로 유행을 선도할 정도로 영향력이 있었다.

그러나 프랑스 혁명 이후 전시장은 모든 화가들에게 개방되었고, 궁정과 귀족 및 금융자본가에 의한 미술시장의 독점과 아카데미의 독재도 종지부를 찍게 되었다. 특히 혁명에 적극적이던 다비드는 노골적으로 아카데미의 진부한 교육과정에 반기를 들어 혁명정부로 하여금 자신이 몸담고 있었던 아카데미를 탄압하게 만들기도 하였다.

영국의 풍경화가 터너는 아카데미를 통해 명성을 떨쳤지만 다비드와는 다른 길을 걸었다. 오스카 와일드는 "터너 이전에는 런던에 안개가 없었다"라고 하였고, 터너의 추종

자 존 러스킨은 "그는 자연에서 섬세함과 장엄함, 충만함과 공간감, 그리고 신비함을 보았다"라고 이야기하였다.

터너는 15세 때 런던의 왕립미술아카데미에서 미술공부를 시작했고, 24세 때는 아카데미의 특별 회원이 되었으며, 1802년에는 정회원이 되었다. 터너는 가난 때문에 화가가 될 생각이 없었다. 그러나 그의 뛰어난 그림 솜씨는 아버지의 이발소에서 손님들의 초상화를 그리면서 주변에 퍼져나갔다. 터너가 숭배 했던 클로드 로랭 역시 가난 때문에 파이를 만드는 제빵업자로 일했던 기록이 있다. 바로크의 대표적인 화가 로랭은 푸생과는 달리 고전 유물보다는 자연 그 자체에 관심이 있었다. 새벽녘과 석양의 고요한 빛에서 영감을 받은 로랭의 풍경화에 터너는 깊은 감명을 받았다.

당시 15세의 터너는, 런던에서 전시되고 있던 로랭의 그림을 보하면서 감격에 겨운 듯 눈물을 글썽이고 있었다. 마침 그 전시의 기획자가 터너에게 이유를 물었고, 터너는 '이와 같은 그림은 도저히 그릴 수 없을 것 같아서입니다'라고 대답했다. 그 모습에 감명을 받은 신사는 터너가 로랭의 방식을 모방하여 그린 수채화를 거액을 주고 사주었다.

이발사 아버지의 헌신적인 노력으로 터너는 아카데미 회원이 되었고 상류층과 교류할 만큼 유명해졌지만 신분상의 콤플렉스는 계속 남아 있었다. 그는 자신의 사생활에 대해서는 일절 함구하였고, 인색하며 에티켓을 지키지 않는 기

인이었다. 로랭의 풍경이 너무도 완벽하게 꾸며져 있어 감히 그 땅을 밟을 엄두조차 나지 않는 그림이었다면, 터너에게서는 완성된 그림의 결과가 중요한 것은 아니었다. 그는 후기에 이르러 회화를 생동감 있게 펼쳐지는 과정으로 인식하였고, 태양, 구름, 증기, 안개, 연기 등과 같은 모든 자연현상의 빛을 예술적으로 형상화하는데 몰두했다.

터너 역시 회화의 장르에 대해 서열을 정하는 아카데미의 전통에는 불만을 품었다. 그는 풍경화에 전념하면서 풍경화도 정신적인 의미가 담겨진 그림이라는 것을 보여주려고 하였다. 감성적 색채에 호소하는 방식을 택한 터너의 풍경화는 점차 추상적으로 변해 갔다. 터너는 어떤 대상을 그대로 묘사해야 한다거나 인식 가능한 것을 묘사해야 한다는 강박관념을 버린 것이다. 이미 후기의 터너는 아카데미의 규칙을 벗어나 있었다. 그렇지만 그의 작품 판매는 점차 떨어지기 시작했고, 수집가와 일반대중에게서 냉담한 반응을 얻을 뿐이었다.

아카데미의 태생 자체가 왕실이나 국가에 종속된 기관이고 따라서 이전까지 없었던 정치적인 입장을 대변하는 단체로 전락할 수밖에 없었다. 또한 아카데미의 전시회는 작가들의 작품성보다 대중의 감각적인 취향을 맞추려고 하였다. 새로운 모험보다는 극적인 작품들이나 또는 화려하고 가식적인 작품들이 선호를 받는 것이었다. 따라서 주제나 소재들이 한정되었고, 오늘날 보면 당시의 작품들은 비슷비슷할

뿐 개성이 없는 작품들이 대부분이다.

16세기에서 18세기에 이르기까지 미술 아카데미의 설립이 미술가들의 오랜 투쟁 끝에 얻은 결과물이었다면, 18세기 말에 사정은 근본적으로 변했다. 궁정의 주문자가 없어지고 미술시장이 형성되면서, 아카데미가 중심적인 교육기관이자 문화 정책의 핵심기관이 되었다. 하지만 그와 동시에 미술가들은 아카데미를 점차 속박하는 기관으로 인식하게 되었다.

아카데미를 반대하면서 미술가들은 조형예술에 새로운 추진력을 얻게 되었는데, 아스무스 야코프 카르스텐스는 전통적인 아카데미 교육에 대한 의구심을 가졌지만, 자신의 전시회가 성공한 덕에 베를린 예술 아카데미 교수가 되었다. 1792년 정부의 장학금으로 로마에 간 후 그는 아카데미와 연락을 끊었다. 그는 아카데미 책임자에게 편지를 쓰면서 자신에 대한 정부의 지원을 당연한 것이라 주장했다. 자신은 베를린 아카데미가 아니라 인류전체에 소속되어 있기 때문에, 다만 저는 작품에 최선을 다할 뿐이며 자신의 능력은 오로지 하느님에게서 받았다고 큰 소리쳤다. 카르스텐스는 천재인양 행동했으며, 그가 사회에 의무를 지는 것이 아니라 사회가 그에게 의무를 지고 있다고 생각하였다. 이것은 카르스텐스는 혼자만의 생각이 아니라 당시 많은 예술가들과 이론가들에 확산된 생각이었다.

아카데미는 더 이상 예술에 대한 정의나 규제를 할 수가

없게 되었다. 아카데미에 대한 불만은 프랑스 혁명을 기점으로 분출되었다. 다비드 등의 강경파의 영향으로 프랑스 아카데미의 전람회 독점권이 해체되었고, 그 권한은 이후에 생긴 작가 단체들로 넘어갔다. 그러나 교육기능은 여전히 유지되어 혁명이후에도 영향력을 행사할 수 있었다. 그러나 아카데미 대신에 '회화·조각 전문학교'가 생겨났고 또 사립학교나 야간 강습소에서도 미술교육을 하기 시작하면서 아카데미의 교육에 대한 영향력도 약화되었다. 회화 교육은 그 외에도 고등학교 교과 과목으로도 채택되어 보편적인 교육이 되었다. 그러나 예술교육의 민주화에 가장 크게 기여한 것은 미술관의 설립과 확장이었다.

1792년에 국민회의의 루브르에 미술관 설치 결정 등으로, 이제 이탈리아 등으로 작품을 보기 위해 여행을 떠날 필요가 없게 되었다. 이때부터 젊은 미술가들은 자기 아틀리에 바로 근처에 있는 루브르에서 매일처럼 위대한 걸작품들을 연구하게 되었다.

권력기관으로서의 아카데미가 해체된 것은, 혁명을 전후로 발전된 시민계급이라는 새로운 감상자 층의 확대와 대중적인 미술에 대한 관심이 활발해지면서부터이다. 그러나 무엇보다도 아카데미의 영향력이 상실된 것은, 예술에 대한 엄격한 규제가 더 이상 시대적으로 통용되는 시대가 아니었기 때문이다. 예술은 더 이상 귀족이나 권력층이 아닌 일반 대중도 참여할 수 있는 것이었고, 또 재능만 있으면 누구나

화가의 길에 도전할 수 있었다. 이제 아카데미는 권력적인 형태의 모습을 잃고 순수 교육기관이나 작가들에게 명예를 부여하는 상징적인 기관이 되었다.

시장 속의 화가

16세기 유럽의 화가와 조각가는 흔히 피렌체, 베네치아, 로마, 나폴리로 가서 유명 미술가들의 공방에 들어가거나 고대 예술작품을 모사했다. 이 당시 역시 르네상스와 큰 차이 없이 주문자나 후원자가 많은 미술가들은 명예와 부유한 생활을 영위할 수 있었다. 그렇지만 이름 없는 미술가들은 여전히 장인이나 일용 노동자의 수준에 머무를 수밖에 없었다.

17세기까지는 궁정화가나 아카데미 미술가들의 영향력이 확대되는 추세였다. 그림의 장르가 다양해졌고 교회뿐만 아니라 왕과 귀족, 신흥 부르주아지 등 다양한 구매자들이 나타났다. 그러나 그러한 혜택을 받을 수 있는 화가의 숫자는 많지 않았다. 근대에 들어서도 대부분의 미술가들은 여전히 궁핍한 채 근근이 생계를 이어가고 있었다. 여기에다 새로운 제도의 형성으로 미술가들은 과거와는 다른 생존 방식을 요구받게 된 것이다.

새로운 제도는 17세기 네덜란드에서부터 시작되었다. 당시 네덜란드는 상업과 해운업을 통해 부를 축적하였고, 외국의 지배로부터 독립하는 과정에서 형성된 도시 시민

계급이 주도권을 쥐고 있었다. 이곳에서 시민을 상대로 하는 최초의 미술시장이 형성된 것이다.

미술시장은 근대 때부터 시작된 경매에서 기원을 찾을 수 있는데, 예술의 상품화는 로마 시대까지 거슬러 올라간다. '경매auktion'라는 용어는 라틴어 'auctio'에서 파생된 것인데, 중세시대에는 성스러운 십자가 조각과 그리스도의 몸 일부가 신성한 힘을 간직한 것으로 여겨졌기 때문에, 예술시장 초기 성물의 거래는 호황을 누리게 되었다. 당시 성물을 소유하고 있던 수도원들은 수도사나 일반인들이 즐겨 찾는 순례지가 되었다. 중세시대 영국의 제후들은 중개인들을 고용하고 있었다. 그들은 이탈리아를 여행하면서 어떤 예술작품이 어떤 영주의 집에 있고 그의 재정 상태가 어떤지를 상세하게 파악하고 있는 사람들이었다. 당시 이탈리아의 곤차가 가문은 재정적으로 위기에 처해있었는데, 그들은 자신들의 귀중한 작품들을 헐값으로 영국의 왕에게 넘길 수밖에 없었다.

근대에 들어 과거와 달라진 것은 일반 시민들이 미술품을 자신의 취향에 따라 구매할 수 있다는 것이다. 당시 네덜란드에는 수많은 공방들이 생겨났고 많은 작품들을 제작하였다. 가격도 천차만별이었고 종류도 다양했는데, 일 년간 최고 7만점의 그림이 공방들에서 제작되기도 하였다.

네덜란드에서 형성된 미술시장에서의 예술 수요자는 다수의 부유한 중산층이 주류를 이루었다. 그들은 건축, 조각

같은 기념비적 장르보다는 회화를 선호하였다. 같은 회화라도 역사화보다는 집안을 장식할 수 있는 소품 회화가 인기가 있었다. 또한 시민들도 장식 또는 투자 목적으로 그림을 샀다. 부유한 농부뿐만 아니라 소시민들도 몇 점씩의 그림을 소장하게 되었던 것이다.

1641년 네덜란드를 여행 중이던 영국 귀족 이블린은 암스테르담의 정기적인 미술시장을 구경하였다. 그는 여행기에서, 네덜란드는 땅이 부족해서 네덜란드 사람들은 그림을 투자의 대상으로 여기고 일반 농부도 그림을 산다고 기록하였다. 그래서인지 한 때 네덜란드에서 모든 사람이 투자수단으로 그림을 구입한다는 소문이 돌기도 하였다.

미술시장의 형성으로 나타난 변화는 미술가들이 길드나 조합으로부터 완전한 독립을 이루게 되었다는 것이다. 대부분의 뛰어나지 못한 미술가들은 여전히 길드에 속해있었지만, 시장의 형성을 통해 작품의 제작에서부터 유통뿐만 아니라, 창작에 있어서도 화가들의 독자적인 작업 방식이 확립되었다. 이것은 결국 예술가들의 위상이 장인이라는 기술적 작업에서 조금씩 이탈하는 계기가 되었다. 그렇지만 통제적인 성격이 강한 길드로부터의 독립은 최소한의 생계마저 자신이 직접 책임져야 한다는 압박감으로 다가왔다. 미술가들은 거친 경쟁 속으로 내몰렸고, 따라서 다양한 분야로 자신들의 영역을 넓혀 갈 수밖에 없었다.

미술품의 거래가 후원제도에서 시장체제로의 변화는 사

실상 예술가의 상이 변화된다는 것을 의미한다. 고대 예술 체계에서 '후원자-위탁'의 관계는 매우 다양했다. 이 가운데 어떤 관계는 시장경제의 특성과 비슷했지만, 후원자와 고객은 주로 특별한 장소나 조건을 정해놓고 그림을 의뢰했다. 그러나 시장경제에서는 화가들이 미리 작품을 완성한 다음에 판매상이나 중개인을 통해 익명의 구매자에게 파는 것이다.

프랑스의 문학사가 아니 베크는 후원자에서 시장으로의 변화를 구체적 노동에서 추상적 노동으로의 전환이라고 설명했다. 시장체제에서의 노동은 구체적 장소나 목적, 미리 정해진 주제와 연관되지 않았다는 의미에서 추상적인 것이었다. 따라서 순수 예술작품의 가격은 작품 자체에 근거하지 않는다. 즉 재료나 수고한 정도, 제작의 어려움으로 가격을 산정하지 않는 것이다. 예술작품은 더 이상 구축이 아니라 자율적인 '창조'이다. 순수 예술작품은 가격을 정할 수 없다. 실제 가격은 예술가의 명성이나 구매자의 욕구와 값을 지불하려는 의도에 따라 결정되는 것이다.

시장은 결국 경쟁을 불러왔다. 역사가 필리포 발디누치는 렘브란트가 "화가라는 직업의 고귀함을 강조하기 위해 경매에서 그림 값을 높게 불렀다"고 기술하고 있고, 미술사학자 프랜시스 해스켈은 17세기 베르니니같은 작가가 작품값을 상당히 비싸게 받은 것도 같은 맥락으로 보고 있다. 작가의 작품 가격이 높다는 것은. 화가의 부의 증가뿐만

아니라 화가들의 사회적 지위가 전반적으로 상승했다는 의미를 가지는 것이다.

미술품 매매는 점차 활발해져 18세기 중반에는 현재와 같은 미술시장의 모습이 형성되었다. 이러한 경향은 회화를 다른 생산품과 구분하기 시작한 흐름과도 일치하는데. 즉 회화가 순수예술의 범주로 분류되면서 가구, 보석, 다른 생활 용품들과 함께 그림을 팔던 관행에서 벗어나, 미술경매, 미술전시회, 미술관같은 새로운 예술제도로 진입하는 것이었다.

미술품 거래가 활발해지면서 1766년 제임스 크리스티는 런던에 최초의 미술품 경매회사를 창립하였다. 수많은 화상들이 나타났으며 후원자의 애정은 시장의 수요가 대체하였고, 직품보다는 화가의 명성이 그림 값을 결정하게 되었다. 19세기 중반에는 화가가 명성을 통해 획득한 시장에서의 성공이, 국가에서 인정하는 예술가의 명예만큼이나 중요한 것이었다. 자유 경쟁 시장에서 경험을 쌓은 화가들은 17세기말부터 미술계의 중심이 되었던 관제적인 아카데미의 권위에 도전하기 시작했다. 이것은 미술의 후원체계가 정부 중심에서 화상들을 중심으로 한 시장으로 변화된다는 의미였다.

시장을 상대로 해야 하는 화가들은 직접 그림을 팔거나 화상에 의존할 수밖에 없었다. 그래서 이름이 알려지지 않은 무명 화가들은 특수한 장르의 그림에 몰두할 수밖에 없게

되었다. 네덜란드 화가들은 역사화의 세부를 구성하는 풍경화, 정물화, 풍속화, 초상화를 통해 자신들의 전문 영역을 확립해 나가기 시작했다.

시장 경쟁이나 명성을 얻는 것보다 문제가 된 것은 수요보다 공급이 너무 많다는 것이었다. 1650년경 네덜란드에는 650~750여명의 화가가 있었는데 이는 인구 2~3천 명당 한 명 꼴이었다. 르네상스 시기 이탈리아에서는 화가, 조각가, 건축가를 포함해서 미술가가 인구 3만 명당 1명인 것으로 추정된다. 미술사에서 미술가와 미술작품이 남아도는 현상이 확인된 것은 이때가 처음이었다.

이제 미술가들은 시장의 상황에 따라 자신들의 지위가 변하는 것을 감지하였다. 렘브란트는 현재 네덜란드가 낳은 최고의 화가로 평가 받고 있는데 당시 미술시장에서 영광과 절망을 동시에 체험한 화가이다. 그가 젊은 시절 누렸던 성공과 이후 뒤따른 파산과 외로운 노년 등 그의 생애는 드라마틱한 일생 그 자체였다.

렘브란트는 화가시절 초기 화상인 헤릿 반 오일렌부르크 밑에서 일을 배웠는데, 그는 그림을 그리면서 동시에 아틀리에를 경영하였다. 그는 뻔뻔하게 자신의 그림을 직접 홍보하며 그림을 팔았다. 렘브란트가 다른 화가들의 미술품을 수집한 것도 이러한 그의 이력 때문이었다. 그러나 대중들에 대한 그의 인기가 점차 떨어지고, 낭비적인 생활을 계속했기 때문에 그는 결국 파산으로 빚더미에 앉게 되었다.

렘브란트는 파산 이후 부인과 아들의 도움으로 화상으로
일하기도 하였는데, 이처럼 네덜란드 북부 지방의 화가들은
대부분이 화상의 역할을 겸하였다. 초상화가로 이름을 알린
할스는, 1640년대 중반까지 집단 초상화 주문이 쇄도하고
화가 조합에서도 높은 지위에 오르기도 하였다. 그러나 할
스는 1650년 이후 경제적인 어려움을 당하였고, 결국 파산
함으로서 시의 도움으로 근근이 생활을 유지해 나갔다.

17세기 프랑스에서는 미술가들이 거리에 나와 좌판을 펴
는 대신 고상한 분위기의 방을 꾸며놓고 작품을 팔았다.
당시 프랑스 아카데미에 소속되어 있던 유명화가들은 최상
층의 생활을 영위하고 있었지만, 같은 아카데미에 소속되어
있더라도 등급이 낮은 화가들은 연금이나 특혜를 누리지
못하였기 때문에 직접 거리로 나가 그림을 팔 수 밖에 없었
다. 화가들이 작업실이나 거실처럼 방을 꾸며 자신들의 그
림을 고급스러운 이미지로 파는 전략을 펴는 것도 당연하게
여겨졌다. 18세기 영국에서도 유명화가들은 자신의 아틀
리에 옆에 쇼룸을 두었다. 영국의 화가 레이놀즈는 쇼룸에
서 자신의 그림뿐만 아니라 각종 골동품과 옛 거장들의 그림
을 함께 판매하였다. 이것은 진귀한 수집품들을 통해 자신
의 그림 값을 올리려는 속셈이었다.

이제 화가들은 길드와 후원자로부터 독립하기 시작했고,
중산층이 주요 구매자로 등장하면서 생산자와 수요자 사이
에 계급적인 차이가 나타나지 않게 되었다. 그렇지만 여기

에는 또 다른 문제가 나타날 수밖에 없었다. 그것은 바로 시장의 구속이었다. 시장 제도는 두 가지 측면에서 미술가의 지위를 협박했다.

첫째, 시장 제도는 미술가의 실업 문제를 야기했다. 중세나 르네상스의 대가들과는 달리 그들은 먼저 그림을 그려놓고 나서 구매자를 찾아나서야 했다. 오늘날에는 당연한 일이지만 당시로서는 화가들에게는 위협적인 상황이었다.

시장에서는 미술가나 미술품의 수요 공급을 조절하는 일이 불가능했다. 전근대 사회에서는, 길드 또는 아카데미가 미술가 수를 제한했고 미술가는 주문을 받아 작품을 제작했으므로 수요 공급의 불일치란 있을 수 없었다. 반면 시장 제도 하에서는 미술가 수를 제한할 수도 없고 생산량을 조절할 수도 없었다. 결국 경쟁이 치열해지며 일부 미술가는 작품을 팔지 못하는 실업 상태에 놓이게 된 것이다. 즉 자유 대신 생계의 위협이 나타난 것이다.

둘째는 시장에 나타나는 상업성의 문제였다. 이전의 후원자들은 돈이나 권력뿐만 아니라 높은 심미안을 가지고 있었다. 그러나 중산층들은 높은 심미안보다는 유행적이고 평범한 취향을 가지고 있었다. 오히려 뛰어난 예술성은 판매에 지장을 주었다. "이제 미술가는 한 사람의 후원자만을 상대하는 것이 아니라 그보다 더 횡포한 주인, 즉 작품을 구매하는 대중을 상대해야"했던 것이다.

그렇지만 미술시장은 향후 미술계 전반을 지배하는 구조

가 되었다. 어떤 화가들도 여기에서 자유로울 수가 없었다. 미술시장에서 버림받은 화가들은 어떤 식으로든 생계를 이어나가야 했다. 디자인이나 공예를 중심으로 나타난 상업미술은 그에 대한 대안이 되었다.

상업 미술의 등장

근대에 미술가들의 직업의 특성 중 하나는 새롭게 변화된 사회의 특성에 맞게 상업적인 직종에 종사하는 미술가들이 나타났다는 것이다. 과학기술의 발전과 문화의 변화는 새로운 대중예술에 대한 욕구를 발생시켰고, 그 수요를 수용하기 위한 다양한 대중 장르들이 생겨났다. 특히 시민계급을 중심으로 한 중산층의 대중문화는, 과거의 귀족적이며 고급스러운 문화생활을 모방하면서 새로운 문화 양식을 만들어냈다.

현재까지도 그릇과 찻잔의 대표적인 브랜드인 웨지우드는 신고전주의 양식을 일상 생활용품에 적용하여 성공을 거둔 경우이다. 웨지우드 집안은 17세기부터 도자기를 만든 수공예 집안이었다. 웨지우드는 1739년 아버지가 죽은 후 가족 공장에서 도제수업을 받았다. 천연두를 앓게 된 웨지우드는 한 쪽 다리의 감염이 확대되었고 나중에는 양다리를 절단하게 되었다. 결국 그가 택한 것은 직접적인 작업보다는 기술 개발 등의 연구에 몰두하는 것이었다.

웨지우드는 당시의 변화하는 사회 현실을 정확하게 인식

하고 있었다. 일단 그의 도자기는 비쌌다. 단순한 그릇이 아닌 예술품으로 인정받길 원했던 웨지우드는 고대 로마 포틀랜드 화병을 본뜬 상품을 만들었다. 그리고 자신 또한 장사치가 아니라 신사처럼 보이길 원했다. 그리고 당시 상류층의 취향이 고전적인 것에 관심이 있다는 것을 파악하고 미술가들을 동원해 신고전주의 디자인 제품을 확산시켰다.

18세기 후반부터 소비사회가 확산되면서 다양한 분야에서 화가, 조각가들을 고용하였고 산업디자인이라는 새로운 개념도 생겨났다. 웨지우드는 그러한 흐름의 선구자였던 것이다. 웨지우드는 제품을 디자인 할 때 고전 고대 작품의 판화나 석고주물을 원형으로 사용하였는데, 아예 자신의 공장에 대형 컬렉션 룸을 만들어 고대의 작품들을 소장하였다. 그리고 진귀한 작품이 있다는 소문만 들리면 웨지우드는 소유주를 직접 찾아가 작품을 복제하거나 구입하였다.

자부심에 가득 찬 웨지우드는 1786년 대영박물관에 '내가 만든 것 가운데 가장 훌륭하고 가장 완벽한 화병'을 기증하였다. 이것은 공예가 미술관으로 진입한 것으로, 장인의 기술과는 다른 예술의 정신성을 통해, 장인들과 다르게 보이고자 했던 화가들의 오랜 열망에 뒤통수를 치는 것이었다. 어떻게 보면 웨지우드는 새로운 세기의 예술에 대한 갈망과 변화를 알고 있었던 것이다.

새로운 산업은 예술가들을 고용하여 예술품에 버금가는 조형물들을 만들어냈다. 신고전주의 조각가 존 베이컨은

엘리느 코어드가 경영하는 회사의 수석 디자이너로 고용되었는데, 현재 우리가 전원주택에 흔히 볼 수 있는 고전적인 장식물들을 대량으로 생산하였다.

산업혁명이 뒤늦게 진행된 유럽대륙에서도 예술과 산업의 결합이 계속적으로 이어졌다. 파리 외곽에 있는 세브르 도자기 공장은 왕실의 후원 아래 번영을 누렸다. 이 공장은 신고전주의 시기 유럽에서 가장 고급스럽고 화려한 도자기들을 생산하였다. 도자기 생산품 중 왕실에 제공된 만찬세트는 웨지우드의 상품을 뛰어넘는 화려함을 보여주었다. 특히 신고전주의 조각가로 명성을 떨치던 에티엔-모리스 팔코네는 세브르의 모델을 발전시키는데 중요한 역할을 하였다. 그가 제작한 대리석 소조각상들인 '큐피드'와 '프쉬케'는 별도로 또는 세트로서 세브르를 대표하는 상품이 되었다. 특히 '큐피드'는 가장 많이 제작된 세브르의 초벌구이 도자기일 뿐만 아니라, 18세기 조각에서 가장 빈번히 복제되었던 가장 유명한 작품이었다.

도자기에서 시작된 장식미술의 영역은 다른 상품들에도 확산되었다. 문양이 들어간 면직물이나 벽지 역시 신고전주의의 영향을 받아 생산되었다. 오늘날 우리가 보는 꽃이나 기호 등 회화적인 문양의 반복적인 형태의 벽지가 이 때 만들어졌다. 특히 독일인 오버캄프가 프랑스 베르사유 궁전 근체에 새운 '투알드주이'는 전세계적으로도 유명하였는데, 당시로는 성공적인 벤처기업이었다.

오버캄프가 파트타임으로 고용한 화가 장-바티스트 위에는 투알드주이의 회화적인 디자인을 주도하였다. 그가 디자인 한 시골의 전원 풍경에는 현대와 고전의 인물들과 자연의 기쁨과 함께 어우러져 있었다. 간소하게 한 가지 색(보통은 붉은색)으로 인쇄한 이런 디자인들에는, 당시의 사건이나 전통적인 관습, 그리고 인기 있는 소설을 묘사함으로써 신고전주의의 매력적인 형태를 보여주었다.

미술과 산업의 결합은 대중의 호응을 받으면서 발전해나갔지만 또 다시 예술과 기술의 논쟁을 불러일으켰다. 조형예술은 지적이므로 도자기, 텍스타일같은 디자인적인 요소와는 분리되어야 한다는 것이다. 몇몇 미술가들은 자신들을 불필요한 존재로 만드는 공장제품에 반대하였다. 미술과 산업의 연관성에 대한 논쟁은 결국 미술교육에 대한 관심으로 확대되었다. 디자인 전문학교의 설립이 이어졌는데, 이제 미술가가 개입하는 직종이 더욱 넓어지면서 예술의 새로운 방향성에 대한 논의가 전개되기 시작하였다.

상업적인 또 다른 형태는 삽화가의 등장이다. 기술혁신이 빠른 속도로 진행되면서 잡지의 발행이 늘어났고, 여기에 등장한 것이 삽화이다. 특히 삽화가 등장하는 잡지들 및 신문같은 정기 간행물들이 폭발적으로 늘어나면서 삽화가들의 활동은 더욱 활발해졌다. 그러나 삽화를 그리는 화가들은 아카데미나 살롱화가들보다는 한 단계 낮은 화가들로 취급받았다.

삽화가들의 등장은 이제 왕립미술원 외부에서도 직업화가가 될 수 있다는 것을 보여주는 계기가 되었다. 비평가들의 예술의 상업화에 대한 개탄에도 불구하고 1860년 무렵까지 삽화시장은 더욱 다변화되었다. 어떤 책은 두 가지 판본으로도 출간되었다. 하나는 삽화가 없거나 저비용으로 삽화를 넣은 저가 판본이었고, 다른 하나는 '예술가의 책'으로 불린 호화 한정판이었다. 후자는 대개 고급도서 수집가를 겨냥했다. 영국아카데미전이나 살롱전에서 배제된 삽화가들은 호화 판본을 작업하면서 어느 정도 문화적 인정을 받았다.

19세기 삽화가들 중에서 유명한 사람이 귀스타브 도레인데, 그는 자신을 고급문화의 담당자로 인정받고 싶어 했다. 그는 고급문학의 고전들에 삽화를 그렸고, 이 삽화책들은 예술작품에나 붙이는 값인 권당 100프랑이라는 고가에 팔렸다. 또한 성서에다 삽화를 그렸고 1867년 런던에서 대규모 전시회를 개최하기도 하였다.

삽화가 등장하면서 예술가들의 생계 수단의 폭이 넓어졌지만 이 삽화마저 결국 사진의 등장으로 위기를 맞게 되는데, 그러한 위기는 전문 화가들에게 더욱 심각한 위기를 가져왔다. 더 이상 자연주의적 모방이 화가의 전유물이 되지 못함으로써 화가들은 새로운 것을 그려야만 했다. 현대미술은 '자연의 모방'을 탈피하려는 양식적인 충격과 상업화의 우려에서 탄생한 것이다.

현대 미술

19세기말부터 20세기에 초반에 이르러서는 화가들은 더 이상 사회적으로 무시당하는 일은 없었다(집세를 내지 않거나 술값이 밀리지 않는 한). 오히려 미술가들은 존경의 대상이 되었고 심지어는 숭배의 대상이 되었다. 새로운 사회를 만들기 위한 프랑스 혁명은 실패로 돌아갔지만 그 파장은 정치, 사회뿐만 아니라 문화계에도 영향을 미쳤다. 프랑스 혁명 시기의 문화 정책은 순수예술을 사회적, 정치적 일상과 재통합하려 하였다. 그러나 그러한 시도 역시 실패로 돌아갔지만, 예술의 중요성은 인식되었고 '예술을 위한 예술'이란 새로운 개념도 만들어 냈다. 결과적으로 순수예술은 정신, 진리. 창조성의 독립적이고 특권적인 영역인 '예술Art'로 변형되었다.

예술은 철학자 헤겔이 언급했듯이 종교, 철학과 함께 절대정신의 경지에 다다른 영역이 되었고, 과학, 정치와 함께 '삶의 중요 부분'이 되어 사회적 공공재로 인식 되었다. 또 예술이 문화의 영역으로 올라서면서 교양인으로 대접받고 싶으면 가장 중요한 것이 예술에 대한 지식이 되었다. 이제 예술가라는 직업은 인간의 가장 높은 정신적 소명을 달성하는 아주 훌륭한 직업인 것이다.

이제 화가가 되는 길은 경제적인 문제 때문에 불안해하는 가족들 외에는 사회적으로는 그다지 문제가 되지 않았다. 오히려 자신이 화가로 간주되기를 원하는 다양한 시각예술의 종사자들이 생겨났다. 전문적인 미술학교들이 등장하면서 체계적인 미술교육도 가능해졌고 수많은 공모전과 전람

회가 만들어지면서 화가가 되는 경로도 다양해졌다. 현대의 화가들에 대해 과거처럼 신분을 따지거나 사회 구조의 특성을 따지는 접근 방식은 더 이상 의미가 없는 것이다. 문제는 미술의 범위 규정을 어떻게 두어야 하고 미술의 작업을 어느 정도까지 이해해야 하는 점이 오히려 문제가 되었다. "미술은 없고 미술가가 있다"라는 말은, 현대 미술에서는 이제 "미술가가 무엇을 하는가가 아니라 어떻게 존재하는가?"라는 말로 바뀌게 된 것이다.

현대 미술로 접어들면서 미술가들의 성격 규정도 바뀌게 된다. 미술 시장의 확대와 미술 장르의 범위가 넓어지면서 미술에 종사하는 사람들의 숫자도 늘어났다. 여기에다 예술에 대한 규정도 사회적인 관점에서 새롭게 조명되면서, 과거와 다른 미술가에 대한 개념이 형성되기 시작한 것이다. 여기 현대 미술을 대표하는 두 명의 미술가, 빈센트 반 고흐와 앤디 워홀이 있다. 우리가 이 들 두 화가들의 생애를 살펴봄으로써, 바로 현대 미술가들의 다양한 사회적 위상과 화가를 둘러싸고 분화된 다양한 시대상을 파악할 수 있을 것이다.

"경이롭고도 강렬한 비전을 감지하는 이 화가의 뛰어난 본능, 사물의 딱딱한 모습 밑에서 살아 움직이는 형태를 감지하는 예리한 감수성, 웅변과도 같은 표현력, 넘쳐흐르는 상상력 등등은 우리들을 놀라게 한다."

비극적인 예술가 빈센트 반 고흐가 사망한지 몇 달이 지난 후 인상파 화가들의 옹호자인 평론가 옥타브 미르보는 신문에서 고흐 작품에 대한 정의를 이렇게 내렸다.

고흐는 목사의 아들로 태어나 1866년 이유는 모르지만 학업을 중단하였다. 천재 예술가들에게서 흔히 나타났던 어린 시절의 천재적 재능이나 남다른 총명함은 고흐에게는 보이지 않았다. 특이한 것은 학업을 중단한 이후 삼촌이 운영하던 '구필상회'에 하급 사원으로 취업한 것이다. 당시 구필상회는 미술 복제품을 팔면서 작품을 거래하던 곳인데 유럽에 지점을 늘이면서 번성하고 있었다.

근대의 문학의 시대를 마감하고 미술이 예술의 제왕으로 등장하면서 19세기부터는 화랑과 화상의 역할이 중요시되었다. 끌로드 모네는 인상파라는 자신의 화법 때문에 경멸과 야유를 받았는데, 1889년 조르쥬 쁘티 화랑에서 전시회를 가짐으로써 크게 성공을 거두었고 집까지 사게 된다. 1895년에 화구나 물감 값 대신 즐겁게 그림을 가져가곤 했던 미술 재료상 페르 탕귀가 죽은 후, 유산을 정리하는 과정에서 세잔의 작품이 한 점당 당시 돈으로 100~200프랑(레미제라블 시대 장발장이 하루의 막노동으로 1프랑이 조금 넘는 돈을 받았음)에 팔리기도 하였다.

화랑이나 화상의 역할이 점점 더 강력해진 것은 대중적 취향을 염두에 두지 않는 현대 미술의 성격 때문이었다. 인상파와 입체파는 초창기 대중들이나 미술전문가들에게서

호평을 받지 못했지만 '곰의 가죽'같은 투기적인 수집가 그룹들에 의해 각광을 받게 되었고, 이후 전문가들과 우매한 대중들이 그 뒤를 따르게 되었다. 고흐는 화상에 대한 언급을 하지 않았지만 미술계의 구조를 잘 파악하고 있었다. 그리고 그의 뒤에는 화상인 동생 테오가 있었다.

반 고흐는 성실성을 인정받아 런던지점에서 안정된 생활을 하던 중 종교에 빠져든다. 광신도의 일파에 빠져든 고흐는 일은 접어두고 종교 집회에 참석하였고 마침내 복음 전도사가 되는 훈련을 받기에까지 이르렀다. 여기에 대해서는 당시 실연의 충격도 있었을 것이라는 견해도 있는데, 여하튼 고흐는 런던을 떠나 벨기에의 탄광촌으로 가서 열정적으로 자기희생을 한다. 그러나 시간이 갈수록 종교적 열정은 줄어들었고 그 자리를 그림이 대신 메우게 된다. 그는 동생이 보내준 책들을 통해 독학으로 미술의 기초 작업을 습득하였다. 그리고 거장들의 작품들, 특히 밀레의 작품들을 계속적으로 모사하였고, 다른 화가들의 충고를 받아들여 수많은 습작을 통해서 데생의 모든 기법을 실험했다.

1886년 반 고흐는 동생 테오의 후원으로 그림 공부를 위해 파리로 진출하였다. 드가, 모네, 시슬레, 피사로 등과 교분을 가지면서 당시의 인상주의에 대해 고흐는 다음과 같이 기록한다. "예전에는 의례 파리의 아틀리에를 거쳐야 했듯이 착실하게 인상주의를 거치는 것이 필요하다" 고흐는 인상주의의 정신은 받아들이지 않았으나 색채와 그 사용법

에 대한 방식을 배우게 된다.

그러나 파리에서의 열정도 오래가지 못했다. 2년 반 동안의 파리 생활은 열정과 고난 그 자체였다. 가난과 화가들 사이의 파벌주의에 시달린 고흐의 몸과 마음은 서서히 지쳐갔고 알코올 중독에서 헤어나지 못하게 되었다. 마침내 고흐는 파리를 떠나 남국의 이글거리는 태양으로 가기로 결심한다. 고흐가 남프랑스 아를을 선택한 이유 중 하나는 파리에서의 생활에 지친 것도 있지만 일본 취미의 영향이었다. 고흐는 급속히 인상주의의 영향은 벗어났지만 파리에서 시작된 일본미술에 대한 관심은 지속하고 있었다.

"파리와는 다른 태양 광선을 보기 위해서, 보다 맑은 하늘 아래서 자연을 봄으로서 일본 화가들이 느끼고 데생하는 방식에 대해 보다 올바른 생각을 가질 수 있으리라고 믿기 때문에, 그리고 또 아주 강한 태양을 보기 위해…"

결국 고흐는 파리를 떠나 그가 그토록 꿈에 그리던 남국의 태양이 이글거리는 남프랑스 아를에 도착했다. 그러나 우연인지 그가 도착하던 날 아를에는 강렬한 태양 대신 눈발이 휘날렸다.

아를에서 고흐는 그의 생애에서 가장 많은 작품들을 제작하였고 그의 천재성이 발휘되던 시기였다. 그는 눈부신 태양 아래 빛나는 자연의 대상들을 화폭에 담으려 또 아롱거리

는 별빛을 담으려고 하였다. 그러나 공간에 대한 강박관념, 그가 필사적으로 추구했던 것, 즉 자신의 지나치게 격렬한 바로크적 기질과 세잔느가 고전주의의 핵심을 발견할 수 있었던 프로방스의 풍토사이에 균형을 찾는데는 성공하지 못하였다. 그러한 과도한 긴장과 창조적인 광기는 그를 점점 탈진하게 만들었다.

그런 상황에서 고갱이 아를에 도착하여 고흐와 합류했다. 이것은 동생 테오의 도움인데, 당시 조금씩 이름을 날리고 있던 금융인 출신의 눈치 빠른 고갱이야 동생 테오의 후원을 기대했을 것이고, 순진한 고흐를 적당히 지도하면 되겠거니 하는 생각이 숨어있었을 것이다. 당시 화가들은 더 이상 후원자가 나타나지 않거나 대중들의 지지가 없으면 그룹으로 활동하는 것이 일반적이었다. 자신들만의 세계를 만들고 교류하면서 자신들의 예술세계를 확장하는 것이었다. 그러나 여기에도 다양한 그룹이 있어 소위 피카소같은 잘나가는 화가들에게는 많은 화가들이 몰려들었다. 결국 그러한 그룹들은 현대 미술 운동의 시발점이 되었고 향후 현대 미술 발전의 중요한 동인이 되었다. 그러나 고흐는 멍청하도록 순수하였다.

고흐의 강박 관념으로 인한 정신이상 증세가 나타나면서 두 예술가들의 동거는 처음과 달리 순탄하지 못하였다. 두 화가의 날카로운 신경전은 결국 고흐가 귀를 자르고 고갱이 서둘러 아를을 떠나면서 동거는 끝이 나게 되었다.

"조만간 자연에 대한 사랑과 감정은 미술에 흥미를 갖는 사람들의 반응에 응하게 될 거야. 자연에 완전히 흡수되는 것, 그리고 다른 사람들이 이해할 수 있도록 작품에 정조를 표현하기 위해 자신의 모든 지력을 다하는 것이 바로 화가의 임무거든. 내 생각에 판로를 염두에 두고 그림을 그리는 것은 엄밀히 말해서 올바른 방법이 아니야. 그렇기는커녕 미술을 사랑하는 이들을 우롱하는 일이지. 진정한 화가들은 그러지 않았어. 그들이 결국 얻게 된 공감은 성실성의 결과였어."

고흐가 추구하는 예술은 시장과는 상관없으며 대중의 취향을 따르는 것도 거부하는 예술이었다. 이것은 당시 대다수 예술가들이 택하는 길이었는데, 시장에서의 실패를 당연시하며 순수예술로서 역사에 남는 작업을 선택하는 길이었다. 다른 예술에서 장점을 택하기는 가능하지만 대중이 좋아하는 예술 경향은 천박한 것으로 그들은 생각하였다. 고흐 역시 파리에서 음악회를 자주 찾았는데 고흐는 거기서 자신의 색채를 풍성하게 하는 방법에 대한 암시를 얻으려고 한 것이다.

고갱이 떠난 후 고흐는 스스로 쎙 레미 요양원에 입원한다. 당시 고흐는 과도한 긴장과 창조적인 광기에 탈진해 있었다. 병원에서도 고흐의 그림은 멈추지 않았다. 몇 번의 퇴원과 입원을 반복하면서 고흐의 생의 불꽃은 조금씩 꺼져갔다. 반 고흐는 권총으로 자신의 가슴을 쏘았다. 여전히

불운한 고흐는 바로 죽지 못했다. 그는 다음날까지 살아 동생 테오를 만나기도 하였다. 테오는 형의 죽음을 믿으려 하지 않았지만 다음날 새벽 고흐는 다시는 눈을 뜨지 못하고 힘든 생애를 마무리 지었다.

고흐처럼 유난히도 19세기말에서 20세기 현대 예술가들의 자살은 특히 많은 편인데 다자이 오사무, 실비아 플러스 등이 대표적이다. 이것은 현대 산업자본주의 시대에서 예술은 돈이 안 되는 것으로, 또 예술가들의 강한 개성은 대중 사회와 갈등을 일으킬 수밖에 특성 때문이었다.

앤디 워홀은 고흐와는 상반되는 화가였다. 현대 미술 특히 미국을 중심으로 한 후반기 현대 미술은 생활 방식과 예술에 대한 태도 등에서 20세기 전반과는 너무나 다른 시기였다. 현대 미술에서 화가라는 직업은 더 이상 사명감이 아닌 사회 속의 하나의 직업군으로 분류되기 시작하였다(어깨에 힘이 조금 빠지기 시작한 것이다).

앤디 워홀은 화가로서 그리 대단한 인물은 아니었다. 왜냐하면 그의 주된 재능은 20세기 예술이나 유명인사에 대한 재해석을 통해 인기를 얻었기 때문이다. 그는 현대 미술의 유행적 경향을 파악하였고, "예술이란 나쁜 일을 저지르고도 처벌받지 않고 넘어갈 수 있는 것이다"라고 공공연히 이야기를 하였다. 대량 소비제품의 상품이미지와 유명 인사들의 이미지들을 다량 복제한 작품들을 전시하고, 나이트클럽과 팝 스튜디오 등을 운영하는 등 악명을 쌓아가면서 뉴욕

사교계의 저명인사가 되었다.

워홀은 상업예술가로 시작하였는데 순수예술과 상업예술의 경계를 허물어트리고자 하는 생각을 가지고 있었다. 그렇다고 조잡한 대량 생산물에 충격을 받은 윌리엄 모리스처럼 공예를 통한 예술의 혁신, 사회주의적 이상향을 꿈꾼 순수한 인물도 아니었다. 짙은 화장을 하고 성정체성에 혼란을 느끼며 파티광, 유명세에 목말라하던 워홀의 모습은 20세기 전반기의 화가들과는 분명 다른 모습이었다.

앤디 워홀의 어린 시절은 뛰어 놀기보다는 류머티즘으로 인해 병상에 누워있는 시간이 더 많았다. 어린 워홀의 유일한 취미는 그림 그리기와 영화를 보는 것이었다. 서너 살부터 집안 곳곳에 그림을 그리면서 만화영화를 보는 것이 유일한 즐거움이었고, 그것은 세상과 만나는 유일한 소통 수단이었다. 슬로바키아 이민자 출신인 어머니는 항상 워홀의 옆에서 간호를 하며 워홀이 원하는 것을 헌신적으로 다 들어주었다. 아버지의 죽음, 어머니의 암수술, 집안의 가난 등으로 청소년기의 워홀은 외로움과 죽음이 함께 교차하는 그림자에 싸여있었고, 그럴수록 미술과 영화에 더욱 빠져들어갔다. 미술교사에 대한 꿈을 가진 워홀이지만 대학은 산업디자인과로 진학했다. 아이들을 가르치는 것보다 직접 그리는 것이 더욱 재미있을 것이라는 이유에서였다. 그가 선택한 것은 미술교사 대신 광고 일러스트레이터였다.

산업디자인은 예술과 산업이 결합된 것으로 20세기에 와

서 새로운 예술로 각광을 받은 장르이다. 특히 예술과 디자인을 하나의 개념으로 정착시킨 바우하우스의 영향은 미술의 범위를 확장시켰다. 특히 패션, 영화, 텔레비전, 인스턴트 식품 등 실생활에 적용되는 다양한 디자인들은 순수 예술가들의 참여로 인해 각광 받는 예술 장르가 되었다. 또한 과거처럼 작품의 판매에만 의존하던 화가들의 생활 방식과는 다른, 현대 도시 생활인으로서의 또 다른 화가의 삶의 방식이 등장한 것이다.

대학시절 워홀은 아르바이트로 백화점에서 디자인 작업 보조를 하였고 대학을 마친 후 뉴욕으로 향했다. 워홀은 뉴욕에 떠다니는 예술이라는 마법의 공기를 흠뻑 들이 마시고 싶었다. 당시 뉴욕은 이미 세계의 중심으로 예술에서도 세계의 중심이었다. 특히 제 2차 세계대전 후에 미국이 유럽 대신 최강국으로 등장하면서 많은 수의 예술가들이 정치적 박해나 경제적인 이유로 미국으로 이주해왔다.

워홀이 도착한 뉴욕은 바로 세계의 예술이 숨 쉬며 성장하는 곳이었다. 뉴욕의 예술은 권위를 벗어던진 새로운 예술이었고 대중과 함께 호흡하는 예술이었다. 그리고 전 세계에서 모인 예술가들의 문화 공동체가 활성화되면서 더 이상 장르의 구분이나 주류 예술이라는 개념은 없게 되었다. 새로운 활력이 들어오면 그것을 소화하고 또 다시 새로운 예술적 형태를 창조하는 곳이 바로 뉴욕인 것이다.

뉴욕에 와서 워홀이 처음으로 취직한 곳은 잡지사였다.

공교롭게도 그가 처음 맡은 일은 《성공은 뉴욕에서 이루어 진다》라는 에세이에 들어갈 삽화였다. 이 일로 상업미술계 에서 워홀은 서서히 주목을 받기 시작했다. 그는 많은 예술 가들이 거주하는 아파트에 입주하였고, 파티를 좋아하고 어디를 가든 여러 명의 사람들과 무리 짓기 좋아했다. 그러 나 워홀은 다른 예술가들과 어울리지 못하는 자신을 발견하 였다.

"어울릴 사람이 필요하다고 느껴서 마음을 터놓을 친구를 찾을 때가 있었는데, 그때 나는 아무도 찾지 못했다. 결국 나는 혼자 있는 게 더 낫다고 생각했다. 그런데 자기 문제를 내게 말하는 사람 이 없는 것이 차라리 더 좋다는 결론을 내리는 바로 그 순간, 이전에 한 번도 본적이 없는 사람들이 내 뒤를 쫓으면서 자신들의 문제를 털어놓기 시작했다. 마음속에서 내가 고독한 사람이 되려는 순간에 추종에 가까울 만큼 많은 사람들이 모여든 것이다. 무언가 소망하 기를 멈추는 순간, 당신은 그것을 갖게 된다. 나는 이 명제가 절대 적이라는 것을 알게 되었다."

워홀은 현대의 예술가에서 보이는 전형적인 아웃사이더 였다. 그러나 골방에 처박히기 보다는 정신없이 미쳐나가는 현실을 즐기는 아웃사이더였다.

워홀은 뉴욕에서 상업 디자이너로 빠르게 성장했다. 24 살 때 CBS 라디오 프로그램 홍보용 포스터를 제작하면서

아트 디렉트 클럽에서 주는 상을 수상하기도 하였다. 상업 미술에서의 성공은 경제적 부도 함께 가져다주었다. 그가 순수예술로 빠져든 것은 우연한 기회였다.

1952년 여름 워홀은, 13세 소년의 동성애와 몰락한 남부의 귀족계급을 그려 평단의 호평을 받았던 트루먼 카포티의《다른 목소리, 다른 방들》을 읽고 감동을 받았다. 그리고 책에 실린 카포티의 사진(조금 묘하게 생겼는데, 한번 보시래)을 보고 한 눈에 반해 버렸다. 마침내 워홀은 카포티를 위한 드로잉을 시작했고, 마침내 이 작품들로 자신의 첫 번째 전시회를 열었다. 비록 워홀의 진심이 담긴 초대의 편지가 카포티에게 보내졌지만, 윌리엄 포크너의 후계자로 인정받고 있던 카포티는 냉정하게 초대에 응하지 않았다(별 이상한 놈 다 본다는 듯이).

워홀은 상업미술에 순수미술의 고상한 감각을 더했다. 특히 그가 강조한 것은 선인데, 그가 디자인 한 밀러사의 구두 광고는 그러한 선의 강조가 두드러진 작품이었다. 상업미술가로서 성공으로 부를 축적했지만 워홀의 마음 한구석은 어딘지 모르게 텅 빈 느낌이었다. 특히 첫 번째 전시에서 평론가들의 호평이 있었기 때문에 그에게는 순수미술에 대한 도전의 열망이 가득했다. 1950년대 중반부터 상업미술과 병행해서 순수미술 작업도 병행했다.

그러나 상업미술가로서 누리는 명성은 순수 예술가들이 누리는 명성과는 비교가 되지 않는다는 것을 워홀은 잘 알고 있었다. 1960년대 초반에 워홀은 마침내 상업디자인을 그

만두고 순수미술에 전념하기로 마음먹었다. 당시 미국 미술계의 젊은 스타 재스퍼 존스와 로버트 라우센버그와 친분을 쌓으면서 마침내 워홀은 코카콜라병을 소재로 삼아 작업을 시작했다

워홀의 콜라는 비록 그가 순수미술을 동경하지만 예술이 고상하거나 특별한 사람들에게 제한적으로 허용되는 세계라고는 생각하지 않았다. 성공이라는 '아메리칸 드림'의 고속기관차에는 누구나 현기증을 느낀다. 그런데 콜라는 그 기차에 타든 타지 않든 즐길 수 있는 것이다.

워홀은 부자든 가난한 사람이든 누구나 마실 수 있는 코카콜라 병을 예술의 세계로 끌어들이면서 상업미술과 순수미술의 경계선을 허물고 싶어했다. 또한 일상적인 소재를 통해 특정 계층 사람들만이 아닌 일반 대중에게도 예술의 세계를 열어 보이고자 했다.

코카콜라병, 지폐, 수프캔, 마릴린 먼로, 앨비스 프레슬리 등 대중적이고 일상적인 소재들을 공장에서 찍어내듯이 실크스크린으로 만들어 냄으로써 워홀은 예술을 일반 대중의 삶속으로 끌어들였다. 워홀은 이러한 작품들을 통해 대중들에게 일상 용품같은 주위 환경을 다시금 돌아보게 하였다. 또 산업사회에서 상실된 자아의 정체성에 대해 대중의 관심을 환기시켜려 한 것이다.

워홀은 다른 순수 예술가들과는 달랐다. 워홀은 스튜디오에 처박혀 그림만을 그리는 것이 아니라 화랑을 순례하며

화랑주들과 교류하였고, 다른 작가들의 작품을 항상 관찰하며 자신만의 독창성을 발휘하고자 했다. 작품 소재에 있어서도 죽음이나 자살 등 으스스한 주제들을 선택하는데 워홀은 주저하지 않았다.

워홀의 팝아트는 고급예술과 저급예술의 경계선을 흐리게 하는 장르로서 워홀의 생각과 들어맞는 미술사조였다. 다른 팝아티스트들처럼 워홀 역시 지극히 대중적이고 평범한 것들을 소재로 하면서 대중의 주목을 끌었다. 20세기 전반까지만 해도 예술이란, 예술가가 오랜 시간 고통스럽게 혼자만의 작업을 통해 창조되는 것이라는 생각이 지배적이었다. 그런 창작의 고통 끝에 고상하고 교양 있는 아름다움의 산물이 탄생한다고 믿었다. 그래서 예술가들은 자신들을 일반 대중들과 다르다고 생각했고, 자신들이 일반 대중들보다 훨씬 가치 있는 존재라는 자부심을 가지고 있었다.

물론 20세기 중반부터 지금까지도 많은 예술가들은 이전의 예술가상에 대한 믿음을 잃은 것은 아니었다. 그렇지만 워홀이 등장하면서부터 예술가들은 현실과 예술적 이상을 고흐처럼 그렇게 고민하지 않았다. 많은 수의 예술가들이 탄생하면서 예술과 사회의 관계에 대한 부정적 경향은 점차 사라지게 되었고, 과학기술의 발전과 대중문화의 확산을 통해, 전통예술과는 다른 새로운 예술 장르들이 별 다른 거부감 없이 예술가들에 의해 시도되었다. 그리고 과거와 달리 '예술과 자본', '예술의 대중성'에 대해서 좀 더 적극적

이며 개방적인 자세로 변한 것이 오늘날의 화가들인 것이다. 그런 점에서 워홀은 많은 비판을 받지만 현대 미술의 선구자였다.

워홀의 팩토리는 모든 것을 포용하는 예술세계였다. 많은 예술가들이 팩토리에 몰려들었고 워홀은 거기에서 영화까지 제작하였다. 팩토리에는 로큰롤의 소란스러운 음악이 항상 넘쳐났다. 워홀은 작품의 소재와 제작과정, 그리고 작품에 대한 철학적 의미부여 등 모든 면에서 기존의 생각을 넘어섰다. 무엇보다 중요한 점은 워홀이 과거 화가들과는 다른 점은 뛰어난 비즈니스맨이라는 것이다.

일단 그의 첫 번째 팩토리는 은색으로 장식되어 있었다. 파이프와 창문, 천장과 깨진 벽돌 벽은 은박지로 싸여졌다. 바닥이나 전화기도 은색으로 칠해졌고 화장실과 심지어 변기 속까지 은색으로 칠해졌다. 워홀은 자신이 만든 이 특별한 공간이 마음에 들었다. "어제 먹은 각성제 탓인가? 왜 이렇게 근사하게 보이는 거지?" 팩토리는 예술뿐만 아니라 사회 각계각층의 사람들이 모여드는 사교장이었다. 워홀은 작품뿐만 아니라 팩토리를 통해 자신의 작품을 홍보하고 자신을 사회적으로 중요한 인물로 만들어 갔다.

1968년 팩토리가 제 2의 장소인 유니언 스퀘어로 옮겨가면서 워홀은 새로운 전략을 짰다. 사교장이 아니라 사무실의 형태를 갖춘 작업장으로 변모시켰다. 그리고 더 이상 팩토리라는 말을 쓰지도 않았다. 그리고 실내장식을 바꾸면

서 괴짜라고 생각하는 사람들이 모여들던 스튜디오의 이미지를 바꾸기 위해 노력했다. 사무적인 분위기, 즉 유리로 덮인 책상과 그 위에 놓인 사무용 기기 등은 CEO로서의 앤디워홀의 이미지를 부각시키는 것이었다. 괴짜들을 모아놓고 사회적 이슈를 만들려고 했던 워홀은 이제 안정된 궤도에서 자신의 작품들을 비즈니스의 대상으로 만들었다. 마치 애플의 CEO 스티브 잡스가 IT의 새로운 세계를 연 것처럼, 워홀은 '앤디 워홀 엔터프라이즈'를 통해 새로운 예술의 시대의 서막을 열었다. 이제 예술은 작가의 창작의 열정이 중요한 것이 아니라 대중을 유혹하고 선도하는 기업 경영의 틀로 방향을 전환하는 것이었다.

사업가로서도 성공을 달리던 워홀은 솔라리스라는 팩토리걸에게 총상을 입고 기적적으로 살아났지만, 그 이후 약화된 체력 때문인지 신장 수술을 받은 후 갑자기 사망하였다. 그의 죽음은 고흐처럼 쓸쓸한 것은 아니었다. 그는 미술계의 슈퍼스타였으며 그 시대의 유명 인사였다. 그의 추모 미사에는 2,000여명의 사람들이 모여들었다. 이후 워홀의 유언에 따라 혁신적인 예술프로젝트를 지원하는 재단이 만들어졌고 앤디 워홀 미술관도 만들어졌다. 그리고 워홀의 유산은 부동산만으로도 당시 가격으로 7,500만 달러에서 1억 달러 정도로 대단한 부자였다.

고흐나 워홀 역시 무덤에 들어가는 것은 마찬가지였다. 그러나 그들의 생애는 너무나 상반된 것이었다. 너무나 극

단적인 그들의 생애 때문에 그들을 통해 현대의 모든 화가들에 대한 설명을 할 수는 없지만, 그들이 살아온 삶의 여정은 예술에 대한 현대 화가들의 존재 방식을 보여주는 것이다. 현대 미술처럼 현대화가들 역시 명확한 정의를 내리기는 어렵다. 이제 계층이나 신분은 필요 없게 되었고, 무엇보다 미술이라는 장르가 지나치게 비대해지면서부터 '화가가 누구인가?'라는 말은 지금 별다른 의미가 없게 되었다.

충격을 받아라!

　이고르 스트라빈스키의 〈봄의 제전〉은 발레곡이지만 기존처럼 부드럽고 낭만적인 음악을 사용하지 않았다. 오히려 혼란스러운 원시적이면서 강렬한 리듬을 바탕으로 선사시대 러시아 처녀들의 희생의식을 표현한 작품이다. 1913년 파리의 샹젤리제 극장에서 진행된 〈봄의 제전〉 초연은 니진스키의 안무로 발레와 함께 대규모 오케스트라가 동원된 작품이었다. 귀청이 터질 듯한 원시의 음악과 무희들의 혼란스러운 도약은 청중들을 어리둥절하게 만들었다. 그리고 그 혼란은 큰 소동으로 번져나갔다. 그러한 소동은 사실 예견된 것이었다. 스트라빈스키에게서 음악의 설명을 들은 니진스키는 "멍청한 사람들이 이 음악을 이해할 수 있을까?"라고 던지듯이 말했다.

　〈봄의 제전〉은 기괴한 리듬과 압박감을 주는 관현악의

괴이한 음향과 원색적인 춤은 청중들을 폭력적으로 만들었다. 음악 역사상 이처럼 말이 많았던 작품은 이전에도 없었고 아마 앞으로도 나타나지 않을 것으로 보인다. 존 케이지는 한 걸음 더 나아가 전통을 파괴하고 비웃는 아방가르드 정신을 극단적으로 구현했다. 1930년대부터 작곡이나 연주에 우연적 요소를 도입하기 위해 피아노의 음을 조작하거나 라디오-자기테이프같은 기계적 수단을 이용했다. 존 케이지의 작업은 '해프닝' 또는 '행위예술로 불리며 새로운 예술을 선도하게 되었다.

스트라빈스키의 〈봄의 제전〉 초연과 같은 혼란을 남긴 이벤트가 같은 해인 1913년 미국 뉴욕에서 개최되었다.

"언론은 들끓고 있었다. 일요일판 신문의 성실한 독자들은 기울어져 보이는 마천루가 나오는 과장된 그림을 놓고 당혹스러워했다. 독자들은 프랑시스 피카비아라는 프랑스 화가의 인터뷰 기사를 통해 미치광이 장난같은 이 새로운 예술에 대한 '설명'을 들을 수 있었지만, 사람들은 더욱 혼란스러울 뿐이다. 피카비아는 미술이란 이제 어떤 것과 비슷하게 보이는 그 무엇이 아니라, 화가들이 중요하다고 생각하는 '인상'이라고 주장했다."

미국 뉴욕의 렉시턴가 26번가와 27번가 사이에 있는 무기창고에서 개최되었기 때문에 '아모리Amory'라고 불린 이 전시회는 대중에게 당혹감으로 몇몇 전위적인 예술가들에게

는 혁명으로 다가왔다. 장 앵그르, 폴 세잔, 빈센트 반 고흐 등의 19세기 인상파와, 야수파, 입체파 미술가들인 앙리 마티스, 파블로 피카소, 바실리 칸딘스키 등의 유럽미술과 현대 미국미술작품들이 선보인 아모리는 미국에서 최초로 본격적인 현대 미술이 소개된 전시였다.

특히 마르셀 뒤샹의 〈계단을 내려오는 누드 No,2〉는 극도의 전위성으로 열광과 비난이 교차되는 가장 뜨거운 작품이었다. 뒤샹은 나체를 보여준다고 했지만 나체를 본 사람은 아무도 없었다. '지진 뒤에 폐허로 남은 고가철도' 같은 형태들만이 화면에 가득할 뿐이었다. 그래서 당시 《아메리칸 아트뉴스》는 나체나 계단을 찾는 사람에게는 10만 달러의 상금을 준다고 공모를 하였다. 상금은 '그건 그저 한 남자일 뿐'이라는 참신한 의견을 낸 응모자에게 돌아갔다.

현대 미술은 과거의 전통적인 예술개념을 부정하며 새로운 양식을 만들어갔다. 그러한 양식은 대중에게는 낯설고 당혹스러운 것이었지만 시간이 흐름에 따라 사회적으로도 진보적인 예술 개념을 받아들이게 되었다. 1928년 미국 사법부에서는 예술작품에 대한 새로운 정의를 내렸는데, 전통적인 자연 모방과는 다른 새로운 예술의 경향을 인정하는 것이었다.

"사법부의 가장 오래된 판결들에서 예술작품은 수입품에서 예외로 간주되었을 것으로 사료된다. (…) 그 동안 이른바 현대 미술의 유파들

은 자연 대상을 모방하기보다는 추상적 관념을 표현하려는 시도를 보여주었다. 이러한 전위적 관념과 그것을 구현한 유파에 공감하든 아니든 간에, 우리는 재판정에서 그러한 새로운 예술 경향이 예술계에 미친 영향에 대해서는 충분히 고려해야 한다는 점을 인정한다."

20세기 전반 미국의 실정법에 따르면 모든 수입제품에는 관세가 부과되었는데 예술작품은 면세 품목에 해당되었다. 미술품 수집가인 에드워드 스타이컨은 콘스탄틴 브랑쿠시의 작품 〈공간속의 새〉를 구입했는데, 당시 세관은 40%에 해당하는 관세율을 유보하는 대신, '전시는 가능하지만 판매가 될 경우 관세를 지불'하는 조건으로 통관을 시켜주겠다고 제안했다. 그러나 스타이컨은 휘트니 미술관의 설립자인 휘트니의 도움으로 소송을 걸었다.

당시 미국의 법률은 '자연을 모방해서 조각하거나 빚은 것을 조각 작품으로 인정'하였고, 그 외에도 복제품으로 재생산되지 않아야 하고, 직업작가가 만든 것으로 유용성이 없어야 예술작품이라는 입장을 고수하였다. 브랑쿠시는 직업작가였고 〈공간 속의 새〉도 유용한 물건이 아니었다. 단지 청동 주물로 찍어낸 새 같지 않은 새의 모양이 문제가 되었는데 그것에는 많은 논쟁이 따랐다. 보수적인 사람들은 미술이 자연의 '모방'과 장인적인 '기술'이라는 플라톤적 관점을 옹호하면서, 브랑쿠시의 '새'는 자연의 정확한 모방도 아니고 노련한 기술자의 작품도 아니기 때문에 예술작품에

해당할 수 없다고 주장하였다. 반면 모더니스트들은 브랑쿠시의 '새'가 '새다움'의 핵심적인 판단 기준을 만족시켰다고 보았다. 그 우아한 형태는 작가가 인식한 조류의 특징을 표현한 것이고, 고도의 광택은 새가 날아오를 때의 태양과의 관계를 연상시킨다는 것이다. 결국 재판은 모더니스트들의 승리로 끝났다.

현대예술은 분명히 다수의 대중과 등을 돌리고 있었다. 중산층의 무지, 예술에 대한 무례함, 새롭게 변화된 사회를 돈으로 평가되는 구조로 만든 정치와 사회제도에 도전하고 심하게는 직접적인 투쟁도 불사하였다. 이것은 현대예술이 단순히 현대 사회의 산물이라고 정의내리기 힘든 입장이다. '봄의 제전'이나 '아모리쇼'가 현대사회를 충실히 모사하고 예찬하였다면 대중들이 그렇게 심한 항의를 하지 않았을 것이다. 그러나 현대 예술가들은 호락호락 한 사람들은 아니었다. 내적으로는 과거 예술양식과의 단절을 택하면서 외적으로는 변화하는 사회를 비판적인 시각으로 바라보았다. 물론 모든 예술가들이 다 그렇다는 것은 아니지만 시대정신은 분명히 그렇게 변화하고 있었다.

과거와 이별 준비

인상주의 미술은 조금 묘한 미술이다. 전통적인 방식을 포기한 것은 아니면서도 '진정으로' 눈에 보이는 것이 무엇

인가를 탐구하며 시각실험에 몰두한 미술이다. 분명 인상주의자들의 시각적 실험은 혁명적인 것이었지만 '대상을 모방'한다는 전통적인 맥락을 완전히 벗어나지는 못하였다. 그래서 인상주의는 과거의 전통미술과 모더니즘이 주도한 현대미술의 중간에 위치한 과도기적 양식으로 애매한 평가를 받고 있는 것이다.

프랑스의 비평가 폴 드 생 빅토르는 이제 미술은 르네상스의 의해 부활된 그리스 신화의 생명력이 막바지에 이르렀다고 진단하였다. 또 프랑스 혁명이라는 시민 개혁 운동과 과학 기술 분야의 발전으로 탄생한 현대사회가 최초로 전복시킨 과거는 사실 조형언어라고 주장하였다. 인상주의의 시각적 실험은 전통적인 조형언어를 파괴하는 서막이 되었다. 감성과 상상이 지배하던 미술을 시각언어(다른 대상을 모방하기보다는 화면 그 자체에서 무언가를 찾는 것이다)의 구성을 통해 전통적이며 세속적인 규제에 얽매여있던 화가들과 대중들을 해방시킨 것이 바로 새로운 시대였다.

중세는 모든 것은 신에 의해서 존재하고 세상만물은 모두 신의 정수를 물려받은 것이기 때문에 사물들 간에는 거리가 없다고 믿었다. 그러한 종교적 가치에 따라 공간을 상징적으로 표현하는 것이 미술의 주된 임무로, 화면에는 현실감 넘치는 표현은 필요 없는 것이었다. 르네상스는 이원론적이다. 세계는 구상적 공간으로 표현되고, 인간과 사물들은 신의 시선에 의해 조망된다. 여기서 신의 시선은 이성적인

것으로, 원근법같은 외적 세계에 대한 법칙을 통한 공간의 표현이 르네상스 미술이다. 그러나 앞선 세대들이 설정한 원칙이 불변의 것이라고 믿지 않는 현대는 당연히 전통적 공간으로부터 이탈하려고 하였다. 르네상스시대의 물리적 지식이나 사회 구조로부터 이탈하고자 하는 것이 바로 현대 사회이고 현대 미술인 것이다. 인상주의는 그러한 이탈의 최초의 시도였다.

낭만주의자들처럼 인상주의자들에게도 빛과 색은 중요한 것이었다. 특히 빛은 진정한 현실성을 부여하는 것이다. 물체는 뚜렷한 윤곽과 색깔을 가진 응집물이고, 그림자는 균일한 어둠이라는 선입견을 인상주의자들은 무너뜨렸다. 그들에게 중요한 것은 끊임없이 바뀌는 빛을 통해 변화되는 세상을 담는 것이다(이것은 중요한 것으로 고정된 진리는 없다. 그 순간순간이 참인 것이다). 그래서 인상주의자들은 마치 스냅사진을 찍듯이 한 순간의 정경을 그리는데 모든 수단과 방법을 동원하였다.

인상주의가 미술사에서 가지는 가장 큰 의미는 현실이 여러 개의 얼굴을 갖고 있다는 점을 파악했다는 것이다. 현실을 재현하려면 눈에 보이는 그대로 파악해야 한다. 마네는 음영과 회색빛 색조를 모두 버리고 오로지 광선에만 집중하여 어두운 부분을 밝은 부분과 직접적으로 대비시켰다. 마네와 인상주의자들이 발견한 것은 우리가 옥외에서 자연을 볼 때 각 대상들이 그들 고유한 색깔을 가진 개별물로 보이는 것이 아니라, 우리의 눈에서 뒤섞여 훨씬 더 밝은

색조의 혼합물로 보인다는 것이다.

마네의 색채는 다른 어떤 그림들보다 밝았다. 당시 보통 유화를 그릴 때에는 어두운 바탕을 먼저 칠하고 그 위에 불투명한 밝은 색을 덧바르는 것이 일반적으로 행해지는 방식이었다. 뛰어난 수채화가였던 마네는 가장 밝은 색을 먼저 칠하거나 아예 흰 바탕을 남겨두고, 그 위에 어두운 색을 칠하는 기법을 선호했다. 그는 이 방식을 유화에 도입하여 기존의 일반적인 채색 방식을 바꾸었다. 또는 자신이 원하는 색채로 시작하여 한 번에 끝내는 이른바 '알라 프리마alla prima'기법을 시도하였다. 이것은 유화에 있어 주요한 변환점이 되었다. 이 방법은 이전의 것보다 작업시간을 단축시켜주었고 야외작업을 한결 수월하게 해주었다.

마네는 미술계의 플로베르였다. 플로베르가 문학에서 이루고자 한 것은 객관성을 강조하면서 아름다움을 창조하는 것이었다. 이것은 '운문처럼 율동적이고, 과학 언어처럼 정확한 문체를 완성하는 것'이다. 이전의 소설이 이야기 중심이었다면, 플로베르는 세련된 문체를 통해 세부를 묘사하는 방식을 보여주었다. 이 지점에서 예술로서의 소설과 오락으로서의 소설이 구분되게 되었다. 마네 역시 기존의 아카데미의 관능적이고 섬세한 묘사나 역사와 신화라는 소재 대신, 〈풀밭 위의 점심〉이나 〈올랭피아〉에서 보듯이 현실의 삶을 색채를 통해 다양하게 묘사하였다. 플로베르의 객관적이며 율동적인 세부 묘사는 마네에게서는 화려한 색채와

사실적인 인물들의 등장으로 나타났다. 그의 밝은 화면은 대중들의 가식적인 모습을 드러내주는 동시에 새로운 미술의 시작을 알리는 것이었다.

마네의 생각에 동조하고 발전시킨 가난하지만 고집 센 젊은이가 있었는데 바로 그가 클로드 모네였다. 친구들을 선동해서 스튜디오를 박차고 야외로 나와 소재 앞에서가 아니면 결코 붓에 손도 대지 못하게 하는 등, 자기가 본 것만을 그리겠다는 모네의 신념은 굳건한 것이었다.

끊임없이 변화하는 자연을 날카롭게 관찰했던 모네는 색채에서 오로지 광선의 기능만 보았다. 그의 연작들은 똑같은 소재를 시간을 달리하면서 그려낸 산물이다. 〈루앙 대성당〉이 유명하게 된 것도, 루앙 대성당을 새벽부터 일몰까지 다양한 시간대에 그린 20편의 연작 때문이었다. 같은 건물도 하루 중 어느 시간대에 보았느냐에 따라서 회색, 청색, 분홍색같은 다양한 빛깔로 나타나는 것이다.

다양한 형상과 중첩된 시각 구도의 다양화는 분명 현대 미술을 예비하는 것이었지만, 인상주의는 사실상 과거 미술의 마지막 종착지였다. 자연이라는 대상을 모사한다는 방식에서 (다만 더욱 정확하게 모사하려고 했다) 초기 인상주의자들은 전통미술의 영향력에서 완전히 벗어난 것은 아니기 때문이다. 그 점에서 세잔은 현대 미술의 핵심에 도달한 화가였다. 현대 미술의 아버지로 불리우는 세잔은 인상주의자의 히스테리를 과감하게 거부하고, 그림의 공간적 깊이를 더 이상 중앙

집중적인 시선이나 원근법 대신 색채를 통해 형상화할 수 있는 가능성을 실험했다.

세잔의 목표는 '자연으로부터의 푸생', 즉 인상주의자들의 자연을 보는 거침없는 방식과 고전적 대가들의 엄밀한 균형과 정확성의 결합을 목표로 하였다. 그렇지만 그의 실험은 인상주의자들, 심지어는 그의 아방가르드 동료 예술가들조차도 당황스럽게 만들었다. 특히 자신 만의 극단적인 방식을 고집한 세잔은, 그를 놀리는 친구들 모두를 놀라게 하는 작품을 만들고 말겠다고 고집하였지만 그의 생애의 대부분을 바보 취급을 받았다.

인상주의자들이 활동하던 19세기말 파리는 예술가들의 고향으로 도시의 밤은 그들의 세계였다. 일단 1870년대 파리로 돌아가 보자. 지금 오후 5시 몽마르뜨에 있는 카페 게르부아에 우리는 와있다. 카페 한 구석에는 무언지는 모르지만 진지하게 이야기 하고 있는 매력적인 마네와 재치 있는 드가, 말쑥한 모네를 볼 수 있다. 그 때 누군가가 카페로 불쑥 들어와 그들과 합류한다. 지치고 신경질적인 표정의 그는 대화에 끼어들 생각은 하지 않고 언짢은 얼굴로 계속 술만 들이킨다. 마네와 그의 동료들이 세련된 정장차림인데, 새로 들어온 인상 나쁜 사나이는 페인트가 묻은 작업복 차림에 장화를 신고 있다. 잠시 그를 힐끗 쳐다본 후 그들은 새로운 회화에 관한 논쟁과 시시콜콜한 잡담 속으로 다시 빠져든다. 그는 대화에 참여할 생각은 하지 않고

계속 찌푸린 얼굴로 곁눈질하며 침묵하고 있다. 갑자기 그는 술잔을 탁자에 대고 쾅 치고는, "위트, 제기랄 엿이나 먹어라!"고 외치며 카페 밖으로 뛰쳐나간다. 다른 예술가들은 잠시 서로 마주보고는 어깨를 으쓱하며 무슨 일이 있었냐는 듯 계속해서 이야기 속으로 빠져든다. 뛰쳐나가는 사람을 자세히 보라! 그가 바로 세잔이다.

세잔은 성격적으로 문제가 많은 인물이었다. 어떤 심리학자는 세잔의 개인적인 문제점을 강압적인 아버지에게서 찾는다. 아버지 루이 오귀스트는 오만하고 건방진 자수성가한 인물로 권위적이었다. 세잔이 용기를 내어 파리에 가서 미술 공부를 하고 싶다고 얘기했지만, 아버지는 자신의 은행에서 일하도록 명령하였다. 3년간의 밀고 당김 끝에 결국 아버지의 허락을 받아내게 되었다. 이것은 세잔을 전폭적으로 지원하는 인자한 어머니의 간청도 있었지만, 아버지가 세잔의 재능을 인정했다기보다는 말까지 더듬는 아들의 사업 수완이 형편없다는 것을 알았기 때문인 것은 아닐까?

파리에서 세잔은 인상파의 중심 인물인 마네와 피사로 등을 만났다. 그러나 그의 사교술은 제로에 가까웠고, 사람들의 재치 넘치는 말소리에 위협을 느꼈다. 언제나 그는 사람들이 자기를 놀리고 있다고 의심하였다. 그의 동료들과 마찬가지로 세잔은 매년 파리의 살롱에 출품하였지만 매번 낙선하였는데, 사실상 그의 초기 작업은 지나치게 어두웠고 기괴하였다.

세잔이 좋아한 화가들은 쿠르베와 들라크루아였다. 특히 들라크루아에 대한 존경심은 한이 없었다. 누군가 들라크루아의 작품을 대충 그린 그림이라고 이야기하자마자 바로 주먹을 날리기도 하였다. 들라크루아의 색채는 그를 매료시켰고, 틴토레토와 티치아노같은 베네치아 화풍에 감탄하였다. "색으로 사물을 보고 색만으로 잡아내고 그 색만으로 사물들을 차별할 줄 아는 화가의 눈이 필요하다"는 것이 세잔의 일관된 생각이었다. 파리에서 세잔의 생활은 비참했다. 주변과 원만한 관계를 유지하지 못하였고 아버지 몰래 한 결혼에서 아들이 태어나면서 생활은 극도로 궁핍했다(아버지는 항상 한 명분의 생활비만 보내주었다). 낙담해 있던 세잔은 퐁투아즈로 오라는 카미유 피사로의 초대를 받게 된다. 그곳의 우아즈 계곡에는 풍경화가들이 다룰만한 풍부한 소재들이 있었다. 세잔은 자신이 기법을 개발하기 위한 경험이 부족했다고 여겼기 때문에 기쁜 마음으로 초대를 받아들였다.

세잔은 피사로에 대해 아버지나 자비로운 신과 같다고 술회하곤 했다. 세잔의 친구이자 스승이었던 피사로는 세잔이 특별한 재능을 지녔음을 확신했다(참 너그럽고 관대한 피사로이다). 피사로가 처음 했던 일은 세잔의 팔레트에서 검은색, 황토색, 황갈색과 같은 어두운 색채를 제거하는 것이었다. 그러면서 빨강, 노랑, 파랑의 세 가지 색과 여기에서 파생된 색만 사용하도록 조언했다. 어떠한 조언보다 세잔의 가슴속에 와 닿은 것은 자신이 본 것만을 캔버스에 옮기고 항상

자연을 성실하게 관찰하라는 것이었다.

세잔과 피사로는 나란히 앉아 그림을 그렸는데, 세잔은 피사로의 기법을 닮기 위해 그의 그림을 충실히 모사하였다. 그는 인상주의 기법이 자신의 목표에 다가서게 해준다고 느꼈고 그의 불안정한 기질을 조절하는데도 도움이 된다고 생각하였다. 세잔은 아름다운 전원의 완전한 고요를 만끽하며 자연의 다양하고 미묘한 뉘앙스를 발견했다. 그는 자신이 관찰했던 현실의 풍성한 화려함을 간직하기 위해 그림을 수정했다. 결과가 만족스럽지 않았던 세잔은 실제로 단 한 번도 그림을 완성했다고 느끼지 못했다. 그는 계속해서 그림을 수정했고 자신이 보았던 미세한 부분까지 기록하려고 애썼다.

1873년 피사로의 소개로 고흐의 초상화로 유명한 탕기 영감을 만나게 된다. 화방을 운영하고 있는 탕기는 마음씨가 좋았는지 그는 화가들에게 외상으로 그림 재료를 공급해 주었다. 그는 돈이 없는 화가들에게는 돈 대신 그림을 받았는데, 화가에 대한 존경심도 대단하여 세잔에게도 진심으로 '세잔 선생님'이라고 말하면서 존경했다. 그리고 자신의 화방에 항상 세잔의 작품을 걸어놓았는데, 세잔에 대한 악평이 하늘을 찌를 때에도 탕기의 화방에는 세잔의 그림이 걸려 있었다. 그런데 영감의 화방에 걸린 세잔의 그림을 알아보는 사람들이 있었다. 특히 나비파의 스승인 고갱이 세잔에 대해서 언급한 적이 있기 때문에 젊은 나비파 회원들은 세잔

의 그림에 열광하였다. 당시 방랑자 세잔을 만난 사람은 그다지 많지 않았다. 탕기마저도 세잔이 엑스로 자주 돌아간다는 것만 아는 정도였다. 나중에 세잔이 점차 명성을 얻자 젊은 화가들은 엑스로 직접 찾아가 세잔을 알현하기도 했다(별로 좋은 소리는 못 들었지만).

당시 젊은 화가들은 살롱에 진출할 기회가 거의 없었기 때문에 모네를 중심으로 한 무리의 화가들이 자발적으로 전시회를 조직하기도 했다. 이들이 조직한 전시가 1874년 카퓌신가에 위치한 사진가의 작업실에서 한 달간 열렸다. 전시회에는 르누아르, 모네, 시슬레, 드가, 피사로 등이 참여하였는데, 회원들의 반대에도 불구하고 역시 피사로의 강력한 지지로 세잔도 참여하게 된다. 마네는 분노하여 작품을 철수하면서 "모종삽으로 그림을 그리는 미장이"로 세잔을 비하했다. 대중과 평단도 이 전시회에 대해서 조소와 경멸을 난사했다. 그들은 농담 삼아 미술가들이 권총을 물감으로 장전하고 캔버스에 발사했음이 틀림없다고 비웃었다. 〈모던 올랭피아〉를 출품한 세잔에 대해서도 알코올 중독자가 정신착란 상태에서 그림을 그렸을 것이라는 혹평이 따랐다. 여하튼 비록 적자였지만 세잔의 작품 〈오베르에 있는 목매단 자의 집〉도 팔렸다.

1878년부터 1887년까지 새로운 조형세계를 찾고자 하는 세잔의 노력이 돋보이는 시기였다. 세잔은 회화의 색채, 회화의 방식 등 회화의 처음에서 끝까지 다시 세우고자 했

다. 순도 높은 색채를 살리면서 명료함을 잃지 않는 것, 그리고 시시각각 변하는 겉모습에 심취했던 인상주의자들과는 달리 견고한 사물의 구조를 찾아내길 원했다. 인상주의가 빛의 효과에 치우친 나머지 공간의 다양한 요소와 질량감 등을 희생시켰다고 생각한 것이다. 이러한 문제 의식은 자신 만의 순수한 회화세계를 찾아내는 쪽으로 기울어갔고, 그 결과 세잔의 구조주의 시대가 열렸다.

세잔은 목표는 자연의 재창조이다. 이것은 두 단계로 나타나는데, 그림을 시작하기 전 대상을 오랫동안 바라본다. 그림을 시작하기에 앞서 대상을 '읽고' 그 본질을 이해해야 한다고 생각했기 때문이다. 그러고 난 후, 두 번째 단계에서는 머릿속에서 구상한 사전 이미지의 형태, 색채, 구조에 기반해 그림의 구조를 '실현한다'. 여기서 중요한 것은 예술가의 상상이 아니라 자연 세계에서 취한다는 것이다. 이것은 자연에 대한 진실로 나타나는데 단순히 피상적인 모사를 의미하는 것은 아니다. 회화의 절대적인 개념은 색채, 형태 그리고 이것들과 공간의 관계이다. 세잔은 자연에 진실하다는 것이 곧 이 관계에 진실함을 의미한다고 믿었다. 이렇게 해서 그는 새로운 조화와 창출을 추구했고, 이를 "자연과 같은 조화"라고 명명했다.

1895년 12월 젊은 화상인 앙브루아즈 블라르가 세잔의 그림 50점으로 전시를 열었다. 이 전시 이후 수집가들이 세잔에게 관심을 보였고 상당한 가격에 판매되기도 하였다.

미술평론가인 귀스타브 제프루아는 이 전시를 호평하는 기사를 썼다. "라피트 거리에 위치한 블라르의 화랑에 들어온 행인은 50점 가량의 그림을 마주한다. 그것은 인물화, 풍경화, 과일, 꽃 그림이다. 이러한 그림을 보면서 그는 우리 시대의 가장 순수하고 위대한 인물 가운데 한 사람에게 마침내 제대로 된 평가를 내릴 수 있을 것이다. 마침내 때가 된 것이다. 세잔의 일생에 관한 어둡고 전설적인 모든 것은 사라질 것이고 엄밀하지만 여전히 매력적이며 거장답지만 아직은 순진한 사람의 작품이 남게 될 것이다. 그는 진리를 맹신하고 괴팍하나 순진하고 금욕적이며 예민했다. 그는 결국 루브르로 가게 될 것이다."

말년의 세잔은 아버지의 유산 덕분에 작업에 몰두할 수 있었다. 엑스와 그 주변을 소재로 삼아 작업하기 위해 주로 고향에 체류하였다. 특히 목욕하는 사람들과 생트빅투아르 산을 소재로 많은 작품들을 남겼다. 세잔은 아침이면 자신의 작업실에 습관적으로 들러 열한 시경에 다시 돌아오지만 하루 종일 작업하는 경우도 있었다. 오후 네 시경이면 야외로 나가고 그림자가 길어질 때까지 계속 작업을 하였다.

말년의 세잔도 여전히 타인에 대한 의심과 자신만의 강박적인 세계를 고집하고 있었다. 특히 유명세를 타면서 젊은 화가들을 비롯한 추종자들이 나타났지만 세잔의 의심은 여전했다. 언젠가 그의 친구 아들이 그의 작품에 대해 찬사를 늘어놓자, 세잔은 주먹으로 탁자를 내려치며 "나를 놀리지

말게나, 젊은이!"라고 외쳤다. 주변 사람들이 놀라 쳐다보자 머쓱해진 세잔은, "나를 나쁘게 생각하진 말게나, 내 그림을 가지고 이러쿵저러쿵 온갖 말도 안 되는 소리를 하는 바보들도 여전히 아무 것도 모르고 있는데, 자네가 내 그림에서 뭔가를 봤다는 걸 내가 어떻게 믿을 수 있겠나?"

1906년 10월 15일 큰 폭풍우가 몰아칠 때 세잔은 야외에서 그림을 그리고 있었다. 지나가던 차량이 그를 태우고 집에 데려다줄 때까지 그는 몇 시간 동안 온 몸이 젖은 채 추위에 떨었다. 다음날 아침 그의 상태는 급속도록 악화되었고 10월 22일 새벽에 폐렴으로 사망하였다.

세잔은 처음에는 인상주의를 받아들였다가 나중에는 버렸다. 그래서 애매한 표현이기는 하지만 후기인상주의자로 불리기도 한다. 자연을 충실히 묘사하려는 인상주의와는 달리, 세잔은 자연을 그대로 모방하거나 눈으로만 이야기할 수 있는 차원으로부터 회화를 해방시키고자 하였다. 세잔의 생각은 기존의 전통적 관념과는 달리 채색과 데생을 별개의 요소로 보지 않았다. 선과 윤곽은 중요하지 않았고 따라서 형상은 의미가 없었다. 순간적으로 드러나는 현상을 무시하고 세잔이 선택한 것은 색채의 덩어리와 뚜렷한 양감의 대비가 드러내는 선명한 구도였다.

세잔은 회화의 본질이 눈으로 보이는 현실과 다르다는 것을 파악한 것이다. 화가들은 세계를 더 이상 눈에 보이는 외관으로만 파악하지 않고 내면적인 눈으로 파악할 수 있게

되었다. 세잔을 신호탄으로 젊은 화가들은 인상주의의 몽롱한 안개를 헤치고 하나 둘씩 걸어 나왔다. 유령처럼 사라질 위기에 처했던 피사체가 세잔의 그림에서 재등장했다. 하지만 그것은 쿠르베의 사실주의가 묘사한 형상과는 달랐고, 원근법이 발견된 르네상스 이후 회화의 규범으로 자리 잡았던 자연의 치밀한 모사와도 달랐다. 세잔이 추구한 것은 눈에 보이는 자연 그 자체의 형상이었다.

세잔 이후 인상주의자들에게는 보이는 세계보다는 관념의 세계, 환상과 동경의 세계를 그리려고 하는 욕구가 나타났다. 세잔이 양감과 색면의 점이(漸移)에 주안점을 두고 작업하는 동안, 고갱은 명확한 윤곽선을 가진 구역들에다 물감을 균일하고 얇게 발라 평면적인 느낌을 주는 그림을 그렸다. 그런가 하면 고흐는 강렬한 색을 두껍게 바르는 독창적 화법으로 거칠면서 이글이글 타오르는 듯한 분위기를 연출하였다. 고갱과 고흐의 그림에서 색을 사용하는 목적은 재현이 아니라 대비나 광채를 부각시키는데 있었다. 초상화에서 비스듬히 보이는 얼굴은 주황색일 수 있고 녹색일수도 있다. 감상자는 그림에서 사실성을 기대해서는 안 된다는 사실을 점차 배워 나갔다.

반 고흐는 "나는 점점 인상주의자들의 기법이 아닌 단순한 기법을 시도하고 있다. 그래서 안목이 있는 사람이라면 내가 무엇을 의미하려 하는지 알아볼 수 있게 그리고 싶다. 나는 내 눈앞에 있는 것을 똑같이 재현하기보다 나 자신을

강하게 표현하기 위해 색채를 주관적으로 사용한다."라고
말했다.

감각적 인상뿐만 아니라 화가의 주관적 사유까지도 표현
하고자 했던 세잔이나 고흐, 고갱을 거치면서, 미술은 과거
의 전통에서 벗어나 현대 미술로 진입하는 문턱으로 들어서
게 되었다.

화면은 실험판이다

현대 미술은 일종의 도발이다. 과거미술과는 단절을 선
언했고 현실을 모사하기보다는 비판적인 접근을 택했다.
또 현대 미술가들은 자신들의 작업에 자부심을 가지고 있었
다. 압도적인 시장의 그물을 벗어날 수는 없었지만 자신들
의 예술이 시대를 선도하거나 앞서고 있다고 생각했다. 그
래서 진보적인 현대 미술은 '모더니즘'[10]이라는 현대예술의
양식으로 통칭되었고, 또는 전위적인 성격을 가지며 중산층
과 대중문화를 경멸했던 특정 예술집단의 성격을 가진 '아방

10) 모더니즘이라는 명칭은 미술에만 국한되는 것은 아니다. 모더니즘(modernism)
은 '현대화(modernisation)', '현대성(modernity)'과 연관성을 가지는데, '현대
화'는 산업혁명 및 그 영향과 관련된 일련의 기술적, 경제적, 정치적 발전을
의미하고, '현대성'은 그러한 발전의 결과로 나타난 사회적 조건과 경험의
방식을 가리킨다. 그렇지만 '모더니즘'의 의미에 대해서는 합의를 보기가
쉽지 않다. 모더니즘은 주로 예술과 관련된 것으로 현대예술과 관련된 용어
로 정의된다. 모더니즘은 인상주의 미술과 상징주의 시로 시작되었는데,
인상주의 미술은 과도기적인 것으로 보고 상징주의 시를 본격적인 모더니
즘의 시작으로 본다. 이러한 모더니즘은 시기적으로는 1890년 1930년 사이
에 확립되었고, 내용적으로 예술 각 분야에서 양식적인 변화가 나타났다.

가르드'[11]라고 불려졌다.

모더니즘의 시작은 1890년대부터로 보는데, 당시 유럽은 1890년대를 전후로 약 20여 년 동안은 가장 평화로운 시기였다. '벨 에포크la belle epoque'는 그러한 시대를 지칭하는 용어로서 '아름다운 시절', '좋은 시절'이라는 뜻을 가지고 있는데, 함축하면 '만찬의 세월'이라는 뜻이다. 이 시기는 근대의 시작과 더불어 지겹게 계속된 전쟁과 사회적 갈등이 일시 휴전 상태로 접어들면서 모처럼 만에 찾아온 평화로운 시절이었다. 또한 당시의 세기말적이며 혼돈스러웠던 문화적 에너지도 이 시기에는 긍정적인 형태로 바뀌어 분출되었다.

'벨 에포크' 시대에는 수준 높은 예술적 성취도 나타났다. 무엇보다도 과거와 다른 양식들의 출현과 예술가들의 돌출적인 행동들이 이어지면서 기존의 예술과는 다른 양상들이 전개되었다. 또 오늘날 서구 복지국가의 기틀을 잡은 시기도 이 때였고, 정치적으로도 다양한 운동이 전개되었다. 따라서 이때부터 시작된 모더니즘은 복합적인 것으로, 또 사회적이며 정치적인 성격 때문에, 어떤 통일된 전망도 일치된 미학적 실재도 파악하기는 힘든 것이다. 명확하지는

11) 모더니즘이 하나의 규범이자 양식으로 굳어지는 조짐을 보이자 순수예술 내부에서도 반발이 나타났다. 특히 20세기 전반의 아방가르드는 대중문화에 대항한 모더니즘보다 중산층의 관습을 파괴하고 진보적, 미래적인 예술을 창조하는데 역점을 두었다. 모더니즘 예술가들이 저 높은 데서 대중 예술의 번성을 은근히 질시하며 대중이 자신을 받들어 모시지 않는다고 불평하는데 반해 아방가르드 예술가들은 단호하고 거침없이 전통과의 단절을 선언했다. 모더니즘은 형식을 세련시켰지만 아방가르드는 형식을 파괴했다. 아방가르드는 대중뿐만 아니라 모더니즘의 신비주의도 공격을 했다.

않지만 모더니즘의 특성을 정리하면 대략 다음과 성격을 공유하고 있다. 1) 작업과정 및 재료에 대한 관심 2) 공시성 synchronicity의 강조 3) 불확실성 4) '비인간화'이다.

'작업과정이나 재료에 대한 관심'은 자기 재능을 창작화하는 것으로, 작업의 재료인 물감이나 색채 등 부가적인 요소에 관심을 두는 것이다. 기존의 미술에서 중시되던 '아우라'나 '창조적 직관' 같은 것은 중요하지 않았다. 창조는 고결한 정신에서 나오는 것이 아니라 작업 자체의 과정에서 나오는 것이다. 정신보다는 작가가 작업하는 과정에 따라 작품은 다양하게 변할 수 있는 것이며, 작가의 선택에 따라 작품은 또 다른 모습으로 나타날 뿐이다.

'공시성'은 서술적이거나 시간적인 구조가 약화되어 공간적 형태로 나타나는 것이다. 제임스 조이스나 버지니아 울프의 소설에 나타나는 심리적 시간의 계기가 그러한 특징을 잘 보여주고 있다. 하나의 시간에 하나의 사건, 하나의 감각, 하나의 대상이 연계적으로 이어지는 전통적인 방식을 배제하고 인과관계의 진행과 결말을 자주 제거해 버리는 것이다(뒤죽박죽이라는 것이다). 이것은 현대 미술의 추상성과도 연관이 있는데, 마그리트의 〈정지된 시간〉이나 피카소의 〈아비뇽의 처녀들〉에는 과거, 현재, 미래의 시간이 혼재되어 있다. 여기에는 심리적 계기만이 나타나고 '완결되지 않는 종말'을 강조한다. 정리된 답은 없다. 인간은 상황에 따라 바뀌어지고 또 변화되는 존재일 뿐이다.

'불확실성'은 당시의 시대적 상황과도 연관이 있다. 근대 이후 과학적 확실성을 바탕으로 한 인류의 진보라는 사유가 서구 문명을 지배해왔고 전 세계적으로 확산되고 있었다. 그러나 현대 사회의 세속화 경향과 파편화된 인간성은 더 이상 밝은 희망을 꿈꿀 수 없게 만들었고 어디에도 기댈 수 없는 불안한 전망만이 가득할 뿐이었다.

아서 밀러의 〈세일즈맨의 죽음〉은 그러한 시대의 불안을 이야기하고 있다. 주인공인 윌리 로먼은 '타인 지향형' 인물로서, 평생을 통해 사람들의 호감과 인기를 얻기 위해 노력하였다(바로 우리들의 모습이 아닌가). 그러나 현실은 고독하고 항상 빗나갔으며, 언제나 그는 '사람됨이 승리하는 날'을 꿈꾸지만 항상 그의 아내가 두려워 한 것처럼 '늙은 개처럼 죽어가는' 운명을 지녔다. 그는 아들에게 충고하는데, "(풋볼에서) 볼을 찰 땐 볼이 떠가는 밑으로 돌진하는 거야. 야구를 할 때는 나지막하고 세게 쳐야 돼. 그게 중요하니까" 그러나 사실상 그는 자기 자신이 여기 저기 발길에 채이고, 두드려 맞는 '공' 같은 존재라는 것을 알지 못한 것이다.

현대 미술은 여기서 한 걸음 더 나아간다. 더 이상 이성적이거나 자연적인 미를 탐구하지 않았고, 서로 다른 시각에서 바라본 세계를 해석하며 고대의 신화 또는 이국적인 모델로 회귀한다. 여기에는 정신병 환자의 꿈이나 환상의 세계, 마약에 의해 암시된 전망들과 무의식적 충동들이 표현되고 있다. 세계는 더 이상 인간이 파악할 수 없는 거대한 괴물로

변해있었고, 우리의 미래는 더 이상 낙관할 수 없는 세상이 되어 버린 것이다.

자기 본래의 모습이 망각되고 인간성이 박탈되는 '비인간화'는 현대 사회가 가진 문제점으로, 현대예술에서 가장 빈번하게 다루는 주제이다.

"해가 지고 있었다. 갑자기 하늘이 핏빛으로 물들었고 나는 슬픔에 싸였다. 나는 말없이 난간에 기대었다. 파랗고 검은 피오드르 해안 너머에, 도시 너머에, 하늘이 피 빛으로 불꽃을 날름거리듯 떠 있었다. 내 친구들은 계속 걸어갔으나 나는 두려움에 떨면서 혼자 서있었다. 엄청나게 큰 끝없는 외침이 자연을 가로지르고 가는 듯한 느낌이 들었다."

뭉크는 자신의 작품 〈절규〉를 제작할 때의 느낌에 대해서 이야기 하는데, 절규하는 인물은 과거처럼 엄숙하고 이상적인 인물이 아니다. 현대예술에서는 완성된 인격체가 아니라 현실의 무게에 고뇌하고 힘들어 하는 인물들의 행위나 심리상태를 다루고 있다. 더 이상 작품 속의 인물들은 우리가 본받아야할 모범적인 인물들은 아니다. 오히려 우리보다 더 현실을 불안해하고 지나칠 정도로 강박증에 시달리는 인물들이었다.

모더니즘을 바탕으로 한 20세기 미술은 자신감에 차있었다. 이것은 관람객들도 마찬가지였는데, 비록 충격을 받을

지언정 더 이상 현대 미술 작품에 대한 절망감도 없었다. 특히 1870년대 말과 1880년대 초에 태어난 예술가 세대는 새로운 활력에 넘쳤다. 그들은 우울한 시대 분위기에서 성장하면서 반사회성을 표방한 예술과 사상에 익숙해 있었다. 그리고 상징주의나 퇴폐주의의 사상과 전략은 시효를 다했다는 사실, 사회악으로부터 등을 돌리기보다는 맞서 싸우는 또 다른 길이 있다는 사실을 예술가들은 잘 알고 있었다.

회화는 더 이상 모사의 속박에 묶여있지 않았다, 인상주의와 몇몇 사조들은 피카소와 브라크의 입체주의 작품들이 나타나면서 종말을 맞았다. 피카소를 비롯한 새로운 세대의 미술가들의 눈에 보이는 세계는 이제 예술 실험의 노리갯감이었다. 그들은 관객에 대해 어떠한 의무감도 느끼지 않았고 거침없이 실험을 감행했다. 특히 1905년 아인슈타인이 발표한 상대성이론은 기존의 시간과 공간의 개념을 뒤흔들어 놓았다. 당시 나타난 충격적인 사회 변화와 과학적 발견에 대한 사람들의 인식은, '이제 더 이상 눈에 보이는 그대로인 것은 없다.'라는 말로 함축된다. 따라서 이제 중요한 것은 전통이나 완벽한 기교가 아니라 예술가의 독창성이었다.

피카소는 원시미술을 바탕으로 아프리카의 미개미술까지 섭렵하는 등 다양한 실험을 통해 독창적인 새로운 아이디어들을 쏟아냈다. 그의 실험적 회화는 청색시대, 장미시대, 큐비즘으로 이어지는데, 그의 가장 유명한 작품 중의 하나

인 〈아비뇽의 처녀들〉은 현대 미술이 보여주는 실험을 극단적으로 끌어올린 작품이었다. 피카소와 함께 입체파 운동을 이끌었던 브라크 역시 이 작품에 충격을 받았고 피카소와 함께 새로운 실험을 감행했다.

브라크는 원근법을 버리고 색채로 형태를 만들어 나갔다. 그는 빛이 한 곳에만 비치는 풍경을 버리고, 형태를 분리시켜 각각의 분리된 형태에 빛을 비추게 했다. 브라크나 피카소는 두 사람 다 원근화법과 삼차원적인 환영을 배제하였다. 그들은 화면 위의 인물이나 대상들을 마치 캔버스 표면 위로 불쑥 밀어올린 듯 앞으로 튀어나오도록 하였다. 또한 단단한 형태들의 집합을 무질서하게 늘어놓음으로써 새로운 구성처럼 보이도록 만들었다. 그런 까닭에 비평가들은 이들이 미술작품을 창작하는 것이 아니라 실험실에서 실험물을 만들고 있다고 혹평했다.

야수파를 대표하는 마티스는 색채의 마술사였다. 그런데 특이 한 것은 새로운 미술로서 색채를 이야기 하는 것이 아니라 마티스 본인이 단지 색채를 좋아했고 사람들에게 기쁨을 주기위해 사용한 것이다. 그래서 그의 작품에 나타나는 밝은 색채와 단순한 윤곽은 마치 어린아이의 작업같은 느낌이 나기도 하는 것이다. 마티스는 입체파의 분석적 탐구를 알고 있었지만 기질적으로 맞지가 않았다. 그는 화면의 회화적 질서로서 공간을 중시했기 때문에 빛과 그림자를 사용하는 것보다는 색채를 사용하였다. 공간의 깊이를 위해

색채는 단순하거나 암시적으로 사용했는데, 그러한 공간은 원시적이면서도 직관적인 느낌을 주었다.

마티스는 말년에 관절염에 걸려 붓을 잡지 못하게 됐는데, 그는 색종이를 잘라 색채의 효과를 다른 식으로 표현하였다. 그의 작품 〈달팽이〉는 들쑥날쑥하게 색종이를 붙인 작품으로, 그 움직임은 중앙에서 시작하여 나선형으로 펼쳐진다. 움직임의 속도는 빠르기도 하고 느리게도 전개된다. 들쑥날쑥한 가장자리는 나선의 움직임을 암시하지만 동시에 그것을 억제하는 역할을 한다. 달팽이는 자연을 추출하는 것이고 마티스는 그것을 색으로 암시한 것이다.

사람들은 표현주의 미술이 등장했을 때 당혹스러워했다. 이전까지 순수미술은 이상적인 아름다움을 표현하여야만 했다. 그러나 표현주의는 형태를 왜곡시키는 등 아름다움과는 거리가 멀었다. 고흐가 예언했던 것처럼 사물의 외관을 의도적으로 변형시키는 미술은 실제로 사람들의 이해를 가로막는 장애물이 되는 것이다. 그러나 뭉크의 〈절규〉는 고흐보다 한 걸음 더 나아가, 갑작스런 정신적 동요가 우리의 모든 감각적 인상을 어떻게 변화시키는가를 표현하는데 역점을 두었다.

그림 속의 모든 요소들은 절망을 강화시키기 위해서 존재하는 것만 같다. 인간의 모습은 별다른 구체성을 띠고 있지 않지만, 화면은 휘몰아치는 감정의 압력 아래 휩쓸리는 물결로 가득 차 있다. 하늘과 물의 굽이진 모습과 대각선을

이룬 다리는 우리의 눈을 절규하고 있는 입으로 이끈다. 강력한 선과 리듬의 강조, 그리고 고통을 다루는 선동적인 방식은 예술가의 감정을 아주 뚜렷이 시각화하고 있다. 노르웨이인 뭉크는 죽음에 사로잡혀 있었으며, 화면에서 죽음보다 더욱 고통스러운 상황을 보여주고 있다.

이탈리아에서 나타나 미래파는 이탈리아가 과거의 영광에 묶여있기보다는 근대 과학기술의 영광스러운 새로운 세계 속으로 들어가야 한다고 주장하였다. 1909년 마리네티가 썼던 그들의 최초의 선언문은 회화의 고전적 기교를 공격하였다. 당시로서는 미래가 흥분되고 영광스러울 것이라는 생각이 팽배해 있었다. 피카소의 그림, 스트라빈스키의 음악, 과학기술 등 이 모든 것들이 새로운 흥분의 세계를 향해 나아가고 있는 듯했다. 이것의 핵심은 '다이나미즘'인데, 미래파들은 이것을 미술에서도 보여주고자 했다. 문제는 그 다이나미즘이 폭력적인 것이었고, 폭력을 예찬하며 기계와 타협적인 시도를 하려고 한 것이다. 그들의 선언문은 박물관을 불사를 것을 주장했고, 또한 전쟁이야말로 부조리한 것들을 간단히 해치울 수 있는 화려하고 극적인 것으로 생각했다. 그러나 그들의 '만행'은 일차 세계대전에서 기관총에 산화된 군인들의 모습에서 드러나듯이 한낱 지식인의 몽상같은 것이었다.

19세기말경 독일의 아르누보 화가 아우구스트 엔델은 전적으로 새로운 미술에 대한 생각을 이야기 했다. 아무 것도

의미하지 않고 아무것도 대표하지 않으며, 또 아무 것도 회상시키지 않는, 음악과 똑같은 감정적 효과를 낼 수 있는 미술이 등장하고 있다는 것이다. 작곡자의 마음에서 나온 음악은 실제 악기의 연주를 통해서 그 분위기와 감정이 창출된다. 화가의 마음에 있는 형상과 색들만으로 캔버스에 표현되는 그림들, 그 자체가 '왜 완성된 작품이 아닌 것일까?', 이러한 생각들에서 미술의 추상성 문제가 제기되었다.

러시아에서 태어나 음악을 공부했던 칸딘스키는 인상주의 전시를 보고는 인식할 수 있는 주제뿐만 아니라 느낌의 표현만으로도 회화가 될 수 있다는 사실을 깨달았다. 1896년 독일로 갔을 때 칸딘스키는 그와 비슷한 생각을 가진 화가들을 만날 수 있었다. 진보와 과학의 가치를 싫어하고 순수한 '정신성'을 지닌 참신한 미술, 그를 통해 세계가 새롭게 재건되기를 바라는 신비주의적인 생각이 독일화가들에게 있었던 것이다.

당시 독일은 불안정한 상태로, 니체 등의 철학자들은 '영혼의 세계는 죽었다'라고 외치고 있었다. 또한 강령술이나 티베트의 밀교같은 동방의 신비주의 사상도 대중들에게 만연되어 있었다. 미술에서도 인식된 대상물 없이 화가의 상상력으로부터 사상을 완전히 표현할 수 있는 색과 형태의 가능성, 즉 추상미술에 대한 논의가 나타났다. 즉 추상미술은 현실의 각박함으로부터의 '물러섬'으로 이해될 수 있는 것이었다.

표현주의에 바탕을 둔 칸딘스키의 추상회화 이념은 그 표현에 있어서도 음악에 필적할 수 있는 미술을 목표로 한 것이었다. 그리고 추상미술의 또 다른 한 축인 입체주의가 불러온 화면 구성에 대한 관심도 나타났는데, 따라서 추상미술은 '표현'과 '구축'을 중심으로 발전하게 된다.

구축의 문제는 네덜란드의 화가 피에르 몬드리안에 의해서도 중요하게 다루어졌다. 몬드리안은 가장 단순한 요소인 직선과 원색으로 그림을 만들어 내고자 하였다. 몬드리안은 1895년부터 1944년까지 작품을 제작했는데, 그의 작품은 이후 전개되는 디자인 전 분야에 영향을 끼쳤다. 몬드리안은 우리가 보는 모든 사물 풍경, 나무, 집들에는 본질이 있다고 생각했으며, 외관이 다르더라도 거기에는 본질들의 조화상태에 있다고 믿었다. 화가의 목적은 이러한 실제의 숨겨진 구도, 보편적 조화를 그림에서 드러내는 것이라고 생각했다. 주관적인 눈에는 끊임없이 변화하는 것으로 보이지만, 형태들 속에는 감추어진 불변의 실재가 있는 것이며, 그것을 몬드리안은 밝혀내고 싶었던 것이다.

다다이즘은 미래주의를 비판함으로서 시작되었다. 미래주의가 열광한 제1차 세계대전은 새로운 세계의 건설이 아니라 탐욕일 뿐이었다. 참전국들은 서로가 정의의 편이라고 외쳤지만, 결국 그들의 관심사는 정치적인 영향력 확대와 경제적 이익의 추구가 중요한 것이었다. 그리고 전쟁의 사상자들은 순교자로 떠받들어겼지만, 그 어떠한 것도 전쟁의

야만성을 미화시킬 수는 없었다. 다다이즘은 전쟁의 야만성에 대한 문제를 제기하고 싶었다. 비록 짧은 시기의 운동이었지만 다다의 영향력은 20세기 전체를 지배하게 된다.

다다그룹의 핵심 인물이었던 막스 에른스트(1891~1976)는 다음과 같이 회고한다.

> "다다는 삶의 기쁨에서 나오는 항거이며 분노의 표출이었다. 또한 다다는 이 어리석은 전쟁의 부조리와 야만성에 대한 냉소이자 비판이었다. 우리와 같은 젊은이들은 전쟁에서 마비된 상태로 귀환했다. 우리의 분노는 어떤 방식으로든 분출되어야 했다."

다다이즘 발표회는 관객들의 항의로 난장판이 되기 일쑤였다. 무의미한 말들을 나열하는 시와 노래, 울부짖거나 절규하는 광란은 관객들의 인내를 시험하는 행사였다. 다다는 20세기 후반에 등장하는 퍼포먼스 예술의 선구자였으며, 오래 지속되는 예술작품이 아닌 단 한 번의 행위로 나타나는 강렬한 순간의 체험을 선사했다. 미술작품에서도 다다는 콜라주와 앗상블라주, 사진 몽타주, 오브제 등을 제작하였는데, 심지어는 폐품을 가지고 실험적인 작품을 만들었다. 다다이스트들의 행위는 그때까지 통용되어온 예술작품의 경계를 무너트리는 것이었다.

많은 화제를 몰고 다녔고 예술작품과 일상 용품의 경계를 무너뜨렸던 마르셀 뒤샹도 다다이스트로 활동하였다. '미'

를 죽이고 '개념' 즉 의미를 만들어냈다는 뒤샹은 사실상 20세기 전반에 나타난 미술의 실험을 완성하였고, 20세기 후반의 미술을 선도한 '예술가'이다(단순히 화가나 미술가로 부르기에는 석연치 않은 인물이다). 뒤샹은 20세기 예술의 정의와 생존에 대한 근본적인 질문을 제기했다. 즉 예술은 본질적이고 시간을 초월한 현상으로 볼 것인가의 문제에 대해, 진화론적 입장에서 보면 과연 그런 것인가 하는 의문을 품었다. 뒤샹은 한 걸음 더 나아가 현대 세계에 걸 맞는 새로운 예술 형식이 무엇인지를 고민했다.

뒤샹의 집안은 형제들 중 네 명이 예술가로 활동한 예술가 집안이고 나중에 블랭빌의 시장이 된 아버지는 세잔의 아버지와는 달리 자식들의 예술에 대한 도전을 격려하며 후원했다. 1904년 가을 파리로 간 뒤샹은 사설 아카데미에 등록하고 미술을 본격적으로 배우게 되는데, 문제는 그가 미술보다 당구에 몰두하였다는 것이다. 그리고 아카데미 강의실보다는 거리의 카페에 앉아서 파리의 서민들을 그렸다. 뒤샹은 화가가 되겠다는 희망을 품고 파리에 왔지만 그것이 꼭 중요한 것은 아니었다. "사람들이 살아가고, 그림을 그리고, 화가가 되고, 그 모든 것은 사실상 아무런 의미가 없다. 사람들이 그림을 그리는 건 이른바 자유로워지기 위해서였다. 사람들은 매일 아침 사무실에 출근하기 원치 않는다."

1907년 팔레 드 글라스에서 열린 '제 1회 풍자화가 살롱

전'에서 마르셀은 대중 앞에 처음으로 작품을 선보이고, 1908년 '살롱 도톤'에서 처음으로 회화작품을 선보였다. 이후 뒤샹은 다다이즘에 동화되어 실험적인 작품을 계속 제작하게 된다. 1912년 뒤샹은 살롱 데 쟁데팡당에 〈데생〉과 〈계단을 내려가는 나체 2〉를 출품하지만 협회에서는 그의 작품을 끌어내리라고 명령한다. 그림 제목이 입체주의에 반대하는 재담으로 받아들여졌기 때문이다. 그러나 그는 제목을 바꾸는 대신 그림을 철수하고 그 자리에 아무 것도 걸지 않았다.

"1912년에 나를 약간 질리게 만든 사건이 있었지. '살롱 데 쟁데 팡당'에 〈계단을 내려가는 나체〉를 가지고 갔는데, 어떤 사람이 전람회 개막전일까지 그림을 철거하라는 거야. 나는 아무 대꾸도 하지 않고 '참 잘됐군 잘됐어'하고 중얼거렸지. 전시장까지 택시를 타고 가서 내 그림을 가지고 나와 버렸다네.

그 시절 가장 진보적인 사람들의 그룹에서도 몇몇은 신기한 일을 벌이는 것을 주저했고, 불안해하기도 했지. 글레즈처럼 정말 똑똑 한 사람들마저 나의 나체가 그들이 전에 추구하던 바와는 거리가 멀다고 생각했지. 나는 그런 것을 무모하고 고지식하다고 생각했 네. 결국 자유롭다고 생각했던 예술가들이 보여주는 태도에 나는 적잖게 실망하고 말았지. 나는 생트 주느비에브 도서관의 사서가 되기로 했어."

실험적인 입체주의도 뒤샹의 작품은 너무 당혹스러운 것이었다.

실제로 뒤샹은 도서관 사서 생활을 시작한다. 그러나 곧 그 생활을 지겨워하기 시작했고 1915년 마침내 고집쟁이 프랑스를 떠나 미국으로 이주하기로 결심한다. 이미 아모리 쇼로 미국에서 유명해진 뒤샹은 각종 신문과 잡지의 인터뷰에 응하면서 유명인사가 되었다. 한 신문의 제목에는 "예술의 관점을 완전히 뒤집어버린 성상파괴주의자 마르셀 뒤샹,"이라고 박혀있었다. 뒤샹은 빠르고 유쾌하게 미국생활에 적응해 나갔다. '레디메이드'도 이 때 탄생하였다.

> "그것은 1915년 미국에서 다른 오브제들을 선택하면서 이루어졌어. 그 때 '레디메이드'라는 단어가 떠올랐지. 그것은 예술작품도 아니고 스케치도 아닌, 예술세계에서 어떤 용어도 적용될 수 없는 것들에 알맞은 단어인 것 같았지."

뒤샹은 생활용품이긴 하지만 원래 만들어진 목적과는 다르게 미술작품이 된 것을 '레디메이드Ready-made'라고 이름 붙였다. 뒤샹에게 레디메이드는 바로 예술 그 자체였다. 사람들이 술병 선반으로 보는 것을 어떤 사람이 소변기로 본다면 어떨까? 레디메이드에 서명을 하는 것, 특히 자신이 만든 도발적 이름으로 서명하는 것도 도움이 됐다. 어떤 의미에서 보자면, 낙서미술가들도 이와 비슷한 일을 했다.

그들도 벽에 자신의 이름을 서명함으로써 벽을 예술품으로 만들었다. 그렇지만 그런 이름은 관심을 끌만한 예술적 유행에 따라 스프레이로 칠해 놓은 것에 불과한 것이었다. 낙서미술은 전통적 공공예술 형태에 가까운 것으로, 예술이 되는 것은 벽이 아니라 이름일 뿐이다. 뒤샹의 이름은 변기나 단순한 벽을 예술로 만드는 것이었다.

뒤샹이 보기에 예술가의 눈은 무엇이든지 예술로 변형시키는 마법의 사진기였다. 이런 부류의 다다이스트들은 장난꾸러기이거나 보헤미안 어릿광대처럼 행동하며, 냉정한 세계의 냉정한 규칙들을 전복시켜 나아갔다.

1917년 뒤샹은 뉴욕 전시회의 조직위원으로 활동하면서 자신의 작품 〈샘(fountain)〉을 본인을 숨기면서 출품하였다. 예술에 관심을 가진 관람객이라면 이 작품을 보고 고전적인 조각품을 볼 때와 마찬가지로 표정을 지으며 생각에 잠길 것이라고 여겼기 때문이다. 반대로 이 작품을 간단히 무시하는 사람이라면 예술을 인식하지 못하는 무능력을 드러내게 될 것이라 생각했다. 하지만 뒤샹의 예측은 빗나갔다.

〈샘〉이라는 소변기는 전시회가 열린 첫날 전시회에 출품한 다른 작가들에 분노와 항의 때문에 바로 철거 되어버렸다. 하지만 뒤샹은 이런 행위를 통해서 예술은 하늘에서 떨어지는 것이 아니며, 바로 관람객이 스스로 만드는 것이라는 점을 보여 주었다. 뒤샹의 생각은 관람객은 잘 제작된 '눈을 속이는' 작품을 보는 것이 아니라, 작품을 보면서 스스

로를 관찰한다. 즉 뒤샹은 이러한 과정들을 극단화하여 그가 제시하는 대상물이 관람객의 시각에 의해서 비로소 예술이 되도록 구상한 것이다.

뒤샹은 '수정된 또는 덧붙인rectified or assisted,이미 존재하는 오브제를 수정하거나 무엇인가를 첨가한' 레디메이드 작품을 선보인다. 이것은 모나리자를 찍은 우편엽서에 콧수염과 턱수염을 그려놓은 〈L.H.O.O.Q〉라는 작품이었는데, 서구 문화 전통을 대표하는 작품에 장난을 가한 것이다. 이 단어들은 프랑스어 발음으로는 '그녀의 엉덩이가 뜨거워'라는 말을 의미하는 것으로, 예술작품이 무슨 심오한 뜻을 가진 듯이 숭배하는 사람들을 비아냥거린 것이다. 그의 작품 〈샘〉은 최근의 예술가들을 대상으로 한 설문 조사에서 피카소의 〈아비뇽의 처녀들〉을 제치고 20세기에 가장 영향력있는 작품으로 선정되었다.

도발적 예술 행위에 대한 그것이 '혁명적'이라고 주장할 만한 근거가 있다면, 그 근거는 의심할 여지없이 레디메이드일 것이다. 이것은 예술창작이 더 이상 물질적인 창작 행위가 아니라 정신적인 과정이 되었음을 의미한다. 이제는 미술가는 손을 더럽힐 필요가 없었다. 예술창작은 순수하게 철학적 행위가 되었다. 미술은 더 이상 감각기관이 아니라 사유의 과정 속으로 들어간 것이다. 뒤샹의 레디메이드는 현대사회에서 예술이 작동하는 방식의 구조를 보여준다는 점에서 혁명적이다. 뒤샹은 미술가들이 "창조 행위를 완성

하는 유일한 사람"이 아니라는 점을 강조한다.

〈샘〉에 관한 많은 이야기들이 있는데 그 중에 재미있는 일화가 하나 있다. 〈샘〉은 한 번 분실된 적이 있어 여덟 개의 작품으로 복제되었다(별 문제 없는 것이 아닌가. 〈샘〉은 오브제가 아니라 아이디어이다). 그런데 2006년 한 노인이 여덟 점 중의 하나가 전시되고 있던 파리의 퐁피두센터에서 〈샘〉을 망치로 부수다가 경찰에 체포되었다(이 사람은 1993년에도 〈샘〉에 소변을 보다가 체포된 적이 있었다).

체포된 노인은 당당하게 "뒤샹에게 존경심을 표현하기 위해서 '샘'을 부수려 했다"고 주장했다. 기성세계의 질서를 파괴하는 것이 뒤샹의 의도였는데, 〈샘〉이 신격화 되면서 고가에 거래된다는 것은 말도 안 된다는 것이었다. 그리고 자신의 행위야 말로 뒤샹의 숭고한 의도를 지키기 위한 영웅적 행위라고 횡설수설 했다(음… 말은 되네).

노인의 행위는 뒤샹의 입장에서는 나쁠 것이 없었다. 단순한 감상자가 아니라, 이제 관람객은 작품이 지닌 좀 더 깊은 특성들을 밝혀내고 해석하는 창조과정에 기여함으로써 작품이 주변 세계와 관계를 맺도록 하기 때문이다. 이제 관람객이 작품을 봄으로써 비로소 예술작품이 된다는 뒤샹의 생각은, 아직까지 남아있던 전통적인 예술 견해의 잔재마저도 없애버리는 실험의 최극단으로 보여주는 것이었다.

"어떤 천재나 위대한 화가도 네 점에서 다섯 점 정도의 걸작들만 남기지. 나머지는 매일매일 빈틈을 채우는 것일 뿐이지. 나는 희소

성, 고급 미학이라고 부를 수 있는 것에 관심을 가지고 있어. 예술가가 뭔가를 하면 그것은 언젠가 대중이나 관객이 개입하면서 알려지게 되지. 그리고 후세로 전해지고, 이런 사실을 지울 수 없는 까닭은 이것들이 양극에서 생산되기 때문이야. 한 극은 작품을 만드는 사람이고, 또 한 극은 그것을 보는 사람이지. 내게는 작품을 만드는 사람과 보는 사람 모두 똑같이 중요하다네.

일생 동안 나는 일하기를 원했을지 모르지만, 내 안 깊숙한 곳에는 나태함이 존재하고 있지. 나는 일하는 것보다는 살고, 숨 쉬는 것을 훨씬 더 좋아했어. 나는 나의 작업이 사회적인 가치를 지닌다는 것에는 관심이 없어. 그러니까 예술은 살아가는 것이었어. 매 순간, 매번 숨 쉬는 것은 어디에도 써있지 않고, 시각적인 것도 정신적인 것도 아닌 작품인 셈이지. 그것이 일종의 변하지 않는 행복이야."

1968년 10월 뒤샹은 파리 자신의 아파트에서 식사를 하던 중 혈전으로 급사한다. 뒤샹은 파리에 있는 화장터에서 화장되어 그의 재는 루앙의 가족묘지에 안치되었다. 비석 위에는 그가 쓴 비문이 새겨졌다.

"게다가 죽는 것은 언제나 타인들이다."

대중문화 시대의 화가

뭉크는 엔지니어였고 반 고흐는 전도사였다. 칸딘스키는 성공적인 법학자로 자리를 잡고 있었지만 모네의 그림을 보고 깊은 감명을 받아 화가가 되기로 결심했다. 부유한 집안의 병약한 아이로 태어난 모딜리아니는 휴양 차 떠난 남유럽에서 미술을 접하고는 화가의 길로 들어섰다. 고갱은 은행가였고 루오는 공장의 직공이었다.

현대의 화가들은 더 이상 특정 계층이나 가업을 이어받는 과거와는 달리 확장된 미술의 개념에 따라 누구나 화가가 될 수 있었다. 대신 집안의 반대는 필수적이다. 그럼에도 많은 어리석은 이들은 화가가 되기를 꿈꿨다. 대중의 취향을 중요하게 생각하지 않고, 따라서 후원자들을 물색하지 못한 화가들은 자발적으로 그룹이나 협회를 만들어 자신들의 새로운 미술을 알릴 수밖에 없었다.

사실상 19세기 중반부터는 화가가 꿈의 직업이었다. 1863년 파리에는 3,500여명 이상의 직업 화가들이 있었고, 40년 후에는 직업 화가들의 숫자가 열배로 늘어났다. 물론 인기 있는 화가는 극소수였다. 당시 파리의 화가들은 집세가 산 몽마르트 언덕에 몰려있었는데 그 환경은 매우 열악하였다. 그 중에서도 가난한 화가들은 '나중에 유명해지면 집세를 갚겠소'하고는 사라지는 경우가 종종 있었다. 19세기에는 이런 집단을 가리켜 '보헤미안'이라고 불렀다. 그러나 화가라고 다 가난 한 것은 아니었다. 보헤미안과 대비되는 집단으로 '댄디'라고 불리우는 예술가들이었다. 이들은 부유한 집안에서 태어나 고등교육을 받았지만 삶에 권태를 느끼는 부류였다. 이 집단에 속한 구스타브 카유보트같은 화가들은 가난한 보헤미안 화가들을 후원하기도 하였다. 그렇지만 늘어나는 화가들의 숫자는 부담스러운 것이었다.

20세기 들어 일단은 공급의 측면에서 화가들은 공급 과잉의 상태였다. 특히 현대 미술이 장인의 기술과는 완전히 분리된 채 주관성의 표현으로 정착되면서, 기법이나 묘사가 중요한 것이 아니라 새로운 발상과 혁신, 기계나 인공물 사용으로 다양한 표현이 가능해졌기 때문이다.

파리와 뉴욕뿐만 아니라 아시아나 아메리카 대륙 쪽에서도 화가를 꿈꾸는 이들의 숫자는 늘어났다. 또 무엇보다도 대중매체를 기반으로 하는 대중예술이 활성화되면서 다양

한 화가들이 나타났다. 여기에는 순수예술과 대중예술의 논의를 통해 많은 논란거리를 만들었지만, 그렇지만 예술개념 특히 미술개념의 확장은 눈에 띄는 것이었다. 또한 발전하는 산업과 예술의 결합을 통해 이전과는 다른 화가들이 탄생한 것이다.

신화가 되어가지만 주머니는 궁핍해

제1차 세계대전 중에 아무도 애달파하지 않았고 아무도 눈여겨보지 않았지만 특이한 죽음이 있었다. 그것은 속물의 죽음이었다. 미술과 문학의 새로운 유파가 등장할 때마다 처음에는 조롱을 받다가 얼마 뒤에는 받아들여졌다. 그리고 나중에 가서는 찬사를 받으면서 공공 예산으로 박물관, 도서관, 시청에 당당히 자리 잡는 과정이 몇 대에 걸쳐 되풀이되는 것이었다. 이것을 뻔히 지켜본 터에, 어지간한 강심장이 아니고서는 예전처럼 덮어 놓고 반대만 할 수 없는 것이었다.

예술시장의 성장과 차별화가 예술가의 자율성을 강화시킨 것만큼이나 중요한 현상은 점점 더 많은 사람들이 화가를 비롯한 예술가들을 동경하기 시작한 것이다. 화가들의 사회적 지위의 격상에는 미술관이나 박물관들이 경쟁적으로 설립되면서 나타난, 대중들에 대한 예술교육이 큰 역할을 하였다. 1897년 뉴욕의 메트로폴리탄 박물관 관장은 관람객

들을 교육하면서, "여러분은 이제 그림 전시실에서 손가락으로 코를 푸는 사람들을 볼 수 없을 겁니다. 개를 데려오거나, 전시실 바닥에 담뱃진을 뱉는 행위, 유모가 아기를 구석으로 데려가 용변을 보게 해 바닥을 더럽히는 일, 그리고 휘파람 불고 노래하고 큰 소리로 외치는 일도 더 이상 없을 것입니다"라고 말했다.

새로운 시대 환경에 따라 1920년대 들어서면서 속물들은 기적적으로 돌변했다. 심미안을 가진 예술 애호가가 아니라 기회주의자 내지는 겁쟁이로 변한 것이다. 이 새로운 부류의 집단은 예술이라는 딱지가 붙은 것은 덮어놓고 존경하고 심각하게 음미했다. 바라보기가 고통스럽고 심지어 역겹기조차 해도 "흥미롭다"고 말하였다(분명 진심은 아니다). 그로부터 반세기가 지나면서 기이한 현상이 나타났다. 뱁새눈을 뜬 평론가가 "불편하다", "불온하다", "잔혹하다", "도착적이다"라고 평하지 않은 작품들은 흥미는커녕 경멸을 불러일으키는 '진부한' 작품으로 매도되었다.

현대 미술이 모방적 성격과는 계약을 파기하겠다고 선언함으로써, 미술은 과거 역사와는 단절을 하게 된다. 이후 현대 미술을 이해하는 모더니스트와 이를 거부하고 전통예술만을 숭배하는 전통주의가 생겨났다. 또 전통예술에서 배운 방식만을 고집하여 전통예술의 견해로도 현대예술을 이해할 수 있다고 하는 바보들도 생겨났다. 이들은 전시회에 가서 고철더미 앞에서 경건한 침묵을 고집하고, 담배

파이프를 그린 그림을 진짜 담배 파이프로 착각하였다.

무식한 부르주아로 비난받던 사람들은 전쟁이라는 연금술 덕분에 20세기 중반과 후반에 유순한 소비자로 둔갑했다. 그들 골치 아픈 전위예술의 존재를 지구가 둥글다는 것처럼 당연지사로 받아들였다. 전위예술은 거룩한 종교회의와 같은 지위에 올라섰다. 오히려 살인을 유발하지 않는 유일한 활동이라는 점에서 종교를 능가했다. 인생이라는 몹쓸 질병으로부터 인간을 구원하는 것이 예술이었다. 따라서 예술가는 성서에 나오는 예언자가 되었다.

미술과 화가들에 대한 대중의 인식이 바뀌면서 미술작품 구매도 활발해졌다. 예술작품의 구매가 대중으로 확산됨에 따라 미술시장은 현대 사회의 주요 지표로 떠올랐다. 르누아르는 '작품의 가치를 말해주는 지표는 단 하나뿐이다. 작품이 판매되는 현장이 바로 그것이다'라고 직설적으로 이야기 하였다.

모네도 르누아르와 더불어 작가로서의 명성을 쌓기 위해 적극적으로 시장 개척에 나섰던 대표적인 작가들이다. 고갱이 비록 남태평양 타이티에서 보헤미안처럼 살았다고 해서 전직 증권 브로커로서의 경제 감각을 잃은 것은 아니었고, 불운한 고흐 역시 그의 뒤에는 화상인 동생 테오와 그 자신도 화랑에 근무한 경력이 있었다. 단지 지나친 열정으로 종교에 빠지거나 예술에 광적으로 몰두하기도 하였지만 고흐 역시 시장을 완전히 모르는 작가는 아니었다.

피카소는 미술시장을 통해 부와 명성을 획득하였다. 피카소는 천재성 외에도 행운이 뒤따랐는데, 그가 앙루아즈 블라르라는 화상을 만남으로써 그의 화가로서의 입지를 다지게 된 것이었다. 블라르는 갤러리를 운영하면서 피카소 외에도 인상파 화가들의 그림들을 취급하였고 그들을 유명하게 만들어주었다. 새로운 화가들과 화상들이 늘어나면서 20세기 초반 파리의 미술시장은 활기에 넘쳐났다. 유럽과 미국의 많은 화상들이 파리를 찾으면서 달리 같은 젊은 화가들도 파리로 몰려들었다.

인상파를 뒤이은 입체파와 야수파가 명성을 얻기 시작하면서 미술시장은 국제적인 조직으로 발전하게 된다. 시간이 흐를수록 미술작품은 국제시장에서 유통하는 상품이 되었다. 그러나 20세기 들어 최고조로 활황이던 미술시장은 제1차 세계대전 시작 직전 10년의 영광을 끝으로 막을 내린다. 1914년 3월 2일 파리의 경매장에서는 '곰의 가죽'12)이라는 수집가 그룹의 소장품 경매가 있었다. 이때 총 145점

12) 이 날의 경매는 야수파와 입체파가 처음으로 자유 경쟁 시장에서 테스트를 받는 자리였다. 이날 경매에 오른 작품은 '앙드레 르벨이라는 사업가가 결성한 곰의 가죽'이라는 그룹의 수집품이었다. 라 퐁텐의 우화 '곰과 두 친구'라는 동화에서 따온 '곰의 가죽'은 무모한 모험을 삼가야 한다는 교훈을 담고 있다. 친구 사이인 두 남자는 돈이 필요해서 모피상에게 거대한 곰을 잡아주겠다는 약속을 하고 '곰의 가죽' 값을 선불로 받는다. 그러나 그들은 약속을 지키지 못했다. 그들이 잡으려고 했던 곰은 거대하고 엄청난 힘을 가지고 있었고 한 남자에게 "곰을 잡기 전에는 '곰의 가죽'을 파는 게 아니야"라고 훈계했을 정도로 영리했던 것이다. '곰의 가죽' 멤버들은 무능한 사냥꾼들이 돈을 위해 '곰의 가죽'을 가지고 모험을 했듯이, 자신들은 '그림이 그려진 가죽'으로 모험을 한다는 의미에서 그룹의 이름을 '곰의 가죽'이라 지었다.

의 작품들이 낙찰되었는데 대부분의 작품들은 20세기 초반 활동하는 작가들의 작품이었다. '곰의 가죽'이 시도한 모험은 당시 인상파나 입체파의 새로운 실험적인 작품들을 미술계뿐만 아니라 일반 대중에게도 각인시키는 계기를 만든 것이다. 그러나 20세기 초 활황이던 미술시장은 1차 세계대전의 충격을 받게 되어 20세기 중반까지 깊은 침체에 빠져들게 되었다.

제1차 세계대전과 제2차 세계대전 사이에 나타났던 경제 침체는 많은 화가들에게 궁핍한 생활을 하게 만들었다. 대량실업과 러시아에서의 혁명 등 세계 경제의 침체는 바로 미술시장의 침체로 이어졌다. 여기에는 피카소같은 작가들도 예외가 아니었다. 화상 르네 겡펠은 일기에 다음과 같이 기록하였다.

'1919년 휴전 협정이 체결되었지만 우리의 전쟁은 끝나지 않았다. 북해에서 알자스까지 온통 전쟁으로 유린된 땅에는 150만 명의 전몰 장병들이 묻혀 있고, 철도는 거의 복구할 수 없을 정도로 파괴되었다. 프랑화의 가치는 떨어지고 생활비는 오르고 임금 역시 두 배, 세 배로 뛰었다. 러시아에 일어난 혁명 때문에 부르주아들은 불안에 떨고 우리는 정말 힘든 시대를 살고 있다.'

미술시장의 침체는 인기 작가들뿐만 아니라 대다수 화가들에게는 치명타였다. 급속도록 늘어난 화가들 중 몇몇은

성공한 화가들도 있었지만 대부분의 화가들은 가난했고 사회 주변부의 인물로 전락할 수밖에 없었다. 미술 시장은 승자독식의 세계였다. 시장에서 소외된 화가들은 뒷골목에서 관광객들에게 그림을 그려주거나 쓸쓸하게 거리를 배회하는 수밖에 없었다. 무엇보다도 현대 미술가들에게 걱정스러운 것은 미술을 종교적 봉건적 권력으로부터 해방시키기 위해 수백 년 동안 이루어져 왔던 노력이 오늘날에는 경제적인 재력의 장난감으로 전락할 위기에 놓였다는 것이다.

1920년대 후반부터 경제 상황은 조금씩 좋아졌다. 피카소는 미국에서 전시를 열면서 국제적인 명성을 획득했다. 미술시장은 점차 미국으로 옮겨가면서 전 세계적으로 활성화 되었고, 피카소같은 거장들은 대중에게는 신화적인 인물이 되어갔다. 1932년 6월 16일 파리의 조르주 프티 화랑에서 개최된 피카소 회고전은 커다란 화제를 불러 모으기도 했다.

전시회 개막식은 미술계 행사라기보다는 사교계 행사에 가까웠다. '공작부인들과 외교관들, 외눈 안경과 연미복, 등이 보이는 드레스와 조만간 전당포에 맡겨야 할지도 모르는 다이아몬드와 진주들, 오일을 발라 잘 태운 피부를 가진 여인들과 포마드를 바른 남자들, 이런 행사에 빠지지 않고 참석하는 배 나온 정치인들, 샴페인과 초소형 샌드위치들, 그리고 5년쯤 뒤에 피카소의 그림 값이 얼마나 오를지에 대한 실마리를 얻기 위해 몰려든 화상들'로 전시장은 가득

차 있었다. 그리고 이 행사의 중심은 화가 피카소였다.

그러나 그러한 즐거운 분위기는 다시 사라졌고, 미술에 대한 시장의 수요는 1930년대 초부터 다시 급격히 떨어져서 공급이 과다해지는 현상을 초래했고, 시장은 소수의 개인 수집가들에 의해 좌우되었다. 미국의 증권시장이 붕괴되면서 번지기 시작한 금융권의 대혼란과 대공황의 여파가 퍼져나가기 시작한 1930년대 초반에는 화상과 수집가의 관계, 화상과 작가와의 관계에 변화가 나타나는 시기였다. 화상들은 얼어붙은 미술시장에 대응하기 위해 공동으로 전시를 기획하면서 경쟁보다는 협력의 관계를 유지했고, 화상과 수집가의 관계에서도 판매자와 구매자의 관계가 아니라 사업사의 동지 관계를 유지했다. 수집가들의 화랑경영에 참여하기도 하며 대형전시에 자신들이 소장한 작품들을 출품하기도 하였다. 다만 화상과 작가와의 관계는 화가들에게 불리한 쪽으로 변하였다.

화랑들이 컨소시움 형태로 위기 상황을 공동으로 헤쳐나갔다면 화가와 화상의 관계는 달랐다. 화상인 폴 로젠버그와 화가 마리 로랑생은 작품 가격 때문에 불편환 상황을 연출했다. 1929년 10월에 로젠버그가 그림 값을 올려주지 않는다고 로랑생은 불만에 가득차 있었다. 여기에다 로젠버그가 로랑생에게 샤넬이 디자인한 7,000프랑 코트는 더이상 주문하지 않는 것이 좋을 것이라고 충고하자 극도로 화를 냈다. 그는 몇몇 화상들을 동원해 로젠버그와 경쟁을

시켜보려고 하였다. 그러나 그의 노력은 수포로 돌아갔고, 경제공황의 위험을 알아차린 화상들은 그녀에게 더 이상 샤넬코트를 권하지 않았다.

화가로서의 공예가, 디자이너

19세기에 예술가의 이미지와 사회적 위상이 최고 정점에 도달했다면 반대로 장인과 공예가의 이미지는 추락했다. 장인은 자신의 독립된 작업장을 대부분 포기하여야만 했고 장인들의 기술은 기계가 대신하였다. 장인들의 입지는 그만큼 좁아졌고, 공예 역시 순수예술과는 완전히 분리된 산업의 부산물로 여겨졌다.

작가이며 예술가인 존 러스킨은, 어떻게 사회가 최대 다수의 숭고하고 행복한 삶을 유지하기 위해서 구성원들의 삶을 의식적으로 규제할 수 있는지를 의문시하였다. 그는 중상주의 경제를 거부하고, 중세의 고딕 성당들의 디자인과 건축을 예로 들면서 사회에 봉사함을 통해 예술과 노동이 하나가 되어 나아갈 것을 주장하였다. 윌리엄 모리스는 러스킨의 미학과 사회적 관심에 동조하여 '미술공예운동Arts and Crafts Movement'을 주창하고 강력하게 밀고 나갔다.

모리스는 부유한 포도주 수입업자의 장남으로 태어나 대저택에서 성장하였다. 일상생활은 거의 중세 봉건주의에 가까웠으며 고대의 교회와 저택들 그리고 아름다운 영국의

전원풍경은 어린 그에게 깊은 인상을 심어 주었다. 대학 졸업 후 건축사무소에서 일을 시작했던 모리스는 숨 막히게 지루하며 상투적인 일에 진절머리를 내기 시작했다. 그에게는 막대한 유산이 있었고 그가 꿈꾸던 중세의 화려한 장관을 바탕으로 한 낭만주의 회화를 실현시킬 계획을 만들었다. 그러나 그는 그림 대신 디자인을 선택하였다.

장식회사를 설립한 후 모리스는 수공업자들을 고용해 벽자, 직물, 카펫, 태피스트리 등 500종이 넘는 패턴을 디자인하면서 이차원 패턴 디자인을 발전시켰다. 모리스에게 영감을 준 것은 중세예술과 식물이었다. 모리스가 주도한 미술공예운동은 러스킨의 사상을 실천에 옮긴 것이다. 산업혁명의 물결 속에 가구 등의 일상 용품과 건축시장에 범람하기 시작한 값이 싸고 저속하며 조잡한 기계생산 공예품에 대한 반작용이 운동의 시작이었다. 따라서 이 운동은 기계를 부정하고 중세시대의 수공예 생산 방식으로 복귀할 것을 주장하고 있다. 또 기계의 추악하고 퇴폐적인 측면을 비판하였으며 '반기계'를 주장하였는데, 이것은 시대적 흐름과 역행하는 측면을 옹호한 것이다.

대량생산 제품의 비속함과 정직한 수공예적인 정신의 결여는 미술과 공예의 재결합에 역점을 두어 해결할 수 있는 것으로, 미술과 공예는 건축물부터 침실 용품에 이르기까지 아름다운 물건을 창조하기 위해 결합할 수 있는 것이다. 따라서 노동자들은 그들의 일자리에서 다시 즐거움을 발견

할 수 있을 것이다. 모리스의 미술공예운동은 한 걸음 더 나아가 가난한 자의 착취에 대한 도덕적 관심을 통해 사회주의 옹호로 나아갔다.

모리스는 순수예술과 공예, 예술가와 장인의 분리를 비난했다. 그러한 역사적 분리로 인해 예술가들은 경멸적인 태도를 취하고 장인들은 부주의하게 됨으로써 양쪽 모두 파괴된다고 주장하였다. "여기 또 다른 부류의 일하는 사람이 있다. 우리는 여러 이름으로 그를 부르는데, 나는 그 이름을 말하기가 부끄럽다. 대부분의 사람들 마음속에 열등함을 내포하고 있는 단어이기 때문이다. 장인 또는 직공이 그 예이다. 나는 이성적인 모든 사람들에게 비난이 아닌 명예를 내포한 단어를 사용하겠다. 바로 수공예가이다."

러스킨이나 모리스같은 사람들은 미술과 수공예의 철저한 개혁과 싸구려 대량 생산물 대신 양심적이고 가치 있는 수공예품이 자리를 되찾길 꿈꿨다. 비록 그들이 옹호했던 변변찮은 수공예품이 현대에 와서는 엄청난 사치품이 되어버렸지만, 그들의 비평은 광범위한 영향을 미쳤다. 그들의 선전 계몽 활동이 기계적 대량생산을 막을 수는 없었지만, 그것이 야기한 문제들에 대중의 눈을 뜨게 했고 순수하고 단순한 '손으로 만든 소박한' 것에 대한 기호를 확산 시키는 데 도움을 주었다.

영국의 '미술공예운동'이 공예라는 장르에 예술성을 접목시켜 일상생활 용품에 미적 의미를 가미하였다면, 순수미술

자체에서도 장식성에 주목한 화파가 등장하였는데 바로 나비파이다. 나비파Les Nabis는 고갱의 영향을 받은 젊은 화가들이 만든 그룹인데, 폴 세뤼지에, 모리스 드니, 폴 랑송 등이 여기에 참여하였다. 세뤼지에는 〈부적〉이라는 풍경화를 그렸는데 이 작품이 바로 고갱의 조언을 듣고 완성한 작품이다. 고갱은 세뤼쥐에에게, '나무가 어떻게 보이는가? 초록색으로 보이지 않는가? 그러면 초록색을 칠하라. 팔레트에서 가장 순수한 초록색을 칠하라. 그림자는 어떤가? 그림자는 약간 파랗지 않은가? 그렇다면 주저하지 말고 가장 순수한 파랑색을 칠해 보아라. 불그스레한 잎사귀에는 주홍을 칠하라' 이제 겨우 인상주의를 이해한 나비파들에게 고갱의 말을 듣고 제작한 〈부적〉은 분명 충격이었다. 그들은 미술이 더 이상 자연의 재현에 머무르지 않고, 자신의 경험과 느낌을 색채와 패턴으로 표현할 수 있다는 것을 깨달았다.

히브리어로 '예언자'라는 뜻을 가진 '나비'라는 말로 자신들의 집단을 명명한 나비파들은 대개 부유한 중산층 출신들로서, 고갱의 순수색채에도 영향을 받았지만 광범위한 관심사와 절충주의 태도를 가졌다. 그들이 가진 예술성에는 순수미술 외에도 응용미술 분야도 포함되어 있었다. 이젤 회화보다 장식회화를 더 우월하게 생각하여 미술을 생활 속에 끌어들이려고 하였다. 이것은 순수미술에서 일어나고 있었던 모더니즘이 응용미술에 영향을 준 것이다.

나비파는 책의 표지를 그렸고 19세기말에 나타난 다채로

운 색채를 보여주는 석판화로 포스터를 제작하기도 하였다. 포스터에서 보이는 평면적 색채와 형태의 대조, 그리고 선의 독자성에 대한 가능성은 나비파의 관심을 끌기에 충분했다. 특히 보나르는 아주 뛰어난 포스터 작품을 남기기도 하였다.

나비파가 응용미술 분야에서 활동할 수 있었던 것은 파리가 산업도시의 중심이 되었기 때문이다. 일반 사람들은 현대적 문화시설을 이용했는데 따라서 거기에 걸 맞는 디자인이 필요했다. 아르누보는 그러한 디자인적 요소를 중시하여 순수예술에까지 영향을 준 그룹이었다. 아르누보Art Nouveau는 원래 장식미술, 응용미술과 관련된 양식에서 출발하였으나, 미술과 생활의 통합을 주장한 이 양식의 성격 때문에 회화, 조각, 건축에도 큰 영향을 미쳤다.

아르누보는 1890년부터 제 1차 세계대전 이전까지 유행하였는데, 산업화 시대의 불모성에 반대하여 장식적 스타일을 중시한 국제적이 미술 사조였다. 아르누보는 기계적인 형태와는 대조적으로 식물의 무늬와 그것들이 서로 얽혀있는 형태에 근거한 것이었다. 그러나 아르누보를 단순히 표면 장식으로만 국한하는 것은 디자인의 모든 측면에서 변화를 가져온 아르누보의 중추적인 역할을 간과하는 것이다. 19세기 지배적이었던 디자인은 과거의 형태와 스타일에 대해 거의 노예처럼 매달리는 역사주의였다. 아르누보는 현재를 표현하는 새로운 형태를 창조하였다.

아르누보는 상징주의의 영향을 받아 실내장식과 가구 디자인에 있어 대도시의 복잡함과 지저분함을 잊게 해주었다. 아르누보의 아름다운 곡선 장식은 실내공간을 전원풍의 공간으로 전환시켰다. 아르누보 작가들은 평면적 형태와 다이나믹한 표면의 선을 통하여 감각적 반응을 불러일으키고 감정을 환기시켜 주었다. 따라서 감성적 내용과 시사적 형태에서 아르누보 장식은 상징주의의 중요한 한 부분을 차지하는 것이다.

아르누보의 미학 역시 모리스의 이념에 따라 생활 자체의 개혁을 요구하였다. 일종의 '총체미술Gesamtkunstwerk'을 꿈꾸었던 아르누보는 새로운 건축, 새로운 가구, 새로운 회화를 요구하게 된다. 그러나 모리스와는 달리 수공예의 향수가 아니라, 아르누보는 새로운 기계 문화와 테크놀로지를 받아들여 새로운 시대의 양식을 만들고 싶어 했다. 아르누보 보급에 가장 큰 역할을 한 앙리 반 데 벨데는 모리스의 영향으로 회화가 너무 엘리트적이라 생각하였고, 미와 예술이 모든 사람들의 일상생활의 주요 부분이 되기를 원했다. 반데 벨레는 1900년을 전후로 과장된 장식적 성격의 아르누보 양식을 순수한 추상적 형태로, 그리고 더 한층 기하학적양식으로 바꾸는데 중요한 역할을 하였다. 그가 바이마르에 세운 예술 공예학교는 이후 바우하우스의 모체가 된다.

제 1차 세계대전이 발발하면서 공예학교는 문을 닫았고 전쟁이 끝난 후 다시 문을 열었다. 반 데 벨레의 추천으로

유리와 강철을 이용한 공장 디자인으로 유명한 발터 그로피우스가 신임교장으로 취임하였다. 바이마르 미술공예학교는 응용미술을 지향하는 학교로 당시 바이마르에는 순수미술 중심의 미술 아카데미가 있었는데 두 학교는 통합되어 국립바우하우스로 1919년에 개교하였다. 제 1차 세계대전 패전 후 혁명적인 분위기에서 하나의 정신적인 새로운 방향을 확립하는 것이 바우하우스의 사명이었다.

그로피우스는 바우하우스에서, "종합예술로서 건축과 조각, 회화를 하나로 모두 포용하는 것이며, 어느 날 수백만 노동자의 손으로부터 벗어나 하늘로 승천하게 될 것"이라고 알려진 유토피아 계획을 수용하고자 했다. 비록 바우하우스는 예술과 디자인을 하나의 개념으로 묶는 것이라고 강조하였지만, 종합예술은 국가가 통제하는 개념을 의미하였고 노동자를 언급함으로써 이데올로기적 방향성이 바우하우스에는 내재 되어있다. 특히 소아마비 후유증으로 인한 신체적 결함 때문에 그로피우스는 연필을 쥘 수도 없었고 그림을 그릴 수도 없었다. 건축 도면을 그릴 때에도 주변의 도움을 받을 수밖에 없었다. 그가 할 수 있었고, 했던 일은 가르치는 것이었으며, 원칙을 주장하는 것이었다. 바우하우스는 그러한 자신의 교육관과 이상을 실현시킬 수 있는 가장 적절한 공간이었다. 바우하우스의 개혁적 교육이념은 오늘날 대학에서 실시하는 예술과 조형교육의 기초가 되고 있다.

건축가, 조각가, 화가들은 공예가로 돌아가야 하고 예술

가와 공예가 사이에 차별이 없어야 하며, 예술과 공예의 재통합을 통해 예술의 사회적 목적을 회복시키는 것이 바우하우스의 설립 목표였다. 바이마르시기(1919–24)의 바우하우스는 철저하게 이상적이었으며 표현주의에서 영감의 원천을 찾았다. 특히 청기사파의 화가 파울 클레와 바실리 칸딘스키가 각각 1920년과 22년에 바우하우스의 일원으로 참여하면서 형태, 색채, 공간 등에 대한 진보적 개념들이 디자인의 어휘에 흡수되었다.

그로피우스가 1925년 바우하우스를 드레스덴으로 옮겼을 때 그는 직접 새 건물을 설계했다. 그 건물은 철저히 직선형이었고 기능적이었으며 콘크리트와 금속, 유리 등으로 되어 있었는데, 그 중 유리는 대형비행기에 쓰이는 것을 이용했다. 이러한 기술은 곧 다른 건축가들에게도 이용되었다. 실제로 전체 건축물이 현대 운동의 전형적 본보기가 되었다. 건물 전체를 통틀어 유일한 장식은 건물 외부에 'BAUHUS'라고 쓴 수직 방향의 글씨였다.

바우하우스는 디자인에 있어서도 건축 교육뿐만 아니라 모더니즘의 선구적 중심지였다. 바우하우스에서 펼쳐졌던 그로피우스의 교육과 디자인 작업이 예술과 기능의 균형을 유지하려는 의도를 가지고 있었다면, 그의 후계자인 한네스 마이어는 기능적이고 기술적인 극단으로 나아갔다. 마이어는 강경한 사회주의적 입장을 고수했기 때문에 결국 해고되었고 대신 비정치적인 미스 판 데어 로에가 교장으로 임명되

었다. 그는 바우하우스의 교육과정을 건축이론과 디자인으로 변경하였다. 바우하우스는 현대 디자인뿐만 아니라 예술, 산업 전반에 지대한 영향을 끼쳤지만 나치의 모더니즘 탄압으로 인해 1932년에 문을 닫게 되었다(바우하우스의 진취적이며 사회주의적인 사상은 설립 초기부터 보수파들의 심기를 불편하게 만들었다). 그러나 바우하우스의 많은 교사들은 미국으로 이주하여 미국의 산업 예술에 지대한 영향을 주었고, 디자인이라는 새로운 미술의 확립하여 화가들의 작업 영역을 확대시키는 계기가 되었다.

바우하우스의 업적과 영향은 이 학교가 존속했던 14년이란 기간과 33명의 교수들과 약 1,250명의 학생들에게만 그친 것이 아니다. 바우하우스는 신축, 제품 그리고 시각 커뮤니케이션에 이르는 전 영역에 걸쳐 모던 디자인 운동을 창조하였다. 시각적인 교육에 모더니즘적인 접근법이 발전되었고 교수들의 수업 준비 및 교육 도구들은 시각 이론의 정립에 주요한 공헌을 하였다. 또한 바우하우스는 순수와 응용미술간의 경계를 무너트렸다. 사회적 변화와 문화의 부흥을 위한 매개물로서의 디자인이라는 방법은 예술과 우리 삶의 관계를 아주 가깝게 밀착시켰다.

비즈니스가 필요해!

급속한 산업화와 기계문명 속에서 소외된 현대인과 예술의 자율성을 표현하려 했던 현대 미술은 제 2차 세계대전이후 새로운 경향을 보여주게 된다. 이미 100년 이상 지속된 근대화와 산업화는 대다수 지구인들에게 전례 없이 풍요로운 소비 사회를 선물했고, 과학과 기술의 발전은 계속되는 소비 욕구를 충족시켰다.

산업 혁명의 시기와는 달리 이제 권력은 제품 생산의 방법을 통제하는 쪽에 있는 것이 아니라 아이디어를 상품화하고 포장하고 파는 쪽에 있게 되었다. 여기서 두드러지는 것은 정보를 통제하고 전달하는 미디어의 힘인데, 후기 산업사회는 정보사회와 전자문명을 통해 새로운 사회적 지형도를 만들어냈다.

20세기 중반부터 시작된 냉전체제는 모든 소비 권력이

미국에 집중하는 현상을 만들어 냈는데, 유럽이 만들어낸 서구사회의 문화 역시 미국이 주도하는 복합적인 문화로 재생산되게 된다. 이제 미술 역시 유럽의 종속에서 벗어나 미국사회가 추구하는 가치를 생산하였으며, 이것은 곧 세계 미술의 시금석이 되었다. 그러나 미술의 또 다른 경향은 정형화된 사회 구조에 대한 비판과 새로운 종류의 권력에 대한 저항으로 나타나게 된다.

20세기 중후반 이후 화가들은 과학 기술의 성과는 당연시하면서 오히려 이러한 성과를 얻으려는 과정에서 발생된 부정적인 측면, 즉 빈부 격차, 인간의 정신적 소외, 인종차별, 핵무기의 위협 등을 지적하면서 기존의 제도와 권력, 표현 방법, 생활 방식에 반발한다. 모더니스트들이 추구하는 유토피아는 이미 허구로 드러났으며, 테크놀로지의 발전도 자연 환경의 파괴와 훼손의 문제로 찬반양론이 부각되었다. 근대 이후 신앙처럼 자리 잡은 인간의 완벽함은 환상이었음이 드러난 것이다.

새롭게 변화된 사회에서는 화가들의 사회적 지위에도 변화가 생겼다. 돈에 대한 애정은 부르주아 근성이라고 경멸하고 가난 속에서도 순수한 예술가의 신화를 수립했던 반고흐, 세잔과 같은 모더니스트들과는 달리, 20세기 중반부터의 화가들은 미술 시장의 확대와 국제화로 고소득층으로까지 인식되게 되었다. 이제 세상을 저 멀리서 관조하던 방식에서 벗어나 상업적인 성공이 중요시 되었다. 비록 미

술계에서 성공을 거두었더라도, 미술의 경향은 자주 바뀌는 것이고 큐레이터나 화랑들은 새로운 미술가들을 발굴하기에 부심하기 때문에, 정상의 위치를 유지하기 위해서는 미술 시장의 요구에 응하는 타협이 미술가에게는 필요한 것이다.

일단 상업적인 성공이 중요시 되었지만 사회의 변화는 화가들의 저변을 넓혀나갔다. 물론 순수미술과 대중적 상업성에 대한 논란은 계속되었지만, 전체적인 입장에서는 미술과 연관된 산업 분야가 늘어나면서 많은 미술가들이 새롭게 등장한 것이다. 산업과 결부된 산업 디자이너들과 사진, 비디오, 컴퓨터, 웹 등의 새로운 기술, 그리고 그에 호응하는 대중적 감성이 확산되면서 엔지니어들도 미술가 그룹에 합류하였다.

기존의 화가들도 과거의 방식을 고집하기 보다는 새로운 기술을 그들의 작업에 받아 들일뿐만 아니라, 다른 장르의 예술인 무용, 연극, 음악 등 행위예술 전반으로 자신들의 작업을 넓혀나갔다. 이제 더 이상 화가라는 독자적인 지위는 커다란 의미가 없게 되었다. 따라서 예술의 순수성과 자율성에 고민하던 20세기 전반과는 달리, 20세기 후반부는 미국 그 중에서도 뉴욕이 중심이 되어 새로운 미술의 흐름을 이끌게 되었다.

비록 대중적이며 중산층의 문화에 근거를 두지만, 막강한 경제력으로 세계문화를 선도하는 미국의 힘은 다인종, 다문화의 복합성을 중시하는 것에서 나왔다. 1980년대 이

후 뉴욕의 영향력이 약해졌지만, 뉴욕의 발전을 통해 나타난 다양한 문화 현상 때문에 이후 세계 미술은 아시아나 다양한 문화권으로 이동할 수 있게 되었다. 이제는 하나의 중심이 아니라 다양한 중심이 존재하는, 진정으로 미술이 세계 속의 미술이 된 것이다.

뉴욕, 뉴욕, 뉴욕

"소문을 내주세요. 나는 오늘 떠나요. 난 뉴욕의 일부가 되고 싶어요. 이 방랑자의 신발은 뉴욕을 가로질러 떠돌고 싶어요. 나는 '잠자지 않는 도시'에서 깨어나고 싶어요. 그리고 내가 최고라는 사실을 깨닫고 싶어요."

'마이 웨이'라는 노래로 유명한 프랭크 시나트라의 '뉴욕 뉴욕'이라는 노래의 가사이다. 제 2차 세계대전 이후 미국은 누구나 선망하는 나라가 되었고 그 중에도 뉴욕은 세계의 중심이며 성공을 꿈꾸는 가난한 자들에게는 희망 그 자체였다.

영국 작가 포드 매독스는, '뉴욕은 완성된 도시가 아니라 생성된 도시이다. 기다리지 않아도 뉴욕은 세계 도시들 중에서 가장 빛나는 존재가 된다. 고귀한 도시들의 월계관, 은은한 진주나 빛나는 황옥, 찬란한 황금석, 우수에 젖은 자수정! 뉴욕은 단단하고 건조하며 반짝이는 거대한 다이아몬드, 승리자이다.'라고 뉴욕을 찬양했다. 그리고 뉴욕의

문화는 '배제보다는 포용의 산물'이라고 정의를 내렸다.

1890년대만 하더라도 시골이나 다름없는 도시가 자유의 여신상처럼 세계 중심으로 우뚝 선 것은 무엇보다도 경제가 바탕이 되었다.[13] 뉴욕의 산업은 금융업이라는 인식이 대부분이지만 뉴욕의 절대적인 경쟁우위는 바로 문화·예술에 있었다. 각종 조사와 산업 데이터에 따르면, 1940년대와 1950년대에 이미 문화·예술계가 다른 산업의 기업들만큼이나 강력한 숫자를 형성하기 시작했다. 최근까지 몇 번의 경제적 위기에도 뉴욕에는 강력한 문화 공동체가 존속하고 있다.

이제 예술의 중심축은 파리에서 뉴욕으로 옮겨졌다. 화랑과 미술관, 예술품 수집과 같은 예술적 구조는 전쟁으로 인해 거의 손상되지 않았으며, 새로운 경향과 화파, 예술 운동 및 단체의 탄생과 보폭을 맞추어 함께 발전했다. 미술뿐만 아니라, 문학인에서부터 패션디자이너, 영화프로듀서에 이르기까지 보헤미안과 크리에이티브 전문가들로 구성된 뉴욕의 문화 공동체는 사회 경제적 부침 속에서도 꿋꿋이 명맥을 이어나갔다.

13) 제2차 세계대전을 통해 100% 풀가동하게 된 미국의 산업, 특히 군수산업의 호황을 통해 미국은 과거 어느 때보다 놀라운 번영을 구가하게 되었다. 전쟁 기간 4년 동안에만 미국의 개인 소득 총액(GNP)은 960억 달러에서 1710억 달러가 되었고, 공장 노동자의 평균임금은 주급 23.5달러에서 47.08달러로 거의 2배가 되었다. 제 2차 세계대전 직전까지 10년간의 대공황을 경험한 미국인들에게 이것은 놀라운 호황이었다. 군수물자는 물론 소비물자 생산도 12% 이상 증산되어 국민들은 아낌없이 소비를 위해 돈을 지불할 수 있었다. 진주만 공격 3주년 기념일에 뉴욕 메이시 백화점은 사상 최고의 매출 기록을 달성했고, 극장은 철야로 영화를 상영하기도 했다. 제2차 세계대전을 통해 미국은 질적으로든 양적으로든 결정적인 변화를 맞이하게 된 것이다.

이것은 20세기 전반만 하더라도 꿈꿀 수도 없는 일이었다. 미국의 문화라는 것은 유럽 문화를 겨우 본뜬 시골 촌뜨기의 경박한 문화로 이것저것 끌어들인 잡종의 취급을 받았다. 제 2차 세계대전 이후 코카콜라와 함께 미국의 대중문화는 전 세계로 퍼져나갔다. 깊은 맛의 와인과는 달리 코카콜라의 달콤하면서도 순간적으로 상쾌해지는 톡 쏘는 맛은 부자나 가난뱅이나 누구나 즐길 수 있는 부담 없는 가격으로 언제 어디서든 손에 넣을 수 있는 것이었다. 미국의 미술은 그런 코카콜라와 닮아 있었다.

미국의 미술도 초창기에는 미국의 문화와 같은 취급을 받았다. 1930년대에 아르메니아 태생의 미국 화가인 아쉴 고르키는 "(피카소가) 드리핑drip하면 나도 해야지."라고 말했다. 미국미술은 1940년대 후반까지만 해도 세계 주요미술의 흐름에 동참하지 못했고, 심지어 미국의 모더니스트들까지도 국제 미술계의 주류가 되기에는 한참 부족한 동네 미술가로 취급을 받았다.

그러나 유럽이 전쟁 후의 복구에 힘을 쏟는 동안 미국은 파리를 대체하여 향후 20여 년간 세계 미술계를 지배하게 되었는데 그 중심은 뉴욕이었다. 1950년대부터 선보인 추상표현주의로부터 1980년대의 네오다다이즘과 팝아트, 그래피티는 모두 뉴욕에서 탄생했으며 전 세계로 확장되었다. 대지예술이나 부분적인 미니멀아트와 같이 이 도시에서 탄생하지 않은 예술경향도 뉴욕에서 상업화되었다.

미국 미술의 발전은 자본력 외에도 많은 뛰어난 예술가들이 있었다는 것이다. 독일 나치 정권의 탄압 때문에 이미 전쟁 전에 많은 현대 미술가들이 유럽을 떠나 미국에 정착하고 있었다. 1937년 독일에서 해체된 바우하우스가 시카고에서 '신 바우하우스'로 설립되었고, 칸딘스키, 막스 에른스트, 마르셀 뒤샹, 윌렘 드 쿠닝 등 쟁쟁한 작가들도 미국으로 이주하였다. 그들은 교육에 종사하거나 다양한 분야의 예술가들과 교류하면서 본격적으로 미국의 모더니즘을 활성화시켰다. 특히 모마MoMA로 불리우는 뉴욕 현대미술관은 록펠러 가문의 후원으로 19세기 후반부터 현대 미술작품을 계속 수집하여 왔는데, 이것은 제 2차 세계대전 후에 미국미술이 세계시장의 중심으로 도약하는데 중요한 계기가 되었다.

이미 20세기 초반의 아모리쇼에 자극받은 것이 미국 미술시장 활성화의 원인이었다. 미국의 화상들은 유럽으로 건너가 모더니즘 작품들을 매입하였고, 또 모더니즘 화가들의 전시를 미국에 유치함으로써 자연스럽게 미국 미술시장에 모더니즘 작가들을 소개하게 되었다.

구겐하임은 '금세기미술'이라는 갤러리를 세웠고, 아트딜러들도 속속 갤러리들을 세워서 운영하였다. 미술관과 갤러리를 바탕으로 미국미술은 추상표현주의라는 양식을 유행시켰다. 추상표현주의를 시작으로 미국의 미술은 세계를 선도하게 되었다. 또한 1940년대부터 뉴욕을 중심으로 갤러리, 경매회사, 미술관, 기업컬렉션과 같은 전문화된 조직

네트워크가 뿌리를 내리게 되었다. 또한 양대 경매회사인 소더비와 크리스티도 1955년에 각각 뉴욕지사를 설립하였다. 추상표현주의와 뒤를 이은 팝아트를 통해 미국미술은 세계의 변두리가 아닌 중심으로 서서히 이동하게 되었다.

뉴욕의 화가

1940년대 그리니치 빌리지에는 보헤미안 분위기가 넘쳐났다. 그곳의 술집과 작업실에는 잭슨 폴록, 마크 로스코, 윌렘 데 쿠닝 등 많은 뉴욕파 화가들이 드나들었다. 비록 추상표현주의 화가들이라고 불리기는 했지만, 그들은 '화파' 또는 집단 운동에는 관심이 없었다. 그들은 예술에서의 개인주의를 강력히 수호했다.

2차 대전을 전후로 해서 뉴욕이 뉴욕화파를 중심으로 글로벌 예술 공동체에서 일대 반향을 일으킨 데는 몇 가지 요소가 작용했다. 먼저 뉴욕 현대미술관, 휘트니 미술관, 구겐하임 미술관 등 중요한 공식미술 기관들이 차례로 설립된 것 외에도, 대 공황기 루스벨트 대통령의 뉴딜 정책 하에 1935년부터 1943년까지 운영된 '공공사업 촉진국' 역시 많은 기여를 했다.

경제공황이 절정에 달했을 때 루즈벨트 대통령은 만 명의 화가들에게 일자리를 지원할 계획을 세우라고 말했다. 연방정부의 관료 해리 홉킨스는 "그들도 다른 사람들처럼 먹고

살아야 하니까"라고 그 취지를 설명했다. 공공사업 촉진국 (WPA)[14]은 아티스트 프로젝트를 통해 공공미술의 기회를 아티스트들에게 제공했다. 이 프로그램으로 5,000명이 일자리를 찾았고, 그 중에서도 뉴욕 아티스트들이 거의 절반을 차지했다. 무엇보다 중요한 사실은 이 프로그램이 아티스트의 지위와 명성을 구축하고, 미술계에서 하나의 네트워크나 공동체를 형성하는데 일조했다는 것이다. 아트 딜러이자 큐레이터인 제프리 다이치는 WPA에 대해서 "경제 대공황은 크리에이티브에 실질적인 연료를 공급했고, 공동체나 네트워크와 같은 구조는 WPA를 통해 발전되었다."

1950년대 잭슨 폴록을 포함한 추상표현주의 작가는 미술계보다 미국 문화에 더 많은 기여를 했다. 그들은 독창성과 자율성, 개인적인 행동을 무엇보다 중요시했기 때문에 현대 사회를 지배한 신화, 즉 예술가는 낭만적이고 소외된 천재라는 인식을 만들어 냈다. 개인적 표현을 중요시한 그들이 추상표현주의라는 꼬리표를 받아들이기는 힘들었지만 어쨌든 그들은 추상표현주의자들로 지칭되었다. 그들을 더욱 괴롭힌 것은 비평가들이었다. 그들은 액션페인팅(잭슨 폴록,

14) WPA(Working Progress Administration)라는 정부후원프로그램은 후원체계에서 시장영역으로 확장되는 현대 미술의 과도한 경쟁을 보완하는 계기가 되었다. WPA의 프로그램은 사실상 최초의 네트워크 영역을 구축하게 만들었고 미술공동체가 형성되는 계기를 만들었다. 그리고 현대미국 미술이 세계의 중심으로 떠오르게 하는 계기가 된 것이었다. 훗날 추상표현주의자들로 알려진 대부분 화가들이 이 제도의 영향을 받았고, 뉴욕의 문화 공동체의 기초를 다지는 계기가 되었다.

윌렘 드 쿠닝)과 색채추상주의(바넷 뉴먼, 마크 로스코)로 추상표현주의를 구분하였다. 그들 모두는 어떤 기술을 사용하든, 스타일이 얼마나 개성적이든 하나의 범주로 취급될 수밖에 없었다.

추상표현주의자들의 특성은 정부후원프로그램의 영향이기도 하지만 공동체의 구성이었다. 대부분의 아티스들은 뉴욕 현대미술관에서부터 한스 호프만 스쿨, 테너저 갤러리, 시더 테번, 아티스트 클럽에 이르는 장소에서 함께 시간을 보냈다. 그 공간 내에서는 딱딱한 격식 없이 자유로운 분위기가 조성되었고, 다양한 의견의 교환이 나타났다.

미술비평가 제드 펄은, "아티스트 클럽에서는 하나의 의견이 절대적으로 옹호되지 않았다. 각자의 의견이 어떻게 충돌하고 어떻게 조화를 이루는지, 또 어떻게 나타났다 사라지는가를 지켜보는 일은 정말 경이로웠다." 이렇듯 추상표현주의자들의 공동체가 번성할 수 있었던 이유는 뉴욕의 공식적 · 비공식적 시설물에서 그 이유를 찾을 수 있다. 토킹 헤즈의 기타리스트인 제리 해리슨은 그 당시의 생생한 경험을 회고했다.

"언젠가 미술 이론에 대한 이야기를 나누다가, 피카소가 아직도 영향력 있는 인물인가를 두고 한바탕 싸움이 벌어진 적이 있었다. 술집을 나설 때까지 사람들의 논쟁은 끊이지 않았다."

추상표현주의를 대표하는 화가는 잭슨 폴록이었다. 미국

서부에서 농부의 아들로 태어난 잭슨 폴록은 정력적이고 거친 사나이였다. 그는 술을 많이 마셨고 근육질이었을 뿐만 아니라 영화 속 존 웨인처럼 반反지적인 행동가였다. 영웅적인 행동과 개인의 자유가 지배하던 '프런티어' 미국의 개념은 미국적 상상력을 지속적으로 불러 일으켰다. 폴록은 30년대의 뉴딜 정책에 따라 대규모의 작품을 그렸는데, 그는 유럽의 대가들의 작품에서 영향을 받았지만 미국의 화가들이 유럽의 그림을 따르는 데엔 어려운 점이 있다고 생각하였다. 그는 멕시코의 벽화가 디에고 리베라의 작품에 관심을 가졌고, 19세기 후반 미국의 추상미술의 선구자로 불린 신비적 화가인 핀컴 라이더를 찬양했다.

폴록을 유명하게 만든 것은 '드리핑' 기법이다. 그는 캔버스를 바닥에 놓은 채 위에 올라서서 막대기와 마른 붓, 기름을 바른 물총을 이용해 테레빈유를 섞은 에나멜 물감을 리듬감 있게 뚝뚝 떨어뜨리거나 뿌리며 작업했다. 그는 기존 방식대로 그림을 그리지 않았다. 캔버스에 붓으로 그리는 대신 몸의 움직임과 뿌리는 물감의 농도를 변화시키면서 화폭을 가득 메운 복잡한 그물망을 표현했다. 그림은 하나의 과정, 퍼포먼스, 춤의 흔적이었다. 폴록은 투우 장면을 암시하듯 바닥에 놓인 자신의 캔버스를 '투기장arena'이라고 불렀다.

폴록이 유명해진 것은 1943년 페기 구겐하임과의 만남이었는데, 페기는 자신이 운영하던 갤러리 금세기 갤러리에

서 폴록의 최초의 개인전을 열도록 후원해주었다. 이 전시로 그는 '드리퍼 잭'이라는 별명을 얻었다. 1949년《라이프》지의 한 기사에는 "과연 그는 미국에 살고 있는 최고의 화가인가?"라는 물음을 던진다. 폴록의 드리핑, 마크 로스코의 채색된 직사각형, 프란츠 클라인과 다른 많은 화가들의 작품들은 뉴욕을 몇 년 만에 현대 미술의 수도로 만들었다.

추상표현주의는 1960년대까지 독자적인 위치를 차지했지만, 동시에 실험적인 다다이즘도 다시금 세력을 회복했다. 재스퍼 존스, 로버트 라우센버그, 앤디 워홀, 로이 리히텐슈타인이 주축이 된 네오다다이즘과 팝아트 운동은 팝문화와 현대 미술 재료의 결합으로 뚜렷이 구분되며, 1970년대 펑크와 그래피티, 포스트모던 미술 형태로의 길을 열어주었다.

현대 미술에서 배제되던 형상미술을 표방한 팝아트[15]는 그 소재를 대중문화 속에 등장하는 이미지들을 주로 사용한 미술양식이었다. 광고, 산업디자인, 사진, 영화, 만화 등의 일상적인 대중 이미지들을 변형하여 표현하였고, 미국의 대중문화를 흡수하여 가장 미국적인 미술을 보여주었다.

팝아트가 주로 활성화된 곳은 뉴욕과 로스앤젤레스 지역인데, 미국의 두 양대 대도시는 일상생활 속에 파고든 대중

15) Pop Art라는 용어는 1954년 영국의 미술평론가 로렌스 알로웨이(Lawrence Alloway)에 의해 처음 사용된 것으로 popular art의 약자이다. 통속적인 이미지나 대중적으로 잘 알려진 이미지를 순수미술의 문맥 안으로 끌어들인 미술을 지칭하는 용어이다.

적 이미지와 접촉이 가장 활발했던 곳이다. 따라서 미국의 팝아트는 바로 직전의 추상표현주의의 무겁고 난해한 주제에서 벗어나 대중과 공감할 수 있는 소재들을 채택하였다. 대중의 통속성을 비판하기보다는 그들의 감성을 적극적으로 예술에 반영하였다. 클레이즈 올덴버그는 "나는 일상적인 추잡함과 뒤섞이면서도 그 속에서 속성을 끌어내는 예술을 옹호한다"고 선언했다.

이러한 미국의 팝아트는 유럽의 팝아트와는 상관없이 독자적인 발전의 길을 택했다. 미국의 팝아트는 대중들의 일상적 이미지를 적극 수용하는 "현대 미술의 사회화", 즉 "자본주의 리얼리즘"으로서의 팝아트라는 독특한 속성을 가지고 있는 것이다.

팝아트 작가의 선구자격인 로버트 라우센버그는 재스퍼 존스와 함께 20세기 초반의 예술 양식인 '다다'의 실험성을 계승했다는 의미에서 '네오 다다' 계열의 작가로 정의된다. 그들의 작업은 작품 양식이나 주제로 보아서는 팝아트로 볼 수 는 없지만, 팝의 영향력이 커지면서 팝아트의 기원이 되는 작가로 지칭되고 있다.

라우센버그의 작업에 있어서는 쓸모없는 것은 아무 것도 없었다. 버려진 셔츠나 양말, 타이어, 낙하산, 간판, 코카콜라 병, 박제 산양 등이 그가 창조한 구조물 속에서 제자리를 찾았다. 이러한 그의 행위는, 모방과 복제 등 기존 미술에서 금기시하던 것을 적극적으로 받아들였다. 팝아트는

미국 문화를 지배하던 물질 만능주의를 거부하기보다, 오히려 소비 제품, 포장 미디어 아이콘들을 차갑고 기계적인 미술을 위한 원재료로 선택함으로써 이를 포용한 것이다.

팝아트는 기존 미술에 대한 거부뿐만 아니라 사회 현상에도 냉소적인 입장을 취한다. 재스퍼 존스는 추상미술이 현실 세계를 거부하는 것에 반발하여 신구상적인 경향을 보여준다. 자신의 액션 페인팅을 비개성화시킴으로서, 3차원의 오브제와 추상이 혼합되는 로젠버그의 초기 팝아트의 미학으로부터 이탈한다. 그의 작품 〈깃발〉은 거의 양식화된 붓자국을 통해 깃발의 이미지를 변형시킨다. 이것은 존스가 깃발을 단지 오브제로 취급한다는 것을 보여주는 것으로 깃발이 가지는 국기와 애국심을 의도적으로 조소한다. 어떤 사물을 시각적으로 재현하려는 화가에게서는 짚더미이든, 깃발이든, 건물이든, 나무든 상관이 없는 것이다. 존스의 작업은 이후 팝아트라고 알려진 작품들보다 훨씬 광범위한 의미 영역을 가지는데, 그러한 다양한 영역들이 각각 특화되어 팝아티스트들에게 영향을 미친 것이다.

팝아트는 미술시장에서도 성공을 거두었는데 여기는 신세대 화상들과 미술품 수집을 사회적 지위의 상징으로 여긴 자수성가형 수집가들이 일조했다. 큐레이터, 수집가, 화상들의 관심은 비평적 지지의 빈곤을 보상하고도 남았다. 레오 카스텔리를 필두로 한 새로운 유형의 화상들은 영민한 마케팅과 프로모션, 세일즈맨십의 덕목을 제대로 이해하고

있었다. 간혹 이들이 보여준 뻔뻔한 태도는 팝아트가 그러했듯, 지난 시대와 불화를 일으키기도 했다. 재스퍼 존스의 작품 〈밸런타인 에일-채색 청동 맥주캔〉은 실제로 드 쿠닝이 레오 카스텔리에 대해, "그 개새끼, 맥주 캔 두 개만 갖다줘봐. 그것도 팔아먹을 수 있는 놈이지"라며 빈정댄 것에서 영감을 얻어 만들어진 작품이다. 카스텔리는 유럽에서의 연줄을 이용해, 특히 전부인인 일리아나 소나벤드가 파리에서 운영하는 화랑을 통해 팝아트의 해외 판매를 촉진시켰다. 나아가 자신이 관리하는 미술가들의 작품을 최대한 노출시키고자 세계 전역을 연결하는 위성 화랑의 네트워크를 구축했다.

앤디 워홀과 리히텐슈타인의 팝아트는 본격적인 미국 미술의 독자성을 보여준다. 미국문화를 지배하던 물질 만능주의를 찬양하며 소비제품, 포장, 미디어 아이콘들을 차갑고 기계적인 미술을 위한 원재료로 선택함으로써 대중문화를 포용했다. 그러한 경향은 구상미술에 있어 최초의 혁신적인 운동이었다. 그러한 혁신성은 전형적인 사실주의자들인 샤르댕이나 쿠르베 등의 화가들과는 다른 것이다. 팝아티스트들은 평범한 대상을 단순히 묘사하거나 풍속화의 형식을 빌려오는 대신 현실에 한걸음 떨어져서 작업을 하였다.

팝아티스트들을 통틀어 보아도, 홍보와 선전의 예술을 완벽하게 구사하면서 문화산업을 가장 탁월하게 이용하고 변형시켰던 인물이 바로 앤디 워홀이었다. 1987년 초 앤디

워홀이 사망했을 때 미국 비평가 리자 리브먼은 다음과 같이
기술하고 있다.

"2월 22일 일요일 아침, 앤디 워홀이 죽었다는 소식을 듣자마자
나는 창가로 달려갔다. 나는 도시 바깥에서 엄청난 굉음이 들려오
거나 어떤 변형의 순간을 목격할 것이라 믿었다. 내 앞에 있는 건물
의 뒤편이든 그저 숨 쉬는 공기 내의 어떤 곳이든, 어떤 것일지는
모르지만 분명히 무엇인가가 변할 것 같았다. 그의 부재는 너무
충격적이어서 현실로 다가오지 않았다."

"워홀은 미술에서 미술가의 손에 의한 흔적으로 제거하는 데
성공했다. 그는 쇠라처럼 미술을 어떤 과학과 같은 것으로 만들려
하기 보다는 사람들이 미술에서 필수적이라고 생각하는 모든 요소
가 배제된 반과학적, 반미학적, 반미술적인 미술을 추구했던 것이
다. 그는 그림을 완전 지루함의 표현으로 만들었지만 그의 작품은
절대적이고 회화이며 무엇보다 미술이다. 후대의 평가가 어떻든
그의 작품이 다른 미술가에 미친 주요한 요소들은 부정할 수 없는
것이었다."

1962년 가을, 라우센버그와 워홀이 실크스크린으로 첫
작품을 완성할 무렵, 팝아트는 뉴욕의 시드니 제니스 화랑
에서 열린 '새로운 사실주의 작가'전을 통해 대중의 관심
속으로 진입하는데 성공을 거둔다. 대량 소비문화에 대한
팝아트 작가들의 노골적이고 거침없는 인용은 지진같은 충

격으로 뉴욕미술계를 강타했다. 이 전시는 미국과 유럽의 팝아트와 신사실주의 작가들의 공동 전시로 미국작가들을 보다 넓은 맥락에서 국제적인 위치로 격상시켰다. 그러나 비평가들은 팝아트를 퇴폐적이고 비도덕적이며 반인간적이고 심지어 허무주의적 예술로 바라보았다.

리히텐슈타인은 주로 만화의 형식, 주제, 기법을 그대로 차용하면서 통속적인 주제들을 더욱 과장하였다. 격렬한 액션, 폭발 장면, 감성적 로맨스들을 위주로 한 당시 미국사회의 모습을 보여준다. 당시 워홀과 비교해도 거의 동등한 유명세를 누리던 리히텐슈타인도 워홀처럼 고급예술과 상업문화의 겹치는 영역을 탐험하였다.

리히텐슈타인의 방식은, '진부함과 단순화, 객관성을 혼합하여 세상이 지닌 천박함을 고발하기 위하여 오히려 이를 과장하는 역설적인 표현 방식을 택했다.' 특히 만화의 몇 장면을 발췌해 이를 거시적으로 확대하는 작업을 통해 그의 의도를 드러냈다. 또한 만화의 원본에 사용된 무수한 점으로 이루어진 스크린 톤을 일종의 문양처럼 활용했다. 이렇게 제작된 작품은 단순하고 평면적인 색과 친근하고 익숙한 사물을 묘사하고 있어서 강렬하고 전형적인 대중적 감성을 표현했다. 이외에도 1970년대부터 제작된 후기 작품들은 피카소나 레제를 비롯한 현대 미술의 거장들의 작품을 자신의 작품 제작에 인용하기 시작함으로써, 피카소의 작품과 만화를 동등하게 여기는 작가의 의견을 그대로 보여주고

있다. 1970년대 뉴욕은 심각한 경기침체로 고전했다. 당시 미국은 워터게이트 사건에서부터 베트남 전쟁과 시민운동 등 미국 전체가 엄청난 불협화음을 겪었으며 뉴욕은 다른 어떤 지역보다 치명적인 상황이었다. 뉴욕 대학교의 도서관장인 마빈 테일러는 당시의 뉴욕에 대해서 다음과 같이 기술하고 있다.

> "1970년대 뉴욕은 어둡고 위험했다. 1975년 무렵 파산상태에 처한 뉴욕은 제럴드 포드 대통령으로부터 버림받을 위기에 처해 있었다."

그 해 10월 30일자 《뉴욕 데일리 뉴스》는 '포드가 뉴욕에게 말했다. 죽어버려!'라는 제목의 기사를 실었다. 당시 포드 대통령이 뉴욕의 재정 지원 요청을 거절한 급박한 상황을 언급하고 있다.

그러나 파탄을 맞은 뉴욕은 예술가들에게는 다시 기회의 도시가 되었다. 경기침체로 하락한 집값은 자연스럽게 예술가들을 모여 들게 하였고, 생계를 위해 따로 부업을 갖지 않더라도 록 공연장이나 클럽, 갤러리 카페에서 연주와 전시 활동에 전념할 수 있게 되었다. 1965년 미키 러스킨이 세운 나이트클럽이자 레스토랑인 캔자스시티와 같은 장소들은 오늘날 펑크 음악의 중심지인 동시에 미술계의 아지트가 되었다. 그런 곳에서는 앤디 워홀이 옆 자리에 앉거나,

제프 쿤스와 어울릴 수 있는 기회가 종종 있었다. 그러나 도시는 공공 정책의 역할을 상실했고, 신문은 매일 뉴욕의 위기에 대해, 그리고 도시가 어떻게 썩어들어 가는지에 대해 떠들어 댔다. 다만 거리의 그래피티만이 유일한 희망의 상징이었다.

1960년대와 1970년대 뉴욕에는 여러 공동체의 정치적 요구들과 반체제 예술 형태의 위력이 상승하면서 온갖 형태의 예술이 나타났다. 반체제적인 즉흥적인 실험극들과 거리 예술, 흑인, 소수민족, 동성애 문화들이 그 중심이 되었다. 이것들은 뉴욕의 예술 지형도를 바꾸어 나갔다.

당시 경제 위기와 공권력에 의한 도시 정책의 영향으로 부분적으로 황폐화되었던 브롱크스 남부에서는, 아프리카계 미국인들과 아프리카계 카리브인들의 공동체들에서 새로운 문화 형태들이 출현하였다. 낙서들이 거리의 벽과 전철에 넘쳐났고, 곡예에 가까운 '브레이크댄스'와 랩이 흑인 젊은이들을 매료시켰다. 그리고 그들의 소외된 위치는 오래가지 않았다. 스파이크 리의 영화들처럼 그러한 문화는 상업지구에 침투하였고 전국적으로 관객들을 만났다. 그렇다고 그 예술들이 상업적인 것 때문에 본래 가진 취지는 훼손되지 않았다.

1970년대에는 소호로, 1980년대에는 바워리와 이스트 빌리지로 예술가들이 모여들었다. 미술, 음악, 패션, 디자인이 총체적으로 뒤섞여 총체적인 컬쳐 이코노미로 발전해

갔다. 앤디 워홀에 이어 키스 해링도 미술이 기존의 가치를 전복시키고 권위를 해체해 대중이 접근하기 쉽도록 만들고 자 노력하였는데, 그러한 예술의 대중적 양상은 그래피티로 이어졌다. 뉴욕의 거리미술은 국제 아트 딜러의 아지트로 옮겨졌고, 전 세계 미술 애호가들의 '위시 리스트'에 오르기 시작했다.

1980년대 뉴욕 이스트 빌리지 근처에서 개관한 최초의 상업화랑은, 언더그라운드 영화 스타였던 패티 에스터가 운영하는 '펀Fun' 화랑이었다. 이름이 시사하듯 화랑 분위기 는 새로운 미술가 세대의 행복함과 유쾌함을 포착했다. 에 스터는 특히 그래피티를 권장하며 이전까지 저급하고 불법 적인 변방 미술로 여겨져 온 이 그림의 판매 가능성을 감지 했다. 그녀는 푸트라 2000, 돈디 화이트, 키스 해링, 장 미셸 바스키아같은 현란하고 야성적인 스타일의 그래피티 미술가들을 주목했다. 사실 이들은 단순히 거리에서 낙서를 하던 인물들이었다.

이탈리아어로 '갈겨 쓰다'라는 의미의 그래피티grafiti는 벽 에 단어나 그림을 아무렇게나 그려 넣는 것을 의미한다. 그래피티 작업이 유명해진 것은 공공장소, 그 중에서도 정 부나 기업 소유의 재산 혹은 기존의 상업적인 간판이나 공공 간판에 몰래 낙서를 하는 행위 때문이었다. 그러한 행위는 기존 사회에 대한 반감을 드러내는 것으로 그래피티 작가들 의 게릴라식 도발 때문에 더욱 유명해졌다. 그래피티 예술

에 잠재된 메시지는 복잡하며, 그래피티가 예술로서 지니는 가치와 위상은 논란의 여지가 있다. 그렇지만 그래피티는 곧 미국과 유럽에 걸쳐 큰 반향을 불러일으켰는데, 이것은 화랑들이 주도하는 마케팅 전략 때문이었다.

그래피티 작가들은 비어있는 공간이면 언제나 스프레이를 뿌려 복잡하지만 이색적인 이미지들을 보여주었고, 이전의 건전하고 성실한 미술 공동체가 제작한 점잖고 민주적인 작업들보다는 도발적이었다. '스스로 만든Do it yourself' 벽화들은 더욱 더 신속하고 충동적으로 퍼져나갔고 그 만큼 빨리 시장 체계로 진입하였다. 여기에 대한 마케팅 전략은 아주 단순한 것이었다. 스프레이를 전시장 바깥쪽이 아니라 안쪽 벽에 분사하도록 갤러리의 한 면을 내주는 것이었다.

그래피티의 대표 화가 키스 해링은 원래 그래픽 디자인을 공부하였는데 거리의 그림들에서 영감을 얻어 작업을 시작했다. 미국 팬실베니아 시골에서 성장한 키스 해링은 결코 모범적이지 못한 청소년기를 보냈다. 월트 디즈니 만화 등에 영향을 받아 그래픽디자인을 배웠지만 만족하지 못하고 뉴욕에 와서 본격적인 회화와 디자인 공부를 하였다.

그가 뉴욕으로 온 1970년대 중반은 반전운동, 인권운동, 여성해방 운동 등 다양한 갈등이 분출되던 시기였다. 특히 인종 간의 갈등이 표면화되었기 때문에 해링은 사회적인 이슈에 관심을 가졌고 그림의 주제로 삼았다.

해링의 시작은 지하철 승강장 주변의 검은 종이로 가려진

빈 광고판에 흰색 분필로 작업을 하는 것이었다. 단순한 만화같은 선 작업이나 누구나 알아볼 수 있는 기호들을 사용했는데, 해링이 강조한 것은 사람들과의 소통이었다. 그가 작업하는 곳은 주로 사람들이 많이 모이는 곳으로 그 어떤 곳이라도 그의 작업실이 되었다. '가벼움과 무거움', '어둠과 밝음'이라는 단순한 대비와 무거운 주제들을 밝고 가볍게 이야기함으로써 대중들에게도 키스 해링이라는 이름은 친숙하게 다가왔다.

해링의 가볍고 친숙하면 장난스러운 이미지들은 상업적인 측면에서 활용되었다. 그가 도안한 소품을 판매하는 체인점인 '팝숍Pop Shop'을 개장하여 자신의 디자인을 담은 상품을 판매하기 시작했다. 특히 뛰어난 사업 수완을 발휘하여 체인점을 전 세계에 개점함으로써 사업가로서도 큰 성공을 거두었다. 따라서 대중은 무거운 예술이 아니라 일상에서도 키스 해링이라는 이름을 즉각적으로 인식할 수 있었다.

키스 해링의 인기는 순수미술에서도 이어졌다. 해링은 휘트니나 상파울루 비엔날레와 같은 주요 전시회를 석권하였다. 무엇보다도 그래피티를 바탕으로 한 그의 작업은 뉴욕의 미술계에 신선한 충격을 주었다. 해링은 특히 에이즈 관련 환자들을 위한 모금 운동이나 광고에도 뛰어들었는데, 그러나 그 역시 1990년 서른한 살이란 젊은 나이에 에이즈로 사망하였다.

순식간에 스타덤에 오른 '검은 피카소' 장 미셸 바스키아

도 1988년 스물여덟 살에 약물과다 복용으로 사망하면서 시대의 희생양으로 등장하였다. 바스키아 역시 갤러리가 아닌 길거리에서 '세이모Samo'[16]라는 이름으로 주목받았다. '세이모'는 당시 길거리 젊은이들의 종교이며 유토피아로 기성 세대에 대한 비판의 뜻을 담고 있다. '새로운 미술 형태, 정치와 가짜 철학이 없는 곳, 마음을 정화시키는 종교의 정착지…'인 '세이모'는 기성 세대의 권위와 허위, 탐욕에 저항하는 젊은이들의 아이콘인 것이다.

바스키아가 화가가 되겠다고 생각한 것에는 어머니의 영향이 있었다(세잔과 워홀의 어머니도 그랬는데, 진정한 예술의 근원의 샘은 엄마가 아닐까?). 영어와 스페인어를 자유롭게 구사하는 어머니는 바스키아에게 두 가지 언어를 가르쳤고 뉴욕의 여러 미술관으로 바스키아를 데리고 갔다. 그 때 어머니가 피카소의 그림을 보면서 눈물을 흘리는 장면을 목격한 후 화가에 대한 열망을 가졌다는 이야기도 있다. 아버지가 회계사로 중산층의 생활을 했지만 부모의 이혼으로 거리를 떠돌게 된 바스키아는, 거리에서 목격한 흑인들에 대한 불평등에 관심을 가

16) 'Same Old Shit'의 약자로 '흔해빠진 개똥같은' 즉 '그저 그렇고 그런 것'이란 뜻이다. 바스키아가 고등학교 시절 친구인 그래피티 작가 알 디아즈와 함께 마리화나를 피우다가 갑자기 떠 오른 용어이다. 1970년대 후반 그래피티가 사회적으로 주목받던 그 시절, 언더그라운드를 평정한 신화적 존재가 바로 '세이모'라는 그래피티 그룹이었다. 세이모는 마치 자유를 부르짖는 게릴라들처럼 깊은 밤에 경찰의 눈을 피해 지하철 외관에 현란한 그림과 사인을 그려 넣었다. 이튿날 아침이면, 온통 그래피티로 도배된 지하철들이 도심을 질주했다. 세이모의 주축이었던 바스키아는 뉴욕 이스트 빌리지의 한 다운타운 클럽에서 디제이로도 활동하고 있었다.

졌다. 그의 그림에 검은 얼굴이나 해골이 자주 등장하는 것도 이 때문이다. 바스키아의 해골과 인간의 장기는, 바스키아가 어린시절 차사고로 병원에 입원한 적이 있었는데, 그 때 어머니가 선물한 책이 《그레이의 해부학》이라는 책으로, 그 책 때문 영향을 받았다는 이야기도 있다.

친구이자 언더그라운드 낙서화가인 알 디아즈와 결별한 뒤 바스키아는 '세이모'를 포기한다(디아즈는 바스키아가 배신자로 그들이 욕을 했던 인물이 되어간다고 비판하였다). 핑계는 '세이모'가 죽었다는 것으로 낙서미술과는 확실한 결별을 한 것이다. '세이모'의 장례식을 이벤트로 거창하게 치른 뒤 바스키아는 그가 그토록 경멸하던 제도권 미술계로 뛰어들었고, 자신의 브로커가 되기로 작심한 디에고 코르테스의 도움으로 '타임스 스퀘어 쇼'라는 전시회에 참가한다.

1981년 12월 《아트포럼》이라는 미술잡지에 미술평론가 르네 리카르가 바스키아의 '빛나는 아기'를 언급하면서, 바스키아는 미술계에 화려하게 등장하였다. 리카르는 현대 미술사의 관점에서 바스키아의 작품을 싸이 툼블리와 장 뒤비페와 어깨를 나란히 하는 위치로 평가하였다. 바스키아 역시 그림과 텍스트를 융합한 것은 툼블리의 영향을 받았다고 언급한다. 툼블리는 뒤비페의 영향을 받은 것으로 평가 받고 있는데, 바스키아는 무서운 것, 충격적인 것, 앞뒤가 맞지 않는 것을 묘사하는 것에 있어서는 툼블리나 뒤뷔페를 능가했다.

바스키아는 아프리카 문화와 미국 대중문화에서 차용한 이미지에다, 아프리카계 미국인의 독특한 시를 갈겨 쓴 단어나 구절들을 캔버스 위에서 융합시켰는데, 이것은 세련된 것과 원시적인 것의 혼합물을 창조한 것이다. 그의 그림에는 흩어지고 변형되고 뒤바뀐 단어와 문장이 점철되어 있다. 내용을 이리저리 흩어놓은 것은 냉소적이거나 부주의해서가 아니라 명확한 의사소통을 하기 위한 투쟁의 표현이었다.

1980년 마침내 갤러리의 전속 작가가 되면서 바스키아는 자신의 작품을 몇 십만 달러에 판매할 수 있게 되었고 이후 워홀과 공동 작업에 들어갔다. 바스키아가 아르마니 정장을 입고 맨발로 스토디오에 서 있는 모습이 〈뉴욕 타임즈〉의 일요신문 컬러판 부록 표지에 실리게 되었는데, 그 모습은 당대 뉴욕의 아티스트를 상징하는 사진이 되었다. 그로부터 2년 후 그는 자신이 그토록 경멸했던 천박한 후원자에게서 받은 약물을 과용한 나머지 사망하게 된다.

키스 해링이나 바스키아같은 경우는 20세기 후반 현대 미술가들의 단적인 예를 보여준다. 이제 화가나 그림보다는 쇼 비즈니스적인 측면에서 과장된 예술가가 등장하는 것이다. 마치 현대 사회의 일상에서 인간들이 부품화 되어 가는 것처럼, 화가들 역시 그러한 조직의 틈바구니에서 헤어나지 못하게 된 것이다. 이것이 세계를 지배하는 뉴욕의 예술이었다.

스코틀랜드 출신으로 미국에서 활동하고 있는 토머스 로

슨은 인터뷰에서 20세기 후반 미국에서 느낀 점을 다음과 같이 이야기하고 있다.

"나는 전시 때문에 미국의 여러 곳을 돌아다닙니다. 아주 놀라운 것은 공항에서 고속도로로 빠져나가서 길을 따라가면 당신은 어디든 갈 수 있다는 것입니다. 당신은 버지니아의 어떤 한적한 귀퉁이나 루이지애나 남부를 가고 있다고 생각하지만 사실은 미국 중심가를 가고 있는 것입니다. 길은 어디나 똑같은 길이며, 버거킹, 빅맥, 주유소 등은 어떤 도시에도 있습니다. 각 지역들은 이상할 정도로 차이를 결여하고 있습니다. 우리가 먹는 음식까지 그 영향이 확장됩니다. 거기에는 지역 차가 없는 거죠. 자신들이 사는 지역의 음식을 먹는 대신 규격화된 상품을 먹습니다. 만약 우리 모두가 똑같은 것을 먹고 똑같은 것을 입고 똑같은 것을 생각한다면 그것은 잠재적으로 두려운 일입니다. 그것은 미국식 개인주의의 이념 전체를 조롱하는 것이지요."

미국식 개인주의 이념의 와해는 사실상 1970년대부터 시작 되었다. 베트남전 참전이나 인종갈등, 기성세대에 대한 저항 등이 나타났지만 미국의 제도권은 새로운 변화를 인식하지 못했고, 대중문화는 다양한 이주민들의 문화를 융합하지 못하고 획일화의 방향으로 나아갔다. 더 이상 새로운 시대에 적응하지 못하고 박제화되어 버린 '아메리칸 드림'은 영화에서나 여전히 유효한 것이었다. 뉴욕의 미술도 여전히 과거의 양상으로 진행되었고, 해링이나 바스키아

같은 새로운 미술과 미술가들이 등장하였지만 그것은 어떤 변화나 새로운 진보가 아닌 상업화된 미술계 네트워크에서 단순한 희생양으로 전락될 뿐이었다. 화가들은 사라지고 단지 작품만이 고가에 거래되면서 채찍을 든 조련사의 모습만이 부각될 뿐이었다.

1999년 12월 31일 밤 11시 59분 타임스 스퀘어에는 무려 500킬로그램이나 나가는 거대한 크리스털 지구본이 타임스 스퀘어 위로 솟은 기둥을 타고 서서히 내려왔다. 불 밝혀진 지구본이 끝까지 다 내려오고 '2000'이라는 숫자가 환하게 나타났다. 이어지는 오색종이와 불꽃, 군중들의 함성. 천여 명의 아티스트들이 26시간 동안 45번가와 46번가 사이의 7번로에 펼쳐진 무대에 올랐다. 여기에는 많은 뉴요커들이 운집했고 이 쇼에는 총 700만 달러의 예산이 들어갔다. 이 쇼는 텔레비전을 통해 세계 십억 시청자들에게 중계되었는데, 〈뉴욕 타임즈〉는 실제로 보기보다는 텔레비전을 통해 본 쇼가 더욱 완벽하다고 했고, 또 과거 뉴욕의 대형 기념식들과는 달리 이 날은 뉴욕 시장의 연설조차도 없었다. 군중들은 사방에 배치된 경찰의 엄격한 통제에 따라 정돈되어 있었을 뿐이었다.

당시에는 밀레니엄 버그인 'Y2K'라는 컴퓨터 대란이 미신처럼 퍼지던 때여서 신비적인 긴장감이 감돌던 시기였다. 금융과 컴퓨터 전문가들은 경계 태세를 늦추지 않았고, 예전처럼 뉴요커들은 타임스 스퀘어로 전부 몰려들지 않았다.

많은 뉴요커들은 브루클린이나 브롱크스에서 열리는 소규
모의 다양한 축제들로 뿔뿔이 흩어졌다. 모든 것이 어수선
했고 이것이 당시 뉴욕이었다.

20세기 중반부터 뉴욕에는 백인들이 교외로 떠나면서 인
구 대비 백인들의 숫자가 줄어들었다. 그 자리를 대신한
것은, 1940~70년대에는 흑인들과 푸에토리코인들이었
고, 1970년대부터는 아시아나 중남미인들이었다. 새로 들
어 온 이주민들은 인구 감소를 막고 뉴욕의 사회적 지형도를
다시 그렸다. 이러한 현상은 1980년대부터는 인종 갈등
양상으로 나타나 뉴욕의 주요 문제가 되었다. 여기에다 이
주민 집단 간의 갈등도 사회적 문제로 대두되었다. 사실상
뉴욕의 저력은 다수의 이주민들의 활력을 통한 것이었는데,
20세기 말의 상황은 그러한 활력이 분열과 반목으로 치닫는
것 같았다. 이것은 이전의 뉴욕과는 분명 다른 것이었다.

20세기 중반부터 세계 문화의 왕좌였던 뉴욕은 20세기
후반부터 서서히 하야 준비를 하는 것 같았다. 너무 비대해
서 자기 몸도 가누기 힘든 왕은 심장병, 위장병 등 온갖
병에 시달리고 있었고, 미국 내에서도 더 이상 지배자의
모습을 보여주지 못하고 있었다. 이것은 세계 제일 국가인
미국의 위상이 달라지면서 뉴욕의 위상도 달라지게 된 것인
데, 이제 뉴욕은 더 이상 세계 중심이 아니라 세계 내에
위치한 뉴욕으로 변하였다.

'세기의 수도'였던 뉴욕의 짧은 문화적 헤게모니는 끝이

났다. 가깝게는 미국의 다른 대도시들, 멀리는 아시아와 유럽의 주요 도시들이 그 권력을 나누어 가지게 되었다. 비록 여전히 세계 문화의 중심이고 세계를 관찰하기에 가장 좋은 장소라고 하더라도 뉴욕의 시대는 저물고 있는 것이다. 이제부터 뉴욕은 타협하는 방법과 조직적인 운용 방법을 배워야 하고 더 이상 홀로 미국 문화의 중심에 서있다는 생각을 버려야만했다. 최근 뉴욕의 모습은 다이어트에 돌입했는지 과거와는 같을 수는 없지만 여전히 매력적인 도시의 모습을 보여주고 있다.

이제 진정한 세계의 미술이다

1980년대의 금융규제 완화 정책은 모든 분야에 파급되었지만 미술에는 특히 더 큰 영향을 주었다. 미술품 구매의 증가추세는 폭발적이었고, 유럽 및 전 세계로 미술품 구매 열기는 확산되었다. 특히 미국에 주도권을 빼앗긴 유럽은 젊은 미술가들의 전시를 통해 그것을 되찾아오고자 하였다.

1988년 런던 도클랜드의 창고에서 한 무리의 미술 대학생들이 '프리즈freeze'라는 전시를 기획했다. 학생들은 기존 전시와 달리 작가 스스로가 기획을 하면서 상업마케팅을 이용했다. 여기에는 현재 신화적인 존재인 데미언 허스트도 끼여 있었는데, 그는 미술계 인사들에게 수백 통의 초청장을 보내고 직접 전화를 하였다. 이 전시가 소문이 나면서

당대의 유명한 큐레이터들이 직접 방문하였고, 영국의 광고 재벌이며 유명 컬렉터인 찰스 사치도 전시장을 방문하여 작품을 구입하였다. 전시는 대성공이었다.

이 학생들의 지도교수는 마이클 크레이크 마틴이었다. 1960년대 현대 미술의 중심지인 뉴욕에서 공부를 한 마틴은 전시와 관람객 간의 괴리를 좁힐 것을 학생들에게 주문했다. 그래서 학생들은 당시 영국의 경향과는 달리 관람객과 함께하는 또는 컬렉터 및 미술계 유력인사들과 함께하는 전시를 기획한 것이다. 초청장을 만들고 평론가의 글을 받는 등 상업화랑에서 진행하는 방식을 차용하였는데, 이것은 당시 학생들의 전시에서는 드문 일이었다.

이 전시에 참여한 작가들은 허스트 외에 안젤라 블로흐, 케리 홀, 사라 루카스 등인데 현재 현대 미술을 대표하는 작가들이다. 이 전시를 시작으로 상업 갤러리나 컬렉터들은 젊은 작가들의 작품에 관심을 보였고, 찰스 사치는 영국의 젊은 작가들을 후원하기 시작했다. 1992년 사치는 자신의 미술관에서 허스트를 비롯한 영국의 젊은 작가들의 작품을 모아 전시를 열었는데, 이것이 바탕이 되어 '젊은 영국미술 yba Young British Art'가 형성된 것이었다.

영국 정부의 적극적인 문화 정책과 1990년대 초반과 비교하여 열배나 성장한 상업 갤러리는 'yba'를 중심으로 영국미술을 세계적인 미술로 성장시켰다. 제 2차 세계대전 이후 미국으로 옮겨간 문화의 중심을 영국이 찾아오면서

유럽의 자존심을 되살리게 되었다.

세계 미술 시장은 1990년대 초반에 일본의 거품 경제 붕괴 탓으로 곤두박질치다가, 2000년대에 들어 다시 살아나기 시작했다. 2000년대의 특징은 개인 딜러들보다 경매의 영향력이 커졌다는 것이다. 딜러와 경매는 경쟁관계로 갈등도 많았지만, 최근에는 협업을 통해 미술시장을 이끌었다. 그래서 딜러가 경매회사의 고객으로 활동하는 경우도 나타났다. 대표적인 예가 래리 가고시안인데, 그는 'yba'를 미국에서 유행시키고 전 세계에 퍼뜨린 주인공이었다.

2000년대 들어 중국의 국력이 성장하면서 중국 현대 미술작품들의 가격이 상승하였다. 2008년 5월 17일 〈뉴스위크〉는 "아시아가 망치를 들어 올린다"라는 제호의 기사를 실었다. 이 기사는 세계 미술 경매 시장에서 아시아 미술의 입지가 점점 커지고 있음을 보도했는데, 주목 할 점은 최근 중국이 프랑스를 제치고 전 세계에서 세 번째로 큰 경매 시장이 된 것이다. 2007년 미술 경매 시장의 점유율이 뉴욕 41.7%, 런던 30%, 중국 7.3%, 프랑스 6.3%이었다. 여기서 주목할 점은 역사가 짧은 중국 시장의 성장이다.

중국 정부가 앞장서서 중국 현대 미술작품들을 구입하면, 뒤이어 외국의 컬렉터들이 중국 작가들의 작품을 구매하는 현상이 이어졌다. 계속되는 가격 상승에 때문에 딜러와 컬렉터들은 새로운 중국 작가들을 발굴하기 시작하였고, 또 그 작품들을 중국 정부가 구매해줌으로써 세계 미술을 재편

하는 등의 영향을 미쳤다. 장샤오강 등 중국의 현대 미술 작가들은 불과 몇 개월 만에 경매기록을 경신하며 세계적인 주목을 받게 되었다. 물론 중국의 관제적인 미술정책과 애국심으로 무장된 자본의 결합 때문에 나타난 결과이지만, 최근 아시아 미술시장은 세계 가장 뜨거운 곳으로 정평이 나있다. 물론 한국 미술은 단지 중국의 그늘에서 비실비실 연명하고 있지만.

19세기말부터 현재까지 예술가들의 사회적 지위는, 더 이상 사회적 계층의 문제가 아니라 하나의 영역으로 자리를 잡았다. 문화라는 것을 매개로 미술은 정치, 경제 등 다른 사회 분야와 경쟁하는 관계가 된 것이다. 그리고 미술은 기존의 사회적 제도권 내에 위치하지만 그것을 탈피하려는 시도들을 선도하게 되었다. 20세가 후반으로 오면서 이러한 현상은 지역적인 거리를 넘어 전 세계적인 현상이 되었다. 특히 비엔날레와 국제적인 아트페어 등은 더 이상 도시나 한 지역이 중심이 되는 미술이 아니라, 세계화를 가속화시키면서 미술이 하나의 흐름으로 또 다양한 문화적 배경을 통해 순환되는 현상을 보여주었다.

아마 이러한 흐름은 더욱 가속화될 것이다. 이를 통해 이전까지 볼 수 없었던 새로운 미술이 흐름이 등장할 것이라고 생각된다. 아마 우리가 시대사적으로 보았던 예술가들의 위치가 21세기에는 또 다른 변화를 가져올 것이고 그 만큼 우리의 세상은 또 다른 모습으로 우리에게 다가올 것이다.

이 책에서 다루는 내용은 미술가들의 사회적 위상에 관한 것이다. 그러나 이것을 논문 식으로 딱딱하게 전개하기보다는 에피소드 중심의 조금 가벼운 방식으로 진행했다. 사실 이 책의 의도는 미술에 대한 이해를 '다른 방식'으로 쉽게 해보자는 생각이었다. 기존의 미술책들이 작품이나 작가의 위대함에 초점을 맞췄다면, 이 책은 인간의 시선으로 미술가들을 바라보자는 것이다. 문명사의 관점에서 바라보면 미술 역시 사회적 양식의 한 부분일 뿐이고, 예술만이 시공을 초월하여 존재하는 절대적인 존재는 아닌 것이다. 천재, 즉 뛰어난 재주를 가진 사람들은 있겠지만 그렇다고 그들을 무조건적으로 존경할 필요는 없다. 시간이 흐른 뒤 사회에서 그렇게 판단하고 영웅시 하는 것이지 현재의 모습으로 판단한다면 그저 그런 인간들일 수 있는 것이다.

책을 쓰면서 많은 생각과 느낌이 들었다. 무심히 넘어가는 문맥들을 타인들에게 전달해야 한다는 입장에서 보면 모든 것을 다시금 생각하게 되는 것이다. 분명 예술은 달콤한 과일이다. 그런데 그 달콤함은 순간이지 영원한 것은 아니다. 그렇지만 또 그 달콤함은 영원할 수 있다. 예술은 그냥 하나의 규정이 아니라 우리와 함께 존재하는 것이다. 뒤샹의 다음과 같은 말처럼.

"나는 일하는 것보다는 살고, 숨 쉬는 것을 훨씬 더 좋아했어. 나는 나의 작업이 사회적인 가치를 지닌다는 것에는 관심이 없어. 그러니까 예술은 살아가는 것이었어."

얼마 전 한 때 모시던 어르신과 저녁을 함께 했다. 이런 저런 이야기를 하던 중에 요즈음의 상황은 어떠냐고 물어보셨다. 복잡한 심정을 무어라고 이야기하기 힘들었기에, 최근 책에서 본 홍유손의 〈題江石(제강석)〉이라는 한시를 말씀드렸다.

"맑은 강물에 발 담그고 흰 모래밭에 누우니, 마음은 고요하여 무아지경일세. 귀가에는 오직 바람소리 물소리뿐, 인간 세상의 번잡한 일들은 들리지 않는다네."

지금 하늘을 쳐다보니 가을 하늘이 무척이나 높고 맑다. 모든 것은 흘러갈 뿐이다.

■ 참고문헌

화가의 두 얼굴
맥킬런, 맬리사, 《반 고흐》, 시공아트, 2008.
쉐퀄라즈, 모리스, 《인상주의》, 최민 옮김, 열화당, 1991.
존슨, 폴, 《새로운 미술의 역사》, 민윤정 옮김, 미진사, 2006.
피츠제랄드, 마이클 C., 《피카소 만들기》, 이혜원 옮김, 다빈치, 2007.

선사시대와 고대문명의 미술가
곰브리치, 《서양미술사》, 백승길·이종승 옮김, 예경, 2007.
듀런트, 윌, 《문명이야기, 동양문명 1-1》, 왕수민·한상석 옮김, 민음사, 2011
로시, 렌초, 《이집트 사람들》, 서정민 옮김, 사계절, 2003.
로울랜드, 밴자민, 《동서미술론》, 최민 옮김, 열화당미술선서, 1989.
리스너, 이바르, 《서양-위대한 창조자들의 역사》, 살림, 2005.
번즈, E.M.·러너, R,·미첨, S, 《서양문명의 역사》, 박상익 옮김, 소나무, 2007.
알린, 미하일, 《인간의 역사》, 동완 옮김, 동서문화사, 2008.
요코야마. 유지, 《선사예술기행》, 사계절, 2005.
존슨, 폴, 《새로운 미술의 역사》, 민윤정 옮김, 미진사, 2006.
제렌트, 크리스티안·키틀, 슈테엔, 《예술은 무엇을 원하는가?》, 정인희 옮김, 자음과모음, 2011
하우저, 아놀드 《문학과 예술의 사회사 1》, 백낙청 옮김, 창작과비평사, 2012.

고대 그리스로마의 미술가
곰브리치, 《서양미술사》, 백승길·이종승 옮김, 예경, 2007.
노성두, 《그리스 미술 이야기》, 살림, 2004.
듀런트, 윌, 《문명이야기, 동양문명 2-1》, 왕수민·한상석 옮김, 민음사, 2011
_____, 《문명이야기, 그리스문명 2-2》, 김운한·권영교 옮김, 민음사, 2011.
로시, 렌초, 《이집트 사람들》, 서정민 옮김, 사계절, 2003.
리스너, 이바르, 《서양-위대한 창조자들의 역사》, 살림, 2005.
번즈, E.M.·러너, R,·미첨, S, 《서양문명의 역사》, 박상익 옮김, 소나무, 2007.
보드먼, 존, 《그리스미술》, 원형준 옮김, 시공사, 2003.
세넷, 리차드, 《장인》, 김홍식 옮김, 21세기북스, 2008.
슈바니츠, 디트리히, 《교양》, 들녘, 2004.
쉬너, 래리, 《예술의 탄생》, 김정란 옮김, 들녘, 2007.
애덤스, 로리 슈나이더, 《미술사 방법론》, 조형교육, 2005.
존슨, 폴, 《새로운 미술의 역사》, 민윤정 옮김, 미진사, 2006.
크리스, 에른스트·쿠르츠, 《예술가의 전설》, 노성두 옮김, 사계절, 1999.
키토, H.D.F., 《고대 그리스, 그리스인들》, 박재욱 옮김, 갈라파고스, 2008.
프리먼, 줄리언, 《미술의 유혹》, 최윤아 옮김, 예담, 2003.
하우저, 아놀드, 《문학과 예술의 사회사 1》, 백낙청 옮김, 창작과비평사, 2012.

중세의 미술가―수도승과 장인들
리스너, 이바르, 《서양-위대한 창조자들의 역사》, 살림, 2005.
번즈, E.M.·러너, R,·미첨, S, 《서양문명의 역사》, 박상익 옮김, 소나무, 2007.

빈, 폰 막스, 《패션의 역사 1》, 한길아트, 2000.
세넷, 리차드, 《장인》, 김홍식 옮김, 21세기북스, 2008.
이미혜, 《예술의 사회경제사》, 열린책들, 2012.
제렌트, 크리스티안 · 키틀, 슈테엔, 《예술은 무엇을 원하는가?》, 정인희 옮김, 자음과모음, 2011
존슨, 폴, 《새로운 미술의 역사》, 민윤정 옮김, 미진사, 2006.
하우저, 아놀드, 《문학과 예술의 사회사 1》, 백낙청 옮김, 창작과비평사, 2012.

르네상스가 만들어낸 시대의 천재들

다장, 나데주 라네리, 《아틀리에의 비밀》, 이주영옮김, 아트북스, 2007.
듀런트, 윌, 《문명이야기, 르네상스 5-2》, 왕수민 · 한상석 옮김, 민음사, 2011.
래브, 시어도어, 《르네상스 시대의 삶》, 김일수 옮김, 안티쿠스, 2008.
머레이, 피터 · 머레이, 린다, 《르네상스 미술》, 시공아트, 2013.
바전, 자크, 《새벽에서 황혼까지 1500~2000》, 이희재 옮김, 민음사, 2006.
박성은, 《플랑드르 사실주의 회화》, 이화여자대학교출판부, 2008.
블런트, 안소니, 《이탈리아 르네상스 미술론》, 조향순 옮김, 미진사, 1993.
슈바니츠, 디트리히, 《교양》, 들녘, 2004.
쉬너, 래리, 《예술의 탄생》, 김정란 옮김, 들녘, 2007.
에코, U., 《미의 역사》, 이현경 옮김, 열린책들, 2006.
이미혜, 《예술의 사회경제사》, 열린책들, 2012.
제렌트, 크리스티안 · 키틀, 슈테엔, 《예술은 무엇을 원하는가?》, 정인희 옮김, 자음과모음, 2011
존슨, 폴, 《새로운 미술의 역사》, 민윤정 옮김, 미진사, 2006.
_____, 《르네상스》, 한은경 옮김, 을유문화사, 2003.
크렘스, 에바-베티나, 《비너스상에 생긴 얼룩》, 이한우 옮김, 조선일보사, 2005.
타타르키비츠, W, 《미학의 기본 개념사》, 손효주 옮김, 미술문화, 2001.
프랑카스텔, p., 《미술과 사회》, 안-바롱 옥성 옮김, 민음사, 1998.
하우저, 아놀드, 《문학과 예술의 사회사 2》, 백낙청 옮김, 창작과비평사, 2012.

근대 세계의 등장─예술가로 불러주세요!

곰브리치, 《서양미술사》, 백승길 · 이종숭 옮김, 예경, 2007.
다장, 나데주 라네리, 《아틀리에의 비밀》, 이주영 옮김, 아트북스, 2007.
도시, 피로시카, 《이 그림은 왜 비쌀까》, 김정근 · 조이한 옮김, 웅진지식하우스, 2007.
리스너, 이바르, 《서양위대한 창조자들의 역사》, 살림, 2005.
바전, 자크, 《새벽에서 황혼까지 1500~2000》, 이희재 옮김, 민음사, 2006.
본산티, 조르조 · 카수, G., 《유럽미술의 거장들》, 안혜영 옮김, 마로니에북스, 2009.
브라운, 데이비드 블레이니, 《낭만주의》, 강주헌 옮김, 한길아트, 2004
서순, 도널드, 《유럽문화사II》, 오숙은 · 이은진 · 정영목 · 한경희, 뿌리와이파리, 2012.
슈바니츠, 디트리히, 《교양》, 들녘, 2004.
쉬너, 래리, 《예술의 탄생》, 김정란 옮김, 들녘, 2007.
어윈, 데이비드, 《신고전주의》, 정무정 옮김, 한길아트, 2004.
에코, U., 《미의 역사》, 이현경 옮김, 열린책들, 2006.
이미혜, 《예술의 사회경제사》, 열린책들, 2012.
존슨, 폴, 《새로운 미술의 역사》, 민윤정 옮김, 미진사, 2006.
_____, 《근대의 탄생 1》, 명병훈 옮김, 살림, 2014.
크리커, 베레나, 《예술가란 무엇인가》, 김정근 · 조이한 옮김, 휴머니스트, 2010.
크렘스, 에바-베티나, 《비너스상에 생긴 얼룩》, 이한우 옮김, 조선일보사, 2005.

타타르키비츠, W, 《미학의 기본 개념사》, 손효주 옮김, 미술문화, 2001.
프랑카스텔, p., 《미술과 사회》, 안-바롱 옥성 옮김, 민음사, 1998.
피츠제랄드, 마이클 C., 《피카소 만들기》, 이혜원 옮김, 다빈치, 2007.
하우저, 아놀드, 《문학과 예술의 사회사 2》, 백낙청 옮김, 창작과비평사, 2012.
_____, 《문학과 예술의 사회사 3》, 백낙청 옮김, 창작과비평사, 2012.

현대 미술

곰브리치, 《서양미술사》, 백승길 · 이종승 옮김, 예경, 2007.
김영나, 《서양 현대미술의 기원》, 시공사, 2003.
다장, 나데주 라네리, 《아틀리에의 비밀》, 이주영 옮김, 아트북스, 2007.
도시, 피로시카, 《이 그림은 왜 비쌀까》, 김정근 · 조이한 옮김, 웅진지식하우스, 2007.
라우, 드니, 《현대미술이란 무엇인가》, 정진국 옮김, 눈빛, 2006.
람버트, 로즈메리, 《20세기미술사》, 열화당, 1992.
런, 유진, 《마르크시즘과 모더니즘》, 김병익 옮김, 문학과지성사, 1991.
리파드, 루시 R., 《팝아트》, 전경희 옮김, 미진사, 1998.
맬로르니, 울리케 베크스, 《폴 세잔》, 박미연 옮김, 마로니에북스, 2007.
메네구초, 마르코 메네구초, 《대중성과 다양성의 예술 현대미술》, 노운희 · 노윤희 옮김,
 마로니에북스, 2010.
멕스, 필립 B., 《그래픽 디자인의 역사》, 황인화 옮김, 미진사, 2011.
바전, 자크, 《새벽에서 황혼까지 1500~2000》, 이희재 옮김, 민음사, 2006.
베네데티, 마리아 테레사, 《세잔-색채로 드러낸 불변의 진실》, 조재룡 옮김, 마로니에북스, 2007.
베유, 프랑수아, 《뉴욕의 역사》, 문신원 옮김, 궁리, 2003.
보르게시, 실비아, 《폴 세잔-색채와 형태의 미학》, 마로니에북스, 2006.
슈바니츠, 디트리히, 《교양》, 들녘, 2004.
슐츠, 프랑크, 《현대미술 보이지 않는 것을 보여주다》, 황종민 옮김, 미술문화, 2010.
쉬너, 래리, 《예술의 탄생》, 김정란 옮김, 들녘, 2007.
시겔, 진 엮음, 《현대미술의 변명》, 양현미 옮김, 시각과언어, 1996.
아처, 마이클, 《1960년 이후의 현대미술》, 오진경 · 이주은 옮김, 시공아트, 2007.
애덤스, 로리 슈나이더, 《미술사 방법론》, 조형교육, 2005.
애론슨, 머크, 《도발》, 장석봉 옮김, 이후, 2002.
에머를링, 레온하르트, 《장 미셸 바스키아》, 김광우 옮김, 마로니에북스, 2008.
에코, U., 《미의 역사》, 이현경 옮김, 열린책들, 2006.
이규현, 《미술경매이야기》, 살림, 2008.
이미혜, 《예술의 사회경제사》, 열린책들, 2012.
제렌트, 크리스티안 · 키틀, 슈테엔, 《예술은 무엇을 원하는가?》, 정인희 옮김, 자음과모음, 2011
존슨, 폴, 《새로운 미술의 역사》, 민윤정 옮김, 미진사, 2006.
커리드, 엘리자베스, 《세계의 크리에이티브 공장 뉴욕》, 최지아 옮김, 쌤앤파커스, 2009.
크리커, 베레나, 《예술가란 무엇인가》, 김정근 · 조이한 옮김, 휴머니스트, 2010.
파펜하임, 프리츠, 《현대인의 소외》, 황문수 옮김, 문예출판사, 1987.
피츠제랄드, 마이클 C., 《피카소 만들기》, 이혜원 옮김, 다빈치, 2007.
필립스, 리사 외, 《The american century》, 송미숙 옮김, 지안출판사, 2011.